人工智能辅助艺术创作与设计应用实战

范凌 凯熹

编著

ARTIFICIAL INTELLIGENCE

化学工业出版社

·北京·

内 容 简 介

本书是一部全面讲解人工智能生成内容（AIGC）在艺术与设计领域中实际应用的教程，通过对AIGC基础概念、技术原理以及国内外前沿工具的深入剖析，系统展示了人工智能如何在创意设计流程中提供支持、提升效率，并开创全新的艺术表达形式。从AIGC的定义、发展历程到实际应用场景，本书详细解析了AIGC在艺术设计中的意义、原理和设计思维创新，从数据采集、模型训练到人机交互优化，为实际应用奠定了坚实基础。以丰富的实战案例展示了AIGC在文本、图像、音频和视频生成中的应用，以及ChatGPT、DALL-E、Midjourney、Gemini等工具如何在具体的设计项目中发挥作用。系统地阐述了AIGC在艺术创作、视觉设计、产品制造、空间设计、信息交互、造型艺术等领域的典型案例以及全流程应用。书中提供了丰富的设计实例，涵盖了摄影、绘画、雕塑等艺术形式，以及标志设计、包装、UI设计等商业用途，帮助读者掌握从构思到成品的AI辅助创作全过程。

本书适合艺术设计师、产品开发人员和技术研究者，尤其是那些希望通过AI技术提升创意工作流程的专业人士。不仅提供了丰富的实战经验，还通过分析可持续性、包容性等设计思维的变化，帮助读者理解和应对人工智能带来的挑战与机遇，帮助设计师和艺术家在新时代的创意浪潮中占据先机。

图书在版编目（CIP）数据

人工智能辅助艺术创作与设计应用实战 / 范凌，凯熹编著. -- 北京 ：化学工业出版社，2025. 6. -- ISBN 978-7-122-47631-9

Ⅰ. J06-39

中国国家版本馆CIP数据核字第2025KR9050号

责任编辑：杨　倩　　　　　　　　　　封面设计：王晓宇
责任校对：李露洁　　　　　　　　　　装帧设计：盟诺文化

出版发行：化学工业出版社（北京市东城区青年湖南街13号　邮政编码100011）
印　　装：北京瑞禾彩色印刷有限公司
710mm×1000mm　1/16　印张18$\frac{1}{2}$　字数454千字　2025年6月北京第1版第1次印刷

购书咨询：010-64518888　　　　　　　售后服务：010-64518899
网　　址：http://www.cip.com.cn
凡购买本书，如有缺损质量问题，本社销售中心负责调换。

定　　价：99.00元

在当今人工智能迅猛发展的时代，各行各业正经历着前所未有的变革。艺术与设计，作为人类创造力的瑰宝，也在人工智能的支持下开启了全新的篇章。人工智能不仅使艺术创作工具更为多元化，还引发了创作方法与思维方式的深刻变革。作为一名长期致力于科技与艺术融合的研究者，我深刻认识到这场变革将对艺术创作、设计实践乃至整个文化产业产生深远的影响。因此，我倍感荣幸能够为《人工智能辅助艺术创作与设计应用基础》及《人工智能辅助艺术创作与设计应用实战》这两部著作撰写推荐序言。

在过去数十年间，人工智能的发展历程是从简单的基础计算机算法开始，逐步演进至复杂的深度学习技术以及生成模型的构建。这一过程中，算法的复杂度和智能化水平不断提升，最终使得人工智能系统在多个应用领域内达到了高度成熟的程度。如今，众多依托于AI的创新技术已在艺术领域得到了广泛的应用。从图像生成、艺术风格迁移，到智能辅助设计与艺术品评估，人工智能正以前所未有的方式拓展着艺术创作与设计的边界。

相较于传统艺术创作方式，AI不仅能精准地再现既有的艺术风格，更能在创作过程中展现出独特的思考和学习能力，从而孕育出新颖的艺术形态。在这个过程中，AI不再仅仅是一个工具，而是成为创作伙伴。借助于机器学习和深度生成模型，艺术家得以运用AI迅速完成创意构思、风格转变及图像处理，从而大幅提升了创作效率，拓宽了创意边界。

尤其是在商业设计领域，AI的应用使设计师能够更加轻松地开展个性化设计、优化用户体验以及定制图像风格等工作，这不仅显著提升了工作效率，还极大地丰富了设计的多样性和独特性。因此，人工智能对艺术创作与设计的影响已从单纯的技术层面，升华至跨学科的融合。

《人工智能辅助艺术创作与设计应用基础》（简称《基础》）与《人工智能辅助艺术创作与设计应用实战》（简称《实战》）两本书紧密衔接，深入探讨了这一前沿领域，内容紧扣当前AI技术在艺术创作与设计中的实际应用。第一本《基础》通过清晰的逻辑结构，帮助读者全面了解人工智能在艺术创作与设计中的应用背景、基本理论和技术手段。无论是图像生成技术、自然语言处理，还是深度学习的基本原理，这本书都为读者奠定了扎实的理论基础。它不仅适合初学者，也能为已经具备一定艺术与设计背景的读者提供新的视角与启发。《实战》则进一步将这些理论应用于实际项目中，使读者能够直接体验并掌握如何运用人工智能技术进行艺术创作与设计实践。两本书相辅相成，从理论到实战，为读者提供了完整的知识体系。

这两部作品聚焦于如何将人工智能应用于实际的艺术创作与设计项目中。通过丰富的案例分析和实际操作技巧，向读者展示了AI技术如何帮助设计师和艺术家解决实际问题，如何借助AI进行图像创作、风格模仿、数据驱动设计等内容。此外，还强调了AI与创作者的协作模式，帮助读者理解AI不仅是工具，更是创作过程中的伙伴。这种实战性的指导，能帮助广大设计师和艺术工作者在日常工作中更加高效地使用AI工具，提升创作水平。两本书的内容既有理论的深度，也有实践的广度。它们系统地介绍了人工智能如何融入艺术创作的每一个环节，并通过详细的案例和技巧，帮助读者掌握并运用这些前沿技术。对于有意进入这一领域的艺术家、设计师以及AI技术爱好者，这无疑是两本宝贵的参考书。

未来，AI将在艺术创作过程中扮演更重要的角色，不仅是创作者的得力助手，还能激发创意和推动艺术创新，但需平衡技术与人文精神的关系。这些变化使得艺术创作与设计超越传统手段，带来前所未有的可能性。《人工智能辅助艺术创作与设计应用基础》和《人工智能辅助艺术创作与设计应用实战》两书，为读者提供了理论与实战的指导，适合艺术家、设计师和技术人员阅读，旨在激发创意与技术结合的新思路，助力艺术创作在新时代背景下绽放光彩。

中国工程院院士
德国国家科学与工程院外籍院士
瑞典皇家工程科学院外籍院士
同济大学原副校长、教授

2025年2月

在当今这个信息呈爆炸趋势、科技迅猛发展的时代，艺术设计领域正经历着前所未有的变革。人工智能生成内容（AI Generated Content，简称AIGC）技术作为这一变革的核心动力，正在重塑艺术设计的边界和实践方式。随着人工智能技术的飞速发展，AIGC技术逐渐成熟，并开始在各个领域得到广泛应用。在艺术设计领域，AIGC也正在发挥着越来越重要的作用，为艺术设计工作者提供了新的工具和方法，并创造了新的可能性。

艺术设计历来被视为人类创造力的象征，是情感、意识和美学经验的集中体现。随着人工智能技术的崛起，传统的艺术设计方法开始与算法和数据驱动的决策过程相融合。AIGC技术不仅能够提供新的工具和方法，还能够扩展设计师的思维，推动创新的发展。

在数字化浪潮下，人工智能与艺术设计领域的结合日益紧密，AIGC作为这一结合的产物，正逐步成为艺术设计师们的得力助手。AIGC技术涵盖了机器学习、深度学习、自然语言处理、计算机视觉等多个子领域。这些技术使得机器能够理解复杂的模式，生成具有创造性的内容，甚至在某些情况下无须直接的人类干预。在艺术设计中，这意味着从自动生成图像到智能辅助设计决策，AIGC技术为设计师提供了强大的支持。

我们需要认识到AIGC在艺术设计领域的独特优势。传统的艺术设计往往依赖设计师的个人经验和灵感，而AIGC则能够通过深度学习和大数据分析，自动生成多样化的设计草案，为设计师提供丰富的创意参考。同时，AIGC还能够根据设计师的反馈和用户需求，对设计进行实时优化，使作品更加符合市场需求和用户喜好。

然而，AIGC并不是简单地替代设计师的角色，而是作为设计师的合作伙伴，共同参与艺术设计。设计师需要掌握AIGC的相关技术，了解其工作原理和应用方法，以便更好地利用这一工具来辅助自己的创作。同时，设计师还需要保持对艺术的热爱和追求，将AIGC生成的内容与自己的设计理念和审美观念相结合，创造出独特而富有艺术性的作品。理论和技术固然重要，但实战更具重要性。没有什么比实际案例更能直观地展示AIGC技术在艺术设计中的应用。通过分析一系列真实的项目，大家可以更好地理解这些技术的潜力和局限性，以及如何将其整合到设计流程中。本书旨在通过一系列实战案例，深入探讨AIGC技术如何辅助艺术设计，剖析AIGC如何助力艺术设计师们提升创作效率、拓宽设计思路，并推动艺术设计的创新与发展，并揭示其对创意流程和设计结果产生的深远影响。

艺术设计是人类表达审美追求、想象力和创造力的重要途径。艺术家和设计师通过绘画、雕塑、建筑、平面、多媒体等多种形式，将主观意念转化为富有感染力的艺术作品和设计方案。然而，传统的艺术创作和设计过程存在诸多瓶颈，如创作效率低下、受个人能力和经验的局限、创新思路缺乏等。而近年来，AI生成式创作技术的迅猛发展，为这一领域带来了全新的契机，AIGC辅助艺术设计应用实战备受关注，正在引领艺术设计创新的潮流方向。

在AIGC技术的辅助下，艺术设计的未来将是一个充满无限可能的领域。本书旨在作为探索这一未来的指南，通过实战案例为读者提供宝贵的经验和启发。让我们一起迎接艺术设计与科技融合的新时代，共同创造一个更加丰富多彩的视觉世界。

本书以AIGC辅助艺术设计实战为主题，通过一系列实战案例，展示了AIGC在艺术设计领域的应用成果和潜力。这些案例涵盖了平面设计、产品设计、空间设计、信息设计等多个领域，通过具体的项目实战和案例分析，读者可以深入了解AIGC在不同艺术设计场景下的应用方法和效果。

　　本书具有以下特色：本书涵盖了AIGC技术在艺术设计领域的各个方面，内容全面、翔实；提供了大量AIGC辅助艺术设计实战案例，具有很强的实用性；对AIGC技术在艺术设计领域的未来发展趋势进行了深入分析，具有较强的前瞻性。本书旨在为广大艺术设计师和相关从业人员提供一本全面、实用、具有启发性的参考书籍。我们希望通过本书能够激发更多设计师对AIGC的兴趣和热情，帮助大家更好地了解AIGC在艺术设计领域的应用价值和潜力，掌握其相关技术和方法，并通过实战案例不断实现设计的突破和创新。

2025年2月于上海

目录

第**1**章

AIGC辅助艺术设计应用概述

1.1 AIGC辅助艺术设计应用实战的意义与原则

1.1.1 AIGC辅助艺术设计的概念与意义

1. AIGC辅助艺术设计的概念和内容

AIGC辅助艺术设计是指人工智能生成式内容（Artificial Intelligence Generates Content，简称AIGC）和人类设计师（Human Designer）在艺术创作过程中合作设计，充分发挥人工智能技术和人类创造力的优势，产生全新的艺术作品。

这种辅助艺术设计的核心理念是人工智能不会完全取代人类创作者，而是作为人类创作的高效助手和合作伙伴，辅助设计、辅助创作、优化创作过程，最终仍由人类创作者掌控全局并完成最终作品的打造。

AIGC辅助艺术设计通常包括以下主要内容与环节。

（1）概念构思：在这个阶段，人工智能可以基于大数据分析，提供灵感和创意的提示词，助力构思艺术概念。同时人类创作者也可以输入自己的创意，由AI进行扩展和优化。

（2）数据收集：AI可以高效收集各种相关数据素材，包括文字、图像、视频等，为创作提供丰富的原始数据。

（3）输入与处理素材数据：利用AI图像处理、视频编辑等能力对素材进行加工处理，提炼出更有价值的艺术元素。

（4）内容生成：运用AI的自然语言处理、计算机视觉等技术，生成设计效果图、制作图（3D建模、平面图、立面图、剖面图、立轴图等）、设计说明（诗歌、叙事文案）、图画（多种风格迁移的绘画）、动画、视频、游戏等初步或概念性的艺术作品。

（5）二次元艺术加工：人类设计师对AI初步生成的作品进行文字、图像、音视频、源代码等的深度把控和精雕细琢，注入人性化的元素和独特的艺术理念，最终完成作品。

（6）评估优化：通过人工智能技术对作品质量进行评估分析，结合人类反馈，对创作过程

1

和结果进行不断优化迭代。

AIGC辅助艺术设计有望在人机合作的基础上，充分发挥双方的能力优势，推动艺术创作的全新突破，开辟艺术发展的新领域。

2. AIGC辅助艺术设计的意义和价值

AIGC能大幅提高艺术创作和设计的效率。在传统艺术创作中，艺术家需亲自动手绘制每一笔、完成每一个细节；在设计工作中，设计师往往需要反复打草稿、勾勒线条、上色修改。这些烦琐的环节造成了创作效率的严重低下。而AIGC系统能够自动完成大量这类工作，如草图生成、上色、修图优化等。利用AIGC辅助创作，艺术家和设计师无须再耗费大量时间和精力在枯燥的体力劳动上，可将主要精力集中于创意的构思和艺术的表达上，极大地提高了创作效率。

人类的艺术创作和设计往往受到固有思维定式和经验、知识的局限，新颖的创意灵感难能可贵。而AIGC恰恰能打破这一困境，通过算法自主生成大量创新艺术作品和设计方案，为艺术家和设计师带来源源不断的全新灵感。

此外，AIGC还能模拟并创造出全新的艺术风格和设计语言，开辟人类从未涉足的崭新艺术设计领域。如通过AI生成独特的抽象画作，或者设计出未来主义建筑等，为艺术和设计插上创新的翅膀。

AIGC还可以实现艺术设计创作的民主化。过去，精湛的绘画、雕塑、设计等作品往往只能出自专业艺术家和设计师之手，普通大众难以涉足。而AIGC的出现，使艺术创作和设计不再是少数人的专利，只要掌握一定的使用技能，普通人就能借助AIGC工具实现个性化创作，促进了艺术设计的民主化发展。

1.1.2 AIGC基础理论与应用的内在联系

AIGC技术的理论与实战是紧密交织的。理论为实战提供方法论指导，而实战则是理论发展和突破的重要驱动力，双方的互促互馈，推动了AIGC技术的不断创新。

1. 基础理论方面

（1）机器学习（Machine Learning，简称ML）理论

监督学习：利用大量标注数据训练生成模型，是AIGC技术的基础。如Transformer等在文本、图像生成中的应用，属于监督学习，可以从未标注数据中自动发现数据的潜在模式和特征，可拓展训练语料，提高生成质量。

强化学习：自监督预训练，能够根据环境反馈，不断调整模型参数，更加精准地控制生成结果。

元学习：结合奖赏函数进行风格指导，能够快速适应新任务和环境，提高模型泛化能力，如Few-shot learning在定制场景生成中的应用。

（2）自然语言处理理论

语义表示：将语义信息有效编码为稠密向量，是生成的基石，如Word Embedding、BERT等语义模型。

语言生成：根据上下文和语义信息，生成流畅、自然的语句，涉及解码策略、结束搜索等技术。

知识融合：在知识库、常识知识中注入知识，提高生成质量和鲁棒性，如GPT模型融入网络知识。

风格迁移：通过学习语料风格特征，模拟生成不同风格的文本，如诗词、小说等。

（3）计算机视觉理论

图像理解：从像素级提取图像语义信息，为生成提供基础表征，如目标检测、语义分割等技术。

生成建模：学习图像先验分布，生成高分辨率、细节丰富的图像，如生成对抗网络（Gemerative Adversarial Nets，简称GAN）、升级模式（Diffusion Model）等。

视觉语义联合表示：将视觉与语义信息融合，实现跨模态理解与生成，如ViT、CLIP等多模态模型。

（4）多模态融合理论

模态间注意力机制：自适应学习不同模态间的相关性，进行有效信息融合。

辅助表征学习：在共同潜在空间中学习多模态的协同表征，提高理解能力和生成质量。

模态间知识渲染：利用其他模态丰富的知识来增强目标模态的表征能力，如视觉知识渲染文本的表征。

2. AIGC技术研发方面

（1）数据采集与预处理

数据采集与预处理包括数据采集、网络爬取、群众外包、专业撰写等方式，获取多源异构数据。

数据清洗：过滤低质量数据，处理格式不一致、噪声、错误等问题。

数据标注：针对不同的任务，进行语义标注、图像像素级标注等，作为监督学习数据。

（2）模型训练与优化

预训练：在通用大规模语料上进行自监督预训练，获取通用语义表征能力。

微调：在特定任务数据上进行精度微调，使模型适应特定领域和场景。

参数优化：如学习率调整、正则化、损失函数设计等，以提高收敛效率和生成质量。

模型压缩：采用剪枝、量化、蒸馏等技术，压缩大型模型，降低推理成本。

（3）生成策略设计

主题关键词提示：通过给定关键词作为生成条件，控制生成主题。

情感或风格种子设置：设计语义或视觉情感种子，控制生成的情感和风格。

生成质量评估和反馈：通过自动和人工评测，为生成策略提供反馈，优化生成质量。

（4）人机交互设计

自然语言对话界面：通过自然语言与模型交互，发出命令、提供反馈等。

人机协同创作界面：人机协同编辑生成内容，人机分工合作提高生成的效率和质量。

可解释性设计：赋予模型一定的可解释能力，让用户理解生成过程和原因。

3. AIGC应用场景拓展自动化生成与应用方面

（1）内容创作协同：包括产品设计、平面设计、环境设计、信息交互设计等概念效果图自动化生成，以及设计策划、设计说明等文案写作创作自动化生成与协同修改。

（2）广告、教育、媒体宣传等场景应用：包括电视或电影片段自动生成；动画、游戏、音频、视频、代码资产等的生成；媒体内容生产、新闻自动生成、视频内容自动剪辑编辑等；广告文案、旺季营销活动创意等营销内容的自动化生成。

（3）教学科研协同：包括教学素材自动生成、学生作业智能辅导答疑；教学科研文献查阅、评阅教师备课、科研和教材编写的自动化生成和审核管理等。

可见，AIGC技术的发展和应用，紧密融合了人工智能、深度学习（Deep Learning，简称DL）、概率统计、计算机科学等多个学科的理论成果和技术支撑。只有充分掌握这些理论基础，并在实战中不断钻研和优化，才能不断推进AIGC在艺术创作和设计领域的应用和创新。

1.1.3 AIGC在艺术设计中应用的主要原则

（1）人机协作，发挥各自的优势。AIGC绝非要完全取代人类艺术家和设计师，而是与人类协作，实现人机结合、相得益彰的局面。在实际应用中，要充分发挥AI的大数据处理能力、快速生成方案等优势，同时最大限度地发挥人的主观能动性，富有灵魂的创意及审美把控能力。通过人机协作，方能实现1+1＞2的效果。

（2）合理规划工作流程。人机分工的艺术创作和设计流程较为复杂，需要明确AIGC在不同环节的介入方式，并合理安排人机交互模式。例如，前期可使用AIGC生成初步构思草图；中期由人工筛选、优化方案，同时结合AIGC提供的细节创意；最终AIGC协助完成作品或方案的细节修饰等。分阶段利用AIGC，既发挥了人的主导作用，又利用AI的高效能力加速了创作进程。

（3）建立评估反馈机制，持续优化系统。为实现艺术创作和设计的最佳效果，需建立评估反馈机制，对AIGC生成的作品或方案进行持续评估优化。比如，组建专家评审团队定期打分评审，或开发自动化评估算法模型，将评估反馈意见融入AIGC系统进行优化。

（4）明确AIGC系统的能力边界。现有AIGC系统在图像生成、艺术风格迁移等方面表现出良好的性能，但仍存在一些明显的局限性，如缺乏常识推理和情感传递能力、无法生成有着深层内涵的艺术作品等。艺术家和设计师在使用AIGC工具时，要清楚地认识到这一点，避免将AIGC奉为"万能的创造机器"，对其能力寄予过高的期望。

（5）注重知识产权保护。在利用AIGC协同创作的过程中，需要注意相关知识产权的保护问题。一方面，AIGC系统训练所用的数据集可能包含他人创作的作品，应合理处理；另一方面，对于通过AIGC辅助生成的作品，版权归属也需要明确。总之，无论是数据采集还是最终作品，都要充分尊重原创者的权益。

1.2 AIGC辅助艺术设计的应用流程和方法

1.2.1 明确应用场景和目标

首先，需要明确训练的目标。这主要是为了生成特定风格的艺术作品，以及提高AI在艺术设计领域的创新能力和效率。明确训练的目标有助于人们选择合适的AIGC技术和训练方法。不同的艺术门类和设计领域对AIGC工具的需求不尽相同，使用前要明确具体的应用场景，设定合理的预期目标，选择最合适的AIGC模型和工具。例如，绘画创作可用AIGC生成草图，建筑设计

则可借助AIGC优化方案细节等。

1.2.2 数据采集与模型定制训练

高质量的训练数据至关重要，因此人们需要采集大量与应用场景相关的艺术图像、设计方案等原始数据，并经过人工筛选、数据清洗和标注等加工，形成有针对性的训练集，以便AI模型能够有效地学习和理解。收集大量的艺术设计数据，包括图像、文本、视频等。这些数据应涵盖不同的艺术风格和主题。利用AIGC技术，如深度学习、卷积神经网络（CNN）等，从收集的数据中提取特征。这些特征包括颜色、形状、纹理等视觉元素，以及风格、情感等抽象概念。然后使用这些特征构建AI专用模型（自定义模型）。在公开数据集的基础上，结合实际需求进行定制化模型微调训练，可明显提升AIGC系统的生成质量和效果。

1.2.3 系统试运行与人机交互优化

AIGC还可以与设计师进行实时互动，理解设计师的需求和意图，并根据这些信息生成对应的艺术作品或设计方案。这种交互式的设计思维，不仅提高了设计效率，还使得设计师能够更直接地表达自己的创意和想法，从而实现设计的个性化和差异化。在初步训练完成后，需要进行多轮实战试运行，邀请艺术家和设计师对AIGC生成的结果进行评估反馈，持续优化算法，使系统不断逼近理想的生成水平。同时，也要完善人机交互界面，提升协作体验。将处理后的数据输入到模型中进行训练。在训练过程中，不断调整模型的参数和结构，以优化其性能。这可能涉及使用不同的损失函数、优化器和学习率等。在模型训练完成后，使用测试集对模型进行评估。评估指标包括生成图像的质量、风格一致性、创意程度等。根据评估结果，对模型进行进一步的调优。在将训练好的模型应用于实际的艺术设计任务后，如生成新的艺术作品、辅助设计决策等，收集用户的反馈和意见，以便对模型进行持续改进和优化。

1.2.4 制定应用规范

在大量实战的基础上，逐步总结经验，形成标准化的AIGC应用规范和流程，明确各环节的操作要点，并归纳、提炼出在不同艺术设计场景下的实战方式，为艺术家和设计师高效使用AIGC工具提供指导。根据实战应用和用户反馈，不断对时间过渡模型进行迭代更新。这可能涉及改进模型结构、优化算法、引入新的数据等。通过持续的迭代更新，提高AI在艺术设计领域的实战能力和水平。

1.2.5 加强理论研究和产学研融合的人才培养

AIGC技术的成功落地和推广应用，离不开一支精通AIGC理论与实操的复合型人才队伍。这些人才不仅需要扎实的艺术设计专业功底，还要掌握AI、编程等前沿技术，能够灵活驾驭AIGC工具、熟练开发定制化的AIGC系统。高校和企业应加大对此方面人才的培养力度。目前，AIGC技术尚处于快速发展时期，新算法、新模型层出不穷，急需加强基础理论研究，不断探索创新性算法，突破技术瓶颈。同时，还要加强产学研协同，及时将最新研究成果转化为实际生产力，助力AIGC技术在艺术创作和设计领域的持续创新应用。

AIGC辅助艺术设计应用实战，标志着艺术设计进入了一个前所未有的新时代。通过以

上步骤，可以实现"AIGC+艺术设计"的实战训练，提高AI在艺术设计领域的创新能力和效率。同时，这种方法也有助于推动艺术设计的数字化转型和发展。我们要在理论和实战的基础之上，系统地总结经验，形成一套行之有效的方法论和应用体系，充分发挥AIGC技术在提升创作效率、激发创新灵感、推动艺术设计民主化等方面的巨大潜力，推动艺术与设计事业的蓬勃发展。

1.3 AIGC辅助艺术设计实战的创新设计思维

AIGC与艺术设计的结合，代表了一种全新的创新设计思维。这种设计思维不再局限于传统的艺术设计流程和方式，而是利用人工智能的先进算法和大数据技术，推动艺术设计进入一个更高效、更具创意和更具个性化的新阶段。这种创新思维，不仅提高了设计效率和质量，还推动了艺术设计的个性化和差异化，为未来的艺术设计发展开辟了新的道路。

1.3.1 算法和数据驱动的设计思维

在人工智能时代，数据是核心。随着大数据技术的不断发展，算法和数据驱动的设计思维将成为未来设计的重要方法。AIGC通过机器学习和深度学习等算法，能够从大量的艺术数据和样本中提取出艺术的特征和规律。这种基于数据的设计思维，使得设计师能够更深入地理解艺术的本质和内涵，从而在设计过程中更加准确地把握艺术风格和主题。

在人工智能时代，算法思维显得尤为重要。预测未来的设计将导入新的设计思维，需要考虑到当前设计领域的趋势、技术发展及社会变迁的影响。未来的设计将更加注重可持续性、智能化、包容性、跨学科和数据驱动等方面，这些新的设计思维将为设计师提供更多的灵感和工具，推动设计领域的不断发展和创新。

设计师需要学会如何从算法和数据中提取洞察，并将其转化为有用的信息和设计元素。这种设计思维将强调利用数据来指导设计决策，提高设计的科学性和准确性，同时帮助设计师更好地理解用户需求和市场趋势。

随着人工智能、机器学习等技术的不断发展，产品、媒介、环境的智能化、人机交互化设计思维将成为未来设计发展的重要趋势。这种设计思维强调利用智能技术来优化设计过程，提高设计效率，提高人机交互、人机协同、人机融合水平，同时创造出更具创新性和个性化的产品。

1.3.2 可持续性设计思维

可持续发展是联合国于2015年提出的全人类未来社会的发展目标。在人工智能时代，设计师需要考虑技术对环境的影响。他们需要关注可持续发展，确保AI技术的应用不会对环境造成过大压力。随着环保意识的增强和全球气候变化的影响，可持续性设计思维将成为未来设计的重要方向。这种设计思维将强调产品全生命周期的影响，包括材料选择、生产过程、产品使用和废弃后的处理等。设计师需要考虑如何减少对环境的负面影响，同时提供满足用户需求的产品或服务。

AIGC技术通常需要大量的计算能力，从而消耗大量能源。因此，提高AI系统的能源效率

和资源的循环利用，需要使用大量的电子硬件设备。在生产和报废这些设备的过程中会产生电子垃圾，而使用可再生能源等环保举措，考虑硬件资源的循环利用，可以减少浪费，降低碳排放，实现可持续发展。

在AIGC时代，人类和人工智能系统需要友好共存、相互协作。可持续设计需要营造有利于人机协作的环境和机制，促进乡村振兴、教育和就业发展。AIGC技术可能会影响就业市场，某些工作岗位会被自动化取代。可持续设计需要重视技能培养和教育转型，帮助人们适应新的就业形势。AIGC时代的可持续设计需要平衡技术发展、环境保护和人机协作等多方面因素，努力实现全方位的可持续发展目标。

1.3.3　包容性设计思维

随着AIGC全球化和多元化趋势的加强，包容性设计思维将成为未来设计以人为中心、兼顾多元化需求的重要考虑因素。这种设计思维将强调产品的通用性和可访问性，以满足不同用户群体的特殊需求，包括老年人、残障人士，以及性别、年龄、种族、多元化背景等，确保每个人都能公平地获取和使用人工智能技术及其生成的内容。同时，生成的内容也要避免刻板印象，打造多元化的形象。

运用AIGC辅助艺术设计，无论是人工智能系统的交互界面，还是生成的内容形式（文本、图像、音视频等），都要遵循无障碍设计的原则，确保残障人士和其他有特殊需求的群体也能方便地获取和使用。

AIGC生成的语言、符号、图像、视频、音频等要尊重当地文化，具有本地化特色。同时，内容呈现也要包容不同的群体，避免文化歧视或排斥性表达。

人工智能黑箱问题一直存在，因此在设计时要增强系统的可解释性，让用户更好地理解系统的决策过程。生成内容的逻辑也要合理、可解释。因此，包容性设计需要从多个维度全方位考虑不同群体的需求，让人工智能技术能真正惠及所有人。

1.3.4　跨学科设计思维

AIGC的出现推动了艺术设计与其他领域的跨界融合。比如，通过与AIGC的结合，艺术设计可以更加深入地与科技、媒体、娱乐等领域进行融合，从而创造出更加多元化、更具创新性的艺术作品和设计方案。

在AIGC时代，跨学科设计思维不仅需要集成不同领域的专业知识，更需要系统化思考、团队协作能力和对人文价值的重视，才能充分发挥AIGC技术的潜能，创造真正有益于人类的设计产品。随着设计领域的不断拓展和深化，跨学科设计思维将成为未来设计的重要特征。AI的应用涉及多个领域的跨学科融合，它需要将不同领域的知识和技能相互融合，如计算机科学、数学、心理学、艺术学、社会学等，以及各种学科交叉，以创造出创新和有价值的设计方案。设计师需要具备跨学科的知识和技能，以便更好地理解和应用AI，这种设计思维将鼓励设计师跨越专业界限，与不同领域的专家进行合作，以创造出更具创新性和综合性的设计解决方案。

AIGC可以辅助人们进行设计，整合人工智能和人类智慧，但仍需要人类独特的创造力和对设计本质的理解力。设计师需要掌握如何有效地利用这些工具，同时运用批判性思维来评估和完善AIGC生成的内容。

设计需要平衡技术发展和人文关怀。AIGC技术为设计提供了新的可能性，但同时也带来了伦理和社会影响等新的考量因素。融合科技与人文的跨学科思维有助于人们从多角度思考问题。

设计也需要系统思维与团队协作，对整个系统有全面的了解，包括数据、算法、界面等各个环节。这需要设计师与不同领域的专家密切协作，形成跨学科团队。

AIGC技术迭代迅速，设计师的设计思维也需要与时俱进。设计师需要具备持续学习和适应新技术的意识和能力，要有终身学习和适应的能力，以保持对新趋势的敏锐洞察力。

1.3.5　以用户体验为中心的设计思维

AIGC与设计密切相关，但无论AIGC技术如何发展，设计的最终目标都是满足用户的需求。设计师需要始终关注用户的需求和体验，确保AIGC技术能够为用户提供便利，而不是增加负担。AI系统的决策过程需要能够被用户理解。设计师需要关注AIGC系统的可解释性和透明度，使用户能够信任并接受AIGC的决策。在设计中采用以用户为中心的体验设计思维至关重要。

设计不应止步于创造美观的产品，更应关注用户在使用过程中的情感体验。设计师可以通过用户研究、访谈、调查等方式，深入了解用户的需求、痛点和期望，这是设计的起点。AIGC技术可用于分析大量用户数据，发现隐藏的见解，辅助设计师生成多种设计方案，快速评估各种可能的用户体验。鼓励设计师运用AIGC工具的创新能力，快速生成原型进行用户测试，不断创新与优化迭代。同时，也要提防AIGC可能带来的偏见和局限性。

AIGC为设计注入了新动能，但仍需兼顾技术与人性，努力创造出人性化的设计方案。凭借大数据分析和内容生成能力，AIGC有望为不同用户群体提供个性化、贴心的设计解决方案。运用AIGC技术可优化产品和服务的可及性，如语音交互、图像辅助等，使残障人士等特殊群体能更好地使用。

1.3.6　设计工具与技术迭代和二次优化思维

AI技术是不断发展的，设计也需要随之调整和优化。设计师需要具备设计工具技术迭代和优化的思维，以便在实际应用中不断改进设计。设计工具与技术的迭代、融合，以及二次优化思维，是设计领域持续创新和提高效率的关键。

设计工具和技术一直在不断迭代和进化，以适应日新月异的设计需求和技术进步。比如，从手绘草图到矢量图形软件，再到现在的3D建模和渲染软件，甚至增强现实（Augmented Reality，简称AR）和虚拟现实（Virtual Reality，简称VR）技术的应用，每一次迭代都出现了更先进、更高效的工具，推动了设计的变革。

不同设计工具和技术之间也在不断融合，形成更加完整和强大的设计解决方案。例如，将CAD软件与3D打印技术结合，可以将设计直接实现为实体产品；再如，将物联网技术融入智能家居设计，可以为用户带来无缝体验。工具和技术的融合扩展了设计的边界和可能性。

在设计工具和技术不断发展的同时，也需要二次甚至三次、四次的优化思维，即在现有工具和技术的基础上，通过创新和优化提高它们的性能和适用性。例如，优化软件界面和工作流程，提高用户体验；利用机器学习算法加快设计迭代；结合多种技术构建新型设计平台等。二次优化使设计工具和技术更加人性化和高效。

设计工具与技术的迭代、融合和二次优化是一个持续的过程，反映了设计理念和实践的不断革新。通过有效整合和优化工具技术，设计师能够提升创作效率，拓展创意边界，为人们带来更出色的设计体验。

1.3.7　设计治理、伦理和公平思维

AI技术可能会对社会产生深远影响。设计治理、设计伦理和设计公平是当代设计理论和实战中非常重要的概念，它们关注如何确保设计过程和结果符合道德价值观和社会责任。设计师需要关注设计治理、伦理和公平问题，确保AI技术的应用不会对社会造成负面影响。在当今科技日新月异、设计影响力日益深远的背景下，重视设计治理、设计伦理和设计公平思维，对于建立可信赖、优异的设计实践至关重要。

设计治理（Design Governance）指的是在组织或社会层面上制定政策、流程和机制来监管和指导设计活动，确保设计决策和结果符合法律法规、道德准则，以及利益相关者的期望。它强调制定明确的设计原则、标准和问责制度。

设计伦理（Design Ethics）关注专业设计人员在设计过程中应遵循的道德价值观和行为准则。它要求设计师对自己的设计决策和行为负责，尊重他人的权利，避免危害，并增进人类和环境的福祉。设计伦理包括诸如尊重隐私、无害性、可访问性、可持续性等原则。在设计人工智能系统时，要高度重视用户隐私和数据安全，保护个人信息不被滥用。生成的内容也要避免侵犯他人隐私。

设计公平（Design Fairness）强调设计应该以公正、包容和不歧视的方式为所有人服务，不存在基于性别、种族、年龄、残障或其他因素的歧视或偏见。它要求设计师意识到自身的偏见，并努力消除可能存在的系统性歧视。设计公平追求创造机会均等、尊重多元化的产品和服务。这些概念都强调设计应该承担社会责任，以人为本，注重道德和公平正义。

第 **2** 章

AIGC在造型艺术研究与
创作中的应用

2.1　AIGC在造型艺术研究创作中的应用

过去有些学者认为：艺术创作不是数学逻辑，AI无法取代❶。机器既没有情绪，又没有记忆，因此无法进行艺术家式的创造。但是，随着AIGC技术的飞速发展，我们也看到了一些具有艺术创造能力的AIGC实战和案例。本章将分别从AIGC造型艺术概述、AIGC与造型艺术实战案例，以及AIGC与造型艺术家的关系三个维度进行讲解。

AIGC技术的突破性发展使科技与艺术的融合日益紧密。一个显而易见的事实是：不论现有AIGC艺术创作水平如何，AIGC绘画作品已经出现在拍卖行和美术馆，与艺术家的作品同时拍卖、展出，成为艺术界作品多元化构成的一部分。这让我们不得不承认，科技的发展使得艺术的边界已不分畛域。接下来，我们来看看AIGC如何识别不同年代风格特征的艺术品并对其进行分类与排序，呈现机器"看到且理解"的造型艺术历史；AIGC如何提取与建构造型艺术准则路径以及构建路径所面临的困境；AIGC如何在艺术创作领域延展自身的多元价值，以及如何以高效率、低成本的方式鉴别艺术画作，以此为读者建立AIGC在造型艺术领域角色的初步认知。

❶《专家：艺术创作不是数学逻辑》，AI无法取代．新浪科技．2022-10-16.

2.1.1　AIGC对造型艺术历史的理解与研究

AIGC对造型艺术历史是如何理解的？如此专属于人类范畴的脑力活动，机器是如何做到的？目前，在计算机视觉和机器学习方面的研究表明，机器能够以合理的精度区分不同时期艺术派别（如文艺复兴、巴洛克、印象派、立体派等），以及艺术风格变化的模式与顺序。为了解机器如何区分不同的艺术风格、使用何种内部表征来完成分类与排序任务，以及这种表征方式与艺术史上鉴别风格的方法存在怎样的联系，美国罗格斯大学（Rutgers University）艺术与AIGC实验室（AAIGCL）的研究者团队，对文艺复兴时期至流行艺术（Pop Art）5个世纪以来近8000件艺术品进行了数字分析。他们采用艺术史上关于艺术风格模式和风格发展的一个关键范式：海因里希·沃尔夫林（Heinrich Wolfflin）❶理论。沃尔夫林对风格分析的比较方法已成为艺术史教学的标准方法，他通过对作品"视觉模式"的分析，来探究"视觉的世界如何以特定的形式在人眼中结晶下来"。沃尔夫林采用了五对关键视觉原则（线性VS涂绘、平面VS纵深、封闭VS开放、多样性VS统一性、绝对清晰VS相对清晰）把文艺复兴风格与巴洛克风格区分开。该理论使用比较逻辑来强调画面形式上的特征，这恰与机器学习的理论很相似。

研究团队评估了大量先进的深度卷积神经网络模型和它们的变体，用于训练分类样式。训练的重点是在不牺牲分类精度的情况下，以减少变量的数量来实现风格分类。研究团队意外地发现，在训练集没有提到作品任何相关信息的情况下，机器将艺术史编成一个平滑的时间序列。尽管没有这些提示信息，计算机学习出来的表征仍然非常明显地在时序上呈现平滑的关系，展现了与时间极高的相关性（图2-1-1）。从图中可以看到，图像以北方文艺复兴❷时期为起点，并以抽象艺术为终点，形成了一个环形。我们可以看到，该循环的进展是顺时针的：从底部的北方文艺复兴时期到巴洛克、新古典主义、浪漫主义，再到顶部的印象派，然后是后印象派、表现主义、立体派，最后以抽象和波普艺术结束。

尽管图2-1-1反映了平稳的时间进展，但也看到了这种进展的异常情况（图2-1-2），北方文艺复兴时期的绘画从文艺复兴时期的集群中伸出来，并与19世纪末至20世纪初的艺术作品联系在一起。这是由于随着时间的流逝，艺术品之间的频繁相似性导致有影响力的艺术品失序，并使它们更接近其可能影响的艺术品。从图中可以看出，左侧突出于文艺复兴时期并与现代联系的作品主要以埃尔·格雷科（El Greco）和丢勒（Albrecht Dürer）的一些画作为代表。在埃尔·格雷科的绘画作品中，比较突出的作品有《拉奥孔》《圣伊尔德芬索》《托莱多风景》《哀悼基督》。但我们在该组中也看到了拉斐尔（Raphael）的作品。

❶ 海因里希·沃尔夫林（Heinrich Wolfflin，1864—1945年），出生于瑞士苏黎世，瑞士著名的美学家和美术史家，西方艺术科学的创始人之一。

❷ 北方文艺复兴是发生在阿尔卑斯山北部欧洲的文艺复兴。到15世纪末，意大利文艺复兴的人文主义在意大利以外的地区没有什么影响力，之后才传播到欧洲其他地区。北方文艺复兴包括德国文艺复兴、法国文艺复兴、英格兰文艺复兴、低地国家文艺复兴和波兰文艺复兴等更加地方化的分支。

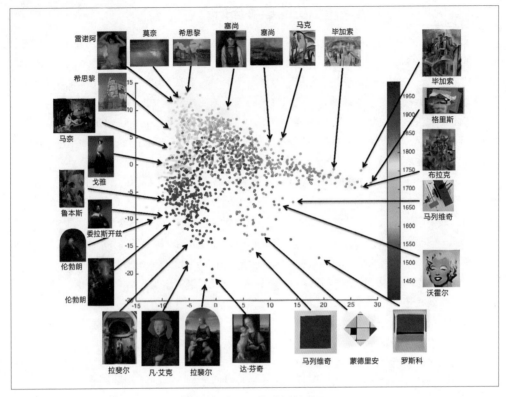

图 2-1-1　按创作时间进行颜色编码

　　另一个有趣的现象就是关于艺术运动与重要关系的转换（图2-1-2B），塞尚（Paul Cézanne）的作品在印象主义一端，是连接立体主义及抽象主义另一端的桥梁。艺术史学家们认为塞尚是20世纪艺术风格转向立体主义和抽象主义的关键人物，因此塞尚表征的数据形成了一个"桥梁"，定量地展现了数据间的连接关系。在后印象主义分支处，塞尚的作品非常明显地与后印象主义的其他绘画区分开来，更加倾向于顶部的表现主义。这个分支继续演进，直到连上了早期立体主义毕加索（Pablo Picasso）和布拉克（Georges Braque）的作品，以及康定斯基（Wassily Kandinsky）的抽象主义作品。图2-1-2C是机器学习的20种风格中的5种，分别是文艺复兴、巴洛克、印象派、立体主义和抽象派，并分别展示了这5种风格的代表作，分别是拉斐尔的《圣凯瑟琳·亚历山大》、伦勃朗（Rembrandt Harmenszoon van Rijn）的《自画像》、莫奈（Claude Monet）的《睡莲》、布拉克的《小提琴和烛台》和马列维奇（Kazimir Severinovich Malevich）的《红场》。

　　通过研究训练各种深度卷积神经网络进行风格分类的结果，可以了解到机器是如何实现风格分类的。这项研究的结果突出了数据科学和机器学习在艺术史领域的潜在作用，算法可以把艺术史的演化变成一门可预测和计量的科学，来发现艺术史里面一些基础的构型，而这些构型在一个个体的人类眼里，并不一定是显而易见的。这项研究还强调了在数据科学时代，利用计算机视觉和机器学习工具，重新审视沃尔夫林等艺术史学家开创的艺术史分析方法的有效性。

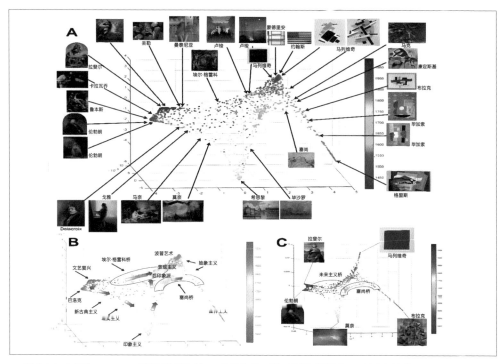

图 2-1-2　A 图为 AlexNet+2 的激活流形示例；B 图是艺术运动与重要关系的转换；C 图是机器学习的主要 5 种风格

2.1.2　AIGC对造型艺术的算法研究

在造型艺术领域，人类艺术家已经掌握了通过构成图像的内容和风格之间的相互作用来创造独特视觉体验的技巧。鉴于性能优化的人工神经网络和生物视觉之间的显著相似性，AIGC领域的学者通过对人类艺术家如何创建和感知艺术图像的方法为AIGC提供了算法理解的途径。

这种途径便是让计算机能够"看到"图像，这是计算机视觉领域的工作。最早对计算视觉的讨论是1959年的胡贝尔（Hubel）和威塞尔（Wiesel）等人的实验，他们将探针插入猫的脑部，观察它们在浏览图像时的神经扰动。实验发现猫对图片本身不做反应，而是对图像的边缘产生扰动，这说明图像边缘对猫的视觉刺激更高。1963年，拉里·罗伯茨（Lary Roberts）开展了名为Block World的项目，成功使得计算机识别出了多边体。而计算机视觉正式发展得益于1966年MIT成立了AIGC实验室，尽管实验室的研究并没有获得成功，但是他们开创了计算机视觉的时代。现在，我们通常使用卷积神经网络来解决计算机视觉问题，当我们输入一张图片时，实际上输入的是3个或4个颜色通道下的矩阵，输入的矩阵每通过一个卷积层（Convolutional Layer）❶，就会利用不同的卷积核❷（滤波矩阵）提取图片的不同特征，提取

❶ 卷积层（Convolutional Layer）由若干卷积单元组成，每个卷积单元的参数都是通过反向传播算法最佳化得到的。卷积运算的目的是提取输入的不同特征，第一层卷积层可能只能提取一些低级的特征，如边缘、线条和角等层级，更多层的网路能从低级特征中迭代提取更复杂的特征。

❷ 卷积核就是在处理图像时，给定输入图像，输入图像中一个小区域中像素加权平均后成为输出图像中的每个对应像素，其中权值由一个函数定义，这个函数称为卷积核。

出来后的数据传输到池化层（Pooling Layer）❶，缩小了数据规模，降低了复杂度。卷积和池化层连起来叫作隐层（Hide Layer）❷，一个卷积神经网络会包含很多个隐层，隐层之后是全连接层（Fully Connected Layer），把前面经过多个卷积池化层的特征转化为特征向量，这些特征向量的集合就是图片的各个特征，计算机利用这些特征对图片进行识别和分类。

在此研究的基础上，如何让计算机独立构建艺术的准则是急需被探讨与推进的。通常路径的构建方式是自上而下的，需要事先设定一个艺术性的概念或者准则，将其代码化并以此作为评判或者预测的标准，即根据这种代码化后的规则（模型及其对应的超参数）来判断输入的图片是否具有"艺术性"。但是，这条路径面临着两大问题：如何制定判别规则和谁来制定判别规则。针对第一个问题，似乎能够简单地得出答案，即选定某一种或多种评判标准，将其代码化后封装成一个评判准则，因此可称这一准则为评判艺术性的"规则"。然而，当我们深究下去却发现问题并没有那么简单，不论我们所选定的某种或多种标准是否真的能够评判艺术性，单就代码化本身就是一个信息丢失的过程，哪怕能够找到一个足够完善的评判标准，也难以无损地将其用代码化（或逻辑的）语言表述出来。这个问题也可以转化为存在性问题，即可由代码语言（或逻辑化语言）表述的艺术性规则是否存在。

假使存在一种可以被代码化的规则，那么这种规则应当由谁来提出或制定？有的人认为这一标准应当由艺术家或艺术评论家提出，因为他们是最了解艺术理论的发言者，交给他们或许是最好的选择。然而，艺术家或艺术评论家的意见并不一定都是类似的或者趋同的，不同的流派或许有着完全不同的艺术见解，这就导致了可用性问题，我们只能选择其中的一种规则，那么选择的标准是什么？取其交集还是并集？前者将会导致二阶规则的存在，从而陷入无限后退，而后者又会导致识别层面的问题。并集后的关于艺术性的规则是较弱的，很有可能任何一个物体都具有艺术性。交集的规则又较强，哪怕存在交集，满足这种艺术性规则的事物想必也是极少的。此外，还有一种观点是按照大众的审美偏好来共同制定艺术性的规则。这种观点不仅无法解决上述专家系统中提到的问题，甚至还变得更复杂了。综上所述，自上而下的路径面临着存在性和可用性两大难题。

自下而上的路径诀窍在于，并不先验地给出某种"艺术性"的规则，而是让计算机自主地学习。可以事先选定一些供给计算机的学习资料（如一些公认的世界名画），计算机通过各种模型和算法提取资料中的特征，并将这些特征作为后续评判"艺术性"的规则。需要说明的是，这里的"特征"并不仅仅指所有资料中的简单"共性"，而是一种抽象的、不同维度的，且具有家族相似性的特点。由于这种特征抽取的方式是依据现实资料得以实现的，因此我们称其为自下而上的路径。而这一方式最为人诟病的就是学习资料的价值预设问题。假设我们提供给计算机的学习资料是没有预设价值判断的（即我们并不知道提供给计算机的学习资料是具有"艺术性"的，还是不具有"艺术性"的）。例如，随机找到一些图像，让计算机从这些随机

❶ 池化层（Pooling Layer），紧跟在卷积层之后，同样由多个特征面组成，它的每一个特征面对应于其上一层的一个特征面，不会改变特征面的个数。

❷ 隐层指多级前馈神经网络中，除输入层和输出层之外的层，隐藏层不直接接受外界信号，也不直接向外界发送信号，仅当数据被非线性分离时才需要。隐藏层上的神经元可采取多种形式，例如最大池化层和卷积层等，均会执行不同的数学功能，若将整个网络视为数学转换的管道，那么隐藏层将被转换并组合在一起，同时将输入数据映射到输出空间。

挑选的图像中学习到关于艺术性的特征。从技术上来说，这种方式并不能起到预期的效果，通过随机的学习资料学习到的特征也是随机的，我们很难称其为"艺术"的特征。而一旦我们给计算机提供了具有"艺术性"的学习资料，那么这些资料就带上了"艺术性"的预设，从而陷入与自上而下路径同样的困境中。也就是说，此时对于艺术性的判别准则处于一种二阶状态，看似机器能够自主从图像中学习到艺术性规则，然而他们所学习到的仅仅是一阶规则，而人们对"艺术品"的标注属于二阶规则，在此意义上，机器并不能独立地学习到艺术性的准则。

所谓的第三条路径，实际上并不是一条新的路径，而是融合了前面两条路径而已。这一路径的代表便是西蒙（Simon）等人在伦敦金史密斯学院（Goldsmiths College）开展的相关研究。西蒙创建了创新计算研究组，探索如何设计自发进行艺术创新或者科学技术创新的软件。该项目组于2006年发布了名为绘画傻瓜（The Painting Fool）的软件，能够自动生成具有艺术美感的图片。该项目组认为艺术创作的关键在于质量和创新，而对大多数创作者而言，创新是最为重要的一点。创新体现在作品的复杂度上，而复杂度体现在构图和笔触的复杂上。因此，一个图片在构图和笔触上具有足够的复杂度，就可以说这幅图是具有艺术性的。他们的具体方案则是首先使用自上而下的道路，构建相应的"艺术性"的规则模型，然后使用自下而上的路径（监督学习）来学习其中的部分参数，最后用生成模型来生成相应的图像。然而，这种混合路径的方案同样没有回答"AIGC如何独立构建艺术准则"的问题。

AIGC独立构建艺术准则的困难主要在于：一旦我们要求AIGC有效地识别或生成"艺术性"特征，就必须先给出关于艺术性的规则，无论这种规则是以准则或代码的形式显式地给出，还是以资料或数据的形式隐式地给出；另一个困难在于，一旦人们的先验经验参与进来，关于艺术定义的难题就被摆上了台面，这将导致另一个争论不休的话题。那么，这是否意味着AIGC构建艺术准则的工作毫无意义？实际上，大部分产业界的项目并不关心上述提出的两个问题，它们所寻找的并不是"艺术性"本身，而是寻找一种能够被大多数人所接受的艺术形式。如阿里巴巴的AIGC鹿班项目，致力于生成各类商品横幅和海报，这并不需要机器了解什么是艺术，甚至生成的设计也并不要求是具有"艺术性"的，其主要目的在于让大众喜欢和接受。

2.1.3　AIGC对造型艺术创作的价值研究

2017年，谷歌推出了基于Web平台名叫AutoDraw的网络工具，让我们看到AIGC在公共艺术教育方面所展现出的普及作用：只需要简单的几笔涂鸦，智能程序即可识别轮廓并将其转换为人们所需的图像。这种基于不同涂鸦特征生成对应图像的方式打破了用户对事物的僵化界定，从而促进了视觉形象的创新。通过移动端App的使用方式使用户对艺术更亲近，令"人人都能成为艺术家"这一理念变得更加实际。

AIGC除了在艺术教育上展现了创新性与普及性，在绘画造型领域其所使用的创作技法也不亚于优秀的艺术家。因为AIGC与艺术家在绘画创作过程上有着诸多的类似性，即包括前期的理论学习、中期的名家临摹和后期带有个性的创作。在前期的理论学习阶段，智能机器所拥有的大容量知识存储要比人类知识的广度更加深厚，且在短时间内永无倦怠期的智能机器能把握名家绘画的特征并快速优质地复制其作品。AIGC对于创作是没有畏惧心的，这不仅体现在它的行为上，还体现在其"思维"输出的结果上。我们可从一系列荒诞、不合乎常理的作

品中看到还未规范化的AIGC艺术家眼中的世界，这是AIGC对这个世界独有的解读方式，与之相似的是在人类的艺术进程中，同样荒诞、不合乎常理的还有现代主义、后现代主义的绘画作品。

从另一个角度来看，这些未规范化的AIGC作品可以看作是艺术家创作灵感的源泉。对艺术家来说，在现实创作中会被诸多因素影响，其在创新道路上最大的绊脚石是思维的固化和长期灵感的缺失，而这块绊脚石是谁都无法避开的。疯狂、荒诞的AIGC绘画作品，可能恰恰是启发艺术家的创新盲点。比如，AIGC使用多种方式来重组呈现世界名画《蒙娜丽莎》，通过和《星月夜》结合成为星空版的《蒙娜丽莎》，还可以使用动作感应装置"复活"名画《蒙娜丽莎》，而这些大胆的尝试与变通都能给艺术家带来或多或少且亦正亦反的创新价值。

想必很多人会充满疑问：画家练习几十年的绘画技法效果却与机器短时间数据学习的效果相似，那人类的学习还有什么用处？实际上，并不是毫无意义的，因为人类画家与智能机器不谋而合的是任何事物的产生必定依赖前期大量工作的奠基，但画家基于学习经验的绘画创作是个人审美与三观相结合的呈现，其画作能被观者赏识，必定是产生了情感共鸣。于机器而言，由于没有人赋予它"七情六欲"，因此，AIGC的绘画作品暂时可看成一种实验或一种商品。设计师曲闵民认为，任何一样事物的定义在当下都是无法确定的。例如，设计师是不是艺术家应该由后人来断定，因为著名画家梵高的作品大放异彩是在他去世后，而同样的，AIGC绘画也许需要后人来评判是否是一种艺术创造。当下，由于AIGC在许多领域皆能达到专业化程度，许多聪明的艺术家也开始大跨度学习，使技术能与自己协同创新。因此，与其站在原地焦虑地探讨艺术家能否被AIGC取代，不妨把AIGC创作的作品作为启发自身灵感的钥匙，让科技与艺术交融，绽放出更多的光彩。

2.1.4 AIGC对造型艺术作品的评价研究

AIGC不仅参与了艺术作品的创作，还参与了艺术品的鉴定工作。对于画作鉴别领域，可能我们最先想到的是利用红外线查看颜料的化学成分或元素的半衰期，来判断画作的年份。这种鉴别方法造价非常高，有些设备甚至比画作本身还贵。针对此问题，来自罗格斯大学（Rutgers University）的艾哈迈德·艾尔加马尔教授带领团队的研究员，试图探索一种新的方法，开启艺术品鉴定的新阶段。他们摒弃传统的人们对作品的昂贵材料做分析的方法，开发出甚至都不用接触到作品本身，只需一张数码照片就可以辨别画作真伪的AIGC工具。

他们研究的突破点是组成画作的成千上万个微小笔触。他们认为每个绘画者绘制出的形状、曲率及画笔的速度都会透露出作者的一些风格特征，只要分析足够多的作品，建立一个数据库就能捕捉到每个艺术家的笔触风格。艾尔加马尔教授带领团队研究了毕加索、马蒂斯、席勒和其他一些艺术家的300幅真迹（图2-1-3），并将它们分解成80000多笔触，分别打上作者的标签，给递归神经网络模型（RNN）深度学习。通过反复验证，最终用笔触这种鉴别画家的方法，其准确率在70%～90%。

图 2-1-3　埃贡·席勒（Egon Schiele）的钢笔画与毕加索（Pablo Picasso）钢笔画笔触分割

此外，荷兰艺术史学家莫里斯·米歇尔·范·丹齐格（Maurits Michel Van Dantzig）认为，笔触风格会随着不同的时期有所变化（图2-1-4），可线条的轮廓特征会像每个画家的指纹一样是一种独有的标签，就好像达·芬奇喜欢在线条收尾时带卷一样。因此，研究团队根据不同画家线条的轮廓特征（线条的粗细、下笔时的力度等）增加算法来训练其模型。再结合这两种特征，改良后的AIGC能直接判断出画作是不是赝品，而且准确率相当高。判断毕加索和席勒赝品的准确率是100%，而判断马蒂斯赝品的准确率在95%左右，如图2-1-5红框中所示。

图 2-1-4　莫里斯·米歇尔·范丹齐格（Maurits Michel van Dantzig）的笔触

技术特殊性									
	判断毕加索作品是否赝品的准确率			判断马蒂斯作品是否赝品的准确率			判断席勒作品是否赝品的准确率		
集合	手工艺	图形、表现、空间	合计	手工艺	图形、表现、空间	合计	手工艺	图形、表现、空间	合计
主要的	72.41%	82.76%	81.38%	65.52%	78.62%	82.76%	81.25%	78.12%	81.25%
其次的	72.41%	82.76%	81.38%	66.21%	79.31%	80.69%	84.38%	78.12%	81.25%
85%确定	72.41%	82.76%	82.76%	69.66%	76.55%	80.69%	84.38%	78.12%	81.25%
明确权重	71.72%	82.76%	82.07%	69.66%	77.93%	80.00%	87.50%	78.12%	81.25%
虚假图纸检测									
	判断毕加索作品是否赝品的准确率			判断马蒂斯作品是否赝品的准确率			判断席勒作品是否赝品的准确率		
集合	手工艺	图形、表现、空间	合计	手工艺	图形、表现、空间	合计	手工艺	图形、表现、空间	合计
主要的	100.00%	12.50%	16.67%	94.87%	100.00%	100.00%	100.00%	45.00%	55.00%
其次的	100.00%	12.50%	16.67%	97.44%	100.00%	100.00%	100.00%	45.00%	55.00%
k-cerlain	100.00%	12.50%	20.83%	97.44%	100.00%	100.00%	100.00%	45.00%	60.00%
明确权重	100.00%	12.50%	20.83%	97.44%	100.00%	100.00%	100.00%	45.00%	60.00%

图 2-1-5　准确率数据图示

不过，由于该AIGC主要是通过笔触和笔画来判断的，对于那些印象派或者笔触、笔画模糊的画作就显得无能为力。另外，画家在不同时期的艺术水平有高低差异，线条、色彩、风格、情趣、境界等方面差别很大，需要考虑到画家复杂的人生经历，以及情感因素影响下的技术性与内在规律，这是当前AIGC无法做到的。但是，AIGC参与艺术品的鉴定，必定会推动行业向前发展。因此，将AIGC数据库建立在传统经验鉴定的基础上，"经验鉴定+科技检测+AIGC"才是未来科学鉴定的主要趋势。

2.1.5 AIGC对造型艺术作品算法研究的实战案例

案例1：使用Python工具进行工业产品的算法设计评价（图2-1-6）。

图 2-1-6 用 Python 进行苹果手机算法的设计评价

案例2：用算法美学评价进行"产品转译为图案"的转译设计。

（1）视觉吸引力：运用ChatGPT结合Python的算法工具来评估某奢侈时尚品牌产品在视觉上的吸引力，包括颜色搭配、构图、动画效果等。

（2）故事叙述：评估戒指是否有一个引人入胜的故事情节，以及故事的表达方式和结构是否连贯。

（3）情感共鸣：评估时装模特是否能够引发观众的情感共鸣，触发积极的情绪或情感反应。

（4）创意独特性：评估产品中的创意和创新元素是否与众不同，能否给观众留下深刻印象。

（5）品牌识别度：评估CIS对某奢侈时尚品牌的识别度和表达方式是否清晰明确。

图2-1-7是用于转译水母戒指转译为服饰图案的简单源代码转译图案示例，该示例使用Python编写的。

图 2-1-7　通过算法设计评价将立体产品造型转译成服饰平面装饰图案

案例3：《悉尼歌剧院》的"算法美育"的方法（图2-1-8）。

（1）数据收集与处理：首先需要收集、清洗、整理和归类大量数据，包括建筑图纸、模型、照片和相关文献。

（2）特征提取：运用计算机视觉和机器学习算法（如Python或ChatGPT4）来提取建筑的几何形状、比例、立面设计、材质和颜色等特征，以及文献资料的历史背景、设计理念和社会影响等信息。

（3）美学评价：运用美学理论和人工智能算法来对建筑美学进行评价，如分析建筑的比例和几何形状是否符合黄金分割原则、建筑的立面设计是否具有律动性和对称性等。

（4）个性化鉴赏：根据用户的兴趣和喜好，算法美育系统可以为学生提供个性化的鉴赏建议。如喜欢现代建筑设计，系统可以强调悉尼歌剧院的创新性和未来主义特征；而关注建筑与自然环境融合，系统可以强调悉尼歌剧院的海滨环境和与周围景观的互动关系等。

（5）可视化展示：如设计交互式的虚拟现实应用，让用户在虚拟环境中参观悉尼歌剧院，并通过各种视角和解说内容深入了解其建筑美学特点。

图 2-1-8　悉尼歌剧院的建筑美（伍重设计）数据分析：1. 平衡和谐美，2. 曲线美，3. 结构美，4. 自然与建筑的
和谐美，5. 功能美，6. 灯光与建筑的融合美，7. 社会文化价值美等

2.2　国际AIGC主流工具在生成造型艺术作品中的应用案例

2.2.1　DALL·E 3生成摄影艺术作品实战案例

DALL·E 3是一种先进的文本到图像生成AI模型，它可以根据自然语言描述生成逼真和具
有创意的图像。DALL·E 3的一些主要特点和用法如下。

（1）DALL·E 3的多模态能力：它不仅可以根据文本生成图像，还可以根据图像生成文本描述，并且可以编辑图像，这使得它在图像理解和处理任务中表现出色。

（2）DALL·E 3的无约束生成：与以往的文本到图像模型不同，DALL·E 3可以生成全新的内容和概念，而不局限于重新排列已有的视觉元素。这使得它在创造力方面更胜一筹。

（3）DALL·E 3的视觉质量和细节：它生成的图像在分辨率、细节和质量方面都非常出色，可媲美人工创作的作品，这使它在设计、艺术和视觉创作领域备受追捧。

（4）DALL·E 3的语义理解：模型能够深入理解输入文本的含义，并将其映射到视觉元素中，包括捕捉隐喻、反语和其他复杂的语言现象。

DALL·E 3的实战选题示例：假设要生成一幅描绘一只花斑狗在纽约时代广场表演杂技的摄影图像，我们可以向DALL·E 3输入提示：A spotted dog performing circus tricks on Times Square in New York City, digital art。

DALL·E 3会尝试将这个场景合成为一幅图像，包括时代广场的标志性元素、表演杂技的狗、数字艺术风格等。同时，我们还可以进一步控制图像风格、构图和细节。例如：A spotted dalmatian dog juggling fire batons in Times Square, neon lights in the background, digital art in the style of Annie Leibovitz。

通过上述提示，模型会尝试生成在时代广场的夜景中，一条纽约斑点狗在杂耍火棒，并以著名摄影师安妮·莱博维茨的数码艺术风格呈现的画面（图2-2-1）。

DALL·E 3为用户提供了前所未有的自由度来创作和探索视觉内容。无论是艺术家、设计师还是普通用户，都可以通过自然语言提示来驱动其创意，并获得令人惊艳的图像。

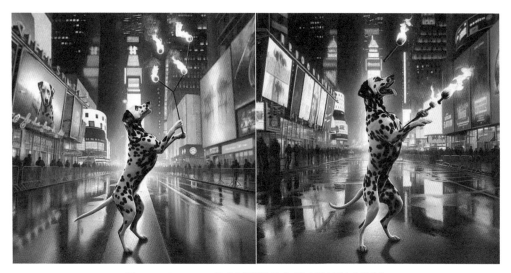

图2-2-1　DALL·E 3生成的摄影作品《时代广场杂耍火棒的狗》

2.2.2　DALL·E 3生成版画作品实战案例

DALL·E 3是OpenAI的大型多模态AI模型，在图像生成领域表现出色。DALL·E 3风格多样，能够生成多种不同风格的版画作品，包括木刻版画、铜版画、石版画等。它可以精准把握和模仿各种版画手法和质感效果。

（1）DALL·E 3细节丰富，生成的版画作品，无论是构图、纹理、色彩还是光影表现，都能体现出极为丰富和细腻的细节层次，令人赞叹。

（2）DALL·E 3创意丰富，只需一个文本描述，DALL·E 3就能根据提示生成出富有创意和想象力的艺术版画作品，给予艺术家们极大的创作灵感。

（3）DALL·E 3风格迁移，可将现有图像转化为特定版画、油画、水彩画、中国画风格，为现有作品赋予全新的艺术表现形式。

（4）DALL·E 3快速迭代，艺术家可以快速迭代修改提示词，从而获得满意的版画生成效果。

以下是一个实战示例。

假设希望生成一幅描绘人与自然和谐共处的版画作品，DALL·E 3会根据提示词生成相应的版画图像。我们还可以根据效果继续优化提示词，比如调整构图、增加细节描述等，使其逐步靠近我们的创作意图。

在整个过程中，DALL·E 3可以高效地生成大量选择方案，为艺术家的版画创作提供极大的便利。相比传统手工艺，它能极大地节省时间成本，同时催生出更多独特创意。

当然，DALL·E 3生成的是数字版画图像，若需要制作实物版画，艺术家仍需借助相应的工艺。但从概念构思和艺术探索的角度来说，DALL·E 3无疑是一个全新强大的协同工具。

DALL·E 3版画案例1：描绘传统的日本风景，展现了人与自然的和谐共处。

提示词：山脉（Mountains）、村庄（Village）、农业（Agriculture）、人物（People）、动物（Animals）、日本风格（Japanese style）、黑白木刻版画（Woodblock print）、浮世绘（Ukiyo-e）。

从创作的角度来评价，这幅作品展示了精致的细节和对日本乡村生活的深刻理解。线条的使用和对比鲜明的黑白色调创造了一种动态而生动的视觉效果，使观众仿佛能感受到场景中的生活气息。它体现了一种传统艺术形式的现代应用，即便是在没有色彩的情况下，也能传达出丰富的故事和情感（图2-2-2上）。

DALL·E 3版画案例2：欧洲田园诗般的乡村生活。

提示词：树木（Trees）、山峦（Mountains）、乡村（Countryside）、木屋（Wooden houses）、人物（Figures）、牲畜（Livestock）、木刻版画（Woodcut print）、欧洲风格（European style）、棕褐色调（Sepiatint）。

从艺术的角度评价，这幅作品展现了极高的工艺水平，复杂的纹理和精确的线条构建了一幅细节丰富的景象。其使用单一色调创造出了强烈的光影对比，而图画中的透视和层次感则令人印象深刻。整体上，它传递了一种宁静、和谐的感觉，并巧妙地将观者的视线引向画面深处，群山和天空是对古老欧洲某个历史时期的描绘（图2-2-2下）。

图 2-2-2　欧洲田园诗般的乡村生活

2.2.3　Midjourney生成写实绘画作品的实战案例

Midjourney是一款功能强大、易于使用的AI绘画工具，可以帮助人们快速生成高质量的摄影图像。通过控制关键词，人们可以将自己的想象转化为现实。

Midjourney绘画的特点：使用关键词生成图像，可以指定画面的风格、元素、构图等；生成速度快，一般十几秒就能生成一幅图像；画作质量高，可以媲美人类画师的作品；支持迭代，可以对生成的图像进行修改和调整。

Midjourney绘画的用法：首先注册Midjourney账号并登录；接着选择想生成的图像风格和主题，输入关键词，可以是多个词语或句子；单击"生成"按钮，等待几秒钟即可生成图像；最后对生成的图像进行修改和调整，直到满意为止。

Midjourney绘画案例：以"2024年3月29日，在伯克利加州大学，一个大型语言模型正在与人类进行对话"为主题，生成一幅科幻风格的图像（图2-2-3和图2-2-4）。

提示词：大型语言模型、人类、对话、科幻小说、伯克利加州大学、2024年3月29日（Large Language models, Humans, Dialogue, Science Fiction, University of California, Berkeley, March 29, 2024）。

生成过程：选择"科幻"风格—输入关键词—单击"生成"按钮，生成图像—对生成的图像进行修改和调整。

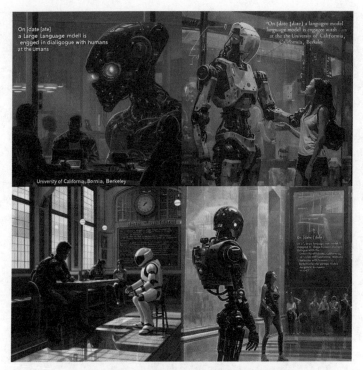

图 2-2-3　Midjourney 生成的最终效果图像（写实性油画风格）

图 2-2-4　Midjourney 生成的最终效果图像（水彩画风格）

生成的图像描绘了2024年3月29日，在伯克利加州大学，一个大型语言模型与人类进行对话的场景。在图像中，大型语言模型以一个巨大的、发光的人工智能体形象出现，与人类进行着面对面的交流，背景是伯克利加州大学的校园景观。

2.2.4　Midjourney生成雕塑作品实战案例

（1）细节丰富：Midjourney能从输入的文字中精准捕捉细节，生成非常细腻和富有质感的3D效果雕塑图像。无论是光影细节、材质质感还是结构纹理，它都能呈现出栩栩如生的效果。

（2）艺术风格多样：通过调整提示词和参数，Midjourney可以生成多种不同风格的数字雕塑，包括写实、抽象、低聚、未来主义等，这使得它非常适合用于艺术创作和概念设计。

（3）易于变体：一旦生成初步版本就可以基于此快速生成大量不同的变体图像，从而帮助设计师或艺术家获得更多的素材。

（4）善于迭代优化：通过不断优化提示词和参数，可以按照需求迭代调整生成效果，不断接近最理想的输出。

Midjourney雕塑案例1：餐桌上流动的雕塑（图2-2-5）。

作品材料：不锈钢雕塑。

提示词：一尊金属雕塑坐立在桌子中央、高度细致的生成艺术、寓意着艺术发展的趋势、流动和动态形式、反射光、旋转、马林·弗雷抽象主义风格（A metal sculpture sits in the center of the table, creating highly detailed art that symbolizes the trend of artistic development, Flow and dynamic forms, Reflected light, Rotation, The abstract style of Marin Frey）。

图 2-2-5　Midjourney 生成的雕塑作品

Midjourney雕塑案例2：自然缪斯（图2-2-6）。

作品材料：青瓷或高级陶瓷。

提示词：自然、仙女、春天、瓷器、宁静、雕塑（Nature, Fairy, Fpring, Porcelain, Tranquility, Sculpture）。

这尊雕塑流露出宁静而空灵的特质，叶子与柔和的发流无缝融合。明亮的色调和材料的半透明性赋予了它一种脆弱和短暂的存在感。

图 2-2-6　自然缪斯

2.2.5　Stable Diffusion生成水彩画实战案例

Stable Diffusion是一种基于深度学习的图像生成技术，通过文本提示生成高质量的图像。它的特点如下。

（1）高度自定义：通过简单或复杂的文本提示，用户可以定制所需的图像内容、风格、色调等。

（2）多样性：Stable Diffusion能够产生多样化的图像输出，即使使用相同的提示词。

（3）快速生成：相较于其他模型，Stable Diffusion能够在较短的时间内生成图像。

（4）适用广泛：适用于艺术创作、游戏开发、广告设计等多个领域。

（5）开源：Stable Diffusion的部分版本是开源的，方便研究者和开发者使用和修改。

Stable Diffusion的用法如下。

（1）安装和设置：通常需要下载预训练的模型，并配置适当的计算资源（如GPU）。

（2）文本提示：编写描述所需图像的文本提示。

（3）参数调整：根据需要调整生成图像的各种参数，如分辨率、创作风格等。

（4）图像生成：运行模型，根据文本提示生成图像。

Stable Diffusion绘画案例1：《思想的交汇》（图2-2-7）。

提示词：水彩（Watercolor）、创新（Innovation）、合作（Collaboration）、设计（Design）、交流（Communication）、概念（Concept）、抽象（Abstract）、现代主义水彩风格（Modernist watercolor style）

创作理念可能涉及科技与人类创造力的结合，以及不同领域专家之间的交流与协作。画中的人物似乎在讨论或观察着他们头顶上飘浮的复杂结构，这可能象征着知识、创新和想法的网络。水彩的流动性和透明度使整个场景显得梦幻且层次丰富，暗示思想的流动与演变。整体而言，这幅作品可能旨在探索科技与人文之间的对话，以及这些对话如何推动社会和知识的进步。

图 2-2-7　用 Stable Diffusion 生成的水彩画《思想的交汇》

Stable Diffusion绘画案例2：《探索未知的门户》（图2-2-8）。

作品材料：数字艺术或混合介质创作，融合线条草图和颜色层。

提示词：探究（Exploration）、未来（Futuristic）、科技（Technology）、太空旅行（Space travel）、观察者（Observer）、无限（Infinity）、结构（Structure）、未来主义风格（Futuristic style）

创作理念可围绕探索和面向未来的主题。这幅画表现了一个人物站在一个巨大的、类似于航天飞机或太空站内部结构的大门前。光线从构造的中心照向观察者，象征着知识、未来和可能性的光明之门。整体而言，作品可能在讲述个人面对未知时的渴望和好奇心，同时也可能是对人类科技进步的一种反思。

图 2-2-8　用 Stable Diffusion 生成的水彩画《探索未知的门户》

　　Stable Diffusion绘画案例3：假设你是一名游戏设计师，需要为游戏中的一个幻想森林场景设计概念艺术（图2-2-9）。

　　提示词：一片神秘的蔚蓝色幻想森林，夜晚星光闪烁，中心有一棵巨大的光芒树，周围生活着各种奇幻生物（A mysterious blue fantasy forest, with the stars shining at night, a huge light tree in the center, surrounded by a variety of fantasy creatures）。

　　使用这样的文本提示，Stable Diffusion能够生成一张符合描述的幻想森林概念艺术图。这张图像可以直接用于游戏设计的初步概念展示，或者作为进一步进行艺术创作的灵感来源。

　　通过实际应用这样的场景，可以体会到Stable Diffusion在创意产业中的实用价值，特别是在需要大量创意内容和快速原型设计的领域。

图 2-2-9　游戏场景设计概念艺术

2.2.6　Stable Diffusion生成水墨画实战案例

Stable Diffusions水墨画案例1：雾中群山（图2-2-10左）。

提示词：雾、群山、水墨画、神秘、昏暗（Fog, Mountains, Ink painting, Mystery, Obscurity）。

这幅水墨画展现了一片被浓雾环绕的山脉。山峰高耸，直插云霄，仿佛天地之间的巨柱。雾气弥漫，使得整个画面呈现出一种朦胧、神秘的氛围。画面中的树木点缀在各个山峰之间，为这片寂静的山脉增添了一丝生机。

本作品采用传统的水墨画技法，以淡墨为主色调，通过深浅不一的墨色和笔触的变化，表现出群山的雄伟与雾气的流动。画面中的每一笔都力求展现自然之美，同时也传达出一种超然物外的感觉，使人仿佛置身于那片神秘的山水之中。这幅画呈现了典型的中国山水画风，以其淡雅的色彩和细腻的线条展现了自然之美。

Stable Diffusions水墨画案例2：松山空灵（图2-2-10右）。

提示词：一张山景的黑白照片转译的水墨画，灵感来自海川井久的摄影，表现为中国宋代山水画风格，高高的露台，千年松柏，似音乐休止符般的静止画面，背景是河流山川，表现画家自然沉浸和创造性的自然归属和自然的乌托邦，纵横比16∶9（A black and white photo of a mountain scene translated into ink painting, inspired by the photography of Hisa Kawai in Shanghai, It is manifested in the style of Chinese Song Dynasty landscape painting, High terrace, Millennium pine and cypress, A still scene like a musical rest, The background is rivers and mountains, The artist expresses the natural immersion and creativity of the natural belongingness and the natural utopia, Aspect ratio 16:9）。

中国山水画常常强调"气韵生动"，意指画面中的景色要有生命力，与大自然和谐共存。此外，山水画还注重"空灵"和"深远"，即通过留白和远近高低的布局来展现空间感。中国山水画不仅是对自然的再现，更是画家情感和哲学的表达。画家通过对山水的描绘，传达出对自然的敬畏、对生命的热爱，以及对宇宙的思考。在这幅画中，可以看到层峦叠嶂、云雾缭绕，以及人物与自然的和谐共处，都是画家想要传达的情感和思想。

图 2-2-10　雾中群山和松山空灵

2.2.7 Gemini用机器手臂绘画案例

中国香港电影特效导演、跨媒体创作人黄宏达数年前曾为客户创作广告，成功将徐悲鸿的水墨骏马变成3D动画，自此与水墨画结下不解之缘。他发现徐悲鸿百年前就将西式画法引入中国画，于是决心将现代科技与水墨画相融合，利用这种创新方式弘扬中国传统文化。

黄宏达投资300万港元，耗时3年，成功研制出全球首个AIGC水墨画家——AIGC Gemini，它被命名为"AIGC双子座"。黄宏达曾在美国就读电子工程系，学过机器人相关知识。而Gemini则是以计算机为头脑，以机械为手臂的机器人。黄宏达像教小朋友绘画那样，教会Gemini拿笔、点水和用墨。它和一般艺术家一样能够在宣纸上进行绘画，平均需要50个小时不间断创作才能完成一幅作品。

在另一套系统中，黄宏达将世界山水数据输入程式，在计算机中创造出一个3D世界。将不同的天气、温度、湿度和时间加以组合转化的数据会形成不同的3D世界。Gemini通过深度学习，从这些世界中寻找合适的角度进行创作。它每一笔的力度、用墨的深浅都会不同，形成一套独特的风格。由于它是利用编程进行随机算法运算的，因此没有人知道机器人最终完成的作品是什么样的。

2019年4月，Gemini创作的《月球背面》主题作品在伦敦的一个展览上亮相（图2-2-11）。这一系列的创作灵感来自2019年初与月球未被开发的背面的突破性接触。2019年1月3日，中国嫦娥四号探测器落在遥远的月球背面上，成为探索这个神秘地区的第一个太空任务。凭借来自嫦娥四号图像和美国航空航天局（NASA）的三维观测数据，Gemini以自己的风格分析重新演绎这些图像，创造出了独特的月球景观。黄宏达形容，画作中的地貌、脉络和笔法都与平时作品略有不同，在创作上是非常有效果的。Gemini的创作过程并非一笔到底，而是"想一想"，再"画一画"，此系列的其中一幅花费约30小时完成。而这些作品激发了外国人的兴趣，让他们开始了解中国画是写意而非写生的，进而可以继续了解何为写意。

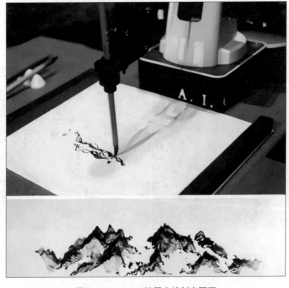

图 2-2-11 AIGC 机器人绘制中国画

黄宏达将Gemini称为"神童"。通过和这名"神童"合作，本身不会绘画的他输出了一件又一件艺术品。有时，这名"神童"还会带给他惊喜。在《月球背面》主题作品中，Gemini在离画中主要地貌一段距离之处画了一个点。黄宏达感叹，这是Gemini理解的地球，为此他为这个点配上了蓝色。黄宏达相信现阶段的AIGC技术无法取代人类，因为它们没有自我认知，而人类却可以知道自己的创作意图。尽管如此，黄宏达也会期待Gemini能够产生更多灵感的火花。比如，有时他会输入一些混沌数据，希望将这些数据组合之后能够出现预想之外的结果。

2.2.8　Belamy进入艺术市场对抗学习的成功案例

拥有着200多年历史的佳士得拍卖行成功拍出了世界上首幅AIGC画作。经过55次激烈的竞争，《爱德蒙·贝拉米肖像》（*PortrAIGCt of Edmond de Belamy*）成为历史上第一件拍卖行出售的AIGC制作的艺术品。这幅肖像画描绘了一位端庄的绅士，身着深色外套，露出白色衣领，面部特征有些模糊，五官难以辨认，画布有空白区域，整个构图略微向西北方向移位。在画布的右下角，艺术家的签名被一个令人生畏的数学方程取代（图2-2-12）。这幅作品背后的研发团队正是来自法国的3个年轻人雨果·卡塞莱斯·迪普瑞尔（Hugo Caselles-Dupré）、皮埃尔·福特尔（Pierre Fautrel）和高蒂耶·韦尼尔（Gauthier Vernier），他们于2017年在巴黎创立了Obvious团体。他们通过油墨、画布和复杂的AIGC算法震撼了艺术世界。他们所用的AIGC算法名为"生成性对抗网络"（Generative Adversarial Network，简称为GAN）。

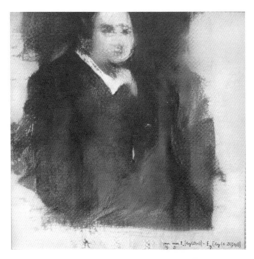

图 2-2-12　《爱德蒙·贝拉米肖像》

GAN算法不仅创造了爱德蒙·贝拉米的肖像，而且创造了整个贝拉米家族。该系列包括贝拉米伯爵（Le Comte De Belamy）——一位年长的族长，以及他的妻子贝拉米伯爵夫人（La Comtesse de Belamy）等11位贝拉米家族成员的肖像。

2.2.9　Prisma风格迁移绘画案例

Prisma体现了当今AIGC时代，人们想要用计算机代替传世画家的"野心"。印象派、野兽派、浮世绘、波普、解构主义，这些艺术风格曾经都是艺术界颠覆性的存在。而到了AIGC时

代，所有的艺术风格都被证实是可以进行"量化"的，并且通过机器学习，可以源源不断地产生新作品。本书作者在2019年9月曾用Prisma创作了一组《大美霍山·画里故乡》的AIGC装饰风景画，并获得了广泛的好评。为了迎接未来"人人爱艺术、人人会艺术"的艺术普及化与艺术扁平化的新时代，应用现代艺术科技手段，宣传霍山、赞美故乡，做好艺术扶贫和设计扶贫工作。在霍山县政协成立书画研究院暨举办庆祝新中国70华诞书画展之际，结合我们正在研发的人机融合智能设计技术，创作了数十幅"源于生活、高于生活"，充满幻觉、想象、夸张和色彩斑斓的AIGC装饰画，并从中选出两幅用交叉折叠的手法，设计了海报《大美霍山·画里故乡》，以赞美美丽可爱的第二故乡（图2-2-13）。

图 2-2-13 　《大美霍山·画里故乡》

2.2.10　Pix2Pix古典绘画修复案例

著名的艺术珍品《根特祭坛画》（图2-2-14），这幅出现在尼德兰文艺复兴初期的艺术巨制，作为15世纪尼德兰美术的标志，具有里程碑的意义。画家以对现实世界的肯定和赞美的态度，以及对人物细致和写实的描绘确定了这幅作品的基调，从而使整个画面充满诗意，并具有无穷的艺术魅力。在修复《根特祭坛画》时，利用X射线图像扫描技术进行成像是常见的修复技术，但如何将混合了双面板的X射线图像分离成相应的单面X射线图像是一个巨大的挑战。

为此，伦敦大学和杜克大学的研究者们提出了一种基于卷积神经网络（CNN）的自监督框架。这种自我监督的神经网络可以学习如何将RGB图像转换为X射线图像，然后作为单面板的虚拟图像进行"重建"，通过最小化重建X射线图像的误差，比较与原始混合的X射线图像之间的差异，让模型实现这种分离。在具体细节上，他们构建了7层CNN，每个卷积层之间含有批量归

一化和整流线性单元（ReLU）激活层。网络的结构受到了Pix2Pix结构启发（Pix2Pix使用条件对抗网络进行图像到图像转换），如图2-2-15所示。

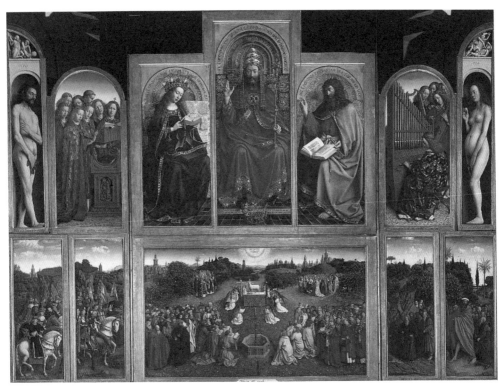

图 2-2-14 《根特祭坛画》

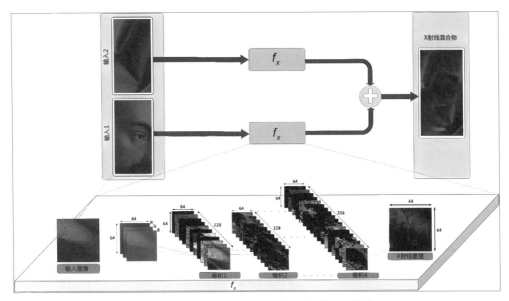

图 2-2-15 将 RGB 图像转换为 X 射线图像的神经网络结构

通过训练，模型实现了输入混合的X射线图像，输出两个单独的面板图片。这种新的方法在两个独立的测试图像集上得到了应用，很好地再现了画板中"亚当"和"夏娃"的单独细节，其清晰度也远远超出了预期。

图像处理的很多问题都是将一张输入的图片转变为一张对应的输出图片，比如灰度图、梯度图、彩色图之间的转换等。通常每一种问题都使用特定的算法（如使用CNN来解决图像转换问题时，要根据每个问题设定一个特定的损失函数来让CNN去优化，而一般的方法都是训练CNN去缩小输入跟输出的欧氏距离，但这样通常会得到比较模糊的输出）。这些方法的本质都是从像素到像素的映射。而Pix2Pix可以解决这类问题，完成图像的转换，这样可以得到比较清晰的结果。比如：一个图像场景可以用RGB图像、梯度场、边缘映射、语义标签映射等形式呈现，其效果如图2-2-16所示。

图 2-2-16 图像转换后的效果图

Pix2Pix借鉴了CGAN的思想。CGAN在输入G网络的时候不仅会输入噪声，还会输入一个条件（Condition），G网络生成的虚假图片（Fake Images）会受到具体条件的影响。那么，如果把一幅图像作为条件，则生成的虚假图片就与这个条件图片（Condition Images）有对应关系，从而实现了一个图像到图像的翻译（Image-to-Image Translation）过程。其Pix2Pix 结构图（图2-2-17）所示：生成器G用到的是U-Net结构，输入轮廓图的x编码，再解码成真实图片，判别器D用到的是作者自己提出来的条件判别器PatchGAN，判别器D的作用是在轮廓图x的条件下，对生成的图片G(x)判断为假，对真实的图片判断为真。

图 2-2-17 Pix2Pix 原理图

2.2.11　DIO生成雕塑案例

由纽约艺术家本·斯内尔（Ben Snell）创作的雕塑迪奥瓦（*DIO*），是历史上第三个重要的人工智能艺术拍卖本，在2019年4月18日拍卖结束时最终价格达到6875美元。*DIO*的灵感来自1961年罗伯特·莫里斯创作的一幅名为《盒子里有自己的声音》的艺术作品（图2-2-18），它由一个木质的盒子组成，盒子内置的扬声器会播放莫里斯敲打盒子的录音。而*DIO*的初衷是试图向大众展示物体和通过其物理形式创造的过程。

图 2-2-18　《盒子里有自己的声音》

斯内尔的作品注重应用算法的生态性和物质性。他训练的AIGC系统DIO以希腊神灵狄奥尼索斯命名，从事雕塑师的工作。他向DIO展示了1000多件历史上古典艺术作品的档案，其中包括米隆的《掷铁饼者》和米开朗基罗的《大卫》等经典雕塑。DIO直观地将每个雕塑分解成其组成部分，发展出一种视觉词汇，来构建更复杂的形状，经过几个月的学习，DIO开始再现它所看到的数据，最终在斯内尔的指导下它生成了一个自己"梦想中"的雕塑（图2-2-19）。

图 2-2-19　AIGC 雕塑迪奥瓦（*DIO*）

DIO探究了机器潜在的创造力、原创性和代理性，不仅如此，它的特别之处还在于其本身的物理材质便是由这台名叫DIO的计算机碾为粉末制成的。斯内尔碾碎计算机并不容易，因为计算机是由有毒物质和各种重金属制成的。为了获得原材料，他制作了一个定制的丙烯酸盒子，里面有一个砂光机。他在打磨零件时戴着防毒面具，以保护自己不受任何粉尘的伤害（图2-2-20）。

这个过程平衡了两个完全不同的现实：主体生成了客体，又回归于客体。斯内尔认为，正如石头和青铜材料已成为从前时代的雕塑的象征一样，*DIO*由计算机与生成它的原材料制成，这种独有的物质条件也是当下这个时代的特征。

图 2-2-20　处理后的计算机粉末

2.3　国内AIGC主流工具生成造型艺术作品应用案例

2.3.1　智谱清言生成装饰画案例

智谱清言装饰画案例1：《时光里的繁华》（图2-3-1）。

提示词：老上海、霓虹灯、复古汽车、传统婚礼、热闹的街市。

案例图像描绘了典型的老上海街景。在繁忙的街道上，复古的汽车和传统的婚礼形成了鲜明的对比，展现了那个时代独特的文化和生活气息。闪烁的霓虹灯，为整个画面增添了浓厚的复古氛围。从图2-3-1可以看出，图像不仅展示了老上海的繁华，更通过细节展现了那个时代人们的生活方式和情感。

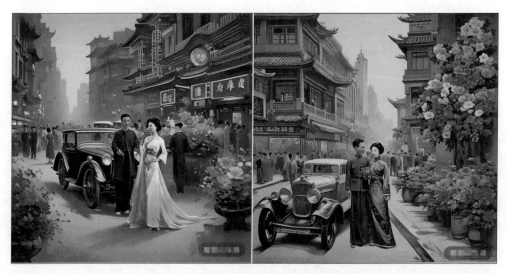

图 2-3-1　智谱清言生成的装饰画《时光里的繁华》

智谱清言装饰画案例2：《十二生肖和谐图》（图2-3-2左）。

提示词：十二生肖动物、和谐、传统、神秘、美丽。

这幅作品以中国传统文化为主题，将十二生肖巧妙地融合在一起，形成了一个和谐而神秘的场景。在画面中，各种生肖动物在花卉植物的环抱下，展现了大自然的美丽和生机。

智谱清言装饰画案例3：《花海生肖》（图2-3-2右）。

提示词：十二生肖动物、花海、生机、多彩、欢乐、祥和。

这幅作品以丰富的色彩和细腻的笔触，展现了十二生肖在花海中的欢乐生活。在画面中，动物们与花卉相互映衬，形成了一个生机勃勃、祥和欢乐的场景，让人感受到大自然的美好与和谐。

图 2-3-2　智谱清言生成的《十二生肖和谐图》（左）和《花海生肖》（右）

2.3.2　MuseAI生成插画实战案例

MuseAI插画案例1：龙年的祝福（老男人）（图2-3-3左）。

提示词：积极的肖像、超级英俊的老男人、双手竖起大拇指、戴着中国龙帽、中国龙年、戴黑框眼镜、穿着中国传统唐装、皮克斯动画、IP设计、8K、超细节、树脂、最好的OC渲染、强烈的光线效果、3D渲染、高清。

MuseAI插画案例2：龙年的祝福（小女孩）（图2-3-3右）。

提示词：正面肖像、超级可爱的女孩、竖起大拇指、长发、戴着中国龙帽、中国龙年、大眼睛、金币装饰、皮克斯动画、IP设计、8K、超级精致的细节、树脂、最佳质量的OC渲染、强烈的光效果、3D渲染、高清。

图 2-3-3　MuseAI 生成的龙年的祝福插图

MuseAI插画案例3：时尚的跑道（水墨画）（图2-3-4）。

提示词：时尚跑道概念、极简的水洗风格、曲线、表达具象风格、吴冠中水墨画风格。

图 2-3-4　时尚的跑道

MuseAI插画案例4：金山农民画案例。

在2019年的上海中国国际进口博览会上，首次增设4000平方米"非物质文化遗产暨中华老字号"等各种互动体验展区。其中，在"遇见上海"板块，同济特赞设计AIGC实验室为金山农民画开创的"AIGC赞绘"，初显了"设计延展AIGC头脑"的魅力，利用Tezign.EYE（特赞眼：创意内容的图像处理引擎）技术激活和普及了传统手工艺。参与者只需根据屏幕上的提示，用手指画出线条或简单的几笔画，智能系统便会相应地生成一幅颜色鲜艳、图像丰富的金山农民风格画。

"AIGC赞绘：金山农民画"的创作灵感来源于"Google的猜画小歌"小程序。基于这个初步的想法，Tezign.EYE对200多张金山农民画进行解构和学习，提炼出金山农民画中的关键风格和元素。不同于市场上的商业智能生成，金山农民画作为艺术作品，元素更加随机和抽象。在实现过程中，技术人员需要通过计算机视觉、矩阵算法来完成元素位置的摆放和判断，以确保它们能够符合逻辑地呈现在观众面前。如图2-3-5所示为AIGC特赞金山农民画体验绘制过程。

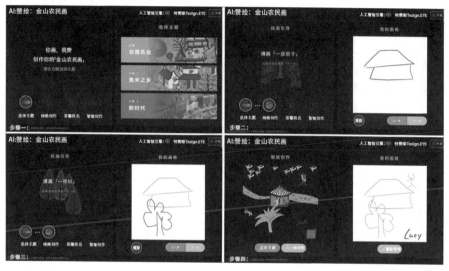

图 2-3-5　AIGC 特赞金山农民画体验绘制过程

在主题设计上，"安居乐业""鱼米之乡""新时代"3个主题凝练了当代金山农民画最具代表性的创作意象，让观众在体验的过程中直观地感受到那些生活中处处可见的事物是如何在农民画家的手中被赋予艺术的魅力和生活的感染力的。如图2-3-6所示为2019年上海中国国际进口博览会展出AI金山农民画。

MuseAI插画案例5：《未来美丽的金山》（图2-3-7）。

提示词：人工的山坡、城郊的村庄、高耸的树林、碧波的河流、金色太阳、描绘出未来美丽的象征着金山银山的乡村景观、装饰画、有山有水、青山绿水、人与建筑、宽幅横构图、金线银线勾勒的国潮风山水画和未来主义风格的装饰画（图2-3-8）。

图 2-3-6　2019 年上海中国国际进口博览会展出 AI 金山农民画

图 2-3-7　MuseAI 生成的农民画《未来美丽的金山》

图 2-3-8　MuseAI 生成的金银线国潮风的重彩装饰画《青山银山好风光》

2.3.3　文心一言生成的彩墨风景画

文心一言生成的彩墨画案例1：《长江万里图》（图2-3-9左）。

提示词：彩墨画、三峡、长江、云雾、小船、红枫。

文心一言生成的彩墨画案例2：《万里长城》（图2-3-9右）。

提示词：国潮风、绘画、长城、红枫、红霞。

图 2-3-9　文心一言生成的《长江万里图》和《万里长城》彩墨画

2.3.4　讯飞星火生成插图绘本案例

讯飞星火插图案例：《东郭先生和狼》（图2-3-10）。

提示词：东郭先生、狼、古代中国、寓言故事、水彩画。

中国传统绘画具有细腻的线条和柔和的色彩。结合传统中国绘画技巧与现代AI技术，通过深度学习模型训练，AIGC能够理解和模仿中国传统绘画的风格和特点，从而创作出这幅作品。

提示词：东郭先生、狼、古代中国、寓言故事、日本画。

画一幅具有东亚，尤其是日本传统风格的插画，画风细腻，色彩柔和，人物和动物的描绘生动，背景的建筑和装饰细节也表现得相当细致，整体给人一种温馨、和谐的感觉。

图 2-3-10　讯飞星火生成的插图绘本《东郭先生和狼》

讯飞星火雕塑案例：《睿智典范——范仲淹铜像》（图2-3-11）。

提示词：范仲淹、宋朝文臣、《岳阳楼记》作者、青铜材质、写实主义风格、具有中国古代雕塑的特点、注重细节和面部表情的刻画。

该雕塑是对宋代著名文学家和政治家范仲淹的纪念。其采用青铜作为材料，展现了高超的铸造技艺。雕塑的面部表情深沉，眼神坚定，充分展现了范仲淹的儒雅与智慧。整体造型庄重，细节处理得当。

图 2-3-11　讯飞星火生成的写实雕塑《范仲淹铜像》

第 3 章

AIGC在视觉传播设计中的应用实战

3.1 AIGC辅助视觉传播设计概述

3.1.1 视觉传达设计与视觉传播设计的异同

视觉传达设计是通过可视形式传递特定信息的设计行为，是一个专业领域。视觉传达设计作为普通高等教育本科专业的一门课程，要求学生具备扎实的基础理论知识和较强的专业技能，同时还要理解艺术、经济、市场和管理等多个领域的知识，以便在企业、事业单位、专业设计部门、科研单位等从事相关工作。

视觉传播设计是一种通过视觉媒介表现传达给观众的设计，是专注于通过视觉元素如图像、符号、文字等来传递信息和想法的一种设计形式。它不仅包括视觉传达设计的基本概念，还涵盖了更广泛的学科知识和专业技能。其核心在于利用视觉媒介，以直观的方式展现内容，旨在实现有效的视觉沟通。这种设计形式广泛应用于品牌标志、设计、平面设计、界面设计等领域，它包含了对视觉元素的精心组织与创意表达。

至于二者的异同，它们都致力于通过视觉手段传达信息和想法。不同之处在于，视觉传播设计更侧重于传播过程和效果，即如何使信息通过视觉媒介有效地触达受众；而视觉传达设计则更强调整个创作过程，包括设计者如何以科学和创造性的方法提高视觉信息的识别性，以及如何清晰地传送这些信息。

无论是视觉传播设计还是视觉传达设计，它们都是现代设计领域不可或缺的一部分，它们通过视觉语言帮助人们理解和解读周围的世界。设计师在这些领域内发挥着至关重要的作用，他们通过创造性的思维和技术手段，使得信息传递变得更加高效和吸引人。

3.1.2　视觉传播设计的范畴

视觉传播设计包括多种形式，具体如下。

·摄影：利用摄影技术来传达视觉信息，是一种常见的视觉传播方式。

·电视和电影：通过动态的视频内容传递信息，包含丰富的视觉元素和叙事手法。

·造型艺术：通过三维物体的形态、色彩等进行视觉表达。

·新媒体：包括网络、社交媒体、数字广告等，这些媒介通过交互性和动态内容提高用户的参与度。

·标志设计：为企业或品牌设计独特的标志，以便在消费者心中建立形象识别。

·包装设计：设计产品的外包装，以吸引消费者的注意并传递产品信息。

·字体设计：创造或选择适合的字体样式，以增强文本信息的视觉吸引力。

·书籍设计：包括书籍的版面设计、插图设计等，以提升人们的阅读体验。

·广告设计：创作广告视觉元素，旨在推广产品或服务。

·形象识别：建立一套视觉识别系统，用于统一企业的视觉形象。

·展示设计：如展览会上的陈列设计，通过物品的摆放和位置来传达信息。

·招贴设计：也称为海报设计，通过图形、文字和色彩的创意表现，提升视觉传达的效果。

视觉传播设计正在不断发展，从传统的平面设计逐渐转向三维立体及动态的设计，以适应新媒介和技术的出现。随着技术的发展，视觉传播设计的表现形式和手段也在不断创新和完善，以满足现代社会信息传播的需求。

3.1.3　视觉传达设计的范畴

视觉传达设计的范畴相对小一点，主要包括标志设计、广告设计、包装设计、展示设计、字体设计和招贴设计等。

·标志设计：涉及企业或产品的标志设计，即Logo设计，这是建立品牌形象的重要部分。

·广告设计：包括为各种媒介如电视、网络、印刷等创作的视觉表现内容。

·包装设计：指商品的外部包装设计，这不仅是保护商品的手段，也是营销和品牌传播的工具。

·展示设计：涉及展览会上物品的摆放及位置的设计，也包括商店内部环境的布置。

·字体设计：包括对文字样式的设计，使其具有美观性和可读性，增强视觉传达效果。

·招贴设计：也称为海报设计，是通过图形、文字和色彩的创意表现来提升视觉传达效力的一种形式。

视觉传达设计是一种通过视觉形象传达信息的艺术形式，它起到了在企业、商品和消费者之间搭建沟通桥梁的作用。在专业技能方面，视觉传达设计师需要掌握平面设计、立体设计及数字媒体设计等方面的知识和技能。

3.1.4　视觉传播领域AIGC辅助设计的特性与可行性分析

AIGC技术的应用性非常广泛，视觉传播设计是AIGC首先应用的领域之一。首先，AIGC技术通过算法和大数据分析，快速生成视觉传达设计的协同创意方案，这对于提高设计效率和创

新能力具有重要意义。例如，早期的AI工具Midjourney能够帮助没有绘画基础的参赛者创作出获得一等奖的作品《太空歌剧院》（图3-1-1）。这说明AIGC技术能够降低专业技能门槛，使得更多人能够参与创意设计。

图 3-1-1　Midjourney 创作的作品《太空歌剧院》（获美国科罗拉多州博览会艺术比赛一等奖）

其次，AIGC技术的可行性也得到了实践的证明。某饮料公司结合利用Stable Diffusion和3D技术实拍，创作出了未来3000年的广告短片（图3-1-2），这不仅展现了AI技术在创意广告领域的潜力，也增强了消费者的视觉体验和品牌记忆。某冰激凌公司则通过AI技术在产品开发和市场策略上实现了显著的创新，AI建议的新口味和设计的包装，提升了产品的吸引力，并成功树立了品牌形象。

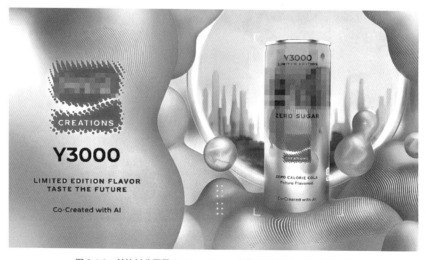

图 3-1-2　某饮料公司用 Stable Diffusion 创作未来 3000 年的广告短片

　　AIGC技术在实际项目中的落地也是可行的。全球领先的AIGC内容科技独角兽企业特赞科技，通过AIGC技术助力企业发展，已服务于国内外200多个大中型企业[1]，开展包括电商物料、社交媒体、短视频、创意海报、产品创新、品牌IP或超级符号、创意摄影、创意视频、互动创意、企业专有模型、企业培训等设计服务工作（图3-1-3至图3-1-8），提高了设计效率，缩短了设计流程，从而提升了工作效率。

图3-1-3　特赞科技用 AIGC 技术辅助视觉传播设计落地案例（1）

图3-1-4　特赞科技用AIGC技术辅助视觉传播设计落地案例（2）

　　[1] AIGC 技术的商业落地 | 微软加速器×特赞。

图 3-1-5　特赞科技用 AIGC 技术辅助视觉传播设计落地案例（3）

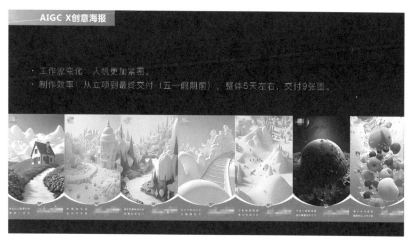

图 3-1-6　特赞科技用 AIGC 技术辅助视觉传播设计落地案例（4）

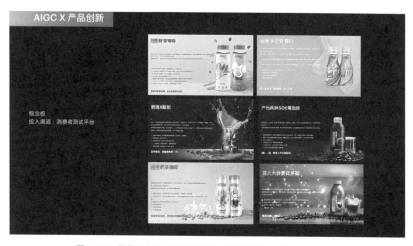

图 3-1-7　特赞科技用 AIGC 技术辅助视觉传播设计落地案例（5）

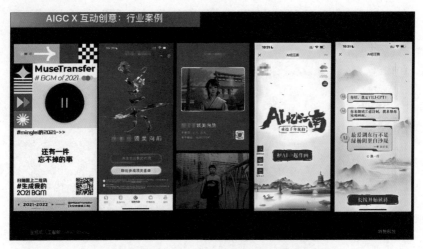

图 3-1-8　特赞科技用 AIGC 技术辅助视觉传播设计落地案例（6）

2024年3月29日，微软加速器×特赞科技Tezign联合举办主题为"探索AIGC技术商业落地及其深远影响"的活动，旨在为合作伙伴搭建机遇平台，鼓励大家抱团成长，共同推动生态共赢。此次活动汇聚了来自Zilliz、一造科技、Tiamat、开云集团、诺和诺德、Lululemon、格力高食品、奥乐齐、靖亚资本、中伦律师事务所、张江之尚、钢蜂科技、硅基智能等40余家知名企业的创始人和高管代表，共同探讨AIGC技术的发展前景和商业应用。活动现场，与会嘉宾围绕"AIGC的技术发展与应用""AIGC创业机会""AIGC技术赋能企业"等关键议题展开了深入的讨论。AIGC辅助设计在视觉传播领域不仅具有实用性，而且在实战中已经显示出其可行性。随着技术的不断进步和应用场景的不断拓展，未来AIGC在视觉传播设计中的作用将会更加显著。

3.2　AIGC辅助标志的设计

根据有经验的设计师的Logo设计流程，AIGC辅助的Logo设计有很多种方式。但是这些流程不尽相同。如今已经有许多成型的、系统的Logo设计工具，目前至少有数十个，它已经可以让设计师更快地拿出贴合品牌气质的Logo设计方案。这里汇总了部分免费的Logo设计平台，供设计师选择。

3.2.1　DALL·E 3辅助标志设计的实战案例

DALL·E 3标志设计案例1：轮廓曲线形（图3-2-1左）。

提示词：矢量徽标、以老虎剪影为特征的超细线条、简单的形状和极细线条、极简、渐变色、深茶色和琥珀色、整体采用超细线条。

DALL·E 3标志设计案例2：几何直线形（图3-2-1右）。

提示词：矢量Logo、几何形状、小猫剪影、简单的形状和线条、极简、黄色和琥珀色、整体采用超细线条。

图3-2-1　DALL·E 3画Logo轮廓（左图）和画几何图案（右图）

DALL·E 3标志设计案例3：线条艺术（图3-2-2左）。

提示词：服装品牌的线条艺术Logo、凤凰剪影、流畅的曲线、现代、渐变色、浅粉色和琥珀色。

DALL·E 3标志设计案例4：线形艺术（图3-2-2右）。

提示词：矢量Logo、以飞船为特色的超细腻线条、简单的形状、现代、艺术、青色和琥珀色、简约风格。

图3-2-2　DALL·E 3画曲线线条Logo（左图）和科技感的线形Logo（右图）

DALL·E 3标志设计案例5：连续性线条（图3-2-3左）。

提示词：矢量设计Logo、采用流畅波浪曲线的连续白线、一只自信的猫咪、侧面角度、超简约、渐变色。

DALL·E 3标志设计案例6：物体形状幻化（图3-2-3右）。

提示词：兔子形状的Logo、最小。

图 3-2-3　DALL·E 3 画曲线线条猫咪 Logo（左图）和极简的线形兔 Logo（右图）

DALL·E 3标志设计案例7：两种物体和文字进行合并混合排版（图3-2-4左）。

提示词：上海市教师教育学院标志、一个书本的图案、上海城市标志性建筑、科技感、处于发光状态、蓝绿色调、极简线条。

DALL·E 3标志设计案例8：Logo字中套字的混合排版（图3-2-4右）。

提示词：字母H的排版Logo、科技感、蓝黑色、超细极简线条。

图 3-2-4　DALL·E 3 图文混合排版 Logo

DALL·E 3标志设计案例9：渐变色玻璃质感。

提示词：渐变色玻璃形态Logo、狐狸超细腻线条剪影、色彩搭配、深色背景、玻璃质感（图3-2-5左上）。

提示词：玻璃形态Logo设计、抽象的形状、极简的背景、紫色和蓝色的超细腻浅色渐变（图3-2-5左下）。

DALL·E 3标志设计案例10：使用表情图案设计（图3-2-5右）。

提示词：极简概括的线条Logo、冷色调、扁平化质感、纯色背景。

图 3-2-5　DALL·E 3 不同质感的 Logo

3.2.2　Midjourney辅助标志设计的实战案例

Midjourney标志设计案例1：字母型Logo（图3-2-6左上）。

文字型 Logo就是依据汉字或英文字母的外形形成的创意 Logo，因为 Midjourney 并不擅长生成中文的文字，因此这里改成了字母型 Logo。Midjourney 生成字母型 Logo 其实非常简单。

提示词：字母标志（Lettermark logo）、扁平（Flat）、矢量（Vector）、极简主义（Minimalism）、2D、3D。

Midjourney 标志设计案例 2：单色黑白字母 Logo（图 3-2-6 左下）。

提示词：公司 Logo（Company logo）、扁平（Flat）、干净（Clean）、简约（Simplicity）、现代（Modern）、极简主义（Minimalist）、复古（Vintage）、卡通（Cartoon）、几何（Geometric）。

Midjourney标志设计案例3：字母标记Logo，字母为MS，多色字母Logo（图3-2-6右）。

提示词：生成一个字母H形的标志（Make a letter H as a logo）。

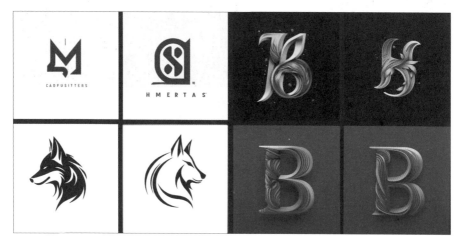

图 3-2-6　Midjourney 的文字型 Logo

Midjourney标志设计案例4：多色平面渐变图形Logo（图3-2-7左上）。

提示词：为名为"MANTE"的公司设计非常简单的标志，使用多种颜色（Create very simple logo for company named MANTE with many colors）。

Midjourney标志设计案例5：正负空间图形Logo（图3-2-7右上）。

提示词：简约风格的雕塑家标志、风格化的立方体、隐藏的G嵌入到纯白背景中、立方体呈现出蓝色和绿色的阴影、唤起乐观和激情的感觉、整体设计简洁现代、注重空间平衡与和谐感、立方体代表统一和完整性、颜色选择暗示着艺术性和独特性、2D艺术（A minimalistic logo for Sculptor, stylized cube with hidden G set against pristine white background. The cube is rendered in shades of blue and green, evoking feelings of optimism and passion. The overall design is clean and modern, with a focus on space and a sense of balance and harmony. The cube represents unity and completeness, while the color choice suggests a sense of artistry and originality. 2D art）。

Midjourney标志设计案例6：渐变立体图形Logo（图3-2-7左下）。

提示词：合成媒体工作室的精美标志图标、无限概念、平面渲染、轻微渐变、无字母（Beautiful logo icon for synthetic media studio, Infinity concept. Flat render, Subtle gradients, No letters）。

Midjourney标志设计案例7：3D图形Logo（图3-2-7右下）。

提示词：添加字母R、简单、极简主义、标志、混合机、RTZEN、工匠风格（Add letter R, Simple, Minimalism, Logo, Blender, RTZEN, Artisans）。

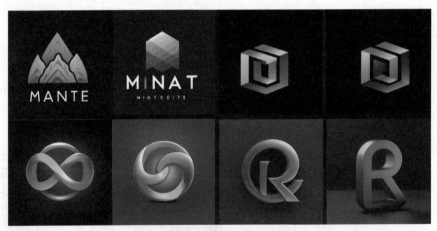

图 3-2-7　Midjourney 的渐变型 LOGO

Midjourney标志设计案例8：Midjourney Logo设计过程。

（1）了解设计需求：这是Logo设计的起点，通常由甲方提出，乙方通过深入分析设计需求，确定设计目标和设计风格，这直接关系着最终设计方案的成败。

设计需求的提炼与定位如下。

公司名称：绿洲健身。

理念：健身的新生活态度。

行业：健身行业。

业务范围：经营健身房，提供专业的健身指导和课程。

公司文化：帮助更多人拥有健康的身体和充沛的精力，使人们拥有最佳状态。注重打造舒适、优雅的运动环境，让健身成为一种生活方式。

（2）Logo设计建议：可包含绿洲、浪花、阳光等元素，传递活力、健康的理念；使用蓝绿色系，配合温暖的黄橙色调，传递健康、充满活力的视觉感受。利用人物或运动元素的组合，增加识别度；线条流畅优雅，体现健身的节奏感；整体简洁大方，中性时尚，符合健身房的品牌定位；引导人联想到健身，获取运动的正能量。

（3）需求：用Google Gemini协助进行提示词提取和编写：根据第2步提取的关键词，增加Logo生成提示词的常用描述，就形成了生成Logo的提示词（图3-2-8）。

图 3-2-8 Midjourney 的生成过程（1）

（4）生成Logo：将第3步编写的提示词输入Midjourney，AI自动就会生成Logo，如果生成的Logo不符合预期和创意目标，可以多刷新几次，直到产生满意的结果（图3-2-9）。

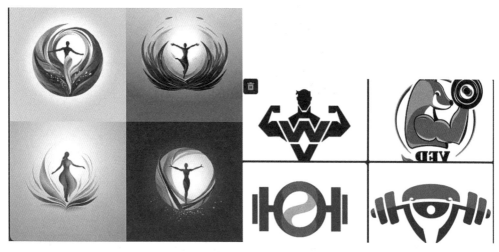

图 3-2-9 Midjourney 的生成过程（2）

（5）方案优化：如果第4步多次刷新仍然没得到满意的结果，可以找一些同行业的Logo作品，上传给Midjourney。把这些上传的Logo作品作为参考图"喂"给AI作为参考，这样非常有利

于生成符合要求的Logo，并形成最后确定的方案（图3-2-10）。

图 3-2-10　Midjourney 的生成过程（3）

3.2.3　MuseAI辅助标志设计的实战案例

一个独特而令人难忘的Logo对于初创品牌的成功至关重要，它能够在潜在客户心中留下深刻的印象，提升品牌的可识别性和吸引力。使用MuseAI可以快速生成上千种不同风格、不同行业的Logo。

MuseAI标志设计案例1：文字标志（图3-2-11）。

完全由文字构成，通过独特的字体、颜色和排列，表现品牌个性。

图 3-2-11　MuseAI 生成的文字标志

MuseAI标志设计案例2：图案标志（图3-2-12）。

使用具象或抽象的图形、图案作为视觉元素。

图 3-2-12　MuseAI 生成的图案标志

MuseAI标志设计案例3：抽象标志（图3-2-13）。

通过简单的几何图形、线条等抽象元素来呈现品牌内涵。

图 3-2-13　MuseAI 生成的抽象标志

MuseAI标志设计案例4：首字母标志（图3-2-14）。

使用公司或品牌名称的首字母组合而成。

图 3-2-14　MuseAI 生成的首字母标志

MuseAI标志设计案例5：造型标志（图3-2-15）。

采用拟人化的吉祥物或卡通形象作为Logo。

图 3-2-15　MuseAI 生成的造型标志

MuseAI标志设计案例6：组合标志（图3-2-16）。

将文字和图案相结合。

图 3-2-16　MuseAI 生成的组合标志

MuseAI标志设计案例7：立体标志（图3-2-17）。

浏览器（Opera）、建设银行的立方体、无印良品（MUJI）的实心方块等。

图 3-2-17　MuseAI生成的立体标志

应用实战案例：

茶叶公司的简约中国龙Logo（A flat minimalistic logo of Chinese dragon for tea company）（图3-2-18左1）。

在线教育学校Logo（Logo for an enline tutoring school）（图3-2-18左）。

AIGC工具箱Logo，是一个科学的平台（Generate 1 logo for AI toolbox, and it is a platform for scientific）（图3-2-18右2）。

一家名为"精神之路"的精神旅游公司Logo（Logo for a spiritual tour company called spiritual pathways）（图3-2-18右1）。

图 3-2-18　MuseAI 生成不同行业的标志

3.2.4　使用辅助设计标志专业模型的方法

AIGC横向大模型生成的视觉作品，固然有它生成不同行业标志的优势，但是纵向的专用模型在专业细分方面更具深入细腻表现的特点。如Google Trends（谷歌指数）中专业的"网站建设"专用模型的搜索量比"Logo制作"虽然少3倍。但在组合Logo时，字体、颜色、形状、布局、符号等元素方面却具有高度的专业优势。目前，主流的AIGC标志设计可以利用机器学习来更好地组合这些信息，主要用到PHP、MySQL、jQuery技术。

AIGC辅助设计专业Logo模型的基本步骤如下。

（1）回答一些关于企业或组织Logo的问题，如品牌名称、业务名称、行业名称、中英文文字和几个描述性词汇等。

（2）选择图形与风格。在正方形、长方形、三角形、菱形、半圆形、圆形、数字形、字母形等，以及古典风格、现代风格、中式风格、欧式风格等设计风格中选择。

（3）选择喜欢的图标方向和颜色等。这样平台就可以得到一个倾向的风格，从而定制出最

喜欢的设计效果。

（4）下载设计并在项目中使用。图3-2-19所示为MuseAI生成的不同风格的标志。

图 3-2-19　MuseAI 生成的不同风格的标志

3.2.5　英文Logo制作平台namecheap

目前，以中文或英文形式作为Logo信息输入的开放平台有很多。下面将别以英文输入为代表的namecheap作为开放平台案例进行解析。

开启namecheap平台，输入公司名称和公司类型。在此输入spider和公司类型Art Studio，然后，单击Continue（继续）按钮（图3-2-20）。

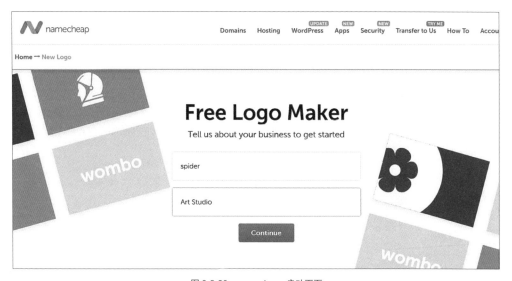

图 3-2-20　namecheap 启动页面

输入品牌名称后，只要从Free Logo Builder界面中显示的3个字形设计中选择最喜欢的选项即可。每个图片底下会有该字体的风格描述。用户可以重复进行这个流程5次，而且网站会提供不同风格的字形选项（图3-2-21）。

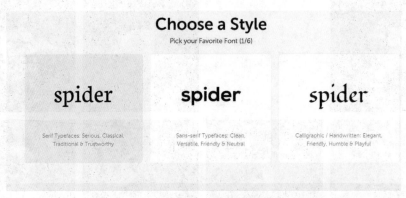

图 3-2-21　namecheap 字形设计页面

待计算机大致知道设计师喜爱的字形风格后，就会弹出选择喜爱的颜色界面。与字形选择方式相同，每个调色盘下方都会有色彩描述，只需核查颜色是否与设计师的公司风格相符即可（图3-2-22）。

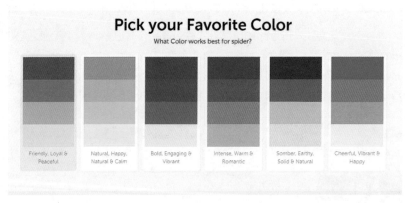

图 3-2-22　namecheap 颜色设计页面

选择合适的颜色之后，会弹出添加标语对话框，在此对话框中输入spider is red的标语，单击Continue按钮（图3-2-23）。

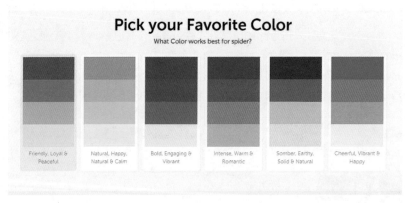

图 3-2-23　namecheap 标语设计页面

之后会出现选择喜爱的图示界面，需要设计师在这一系列滚动的图示中选择3个喜爱的标志。如果没有，可尝试在中间的搜索框输入图案名称，寻找数据库中是否有与之对应的图案设计。本案例在搜索框内输入Spider，对提供的素材进行选择（图3-2-24）。

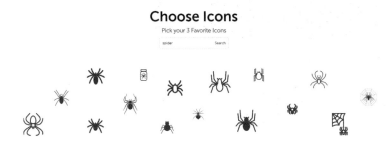

图 3-2-24　namecheap 标志选择页面

网站生成了近百个设计方案。设计师可以对这些方案进行选择、编辑、下载和分享。如果没有喜欢的Logo，可以重新回到首页再次进行选择（图3-2-25）。

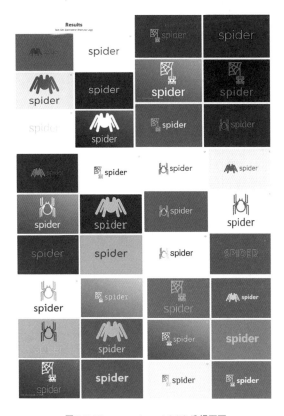

图 3-2-25　namecheap LOGO 选择页面

选择一个方案后，会弹出进行配色、字体、标语、图形和版式调整的对话框，可再次编辑与选择（图3-2-26）。

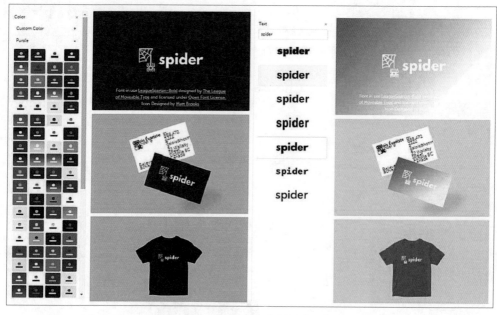

图 3-2-26　namecheap 标志应用及修改页面

下载的档案在解压后存在两种格式，即SVG和PNG，也就是所谓的矢量图和点阵图。图案部分还被分成单独的文字、图案和黑白两色设计。相当贴心的是在文件中能找到Logo使用的字形名称、链接、作者和图示设计者等信息，颜色部分也会有Hex色码标识。

3.2.6　中文Logo制作平台小智LOGO

小智LOGO是深圳市集智网络服务有限公司研发的一个免费简单易用的Logo在线制作平台（图3-2-27和图3-2-28）。其使用方式十分简单，只需在线回答相关品牌特性问题，AIGC就会根据这些信息在后台生成用户需要的Logo。Web App提供了移动端的访问和制作，还包括电脑端的基本操作，这样可以随时随地轻松制作出需要的品牌Logo。

图 3-2-27　小智 LOGO 生成设计的 4 个步骤

图 3-2-28　小智 LOGO 生成设计的功能界面

　　小智LOGO生成设计制作的第一步：启动小智LOGO（图3-2-29），输入品牌名称和标语口号，以确定Logo的主题关键词范围（图3-2-30）。

图 3-2-29　小智 LOGO 启动页面

　　第二步，由于小智LOGO会生成不同类型风格的Logo，因此要选择公司或企业的经营范围（图3-2-31），以及选择不同的行业属性。然后以提供更加详细的信息供AIGC匹配，再具体描述企业或公司的品牌。

　　第三步，从小智LOGO大致匹配出的一些流行的Logo设计风格元素中，挑选5个自己心仪的设计风格（图3-2-32）。

图 3-2-30　小智 LOGO 输入页面

图 3-2-31　小智 LOGO 经营范围选择界面

然后选择Logo需要的图案和配色（图3-2-32），在页面上还有具体配色的含义说明，比如红色适合电商行业、蓝色适合科技行业等。接下来再选出3个喜欢的图标风格，通过这些选项，小智LOGO就大致了解了企业的各种信息和偏好风格。

图 3-2-32　小智 LOGO 图案及颜色选择页面

最后，只需耐心等待AI根据这些信息自动合成匹配Logo即可。在此基础上，小智LOGO生成了系列Logo方案供选择（图3-2-33）。

图 3-2-33　小智 LOGO 方案生成页面

3.3 AIGC辅助广告海报的设计

3.3.1 AIGC辅助广告海报设计案例分析

AIGC的深度学习技术应用还处在非常初级的阶段，创新者只能结合现实需求在狭小的范围内做出产品。中国工程院原常务副院长、中国AIGC学会副理事长潘云鹤院士提出了中国AIGC2.0时代的开始，并强调世界处在由二元空间结构PHS向三元空间CPHS变化的过程中，城市也从Smart City转向Intelligent City，从而实现人机融合的快速布局。全球人机交互领域的顶级专家、世界经济论坛（WEF）AIGC委员会主席贾斯汀·卡塞尔（Justine Cassell）指出，AIGC不仅是一项技术，更是一系列技术的组成与应用。她将AIGC理解为"AI=Data Personalization"，即在数据的基础上，应用技术实现人类个性化定制需求，才是AIGC真正的应用价值所在。数据作为人的经验积累，在有效实战深度学习技术的前提下，真正实现让机器人对人类的主观思维意识进行模拟，代替人类完成很多事情，从而带来更多机会与惊喜。

AIGC海报设计系统是在淘宝、京东等线上购物平台出现大量海报设计需求的情况下出现的，从而提高设计效率来帮助设计师做那些重复性、规则性和无创造性的工作。

目前，AIGC海报设计系统中的阿里鹿班AI和通义万象、特赞MuseAI、WHEE、Arkie和深绘美工机器人等的输出效果表现较为突出（图3-3-1）。

海报设计系统	服务门类	技术过程	效率	设计形式	优势	产品成效
阿里巴巴鹿班AI支付宝创意海报AI	BTB	风格学习行动器评估网络	1秒8000张	Banner	高效	相当于阿里巴巴P6设计师水平
特赞MuseAI	BTB	风格学习行动器评估网络		商业海报	高品质	新一代AIGC文生图、图生图、文生视频工具
WHEE	BTB	AIGC识图深度学习语言分析技术	100毫秒级别速度	Banner	高效	新一代AIGC文生图、图生图工具，AI视觉灵感激发器
Arkie设计助手（10秒帮设计师做海报）	BTB或C	图像识别技术语义理解技术深度学习	10秒1张	手机名片、公众号配图、朋友圈广告、节日贺卡、微信平台日签	方便	用户可多次生成直至满意
深绘美工机器人（电商详情页智能排版上新一体化）	BTB（服饰类电商）	AIGC识图深度学习语言分析技术其他信息技术	批量生成批量铺货	淘宝、京东等平台宝贝详情页面	实用	生成后可手动微调

图 3-3-1 AIGC 海报设计系统比较

3.3.2 支付宝开放海报生成设计案例与操作流程

目前，商业设计方式已经发生根本性改变，海报工厂、美图秀秀、MAKA、易企秀等开放海报平台异军突起。一款由蚂蚁集团开发的AIGC产品支付宝小程序（图3-3-2至图3-3-4），通过很多方式，可以直接进入，即在支付宝客户端顶部搜索栏搜索创意海报、创意、海报均可。然后选择"海报类型"（如红包海报、餐饮美食海报、日用百货海报、生鲜配料海报、服饰箱包海报、家电数码海报、生活服务海报、通用物料海报等），继而点击"智能换图"，选择创意海报自有商品图库"创意物料"，或自己用手机拍摄商业素材照片，然后选择"修改文字"（如商标品牌、商品名称、广告语、商家及地址等）的中英文，选择海报尺寸（60×90厘米大海报或40×60厘米中海报），最后点击"购买"，就可以在线设计制作各类商业海报。

图 3-3-2　支付宝创意海报界面

图 3-3-3　支付宝不同的创意海报模板生成的同一主题海报

图 3-3-4 支付宝创意海报设计效果图及其展示场景

这个为支付宝用户设计的海报生成服务工具，已有很多应用场景。比如，在支付宝上搜索"创意海报AI版"，即可通过这个小程序进行AI制图。用户只需通过输入一句话或一张图，在AI图像生成技术的加持下，系统会在几秒钟内生成优质海报，并提供免费下载的服务。如此一来，不常使用计算机的老人、电商运营小白都能快速定制自己需要的海报，一键完成海报、动图的设计和生成，低成本开店运营照进现实。2024年支付宝上的"创意海报AI"工具已经简化了海报设计的过程，用户可以通过以下步骤制作海报。

（1）打开支付宝App。

（2）搜索"创意海报"：在支付宝首页的搜索框中输入关键词"创意海报"或"创意海报AI"，找到对应的小程序或服务入口。

（3）进入小程序：点击搜索结果中的"创意海报"小程序，进入该服务页面。

（4）选择模板：进入小程序后，通常会有各种预设的海报模板供您选择，可以根据需求筛选或浏览，例如节日主题（六一儿童节等）、促销活动、产品展示等。

（5）编辑海报图片与文字：选定一个模板后，按照提示进行操作，上传自己的图片素材，替换模板中的默认图片。修改文字内容，将模板原有的文案替换成自己的宣传语或活动详情。

（6）个性化定制：根据需要调整颜色、字体、布局等设计元素，还可以添加Logo、二维码或其他装饰性元素。

（7）生成海报：完成所有编辑后，点击生成或保存按钮，支付宝AI将会自动处理并输出创意海报。

（8）下载与分享：用户可以将生成的海报下载到本地相册，然后用于线上线下推广，也可以直接在支付宝内进行分享或发布。

3.3.3 MuseAI+Photoshop融合制作海报

目前，使用MuseAI生成海报是一个结合模板选择、个性化编辑、图像生成技术和人机融合、细节优化的过程。在所有大语言模型在遇到中文后出现乱码无法直接生成结果，以及英文

表现不够准确的情况下，用户可以根据具体需求，灵活运用MuseAI提供的工具和功能，创作出既专业又具有个性的海报设计。制作时首先利用文生图、图生图生成海报主体图形，接着利用AI抠图软件一键抠图，最后利用Photoshop等传统工具排版完成海报，可以说这是一种专业、高效的设计服务。

对于使用MuseAI这样的智能设计工具生成海报的步骤、方法和操作指南经常在变化，但基于类似的AI设计工具的一般使用流程，其大致步骤如下。

（1）访问平台、注册或登录：首先，访问名为MuseAI或MuseDAM具有类似功能的AI设计应用或网站。如果MuseAI需要账户，则创建新账户或使用现有账户登录。

（2）选择海报模板：根据需要创建的海报主题，从MuseAI提供的多种模板中选择一个合适的模板开始编辑。这些模板覆盖了不同的风格和用途，可以大大简化设计过程。在应用或网站中查找"海报制作"或"AI海报生成"功能，浏览可用的模板库并选择一个符合需求的模板。

（3）设定海报的幅面与规格参数：指定海报的幅面、尺寸和其他基本参数，MuseAI允许用户在专用模型中自定义。

（4）输入内容和要求：提供海报所需的文本信息，包括标题、副标题、正文等，并需要指定风格、色调、行业类别等设计要素。将各个元素融合到插图中时，需要融合图案元素与标题绘制，注意透视点和层次感的构建，以避免画面显得呆板。标题的绘制则要根据背景和视觉效果来设计，以保持整体的统一性和吸引力。

（5）上传素材：如果允许上传自定义的利用MuseAI和其他AIGC工具（如DALL·E 3、Midjourney、Stable Diffusion等）生成的与创意内容相匹配的图片或者品牌元素，则可先在具有专业排版功能的Photoshop Stock、Illustrator AI、CorelDRAW和InDesign等传统设计工具中进行设计。

（6）编辑文字与图像：在选定模板后，可以根据个人需求编辑模板中的文字内容。同时，也可以上传自己的图片或者利用MuseAI根据创意生成图片来获得个性化的海报视觉元素。

（7）利用先进技术：MuseAI团队开发的文本到图像的Transformer模型可以实现高效的图像生成功能。这项技术可以帮助用户更快速地生成高质量的海报图像，并识别物体、空间关系、姿态等视觉概念。

（8）AI生成设计后的编辑和调整：点击生成或设计按钮，让AI根据用户提供的信息自动进行海报设计。AI生成初稿后，需要进一步微调，包括更改字体、颜色、布局等。在主要视觉元素确定之后，进一步增加细节装饰，比如图标（Icon）或其他装饰性元素，提升海报的完整性和专业性。对主图、背景及IP主体等元素进行细致的调整优化，确保它们之间的搭配和整体设计风格相协调。这一步骤要求有较好的审美判断和设计能力。MuseAI能够理解蕴含在文本中的情感和风格，通过内容理解、风格及内容控制，借助内容生成模型，创作出符合主题且具有氛围感的设计作品。

（9）预览、确认、保存与下载：预览生成的海报效果，确保满足需求。若对作品满意，保存并下载高分辨率的海报文件，以便打印或在线发布。

当然，现在的技术迭代更快，具体的操作流程会随着MuseAI的更新而有所变化，建议用户在实际操作时参考MuseAI内的最新指导说明。请务必查阅实际的MuseAI产品的官方文档或界面指引，以获取精确的使用步骤。如果MuseAI有特定的AI驱动的功能或特性，使用方式会有所不同。

在2018年的One Show上海国际创意周，特赞用"设计+AIGC"的方法为One Show制作出了

美味系列海报，大幅提升了特赞创意海报的品质（图3-3-5）。

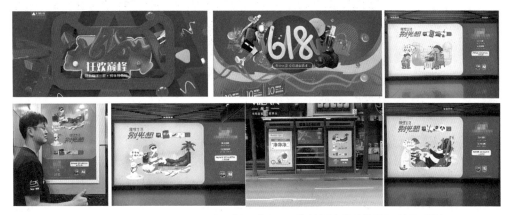

图 3-3-5　MuseAI 为某互联网公司人机融合制作的"618"创意海报设计效果图及其展示场景

特赞AIGC Studio为某冰激凌品牌创作的海报案例。

在大家即将回归上班的日子，某冰激凌品牌提出了"继续放假"的畅想。而特赞利用MuseAI，将某冰激凌品牌的明星产品与各种脑洞场景相结合，对应某冰激凌品牌的9款明星产品分别设计了9张海报（图3-3-6）。

提示词：牛奶瀑布日光浴、长白山蓝莓庄园、云端公路旅行、潜入水果深海、牛奶过山车、奶粉滑雪场、巧克力星际奇遇、奶酪游乐园（Milk waterfall sunbathing, Changbai Mountain blueberry manor, Cloud road travel, Diving into the fruit deep sea, Milk roller coaster, Milk powder ski resort, Chocolate interstellar adventure, Cheese amusement park）。

图 3-3-6　特赞 AIGC Studio 为某冰激凌品牌用融合设计创作的海报案例

如图3-3-7和图3-3-8所示分别为特赞为某净水系统品牌和某护肤品牌设计的海报作品。

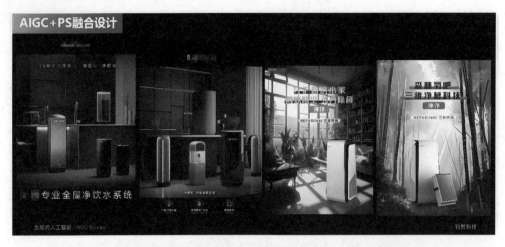

图 3-3-7　特赞 AIGC Studio 为某净水系统品牌用融合设计创作的海报案例

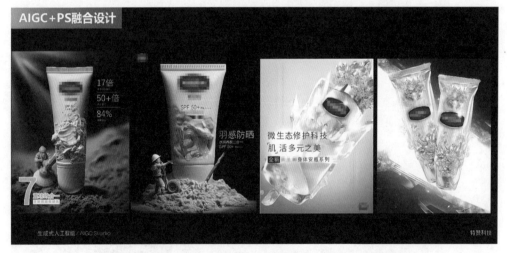

图 3-3-8　特赞 AIGC Studio 为某护肤品品牌用融合设计创作的海报案例

3.3.4　AIGC+Photoshop自动排版实战技巧

在Photoshop软件中，智能模板是预先设计好的文件，可以帮助用户快速开始项目，节省设计时间。这些模板通常包括一些基础的图层和设计元素，用户可以根据自己的需求进行修改和个性化调整。

Adobe Stock模板：Adobe Stock是Adobe提供的一个素材库，其中包含许多高质量的模板，这些模板涵盖照片、图表、插图、网页、胶片和视频等多种类别。

空白文档预设：除了使用现有的模板，用户还可以在Photoshop中创建自定义的空白文档预设，并且可以根据个人的需求设置文档的尺寸、分辨率等参数。

此外，如果需要免费的素材和模板，可以在互联网上搜索相关资源。例如，有些网站提供了免费的PSD格式模板文件供用户下载，用户可以在这些网站上找到适合自己项目的模板和素材。

在使用Photoshop软件时，选择合适的模板可以帮助用户更快地完成设计工作，同时也能够激发用户的创意灵感，提高设计效率。无论是利用Adobe Stock中的模板还是自定义空白文档预设，都能够根据项目需求灵活调整，创作出符合预期的设计作品。

3.3.5　DALL·E 3+Photoshop自动排版实战案例

本节介绍DALL·E 3+Photoshop自动排版案例：

"我为乡村种风景"设计大赛，宣传海报设计思维导图如图3-3-9所示。

提示词：我为乡村种风景、设计大赛宣传海报、未来新农村场景、田园风格（I plant scenery for the countryside，Design the competition publicity poster, The future new rural scene, Pastoral style）。

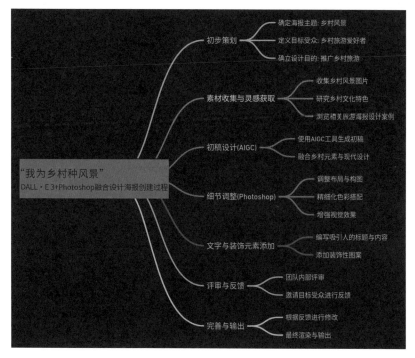

图3-3-9　"我为乡村种风景"设计大赛宣传海报设计思维导图

这是展示高度可持续的乡村景观与未来技术和谐共融的画面设计，其中包括由机器人照料的作物田地、带有绿色屋顶和太阳能板的环保住宅，以及与树木相融合的风力涡轮机。画面中的人物身着未来风格的服装，正在种植一棵树，象征着对环境保护的持续承诺。画面色彩鲜艳，自然的绿色和蓝色与技术的金属光泽形成对比。海报标题以现代、简洁的字体突出显示。这两组宣传海报均采用了现代田园风格，以"我为乡村种风景"为主题，旨在传达环境保护和生态农业的理念。

第一组两幅海报（图3-3-10）展示了一位穿着现代休闲服装的人正在种植一棵小树，象征着个人对环境保护的贡献和小树生长的希望。背景是一片生机勃勃的田园风光，包括蔚蓝的天空、翠绿的丘陵和多样的树木，展现了和谐的自然美景。此外，海报巧妙地融入了太阳能板和风力涡轮机，突出了可持续和环保的农业实战，强调了自然与现代农业技术的和谐共存，通过

明亮和鲜艳的色彩激发观者对环境保护行动的兴趣和希望。

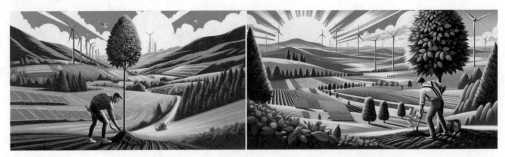

图 3-3-10　DALL·E 3 生成的"我为乡村种风景"设计大赛宣传海报（1）

第二组海报（图3-3-11）的设计结合了现代生活与传统乡村之美，通过一个简单而强有力的行为——种植一棵树，传达了积极参与环境保护的信息。海报展现了一个充满希望的未来视角，其中技术和自然在乡村景观中和谐共存。通过将未来主义元素与田园风格相结合，这些设计不仅展示了一个生态友好和技术先进的农村未来图景，而且传达了参与环境保护和可持续发展的重要信息。人物和环境的细节设计，以及使用的颜色方案，都旨在激发观者对环境和技术融合未来的想象力。

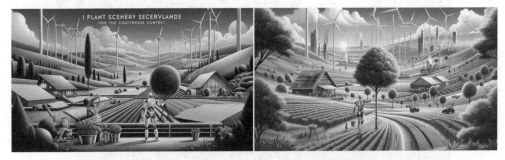

图 3-3-11　DALL·E 3 生成的"我为乡村种风景"设计大赛宣传海报（2）

3.4　AIGC辅助书籍装帧设计

3.4.1　AIGC辅助书籍装帧设计概述

书籍装帧是书籍生产过程中的装潢设计工作，AIGC可以助力设计师进行书籍装帧设计，提供自动化的内容创作流程和创意参考。

书籍装帧设计不仅是对书籍外部形态的设计，还包含从文稿到成书整个过程中各环节的艺术设计，具体包括开本、装帧形式、封面、腰封、字体、版式、色彩、插图，以及纸张材料、印刷技术与装订工艺等多个方面。整体设计理念强调了艺术性、创意性与技术手法的结合。书籍装帧的形式多种多样，如中国古代的卷轴装、经折装等，以及现代的精装、平装等，不同的装订方法用料选择不同。书籍装帧不仅可以保护书籍内容，更是一种文化艺术的展现。

在书籍装帧设计领域，AIGC能够辅助设计师快速输出创意参考，洞察设计趋势和用户偏好，从而提高工作效率并深入理解商业目标。设计师可以利用AIGC进行产品设计需求工作流程的标准化建设，同时面临如何融入新工具、保持作品个性和特点，以及确保AIGC输出稳定的挑战。

以《AIGC：智能创作时代》为例（图3-4-1），这本书作为AIGC的入门级科普读物，详细介绍了AIGC的技术思想和商业落地场景。书中结合案例分析，向读者展示了AIGC在不同领域的应用情况，其中也包含了设计领域的实战案例，还有专门针对视觉设计领域的Midjourney工具的应用案例分析，这些案例可以帮助设计师了解并掌握AIGC在实际工作中的使用方法。

AIGC为书籍装帧设计带来了新的可能，不仅提升了设计效率，还拓宽了创意空间。设计师可以通过学习和运用这种新技术，将其优势融入传统书籍装帧设计，创造出更多独特且吸引人的书籍艺术作品。

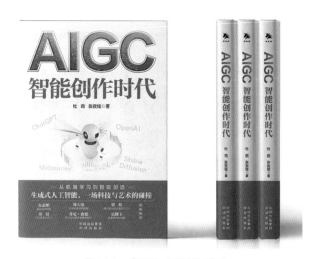

图 3-4-1　《AIGC：智能创作时代》

3.4.2　DALL·E 3辅助书籍装帧设计实战案例

作为ChatGPT智能聊天机器人的主要绘图程序，DALL·E 3用自身逻辑组织语言和数据库，在问答、文本摘要生成、图像生成、机器翻译、信息分类、代码生成等方面应用的质量和速度上，人类设计师无法与它相比。在书籍装帧设计方面，DALL·E 3具有以下特点。

（1）独特性：封面需要非常独特，能够吸引读者的眼球。DALL·E 3生成的封面往往能够与众不同，让人们惊叹。

（2）简洁性：DALL·E 3生成封面简洁明了，让人一眼就能看出这是一本什么内容的书。

（3）主题：封面需要与书的主题相符合，突出书的主题和内容。DALL·E 3生成封面时能够仔细研究书籍内容，确保封面与内容紧密相关。

（4）颜色：封面的颜色需要考虑到书籍的主题和目标读者。DALL·E 3生成的封面具有引人注目的颜色。

（5）图片：DALL·E 3生成的封面图片往往能够突出书的主题，并与书的内容相关。使用

高质量的图片，可以确保图像清晰。

（6）问题：DALL·E 3生成的封面存在的问题与目前所有AIGC大模型在文字（尤其是汉字）表现上存在的问题相同，即不能准确表现，需要用Photoshop等排版工具进行二次优化和改进设计。

DALL·E 3书籍装帧设计案例1：《千里江山图》（图3-4-2）。

提示词：请为一本《千里江山图》的画册做书籍装帧设计，给出几种方案；古典主义风格、土黄咖啡色调；设计元素包括光线、书本、山水画、简洁；字体使用古罗马字体风格。

《千里江山图》画册装帧设计包括封面、封底、书脊、扉页，整体采用古典主义风格，反映了中国传统美学的魅力。设计中融入了山水、古典建筑等元素，展现了中国古典艺术与文化的丰富内涵。书籍标题和文本元素采用传统书法，增添了作品的历史深度与文化底蕴。整体设计旨在呈现一种历史与文化交织的视觉效果，让观赏者能够感受到中国传统艺术的独特魅力和深厚底蕴。

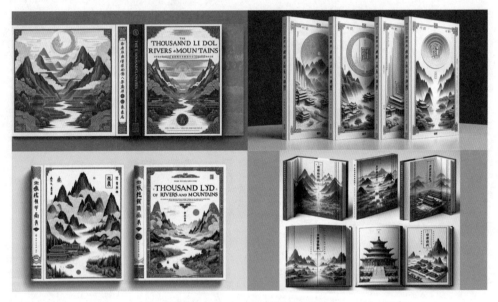

图 3-4-2　DALL·E 3生成的书籍封面

DALL·E 3书籍装帧设计案例2：《CHINA IN 2050》和《CHINA 2020》。

提示词：请为《CHINA IN 2050》和《CHINA 2020》两本画册做书籍装帧设计，给出几种方案；未来主义风格、蓝红色黑色色调、科技元素、光线、故宫装饰画和未来城市生态建筑、简洁；字体为现代风格。

图3-4-3展示了名为《CHINA IN 2050》和《CHINA 2020》的书籍装帧设计，呈现出了未来主义风格。图案中包含了中国传统建筑与现代摩天楼的融合，上空有飞行器在穿梭，整体色彩鲜亮，以粉蓝色调为主，体现了一种科技与传统相结合的未来愿景。装帧设计还巧妙地将一本打开的书作为前景，象征着知识与未来的开启。

关于本书的印刷工艺、开本和用纸等装帧建议如下。

（1）印刷工艺：封面可以采用3D浮雕印刷技术，以突出建筑和飞行器的立体感。使用荧光油墨以增强色彩的亮度和对比度，特别是在夜景和光线部分。

（2）内页：可以考虑使用哑光纸，减少光反射，提高阅读体验。

（3）开本与用纸：开本选择大16开，便于展现细节且易于携带；封面用300克铜版纸覆哑膜，增加耐用性，同时保持良好的手感；内页使用128克高级艺术纸，以保证色彩的饱和度和图像的清晰度。

（4）其他装帧建议：考虑加入折页或插页，以呈现额外的城市景观或未来的设想；封底可以设计成可折叠的海报，提供附加的视觉享受；书脊可以设计成霓虹灯效果，与封面主题相呼应，以增加图书的辨识度。

（5）DALL-E绘画模型，推出了艺术、童话、野兽、漫画、线条、3D等几十种风格供用户选择，并且还有示意图，真正的傻瓜式操作一键生成图片。

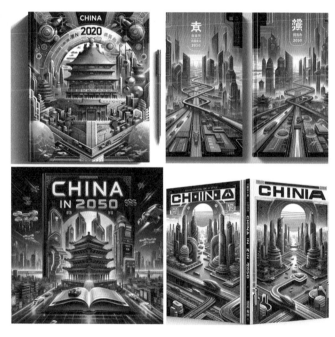

图3-4-3　DALL·E 3 生成的《CHINA IN 2050》和《CHINA 2020》的书籍装帧设计

3.4.3　Midjourney辅助书籍装帧设计实战案例

Midjourney书籍装帧设计案例1：BANKLG MSALLLY（图3-4-4左）。

提示词：一个赚钱的指南书封面、全8K高清渲染逼真（A money making guide book cover, Full 8K HD rendered photorealistic）。

Midjourney书籍装帧设计案例2：AR Ⅱ R TATACAK（图3-4-4中）。

提示词：一本关于用AI赚钱的图书封面、畅销的商业书籍风格（Cover for a book on making money using ai, Style of best selling business books）。

Midjourney书籍装帧设计案例3：FRANNG（图3-4-4右）。

提示词：为沮丧的艺术家设计的小册子封面，他们需要以更有效的方式来销售他们的艺术作品，引人注目、专业、明亮的颜色，黑暗的背景，艺术，光线追踪，复杂（Cover for a booklet designed for frustrated artists who need to sell their art in a more effective way, Eye – grabbing, Professional, Bright colors, Dark background, Artistic, Ray tracing, Sophisticated）。

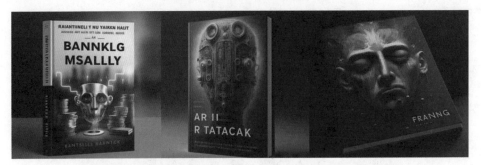

图 3-4-4　Midjourney 辅助设计的书籍装帧（1）

Midjourney书籍装帧设计案例4：FANILANSSIT（图3-4-5左）。

提示词：关于一本一个人将意识转移到人工智能中的现代封面设计（Modern book cover design about a man transferring his consciousness into AI）。

Midjourney书籍装帧设计案例5：FLLSRIISKC（图3-4-5中）。

提示词：道德哲学教学学术教科书封面艺术、插图、白色－黑色－紫色（Front cover art on an academic textbook on teachings in moral philosophy, Illustration, White black purple）。

Midjourney书籍装帧设计案例6：CONTTISTITIHE（图3-4-5右）。

提示词：关于一本认知科学的哲学书的封面、巧妙、标志性的构图、美丽、敬畏、沉思（A book cover for a philosophy book about cognitive science, Masterfully, Iconic composition, Beautiful, Awe, Contemplative）。

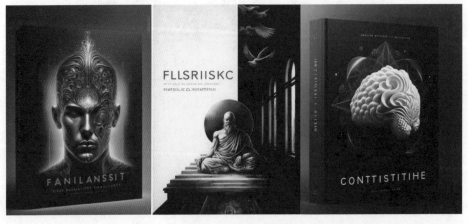

图 3-4-5　Midjourney 辅助设计的书籍装帧（2）

3.4.4　MuseAI辅助书籍装帧设计实战案例

MuseAI书籍装帧设计案例1：《2050的中国》画册装帧设计（图3-4-6和图3-4-7）。

提示词：中国龙凤，中国古典建筑元素和未来感的科技元素，红黑色调，现代与传统的结合，高科技与文化的交融，庄重、喜庆的奢华风格，现代字体，豪华精装。

封面中央是中国的代表性建筑——北京故宫，其背后是现代化的城市天际线，展现了中国从传统到现代的转变；两侧是传统的龙图案，与中间的现代元素形成对比，代表了中国的文化传承与现代发展的双重主题；书名的英文译名"CHINA IN 2050"以大号字体居中显示，强调了书籍的主题；封面的颜色以红色为主，代表着中国的繁荣与活力，同时也与中国的传统色彩相呼应；底部的设计包含中国地图的轮廓，以及代表中国的标志性元素，如长城、故宫等，进一步强调了中国的地域特色和文化内涵。整体设计既有现代感，又不失中国传统文化的魅力，完美地融合了中国的历史与未来。

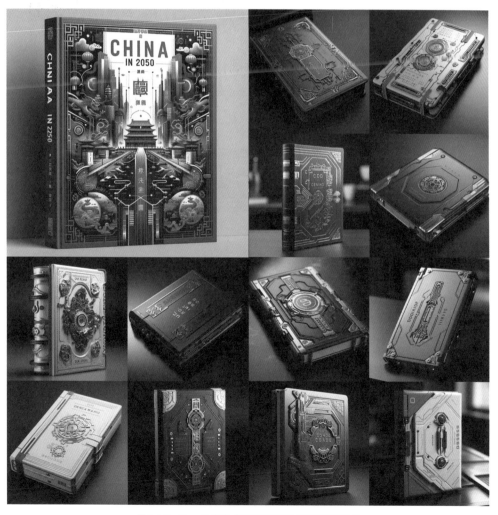

图 3-4-6　MuseAI 生成《2050 的中国》的书籍装帧设计

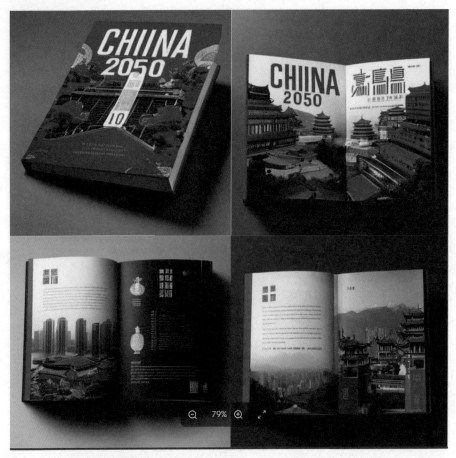

图 3-4-7　MuseAI 生成的《2050 的中国》的书籍封面与内页

MuseAI书籍装帧设计案例2：《千里江山图》装帧设计建议。

把MuseAI生成的《千里江山图》书籍装帧设计输入到ChatGPT 4中后，GPT 4给出的印刷工艺与装帧建议如下。

（1）开本：选择32开，适合展示精美的画册，便于握持和浏览。

（2）封面纸：采用高质量的古典艺术纸，增加封面的质感与耐用性，表面可选择轻微的纹理，增强触感和视觉效果；内页纸：建议使用140克的哑光艺术纸，这种纸对印刷的色彩表现力好，能更好地还原画作的细节与色彩。

（3）印刷工艺：使用烫金或烫银工艺在封面上突出书名和重要元素，增加封面的视觉冲击力和收藏价值；内页采用四色印刷加上局部UV工艺，使画作的色彩更加鲜艳，细节更加清晰。

（4）特殊工艺：装帧方式考虑采用精装线装，既体现古典美感，又增加了书籍的耐用性和收藏价值。书脊可以采用传统的中国结或其他中式元素装饰，强化书籍的文化特色；可以考虑附加一款精美的书盒，采用与书籍相同风格的设计，方便收藏与保护。

这些建议旨在通过现代的印刷和装帧技术（图3-4-8），尊重并传承古典艺术的同时，满足现代审美和收藏的需求。

图 3-4-8 MuseAI 生成的《千里江山图》的精装和线装装帧设计

3.4.5 智谱清言辅助书籍装帧设计实战案例

智谱清言书籍装帧设计案例：《2050的中国》书籍装帧设计方案。

提示词：《2050的中国》的书籍装帧方案设计需要体现未来中国的特色，包括现代与传统的结合，以及科技与文化的交融。设计包括封面、封底和书脊，色彩鲜明、富有创意、同时融入中国元素，如传统图案或现代城市天际线。

第一个装帧方案设计的封面融合了中国的传统与现代元素，展现了未来城市的天际线和传统图案，色彩鲜明，体现了科技与文化的结合（图3-4-9左）。

第二个装帧方案设计突出了未来科技和创新的主题，展现了先进的技术概念和高科技设备，同时巧妙地融入了中国传统元素，象征着未来科技与文化遗产的融合。设计既生动又吸引人，非常适合关于中国未来科技进步的书籍（图3-4-9中）。

第三个装帧方案设计突出了环境可持续性和绿色能源的主题，展示了自然与城市的融合（图3-4-9右）。

图 3-4-9 智谱清言生成的《2050 的中国》的书籍封面

3.4.6　AIGC辅助书籍装帧设计二次优化实战案例

AIGC书籍装帧设计二次优化案例：《AIGC辅助艺术创作与设计实战》封面设计。

提示词：未来主义、AI与艺术、机器人创造、宇宙元素、同心圆、电路板、技术与创意融合、活力色彩。

这些词汇反映了封面的视觉元素和设计意图。《AIGC辅助艺术创作与设计实战》一书的封面是一个高度风格化的未来派作品。设计中心是一双机器人手在进行艺术创作，象征着人工智能与人类创造力的交汇。这双手周围是启发于天体的元素，如球体和同心圆，这些元素具有宇宙的感觉。电路板图案则加强了技术主题，同时以蓝色、橙色和红色为主的色彩调性赋予了封面活力。这件艺术作品似乎传达了人工智能生成内容为艺术和设计带来的精确性和想象力的融合，暗示了技术与传统创意实战无缝结合的理念。

设计过程如下：

（1）从书籍名称的主题创意形成的提示词出发，利用ChatGPT、文心一言等寻找合适的提示语言结构生成创意主题，根据书籍装帧的创意生成书籍的各种设计元素（如封面图像、文字、色调、风格、构图、排版等），借助AIGC工具（如DALL·E 3等）发散书籍装帧设计的思维，生成多个创意方案图，寻找（可用文生图和图生文的转译方式）创意理念、素材、垫图和创意图形，强化创意点。

（2）选择一个创意图像方案，运用Photoshop、Illustrator、CorelDRAW等传统专业软件制作矢量文件，替换文字放大图像并进行高清化处理，最后进行视觉合成和优化修正；或者用Photoshop、即时设计、Canva、InDesign、Placeit的在线模型生成器等，补全缺损的图形（如图3-4-10右下），补充画面元素、优化和修正细节，局部功能可与原始工具（如DALL·E 3）结合使用。

图 3-4-10　AIGC 辅助书籍装帧设计二次优化的设计过程（1）

（3）经过二次优化设计、排版和替换文字形成封面设计效果展开图，二次优化的设计完成稿如图3-4-11和图3-4-12所示。

图 3-4-11　AIGC 辅助书籍装帧设计二次元优化的设计过程（2）

图 3-4-12　AIGC 辅助书籍装帧设计二次元优化的设计过程（3）

AIGC辅助设计最难的并不是某一个特定的环节，而是整体的节奏把控，如何在短暂的执行周期里完成高难度的设计，并且及时应对需求方的修改意见进行快速修改。

如何展现活动先锋调性与创意？如何满足书籍装帧主题的个性化需求？如何在较短的时间内完成大量AIGC生成的设计方案并且快速根据用户的需求意见反馈进行高效修改？实际上，答案就是新技术与老技能的融会贯通，设计师根据实际情况在不同的环节个性化使用AI和传统设计软件（注意尽可能应用最新版）。在AIGC设计流程中，结合传统的软件优势，使用排

版等技能，才能真正实现高效率、高精度的设计落地，满足创意与书籍装帧设计主题的一系列诉求。

综上所述，流程可总结为使用DALL·E 3、Midjourney等AIGC工具确定创意视觉大方向，使用Topaz Photo AI或MuseAI做高清处理，使用Photoshop或InDesign等进行优化，然后修改局部画面，并提高分辨率，优化材质，最后通过对文字进行排版快速合成效果。设计师需要保证这一整个过程对软件的使用熟练、高效，以及对于整体创意概念的深度理解。

第 **4** 章

AIGC辅助产品设计与制造应用实战

4.1 AI时代下的产品设计与制造概述

4.1.1 AIGC是产品设计的发展方向

产品设计这一概念最初来源于包豪斯，是以工学、美学、经济学为基础对工业产品进行的设计。它是20世纪初工业化社会的产物，随着科技革新和物质的富足，人们的需求与价值观逐渐变得多样化，设计理念从产生之初的"形式追随功能"逐渐发展到如今的"在符合各方面需求的基础上兼具特色"。

AIGC在产品设计中的辅助应用现在还处于研发阶段，美国麻省理工学院计算机科学与人工智能实验室（Computer Science and Labor Intelligent Laboratory，简称CSAIL）的应急计算机辅助设计系统（InstantCAD）使制造商可以实时模拟设计效果。用InstantCAD可以实时完成改进和优化设计，从而节省设计师设计的时间。在商业计算机辅助设计（Computer Aided Design，简称CAD）程序中完成设计的产品，可将其发送到云平台，可以在该平台上同时运行多个几何评估和模拟的程序。

2018年5月，CAD软件制造商Autodesk宣布与通用汽车（General Motors，简称GM）结盟，以探索在开发未来车辆时使用AIGC和增材制造（Additive Manufacturing，简称AM）被称为追梦人项目（Project Dreamcatcher），欧特克（Autodesk）的AIGC计算法利用机器学习技术根据设计师的输入（例如功能要求、材料、制造方法和其他约束条件）来生成数千个设计选项，可以针对重量或其他性能标准优化结果，这通常会导致复杂的几何形状，适合使用增材制造技术制

造。

按照现有的技术和未来人工智能的发展趋势，AIGC在工业产品领域的应用，分为智能产品、智能生成、智能生产和智能展示4个模块（图4-1-1）。

图 4-1-1　工业产品领域 AIGC 应用的四大模块

1. 智能产品

智能产品是利用先进的计算机、网络通信、自动控制等技术，将与工业产品有关的各种应用子系统有机地结合在一起，通过综合管理让产品更舒适、安全、有效和节能。智能产品不仅具有传统的产品功能，还能提供舒适安全、高效节能、高度人性化的生活空间；将一批原来被动静止的工业产品（如家具、家电、厨具等）转变为具有智能的产品，提供全方位的信息交互功能，帮助用户与产品保持信息交流畅通，优化人们的生产和生活方式，帮助人们有效地安排时间，增强产品的安全性、节能性和便利性等。

2. 智能生成

智能生成是指机器仔细观察并学习设计师与科学家利用计算机所做的产品设计和制作，也就是赋予计算机自主性，设计了一定的规则让它们自由发挥，从而得到了无法复制、视觉感观较好的产品造型，这种产品设计方式称为产品的智能生成。这种产品设计在功能、形态、结构、色彩、材质等方面的智能生成是设计人工智能领域的一个重要研究方向，实现产品形态与结构设计的智能生成也是人工智能走向成熟的一个重要标志。产品设计智能生成技术极具应用前景，可以应用于智能建模、渲染、制图与开模等场景，实现更加智能和自然的人机交互，也可以通过3D造型生成设计图纸和虚拟模型模具，还可以通过模型模具自动生成系统替代传统模型模具实现产品的3D虚拟浏览与发布，最终帮助设计师进行设计创新，进而改变设计工作模式。

3. 智能生产

智能生产是指由智能机器和人类专家共同组成人机一体化产品智能生产系统，在制造过程中进行智能辅助，如分析、推理、判断、构思和决策等。通过人与智能机器的合作共事，去扩大、延伸和部分地取代人类在制造过程中的脑力与体力劳动。它把制造自动化的概念更新、扩展到柔性化、智能化和高度集成化。毫无疑问，智能化是生产制造业自动化的发展方向，在制造过程的各个环节几乎都可广泛应用人工智能技术。它尤其适合解决特别复杂和不确定的问题。但是，要在企业制造的全过程中全部实现智能化，目前还不能完全做到。智能生产还是实现产品自动化生产的重要途径，比如，企业中某个产品或某个局部环节的生产实现智能化。在保证全局优化生产的前提下，这种智能化、个性化的生产的意义是很大的，正如数码印刷印一张纸制广告

单页与印十万张纸制广告单页的单张印刷成本几乎是一样的，而传统的平版印刷，其单张印刷成本则可能要高出更多。

4. 智能展示

智能展示是一种具备数据采集、建图、实景编辑、AR或VR内容制作和运营等功能的完整的产品陈设、展览、展示工具链，它可以极大地降低使用门槛，提供智能化的云端管理服务。一般无须额外安装硬件，即可构建大规模高精度三维数字化产品和空间感知计算能力。如将AI手势、感知技术相结合的全息风扇，可以提升人们的交互体验；AR投影和LED可将虚拟产品内容投射到现实环境中，用户可与之互动；将产品通过透明屏与现实环境进行创意整合，同时展示相应的产品虚拟内容，可以达到虚拟与现实相融合的效果；产品通过商场、展厅沉浸式智慧大屏和内置的AI识别互动，可为用户360度全方位展示产品的文化内容，增强人们的互动体验；AI的个性化定制可以通过AI表情、手势识别、肢体识别等多种互动方式，为用户智能定制游览路线和娱乐互动形式；通过寻宝、AR优惠券、AR红包等多种AR营销方式，可以向用户智能化推荐和展示线下营销活动，共享同一个产品的数字孪生世界，带给用户AR弹幕、AR拍照、AR游戏等多种互动娱乐体验。

因此，在产品设计领域，智能产品、智能生成、智能生产、智能展示将为人类的生活、生产带来极大的设计方式、生产方式、消费方式和使用方式的颠覆性转变。比如一个水杯最初作为一种容器，满足了人们喝水的需求，而如今在其容器功能的基础上发展成为满足人们精神需求、技术需求和彰显个性的一种工具。同样是水杯，一个运动品牌的水杯彰显了一群忠于个性化追求的人智能化饮水的需求，而某保温杯品牌的水杯则更侧重于表现自然、智能、环保的主题（图4-1-2）。

图 4-1-2　两款水杯对比

由此可见，传统产品设计理念正在由以物和形式为核心的设计，转向以用户体验和智能设计为中心。对数据和算法的开发可以帮助人们完成更深入和更广泛的调研，以挖掘用户的真实

需求和喜好。在信息时代下，大规模的用户数据与设备使用数据、用户与用户间的接触产生的数据为用户研究分析提供了大量参考依据，加上AIGC分析系统的协同，使设计人员可以高效地完成客户和市场的调研。

此外，AIGC的应用也提升了形式设计、方案呈现、工业制造的效率。一直以来，方案的沟通都以图纸为基础，而在设计过程中，一个方案会经历多次修改，所以设计人员就要花大量时间去修改图纸。而如今基于丰富的数据集和强大的人工智能算法，设计人员能够快速地完成对设计问题的研究和分析，并根据结果制订设计策略。此外，人工智能技术改变了设计人员长期以来依赖平面图纸沟通设计方案的传统模式。基于AIGC和人机交互技术，设计团队可以在短时间内获得大量的设计方案供设计人员参考，大大减少了设计师收集素材和绘图的时间。相应地，设计人员可以将更多的时间和精力花在创意上。

4.1.2　AIGC辅助提升产品生产力的潜力

近年来，随着产品种类和数量的激增，市场竞争越发激烈，使得商家不断优化公司的产品研发、设计、制造、推广等多个流程，达到提效降本的目的。其战略可以分为压缩成本、提高产品力、扩大市场份额3个部分，而这些目标的制订与对用户的需求和行为研究是密不可分的。

用户越多也就意味着需要考虑的问题、限制、机会越多。设计调研人员需要更多的时间整理、分析数据，并制订具有差异性的产品方案。而互联网、AIGC技术、云计算的技术提升了这一阶段的效率和准确度。从前面的案例中不难发现，AIGC提高了产品设计、制造的效率。这主要源于两个层面：第一，AIGC技术作为一种自动化工具从设计人员那里接手了重复、简单的任务，从而使设计人员可以将精力放到创意性更强的工作和任务上，使产品更具趣味性；第二，大量的用户数据方便协同研究人员对用户进行分类，挖掘共性或特征的需求，并为设计方案研发提供参考依据。

AIGC技术的应用还可以更好地满足用户的差异化需求。具体来说，每个人所处的环境是不同的，所以其需求、价值观就会产生差异，而产品是价值的一种有形体现，这就导致人们对产品的形式、功能、价格等要素会产生不同的偏好。AIGC技术的应用使设计不再停留在供给确定的形式和配置层面，而是能够基于不同的人、物间的关系，为用户提供有针对性的差异化产品，这使设计人员更易解决用户的多样性需求。因为用户在与产品交互的过程中会产生大量的使用数据，这些数据会间接反映用户的需求、态度、情感等。AIGC算法会将人机交互过程中产生的数据作为输入的信息，并基于结构化的知识图谱构建不同的应对方案，以解决功能、形式等方面的问题，为用户创造其真正所需的功能体验。例如，在NPC（非玩家角色，Non-Person Character，简称NPC）游戏中，系统会根据偏好设置和用户实时的行为反馈来为用户提供更具有沉浸感的游戏体验。又如抖音、缤趣（Pinterest）能够分析用户的浏览行为，为用户提供不同偏好的信息内容，并有效对接电商与个体用户，使不同的用户群体获得更好的体验。

AIGC的应用打破了传统工作部门间的边界，使设计过程向着整体化方向发展。在传统的工作流程中，产品的市场价值研究、实体产品的设计、产品的制造是相对分散的。因为这些不同的任务往往需要由不同的部门完成，而且各部门之间的协调标准与沟通形式往往是以人为基础的，并且缺少针对标准的协调。而先进技术的应用能够使这些行业和工作流程中的标准数据结构化并且可以将数据储存在云端，从而使标准的数据能够被多个参与产品设计管理的团队利

用，实现数据的内部共享。但是，在实际应用的过程中，也有很多局限，需要重新思考设计过程中的人机协同方式，以及企业中不同目标团队间的协同方式。传统的以职业为基础的团队工作模式也会逐渐向以任务，即产品价值的传递为基础的团队组织模式过渡。

基于AIGC的自然语言系统给产品设计模式带来了新的方式。在现阶段的设计过程中，设计人员与机器的沟通在很大程度上仍然依赖以视觉界面为媒介的交互系统。例如，在Photoshop中，人们需要单击软件中的图标来获取所需的功能。但是，近年来随着AIGC的不断发展，Alexa、Siri、Google Assistant这些语音助手已经可以帮助人们处理一些简单的任务，如设置闹钟、处理邮件、检索信息等。那么，这些基于AIGC技术的应用在设计过程中会有什么效果呢？例如，人们仅仅通过自然语言直接对系统描述需求和设计的条件限制，计算机就可以自动完成相关信息的提取、运算和输出。这种人机对话不同于团队间的人人对话，需要描述更加客观和准确，降低了结果的不确定性。

产品设计实战正处于由计算机协同设计向智能化设计过渡的阶段，但是AIGC在辅助产品设计过程中的发展仍然处于早期发展阶段，需要更多学科背景的专家共同研究构建结构化的数据集和更加智能化的算法，以及智能化发展趋势下设计教育理念的更新[1]。

4.1.3　AIGC在产品研发领域的应用

随着研究人员对AIGC辅助设计实战新模式的不断探索，大数据、机器学习、深度学习、云计算等先进技术逐渐进入了产品设计的多个环节中。这里将结合设计实战案例，讨论AIGC在辅助产品设计过程中对用户研究分析、产品形式设计与制造、产品包装和虚拟产品体验方面的意义。

在产品设计初期，用户研究是能够设计出用户真正需求的产品的关键。这一过程涉及一系列产品设计与用户、市场关系等方面的问题。例如，用户对某一类型图像的视觉感观是怎样的？当见到某种形式的外观时，用户有多大概率会被吸引？当用户被吸引时，视线又会停留多久？用户的购买意愿又是怎样的？在对用户进行研究的过程中，需要设计人员与分析人员通过数据反馈的现象和行为，发掘不同客户群体的需求、喜好、动机、态度和市场的供求、竞争关系，进而为产品方案（包括功能、形式、使用周期、包装设计、投放战略等）的制订提供量化依据。用户购买产品往往不是仅仅为了产品现金价值和产品的外在形式，而是其配置、调性和品牌的协同作用。例如，消费者选购iPad并不仅仅是购买一个平板计算机，而是因为它所提供的娱乐性、沟通性、易用性、便携性等要素，并且它也作为用户与家人和朋友的沟通工具，拉近了人与人的距离。因此，消费者在真正的消费过程中购买的其实并非产品的形式本身，而是这种形式为消费者带来的功能价值、心理价值、社会价值，以及精神价值等。在设计过程中，设计人员需要不断研究不同场景下的用户行为，分析现象和数据背后的意义，并以此为依据不断迭代产品设计方案，这样才能使产品发挥出更大的价值。

但是传统的数据收集、分析方式往往会消耗过高的人力、物力、财力成本，而且对于标准的主观理解也会造成分析结果出现偏差。基于大数据、云计算、机器学习技术的AIGC，不仅可以降低数据的收集和分析的成本，而且能够减少主观判断的不确定性。例如，在客户满意度调

[1] Pradeep, A. K. , Andrew Appel, & Sthanunathan. *As for Marketing and Product Innovation : Powerful New Tools for Predicting Trends, Connecting with Customers, and Closing Sales*. John Wiley & Sons, 2015.

研中，AIGC算法可以帮助市场调研人员快速找到用户对不同产品的使用痛点。例如，人工智能系统可以通过电话调查（如果满意请按"1"，不满意请按"2"，以此获得用户对某个产品的针对性态度），或者通过网页、呼叫中心、电子邮件、评论等渠道进行数据的收集和分析。AIGC算法会根据研究和分析数据，对不同场景下用户输入的关键词、概念、产品名字、观点等关键信息进行提取、分类、判断和分析。

1. Revuze案例

Revuze是一家致力于为电子商务网站消费品牌及产品管理人员提供产品体验分析报告和解决方案的公司。公司结合 AIGC、神经网络和机器学习技术，为企业提供及时、持续的信息反馈，帮助企业了解用户浏览、购买和体验产品的情况，从而通过调整产品战略提高客户转化率及回购率。系统的用户分析功能（图4-1-3）使用了文本分析、自然语言分析等技术，能够挖掘数据背后用户的主观感知和潜在需求，并为产品生产企业生成直观的、可供使用的分析结果。

图 4-1-3　Revuze 用户分析系统

2. ParallelDots案例

与Revuze相似，ParallelDots系统也应用了自然语言分析算法，能够帮助分析人员获取用户在不同场景的情绪和态度。通过使用机器学习算法和相关学科信息的数据集，用户端的使用数据可被转化为一系列描述产品特征和主题的关键词。一般的系统往往将用户的态度分为积极、消极、中立3种，但是ParallelDots的研发人员认为，这种描述方式无法反馈用户对产品的细微态度变化，以及用户与产品的多种关联。例如，产品的某个特征给用户造成了怎样影响或体验？这种影响又是如何影响用户购买意愿的？何种产品要素会激起特定场景下用户的购买欲？这些问题无法通过用户是否满意来推测用户的消费心理。因此，为了获得用户细微的感受和态度，ParallelDots系统将文字背后的意义分成：快乐（Happy）、难过（Sad）、生气（Angry）、恐惧（Fearful）、激动（Excited）、无聊（Bored）6个属性标签。如图4-1-4和图4-1-5所示，当系统检测到输入的文字数据后，会通过算法逻辑将文字分类并呈现结果。此外，这一系统支持多种语言检测，可以帮助设计人员完成多地域的用户研究。

图 4-1-4　ParallelDots 自然语言分析系统（英文）（来源：ParallelDots 官网）

图 4-1-5　ParallelDots 自然语言分析系统（中文）（来源：ParallelDots 官网）

对客户需求的实时反馈是决定产品可用性和使用价值的关键，这不局限于新产品的开发阶段，也适用于老产品的更新与迭代。基于用户需求和偏好，设计团队可以进一步完善产品功能配置、形态设计、推广方案，提升产品在客户群体中的满意度。此外，使用用户研究系统还可以对用户在社交媒体平台发布的图片进行分析，以判断用户对不同产品调性的倾向和喜好。这样一来，产品设计与研发人员就可以准确地针对品牌、功能、形式、调性等要素制订产品方案和设计目标，提升产品在目标客户群体中的影响力。同时，这也使团队成员规避了很多不必要的争论，大大提高了设计效率。

AIGC的应用能够打破设计师对产品固有形式的认知局限，提升产品形式的多样性，增强设计人员的创新潜力。具体来说，在进行用户研究和市场分析后，需要制订有针对性的产品方案。受传统设计方法和工具的局限，在产品设计过程中，设计人员往往会从一种固有的形式和概念出发，并逐渐修改和完善，以达到最终令人满意的效果。然而，这种模式往往受到设计人员本身认知层次、水平的限制，缺乏形式和概念的横向延展，并且所选定的核心概念和方法很可能一开始就存在方向性的错误，无法满足项目方多样化的需求。此时，如果再重新去设计方

87

案又是一种对人力、物力、财力的消耗（图4-1-6）。例如，项目方需要设计一把新椅子，但是无法描述确切的需求，这时就需要设计师与其不断沟通明确设计需求，输出设计方案。若此时发现新的问题，那么设计团队就需要重新返工进行调整和二次优化。而基于机器学习算法的AIGC则可以帮助设计团队避免陷入这种困境，提高设计效率，最大限度地满足使用场景的需求。

AIGC利用云计算和机器学习技术来探索整套新解决方案，扩展了工程师或设计师已知的有效解决方案范围。通过交互系统，设计师或工程师将设计限制参数输入计算机（例如材料、尺寸、重量、强度、制造方法和成本约束），这不仅可以在短时间内为设计人员提供数以万计可供参考的方案，而且也使设计方案从一开始就是满足限制的，大大减少方案的迭代次数（图4-1-7），并且设计师也从检索、绘图、建模、修改等繁缛的任务中解放出来，在减少设计师在设计过程中压力的同时，提升整个设计流程的效率。

图 4-1-6　传统设计流程图表（来源：CIMDATA）

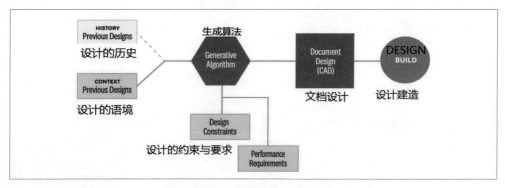

图 4-1-7　AIGC 流程（来源：CIMDATA）

3. Kartell椅子案例

Autodesk公司的椅子生成设计方案印证了AIGC在辅助产品造型设计实战中的高效性和可行性。这款椅子是菲利普·斯塔克和人工智能合作打造的一款椅子（图4-1-8）。斯塔克使用Autodesk的原型软件，通过机器学习技术让人工智能掌握了独有的审美特征和设计标准，并根据设计需求建立特定的算法。在人机协同的过程中，系统就像一个在不断学习的孩子，随着交流的逐渐深入，斯塔克对设计目的进行了更加细致的描述，使系统能够更准确地了解他的设计意图，并通过条件的细化限定来为设计赋能，完成设计效果的呈现。

图 4-1-8 Kartell：世界上首款设计师与人工智能合作设计的椅子

4. 张周捷的椅子

除了Autodesk公司的生成设计实践，同济大学的张周捷老师也使用了相似的方法设计了一系列椅子（图4-1-9）。在Endless Form作品中，他用计算机模拟出自然界千变万化的姿态，如有限四方体内水波的流动、河流与山川的形态等，再以金属切割、手工弯曲与抛光，打造出极具未来感的椅子，颠覆了人们对设计的传统理解。接着张周捷解释了椅子的生成式逻辑，即把一张平板的4个点往下拉，同时将一个面往上拉，一张最简洁的椅子就形成了。虽然图中的这种形态既不有机，也不柔和，但它却是最简洁的形态。

图 4-1-9 张周捷用生成式人工智能设计的椅子

5. ECU元件生成设计案例

除了家具的设计，基于生成式人工智能的设计在工业元件设计中有着相似的实践。日本的DENSO公司（一家汽车零部件制造商）的电子控制元件（Electronic Control Unit，简称ECU）（图4-1-10）就是个例子。随着世界各地对环境保护的重视，各地政府对交通工具的碳排放标

准做出了严格的限制。因此，汽车制造商不断寻找改善发动机性能和减轻车辆重量的方法。DENSO公司重新检查组成汽车的30000多个零件，例如方向盘、踏板、座椅、发动机、制动器和发动机控制单元。其中，ECU是一种电子燃油喷射控制系统，决定了发动机所需燃油的准确供应，往往被视为发动机的"大脑"。该系统通过优化喷油量和喷油时间，改善驾驶性能的同时减少了有害物的排放量。

DENSO公司应用了生成式人工智能对这一单元进行了重新设计，以满足减轻零件重量和提升其热效率这两个目标的要求。当设计人员在系统中输入设计参数后，系统就会生成大量的方案供设计人员参考选择。此外，为了实现元件的量产，设计团队并没有使用3D打印技术，而是将整体结构拆分成为可使用传统工艺制造的零件单元，达到提效降本的目的。

图 4-1-10　DENSO 公司设计的电子控制元件

4.1.4　AIGC与产品可制造性与可持续性的关系

在形式设计的基础之上，AIGC技术也可以增加方案的可制造性。通过输入设计参数作为限制条件，就可以提前知道生成式方案是否可以做出来，以及如何高效地做出来，从而剔除那些不可行的方案选项。在计算过程中，AIGC算法通过模仿设计的过程，分析制造的工艺及制造过程中的问题，例如，需要使用何种机器制造？由谁来完成？使用何种材料才可以达到结构硬度和质量平衡？因此，由计算机生成的模型一开始就是可以实际投入生产的，使设计具备了更高的可制造性，也从某种程度上简化了工程设计的流程。这样一来，设计人员不需要再通过建模或实体制造去尝试方案的可行性，从而减少了团队人力、物力和财力的消耗。

1. GE喷气发动机支架设计案例

世界著名制造企业美国GE公司在设计喷气发动机支架时，采用了传统拓扑技术优化的方案，没有考虑到制造步骤，因此需要在CAD软件中"手动"对其进行重新建模。与此同时，Autodesk AIGC软件使用附着点、强度要求、重量、材料和制造方法作为约束条件，以产生支架为目的生成多个几何解决方案。在这种情况下，生成设计方案可提供30种作为选项，而拓扑优化则可提供一种（图4-1-11），所以通过基数的扩大间接增加了方案的可行性。

图 4-1-11 GE 喷气发动机支架设计传统拓扑与生成设计方案对比

2. Kartell椅子案例

前面介绍了Kartell的椅子,菲利普·斯塔克不仅利用人工智能生成了一系列椅子,而且在设计之初对椅子的限定也会关联到其制造工艺和材料的选择上。通过分析限制,系统选择了注塑工艺,使这种形式可以通过规模化量产投入市场(图4-1-12)。

图 4-1-12 斯塔克(Kartell)用 AI 生成的椅子

应用AIGC技术可以提升产品的可持续性。首先,它能通过控制形式提高原材料的使用效率,避免浪费。另外,生成式人工智能可以促进产品和零部件向更加轻量化的趋势发展,当将这种轻量化设计应用到交通运输领域时,会大大降低能源的消耗,从而增强自然资源利用的可持续发展。

3. 空中客车公司机舱隔板设计案例

飞机制造商空中客车公司采用生成式人工智能对A320飞机的内部隔板进行了重新设计(图4-1-13),使这一部分的零件重量减少了45%(即30千克),这大大减少了对喷气燃料的消耗。当将该部件应用到整个飞机群时,将总共减少数10万吨二氧化碳的排放,相当于一年减少96000辆乘用车的排放量。

图 4-1-13　空中客车"仿生隔板"数千种设计选项的子集

4. 轻量化轮毂案例

基于轻量化设计理念和生成式人工智能技术也开始应用到汽车领域。该汽车轮毂（图 4-1-14）是由 IECC 团队使用生成式算法设计的，并在制造后应用到大众汽车上。经过对比，发现新车轮比原有的轮子轻了 18%，能耗也相应地减少了。一辆汽车越轻，就意味着车辆能耗越低，并且在相同的牵引力下，提速也更快。而当越来越多的零部件使用这种技术时，车身重量则会大幅度下降，同时也促进了能源的可持续发展。

这种 AIGC 正逐渐应用到人们每天所使用的产品中，如交通工具、家居产品甚至整个住房空间。与此同时，人机协同的设计方式为设计提供了无限的想象空间和更高的实用性，这对产品的塑造与性能的提升具有重要意义。

图 4-1-14　IECC 设计的轻量化轮毂

4.2 AIGC辅助工业产品设计应用实战

产品设计是一个综合性的设计专业，即把某种目的或需要转换为具体的物理形式或工具的设计过程，它涉及从制订产品设计任务书到生产产品样品，再到产品批量上市的一系列技术工作。AIGC作为一种新兴技术，为产品设计带来了许多提效和创新的可能性。通过各种实战案例可以看出，AIGC提高了设计师的工作效率和创新能力，随着技术的不断进步，AIGC将在产品设计领域扮演更加重要的角色。

AIGC在产品设计领域主要通过减化设计流程、增强团队合作，以及提升设计师的工作效率来助力产品设计。具体来说，AIGC能够帮助产品设计师更快地完成设计原型，提高设计效率，并且通过学习大量的设计作品，生成具有高水准的设计元素，如图形、图标等，从而辅助设计师进行创造性工作。AIGC的应用还涉及风格化界面元素的生成、用户反馈内容的实时创建等方面，这些功能都极大地提高了设计的质量和提升了用户体验。

在实战方面，运用各种AIGC工具，无论是DALL·E 3、Midjourney、Stable Diffusion等国外AIGC工具，还是国内的讯飞星火、特赞MuseAI或智谱清言等AIGC工具，都可以辅助设计师完成产品概念创意设计工作。下面的案例分析了AIGC工具在辅助产品概念设计方面的应用，并展示了标准化AIGC工作流程如何覆盖高频、重复性工作以解放设计生产力。

4.2.1 DALL·E 3辅助文创产品设计实战案例

DALL·E 3文创产品设计案例1：龙形笔盒设计（图4-2-1）。

提示词：笔盒设计、生态环保材料、女童使用、龙形图案、未来主义设计风格、效果图、三视图、标注尺寸（单位：毫米）。

此设计注重环保理念与创新设计相结合，旨在为使用者提供一个既实用又具有教育意义的产品。

材质：笔盒采用环保材料制成，主要是生物塑料和回收布料，以减少对环境的影响并支持可持续发展。

尺寸：笔盒的尺寸为200毫米长、80毫米宽、50毫米高。材料厚度大约为5毫米，既结实，又轻便。

功能：笔盒内部设计了多个隔间和插槽，便于分类存放铅笔和其他小配件。这样的设计既有助于保持内部物品的整洁，又便于快速找到所需物品。

开合方式：采用平滑的无缝闭合系统，可包含隐藏式的磁性机制，易于开启的同时保持笔盒的稳固（图4-2-1右上图）。

颜色与风格：整体颜色以绿色和银色为主，强调生态环保和未来科技的设计主题。

设计特色：以具有未来感的龙形图案作为设计主题，图案采用数字化风格，与电路板的设计类似，体现高科技感。龙形图案具有全息处理功能，可以在不同的角度下呈现出多彩的光谱效果。

图 4-2-1　DALL·E 3 生成的龙形笔盒设计

DALL·E 3 文创产品设计案例2：儿童学习机（图4-2-2）。

提示词：学习机、多功能、2～8岁女童使用、未来风格、画出彩色效果图、三视图、标注尺寸（单位：毫米）。

DALL·E 3 文创产品设计案例3：多功能学生用尺（图4-2-3）。

整体产品设计简洁、现代，既符合学生使用需求，又适合专业人士，突出产品的精密性和多功能性。包装盒采用平面展开式设计，以便于印刷、裁切和折叠。展开图中清晰标注了各部分尺寸（单位：毫米）。正面中间部分预留了透明窗口的位置，使得内部的多功能尺直观地展示出来。

产品与包装盒颜色都采用金属色调，设计风格保持一致。

图 4-2-2　DALL·E 3 生成的学习机设计效果图与三视图

图 4-2-3　DELL·E 3 生成的多功能学生用尺设计与产品包装设计效果图与展开图

DALL·E 3文创设计案例4：AIGC生成的包装设计制作一体机一站式解决方案（图4-2-4）。

包装设计制作一体机集成了设计、打印、裁剪、折叠功能，从概念到成品的一站式解决方案。

设计工作站：有一个触控屏幕和专业的设计软件，用户可以方便地创建或上传包装设计方案。

高质量打印模块：使用先进的打印技术，确保图案清晰，颜色鲜艳。

精密裁剪系统：自动裁剪出设计的形状，精度高，边缘整洁。

自动折叠机构：根据设计自动折叠裁剪好的纸张，形成最终的包装盒。

材料供应部分：支持多种类型的纸张和材料，如纸板、塑料膜等。

操作界面：简洁直观，适合各种技能水平的用户。

体积与外形：设计紧凑，易于放置于办公室或小型工作室中。

环保与可持续性：鼓励使用环保材料，且机器运行效率高。

图 4-2-4　AIGC 生成的包装设计制作一体机

DALL-E3文创设计案例5：多功能智能文创盒设计说明（图4-2-5）。

材质与结构：文创盒采用高档透明材质制成，展现出先进的内部结构。结构为模块化设计，用户可以根据个人需求和偏好，自定义隔间和元素的排列组合

美学设计：文创盒采用未来主义设计风格，特点是流畅的线条和简约主义风格，去除所有不必要的细节，专注于功能性和简洁性。透明性效果象征着现代设计理念的清晰度和开放性。

功能隔间：盒内每个隔间都有明确的用途，开启时通过LED指示灯照明以示其功能。例如，取笔隔间在打开时会发出柔和的光芒。隔间设计人性化，易于存取，使文具的检索和存放更为简便。

集成技术：文创盒表面具有触摸灵敏性，以响应用户的交互需求。设计中嵌入了全息显示区域，提供了虚拟记笔记或绘图的空间，给予用户创作的空间。设计中巧妙地包含了无线充电点，能够为文创盒中的智能设备充电，确保所有工具和小装置随时可使用。

照明与电路：内部电路设计富有美感，LED灯不仅指示功能还为设计整体增添了现代氛围。这些元素通过透明材料显示出来，展示了文创盒作为工业产品的机械美。

整体体验：文创盒设计无缝融入现代桌面环境。旨在满足科技时代人们的智能化产品需求，提供风格、创新和效率相结合的设计效果。

用户互动：用户可以通过直观的触摸和手势控制与文创盒互动，通过视觉和触觉呈现信息反馈。设计提供个性化服务，以用户为中心的体验赋予用户根据他们的工作流程定制个性化服务的能力。

此设计融合了功能性和未来美学，体现了现代技术的精髓，同时满足了文创盒的实用需求。

图 4-2-5　多功能智能文创盒

DALL-E3文创设计案例6：天马行空的生成设计方案，激发儿童产品设计的创意灵感。

儿童身心健康和生活幸福是当下人们最关注的热点，儿童眼中的世界和我们是不同的，用AIGC技术生成他们衣食住行的用品，天马行空的设计创意，更能激发儿童的天真烂漫的想象力，以满足儿童的成长需求如图4-2-6是一款极富创意的儿童小龙手表的AI设计方案。

图 4-2-6　小龙手表

4.2.2 Midjourney辅助生活用品设计实战案例

Midjourney是一款强大的AIGC图像生成工具，具有灵活性高、易使用等特点。在产品设计的概念生成方面，只需一些简短的文字描述或相关提示词，它便可以将你的想象快速转化为成品图。与其他AIGC图像生成器相比，Midjourney具有更快的生成速度和更低的学习门槛，它不仅可以生成各种风格的艺术作品，还可以作为创作灵感的来源，因此受到了许多设计师的青睐。

Midjourney生活用品设计案例1：电水壶（图4-2-7）。

提示词：3D渲染的极简主义电水壶具有流线型外形，优雅的设计灵感来自迪特·拉姆斯的作品。它的表面光滑，带有直观的控制界面，还有一个强大而节能的加热系统。设计美观、实用，画出效果图和标注大致尺寸的三视图（The 3D rendered minimalist is streamlined and elegant design inspired by Dieter Rams's work. The surface of this electric kettle is smooth, with intuitive controls, and a powerful and energy-efficient heating system. The design is beautiful and practical.Draw the renderings and the three views of the approximate size）。

图 4-2-7　Midjourney 生成的电水壶设计效果图及三视图

Midjourney生活用品设计案例2：空气炸锅（图4-2-8）。

提示词：生活用品、空气炸锅设计、设计奖、紫色射灯照明、搅拌机、OC未来主义风格（Daily necessities, Air fryer design, Design award, Purple spot light lighting, Mixer, OC futurism）。

图 4-2-8　Midjourney 生成的空气炸锅设计效果图

Midjourney生活用品设计案例3：吉他（图4-2-9）。

提示词：未来的吉他、透明塑料、渐变颜色、高细节、8K、工业设计、中灰色背景、紫红+绿光、3D效果图（Future guitar, Transparent plastic, Gradient color, High detail, 8K, Industrial design, Medium gray background, Purple red + green light, 3D renderings）。

图 4-2-9　Midjourney 生成的吉他设计效果图及三视图

4.2.3　MuseAI辅助生活用品设计实战案例

MuseAI中有多个涉及工业设计的专用模型，如工业设计、汽车设计、家用电器、家居用品、母婴儿童、3C电子等。

MuseAI生活用品设计案例1：宠物袋（图4-2-10左）。

提示词：宠物手提袋、猫袋、可爱的设计、仿生青蛙形状、工艺材料、迪特公羊设计师、包豪斯风格、高级细节、32K高清、工业设计、白色背景、工作室照明、OC渲染、C4D渲染。

MuseAI生活用品设计案例2：自动卷笔刀（图4-2-10中）。

提示词：自动卷笔刀、工业产品、ABS塑料、未来风格、查尔斯和兰斯风格、正视图、白背景、OC渲染、全球照明、4K、超高清和顶级、青蛙般的抽象设计、高科技、结构主义。

MuseAI生活用品设计案例3：烟灰缸（图4-2-10右）。

提示词：烟灰缸、野蛮、赛博朋克风格、工业设计、整体感强、多功能模块化、工艺线条、结构与青蛙的灯光组合、智能香烟照明、滑盖设计、玻璃材质、流线型、净化气体。

图4-2-10　MuseAI 生成的生活用品设计案例（1～3）

MuseAI生活用品设计案例4：残障人士智能交通产品（图4-2-11左）。

提示词：一种智能交通产品、智能出行、可以帮助没有腿的残障人士向前移动、可折叠和可伸缩、具有强烈科技感的未来主义设计、它可以帮助残障人士站立并向前迈进。

MuseAI生活用品设计案例5：丙烯酸材料沙发（图4-2-11中）。

提示词：玻璃制成的超现代、充满流动彩色花液的丙烯酸材料沙发、高细节、白色背景、令人难以置信的产品设计、Maya混合、超现实摄影、工作室照明、丙烯酸材料Dyn。

MuseAI生活用品设计案例6：仿生青蛙行李箱（图4-2-11右）。

提示词：一种具有未来感的仿生青蛙形状的行李箱，可以用作宠物袋，可以折叠，并具有智能功能。这款行李箱突破了传统造型，外形酷似一只蹲着的青蛙。它的外形线条流畅，表面光滑。

图 4-2-11　MuseAI 辅助设计生活用品案例（4～6）

MuseAI生活用品设计案例7：乡村背包（图4-2-12）。

提示词：纸背包绘画、黑白与色彩渲染、未来主义、技术感、白色背景、多角度视角、使用水彩画效果、视觉标记图、快速绘制产品设计图、工业设计手绘、韩国工业设计手绘大师桑万世风格、产品设计、乡村主义设计风格、重阴影。

图 4-2-12　MuseAI 辅助设计生活用品案例（7）

MuseAI生活用品设计案例8：女性生活用品。

方案1：女式未来风格吹风机1（图4-2-13）。

设计说明如下。

主色调：使用不同深浅的紫色，以创造出优雅且现代的视觉效果。

形状与线条：设计保持有机形状和流畅线条，增加现代感和女性化的美感。

功能特点：包括智能温度控制、轻巧设计以及易于操作的触摸屏界面。

尺寸：保持手持舒适的尺寸设计，长200毫米，宽70毫米，高120毫米（包括手柄）

材料：选用环保材料，同时确保耐用性和安全性。

图 4-2-13　女式未来风格吹风机（1）

方案2：女式未来风格吹风机2（图4-2-14）。

设计说明如下。

设计理念：结合女性审美与未来设计元素，创造出既时尚又实用的吹风机。采用有机形状和流畅线条，凸显优雅和现代感。

颜色与材料：选用柔和的色调，如粉色或珍珠白，强调女性柔美特质。使用环保材料，体现可持续性和对环境的关怀。

技术特点：配备智能触摸屏界面，简化操作，提升用户体验。智能温度控制技术，确保使用安全，尺寸长度200毫米，宽度70毫米，高度（包括手柄）120毫米，设计考虑手持舒适性和便携性。

适用场景：适合现代女性日常使用，无论是家用还是旅行携带，都能满足不同的需求。这款吹风机是一个将时尚美学、环保理念和先进技术相结合的设计，旨在为现代女性提供一个既美观又高效的美发工具。

图 4-2-14　女式未来风格吹风机（2）

图4-2-15和图4-2-16所示为MuseAI辅助设计的生活用品。

图 4-2-15　MuseAI 辅助设计的生活用品（1）

图 4-2-16　MuseAI 辅助设计的生活用品（2）

图4-2-17所示为FOEA+MuseAI辅助设计的生活用品并进行二次优化的结果。

图 4-2-17　FOEA+MuseAI 辅助设计的生活用品并进行二次优化的结果

图4-2-18所示为MuseAI辅助设计的生活用品生成的矢量图。

图 4-2-18　MuseAI 辅助设计的生活用品生成的矢量图

4.3 AIGC辅助服饰设计实战案例

4.3.1 AIGC辅助服饰设计应用概述

服饰设计是一个涉及创意和技术的设计专业，目的是创造新的服装和配饰产品。这个设计过程包括市场研究、趋势预测、设计概念的生成、制图、选择材料，以及最终的样品制作和调整优化。AIGC技术在那些涉及图像生成和辅助设计的多个层面上可助力服饰设计。①灵感激发和概念生成：AIGC工具可以根据设计师的初步想法生成视觉概念图，为设计师提供灵感和新的创意方向。②快速助力原型设计：通过AIGC工具，设计师可以迅速将想法转化为可视化设计，从而加快设计进程，节省时间和成本。③支持个性化定制：AIGC可以帮助设计师为不同的客户定制个性化的设计方案，通过了解客户的偏好来生成独特的设计提案。④辅助市场趋势分析：结合机器学习技术，AIGC工具可以分析和预测时尚趋势，帮助设计师制作出更符合市场需求的设计。

AIGC服饰设计案例1：Stitch Fix的算法设计。

Stitch Fix是一个在线个性化服装设计推荐系统，它使用机器学习算法来推荐服装设计款式和数据给客户。算法会根据客户的偏好、反馈和时尚趋势来优化推荐，同时也会给公司的设计师提供关于流行趋势和客户喜好的数据分析，帮助他们设计更受欢迎的服饰。

AIGC服饰设计案例2：某服装品牌与Y-3的虚拟服装试穿系统。

某服装品牌合作的Y-3品牌运用虚拟现实技术和AIGC工具，让顾客在不实际穿着的情况下试穿服装。这不仅提升了顾客体验，也为设计师提供了关于哪些设计最受欢迎的即时反馈，进而指导未来的设计方向。

这两个简单的案例展示了AIGC技术如何通过提供新的工具和方法来丰富服装设计形式和提高服饰设计效率的。

4.3.2 DALL·E 3辅助服饰设计实战案例

DALL·E 3服饰设计案例1：某师范大学校服设计（图4-3-1）。

提示词：以"东坡服"风格为灵感，设计某师范大学新中式校服（男、女两款）。

男款校服融合了新中式元素，体现了东坡服的优雅风格，包括夹克和裤子，颜色方案基于大学的主色调，突出学术的庄重和优雅。

女款校服同样采用新中式设计风格，结合了传统中式美学和现代大学服装的特点，包括上衣和裙子，设计精致，颜色和男款协调，展现了学术的优雅和魅力。

DALL·E 3服饰设计案例2：某师范大学男款学位服设计（图4-3-2）。

提示词：某师范大学男款学士学位服、硕士学位服和博士学位服设计，要求有东坡服和东坡帽元素，分别体现古典主义、新中式和未来主义设计风格，以及师范院校未来毕业生成为大先生的风度。

大先生是对人格、品德、学业上能为人表率的教师的尊称。大先生更是对有德业者的尊称。这里的大先生指的就是老师，对老师要恭敬。只有在人格、品德、学业上能为人表率者才能称其为大先生。

图 4-3-1　某师范大学校服（新东坡服设计）

图 4-3-2　某师范大学男款学位服设计

DALL·E 3服饰设计案例3：某师范大学女款学位服设计（图4-3-3）。

提示词：女款学位服、东坡服元素、传统古典风格，主色调建议选择柔和的淡紫色或传统的酱红色，体现女性的优雅和温柔，可以在袍子上绣上淡金色或银色的图案，如传统的云纹或简洁的花卉图案，增添一丝传统的东方韵味。

这款女款学位服融合了东坡服元素和正式的学术袍，包括长袖袍、立领和大学主题颜色，以及与袍子相匹配的东坡帽，反映出传统的优雅和学术的正式性。

图 4-3-3　某师范大学女款学位服设计（1）

DALL · E 3 服饰设计案例4：某师范大学男款学位服设计（图4-3-4）。

提示词：东坡服元素、男款学位服、传统古典风格、使用墨绿作为主色调并标注色标。

同样结合了传统的东坡服元素和毕业学术袍的尊严。设计包括长袍、立领和宽袖，以及与袍子风格和颜色相称的东坡帽，象征着学术的严谨和深邃。为了增加细节，可以在领口、袖口或袍子的边缘加入金色或银色的细条，既体现传统的东坡服风格，又不失学术的庄重。

图 4-3-4　某师范大学男款学位服设计（2）

DALL·E 3服饰设计案例5：某师范大学学位服设计（未来主义风格）（图4-3-5）。

提示词：学士、硕士、博士学位服各一套，要求有东坡服和东坡帽元素，体现未来主义设计风格，以及未来大先生的风度。设计要求均基于传统的东坡服，但采用现代布料和剪裁。

图 4-3-5 某师范大学未来主义风格的学位服设计

学士学位服基于传统的东坡服设计，但采用简洁的线条和现代材质，如轻盈且具有光泽的合成纤维，配以明亮但不失优雅的色调。东坡帽的设计稍作简化，采用更轻巧的材料，使其既保持传统风格，又易于佩戴。

硕士学位服将在学士服的基础上增添更多的细节和装饰，如金属或光学纤维装饰条纹，以凸显硕士阶段的学术成就。深沉的色调可以体现学术的严谨性。为东坡帽添加现代元素，如微妙的光线反射或发光部件。

博士学位服使用高端材料，如智能纤维，能根据光线和环境变化颜色。添加未来主义元素，如集成的小型显示屏或光学纹理，东坡帽也将配有可调节形状或色彩的材质。

4.3.3 Midjourney辅助服饰设计实战案例

Midjourney服饰设计案例1：雕塑元素的前卫服装设计。

提示词：金属面料，蓬松剪裁，雕塑感，高领，反光材质，未来主义设计风格（Metal fabric, Fluffy cut, Sculptural sense, High collar, Reflective material, Futuristic design style）。

这件服装是一件概念性的作品，以高领和大胆蓬松的剪裁特征为特点。采用反光的金属面料，它类似于现代雕塑，给人一种充气分段的感觉。其设计反映了周围的景观，几乎将穿着者与环境融为一体（图4-3-6左）。

Midjourney服饰设计案例2：水沙魔衣礼服设计。

提示词：光滑长裙、反光勾勒、露肤细节、水面背景、液态金属纹理、未来主义设计风格（Smooth long skirt, Reflective outline, Skin revealing details, Surface background, Liquid metal

texture, Futuristic design style）。

这件长裙光滑、紧身，通过贴身的剪裁露出身体轮廓。反光材质赋予其液态金属的外观，与水面背景无缝融合，创造出裙装流入水中的错觉（图4-3-6中）。

Midjourney服饰设计案例3：建筑风格的服装。

提示词：建筑风服装、分层纱料、旋涡剪裁、单色调色板、网格结构、未来主义设计风格（Architectural style clothing, Layered yarn material, Vortex tailoring, Monochrome palette, Mesh texture, Futuristic design style）。

这件服装从建筑形式中汲取灵感，以分层的白色纱料制成，旋涡剪裁，营造出动态的运动感。结构化的网格上衣与裙摆的流动感形成对比，以单色调色板呈现纹理和复杂形态的效果（图4-3-6右）。

图 4-3-6　Midjourney 辅助设计未来主义风格服饰的效果

Midjourney服饰设计案例4：冬季时尚系列——都市探险者（图4-3-7）。

提示词：保暖、功能性、现代、都市、皮夹克、短夹克、毛领子、效果图、制作图、设计说明、白色背景、北欧现代风格（Warm, Functional, Modern, Urban, Leather jacket, Short jacket, Fur collar, Renderings, Production drawing, Design description, White background, Nordic modern style）。

本设计图展示了一款专为都市探险者设计的冬季夹克。该夹克采用了高品质的材料，确保在寒冷的冬季为穿着者提供足够的保暖效果。皮夹克采用了暖色调的皮革材质，不仅具有高级的外观，还能抵御恶劣的天气条件。同时，领口处的毛皮设计增加了额外的保暖效果，同时也为整体设计增添了一丝奢华感。这款夹克是都市探险者的完美选择，它不仅能提供足够的保暖效果，还能满足他们对时尚和功能的需求。

图 4-3-7　Midjourney 辅助设计的北欧风格皮夹克效果图

Midjourney服饰设计案例5：梦幻海洋之歌（图4-3-8）。

提示词：水母、珍珠、深海、优雅、神秘、梦幻风格（Jellyfish, Pearl, Deep sea, Elegant, Mysterious, Dreamy style）。

图 4-3-8　Midjourney 辅助设计的梦幻主义风格的服饰效果

这8款服装灵感来源于深海中的梦幻景象。上衣采用淡蓝色调，模拟深海的宁静与神秘，而蕾丝和亮片装饰则如同夜空中闪烁的星星，增添了几分梦幻的氛围。下摆的透明纱质材料轻柔飘逸，仿佛海浪轻拂过身体，与周围的水母共同演绎一曲优美的海洋之歌。整体设计旨在展现穿着者如水母般的优雅与纯净，同时也希望带给观者一种沉浸式的深海体验。

4.3.4　MuseAI辅助服饰设计实战案例

MuseAI服饰设计案例1：青年女士手提包设计。

提示词：手提包、智能产品设计、PU材料、新艺术风格、仿生设计、机身荷叶形状、机身LED屏幕、指纹解锁、深泽直人设计风格、俯视图、白色背景、3D渲染、3D模型、全局照明、4K、超高清（Handbag, intelligent product design, PU material, Art Nouveau style, Biomimetic design, With a lotus leaf shape on the body, LED screen on the body, Fingerprint unlocking, Naoto Fuzawa design style, Top view, white background, 3D rendering, 3D model, Global lighting, 4K, Ultrahigh definition）。

MuseAI服饰设计案例2：中老年女士手提包设计。

提示词：高级手提包的艺术模型，由柔软的皮革制成，并用精致的金属硬件装饰。该包放置在纹理织物背景上，突出其触觉吸引力。该图像传达出了一种奢华和精致感，使包包成为完美的高端时尚品牌和生活方式（An artistic mock-up of a premium handbag made from supple leather and adorned with subtle metallic hardware. The bag is placed on a textured fabric background, highlighting its tactile appeal. The image conveys a sense of luxury and sophistication, making itperfect for high-end fashion brands and lifestyle）。

图4-3-9所示为MuseAI设计的不同年龄段女士手提包效果。

图 4-3-9　MuseAI 设计的不同年龄段女士手提包效果

MuseAI服饰设计案例3：古驰（Gucci）时装秀效果。

提示词：后台、展览、2026年夏天、收藏、天主教教堂、古驰、蓝色和粉彩、由吉米·马布尔和杰米·伍德·宾尼杰克拍摄、8K（Backstage, Show, Summer 2026, Collection, Catholic church, Gucci, Blue and pastel, Photographed by Jimmy Marble and Gemmy Would-Binnendijk, 8K）。

MuseAI服饰设计案例4：Dolce&Gabbana合作秀。

提示词：华伦天奴与杜嘉班纳合作（Valentino and dolce & gabbana collaboration）。

MuseAI服饰设计案例5：夏装T台。

提示词：穿着浅棕色和卡其色连衣裙行走在时装秀上的女性模特、Demobaza夏季时装秀、高品质、真人、沙丘风格、哥特式风格、米兰时装秀风格（A female modal wearing light brown and khaki color dress walking in the fashion show, Demobaza summer fashion runway, High quality,

Real people, Sand dunes style, Gothic style, Milan fashion show style）。

图4-3-10所示为MuseAI生成的时装秀效果。

图 4-3-10　MuseAI 生成的时装秀效果

MuseAI服饰设计案例6：情人节服饰（图4-3-11左和中）。

提示词：达达和萨尔瓦多·达利的合照、北欧少女和男青年、情人节服饰、女装花鸟图案、男装为绅士礼服、花卉图案背景、奢华时尚风格（Dada, Salvador Dali group photo, Nordic girls and young men, Valentine's Day dress, women's flower and bird pattern, men's clothing for gentleman's dress, floral pattern background, luxury fashion style）。

情人节，古驰与受超现实主义影响的当代艺术家达达和萨尔瓦多·达利这对情侣合作，创造了一个令人意想不到的奢华和幻想系列时尚摄影。

MuseAI服饰设计案例7：丝芙兰春天（图4-11-7右）。

提示词：丝芙兰、棕色皮肤女青年、春天帽饰特写、花束、绿色自然环境（Sephora, Brown skin young woman, Spring hat ornaments close-up, Bouquet, Green natural environment）。

图 4-3-11　MuseAI 辅助设计的自然主义风格服饰效果

4.3.5　不同的AIGC工具辅助服饰设计的效果对比

不同的AIGC工具辅助服饰设计的效果对比如图4-3-12所示。

统一的提示词：穿着连衣裙走在T台上的女人，非传统的分层风格，德赖斯·范诺顿，解构

剪裁，注重垂坠，流畅的轮廓和柔和的色调，创造力，工艺，个性，宽松的姿势，改变外面的衣服（The woman in a dress walking on the runway, In the style of unconventional layering, Dries van noten, Deconstructed tailoring, With a focus on draping, Flowing silhouettes, And a muted color palette, Creativity, craftsmanship, and individuality, Loose gestures, Change the outside garment）。

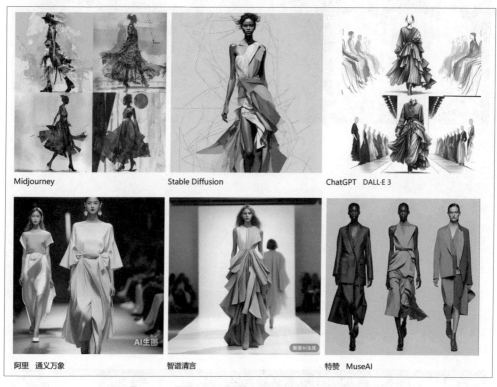

图 4-3-12　不同 AIGC 工具辅助服装设计应用中的实战比较

4.4　AIGC辅助珠宝首饰设计实战案例

4.4.1　AIGC辅助珠宝首饰设计应用概述

　　珠宝首饰设计是一门结合艺术审美和工艺技术的综合性专业，它旨在创造出既具有艺术价值又符合市场需求的珠宝作品。珠宝首饰设计要求设计师不仅需要对珠宝历史与文化了解，还要了解材料学、工艺技术、市场分析等多方面的知识。设计师需要具备创新思维和实战能力，以适应社会需求，为消费者提供美的享受。在职业定义上，珠宝首饰设计师是指使用贵金属、珠宝及其他材料设计制作成首饰工艺品的技术人员。AIGC在珠宝首饰设计领域的应用正变得越来越广泛，上海老凤祥公司在2003年12月8日首次举办了"'AI设计·未来已来'的老凤祥人工智能产品设计大赛作品汇报展"，展出了一大批珠宝首饰AI设计作品，它不仅降低了内容制作的成本，提高了产出效率，还为设计师提供了全新的创意实现方式。随着AIGC技术的不断进步，未来在珠宝首饰设计领域必将展现出更多的商业竞争优势（图4-4-1）。

图4-4-1　老凤祥人工智能产品设计大赛作品汇报展及作品

　　AIGC作为一种辅助珠宝首饰设计的手段，可以提升设计师的设计效率、解放设计师的劳动力，让设计师将更多的精力投入到创新构思和审美表达上，虚拟模特和效果图可以有效减少实物拍摄的成本，显著提高设计师的产出效率。

　　在实战中，AIGC的提示词（图4-4-2）是关键，并可以被应用于多个场景。

　　AI模特效果图：利用AIGC生成的虚拟模特佩戴珠宝首饰，呈现出逼真的效果图，用于营销推广。

　　国风首饰设计：AIGC落地国风首饰设计，通过训练生成的AI模特效果图展示传统与现代结合的珠宝作品。

电商海报宣传图：在制作电商海报宣传图时，AIGC技术辅助完成大部分视觉内容的创作，设计师仅需要进行少量的后期优化。

珠宝首饰设计的提示词

主题提示：龙飞凤舞、成龙配套、龙飞凤翔、龙章凤彩等；
元素提示：龙凤吉祥物、花卉植物、宝石图案、凤冠霞帔等；
材质提示：黄金、铂金、白银、黄金镶红宝、铂金镶蓝宝等；
佩带提示：耳坠、胸针、腕链、手镯、戒指、挂件、项链等；
品种提示：钻饰、金饰、珍珠首饰、翡翠首饰等；
品位提示：流行首饰、文化首饰、个性化首饰及前卫首饰等；
用途提示：保值首饰、馈赠首饰、装饰首饰、时装首饰、纪念首饰、婚礼戒指等；
风格提示：古典风、新古典风、皇庭风、巴洛克风、洛可可风、哥特风、唐宋风、明清风、新中式风、国潮风、现代风、海派风、闽南风、岭南风、科技风、乡土风、未来风等。

图 4-4-2　AIGC 辅助珠宝首饰设计提示词参考

4.4.2　MuseAI辅助珠宝首饰设计实战案例

MuseAI珠宝首饰设计案例1：金宝石（图4-4-3左）。

提示词：一颗耀眼的金色宝石在黑色天鹅绒坐垫上闪闪发光、侧视图、反射摄影、原始主义、4K、超质量。

MuseAI珠宝首饰设计案例2：绿宝石钻戒（图4-4-3中）。

提示词：先进的中国现代产品摄影、银透明首饰、浮雕纹理、宝石上有中国风图案、背景是蓝宝石、绿色和深蓝色、深色系统、具有明显的光影、柔和、奢华精致、逼真、细节复杂、专业的色彩分级、焦点清晰、高品质、商业、超逼真、超高清、8K。

MuseAI珠宝首饰设计案例3：金手镯（图4-4-3右）。

提示词：珠宝设计、手镯、美丽、干净、高品质、虚幻引擎5。

图 4-4-3　MuseAI 辅助珠宝首饰设计（1）

MuseAI珠宝首饰设计案例4：金宝石（图4-4-4左）。

提示词：珠宝、静物、高端、高档、高贵、优雅、奢华、神秘、知性、意境、超高清、32K。

MuseAI珠宝首饰设计案例5：手镯（图4-4-4中）。

中文提示词：珠宝设计、手镯、金色、美丽、干净、高品质、虚幻引擎5。

MuseAI珠宝首饰设计案例6：皇家王冠卡地亚风格全场景（图4-4-4右）

提示词：全场景、卡地亚风格、皇家王冠、精致、复杂、侯爵式切割、欧洲皇室图案、复杂、屈光不正、电气石、蓝宝石和白色钻石、复杂的黑钛和白金镶嵌、逼真、高对比度、高细节、3D、电影照明、超现实、背光、大气、黎明、电影照明、光晕背光、自然照明、自然阴影、虚幻引擎6、过度细节化、复杂设计、人像、佳能5d、环绕照明、HDR（高动态范围图像）。

图4-4-4　MuseAI 辅助珠宝首饰设计（左和中）与场景设计（右）

4.4.3　DALL·E 3辅助珠宝首饰设计实战案例

DALL·E 3辅助珠宝首饰设计案例："缘定三生"情侣戒指（图4-4-5）。

提示词：承诺、轮回、相守、镶嵌小颗红色钻石（女）和蓝色宝石（男）、白金材料、画出情侣戒指效果图和可以制作的三视图（单位：毫米），写出设计说明。

设计说明如下。

（1）主题与灵感：①承诺、轮回、相守：设计灵感源于爱情的永恒和重生，象征着两人无论在何种情况下都会再次找到对方，彼此守护。②缘定三生，寓意情侣之间的深厚缘分，能够生生世世相守。这对戒指不仅是珠宝饰品，更是承载着情侣深情的象征和承诺。设计旨在通过每一个细节传达爱情的美好和永恒。

（2）材料选择：选用白金来打造戒指，因其坚固耐用和高贵典雅的特性，象征着关系的纯洁和坚韧。女戒镶嵌一颗小颗红色钻石，代表热情与爱情的勇敢；男戒镶嵌一颗小颗蓝色宝石，象征着宁静与深邃的信念。

（3）设计细节：戒指以简洁的线条设计为主，辅以宝石作为点缀，整体看起来既现代又具有意义。

（4）符号与意象：在戒指内侧刻有"缘定三生"，加深了戒指的象征意义。

（5）制作与工艺：提供三视图（顶视、侧视和正面视图），确保制作的精准性和细节的还原；所有设计均按照实际尺寸和比例进行精确绘制，以符合高级定制的要求。

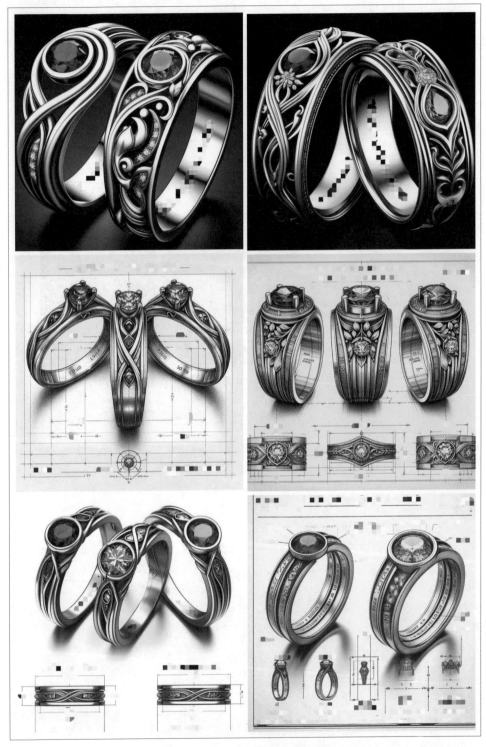

图 4-4-5 DALL·E 3 辅助珠宝首饰设计

4.4.4　AIGC在珠宝首饰设计加工中的应用与场景

AIGC技术在珠宝首饰设计的三视图制作和模型加工方面，能够显著提升效率，提供创意支持，图4-4-6所示为AIGC辅助珠宝首饰加工制作的思维导图，图4-4-7所示为AIGC辅助珠宝首饰加工制作展示的场景，图4-4-8所示为AIGC辅助珠宝首饰的包装设计场景，图4-4-9所示为AIGC辅助珠宝首饰的广告设计场景。以下是AIGC技术辅助珠宝设计的几个方面。

（1）加速设计过程：传统的珠宝设计建模可能需要数天时间来完成，而利用AIGC技术，设计师可以通过预训练的模型快速生成初步的设计草图和三视图，大幅缩短设计周期。

（2）提供参考方案：AIGC技术可以基于设计师的需求和指定的参数，生成多种设计方案供选择，从而提供更多的创意灵感和可能性。

（3）辅助3D建模：通过AI技术生成的三视图可以作为3D建模的参考，帮助设计师更快地完成高精度的3D模型制作。这些模型可以用于进一步的设计迭代和产品展示。

（4）减少沟通成本：在团队合作中，AIGC技术可以帮助设计师快速传达设计意图，减少因误解而导致的时间和资源浪费。

（5）后期优化：虽然AIGC技术可以自动生成设计方案，但最终仍需要设计师进行细节调整和后期优化，以确保设计的质量和独特性。

（6）市场宣传：AIGC技术还可以辅助生成模特佩戴珠宝的效果图，这对于电商海报和市场营销材料的制作非常有用。

AIGC技术通过加速设计过程、提供参考方案、辅助3D建模、减少沟通成本、后期优化及市场宣传，为珠宝首饰设计制作带来了革命性的变革，不仅提高了设计效率，还为设计师提供了更多的创意空间。然而，AIGC技术并不能完全取代设计师的工作，而是作为一个强大的辅助工具，帮助设计师更好地实现自己的创意。

图 4-4-6　AIGC 辅助珠宝首饰加工制作的思维导图

图 4-4-7　AIGC 辅助珠宝首饰加工制作展示的场景

图 4-4-8　AIGC 辅助珠宝首饰的包装设计场景

图 4-4-9　AIGC 辅助珠宝首饰的广告设计场景

4.4.5 AIGC辅助珠宝首饰设计的创意工具+制作材料

1. 传统设计工具的应用

Freeform是一款自由造型设计软件，能够提供超全面的有机设计解决方案，可助用户解决复杂精确的设计和制造方面的挑战。作为市场上一流的混合设计平台，其可让用户在现有扫描到打印或从JewelCAD制图到制造的工作流程中轻松解决极具挑战性的任务（图4-4-10）。

JewelCAD是用于珠宝首饰设计和制造的专业化CAD或CAM软件，JewelCAD具有高度专业化、高效率、简单易学的特点，是业界认可的首选CAD或CAM软件，简称JCAD。它是针对首饰生产而生的一款软件，广泛应用于国内的珠宝首饰加工行业。软件整体界面简洁、操作简单，容易快速学习，适合初学者上手，界面功能及工具都仅服务于首饰设计和生产。灵活和高级的建模功能方便创建和修改曲线和曲面，强大的建模功能应用于更复杂的设计。

图 4-4-10　AIGC 辅助珠宝首饰加工制作的 Feeform 自由造型设计软件界面

CorelDRAW是一款矢量图形制作软件，目前国内一些首饰设计师也会经常使用，但也会通过平面软件画出首饰的立体效果图、三视图，标注好尺寸，然后给软件师再画出3D模型进行输出。在用CorelDRAW画图的时候，需要提前制作好AIGC效果图，画好线稿后再用颜色填充、渐变及明暗关系来呈现首饰效果图。

Rhino在珠宝、家具、鞋模设计、建筑设计行业广泛应用。该软件以曲面成型为核心，以价值、控制点、节点及根据评价规则呈现曲线和曲面。其界面简单，操作起来非常自由，可以最

大限度地将自己的想法输出为模型。DIOR、Pandora、Tiffany、Swarovski 等珠宝品牌的设计研发部门都使用这款软件。

2. AIGC在珠宝首饰新材料开发中的应用

新材料是探索新一代珠宝首饰设计的新方向。人工智能可以在新材料复合的维度上进行运算，实现人类难以想象的效果（图4-4-11）。AIGC通过算法，可以在新型材料上践行全新的设计效果。

图 4-4-11　AIGC 在珠宝首饰新材料开发中的应用场景

（1）3D或4D打印技术：金属、树脂和陶瓷都可以用于制造复杂的珠宝首饰，为设计师提供了更大的创作自由度。

（2）激光切割和雕刻：激光技术可用于精确地切割和雕刻珠宝材料，使珠宝设计更加精致。

（3）电子嵌入技术：将小型电子元件嵌入珠宝中，例如LED灯、传感器或微型电路板，使其具有照明、互动或感应功能。

（4）智能材料：如形状记忆合金和发光材料，可以用于创造具有形状变化或光亮变化的珠宝。

（5）可持续材料：越来越多的珠宝设计师转向使用可持续材料，如再生金属、有机宝石和可降解塑料，以减少对环境的影响。

4.5 AIGC辅助产品包装设计实战案例

4.5.1 AIGC辅助产品包装设计应用概述

包装最初的作用是保护产品，但在市场竞争中，产品的包装逐渐衍生出了塑造品牌形象和影响客户认知的作用。相应的，厂家也将越来越多的精力投入到包装设计中。目前，包装设计是以形式、容器、造型、结构、材质、颜色、字体、印刷工艺，以及AR、VR、XR、二维码识别、图像、视频影像、音画融合、交互体验等信息科技作为设计要素，辅助产品营销。

现阶段，大多数包装都是由组合二维图像元素构成视觉效果的概念设计，在使用AIGC设计包装的过程中，往往不仅包括3D视觉效果设计，还包括平面设计绘图制图的内容和方法。前面已经介绍了大量AIGC辅助设计的例子，可以看出AIGC能够大幅度提升平面图像的多样性和设计效率，而且通过AIGC辅助增加了形式的多样性。产品设计领域的人工智能技术首先在包装生成器领域内出现，已经出现的包装生成器有在线包装效果生成器、包装盒刀模生成器、包装立体图生成器、盒包装盒生成器、3D产品包装图生成器、包装条形码生成器、包装封面生成器等。

4.5.2 3D产品包装图生成器实战案例

Insofta Cover Commander 2.0，是一款小巧、简单易用的中文3D包装盒效果图制作软件，使用它可以轻松完成一些简单的3D包装盒效果，如DVD、盒子、名片、书本、册子、宣传单等。当然，也可以通过一些简单的3D基础图形组合来完成一些更复杂的项目，让设计师不需要专业的设计能力就可以制作出看起来非常专业的三维包装效果图，比较适合网络发布或者打印的模拟产品包装效果图，以及应用软件截图。软件功能虽然不如3Ds Max、Maya等大型3D软件那样强大，但完成一些小项目还是绰绰有余的，30多兆（MB）的小软件能做到这种效果，设计师已经很满足了（图4-5-1）。

图 4-5-1 Insofta Cover Commander 界面

Insofta Cover Commander中文汉化版软件特色是让设计师制作出看起来非常专业的适合网络发布或者打印的模拟产品包装和应用软件截图。该软件提供了若干个用于创建带有或不带光盘的，模拟光盘和带有可选择的阴影和倒影效果的设计图，既可以是整齐的又可以是弯曲的，

三维立体风格的设计模板。设计师需要做的就是载入用于前、后和侧封面的图像，或者一个规范的应用软件窗口的截图，然后该软件将应用所选择的风格，并且允许设计师通过调整镜头角度、阴影、倒影和灯光设置来进一步定制，可以采用三维立体模式预览，并且可以被自由地旋转以达到想要的效果。最终设计可以被呈现为各种不同的尺寸，并且可以保存为PNG、GIF、JPG或BMP图像格式，设计成果令人震撼（图4-5-2）。

图 4-5-2　Insofta Cover Commander

使用Insofta Cover Commander还可以绘制一些简单的形状，然后进行编辑、调整，形成更为复杂的设计。它能够将数字三维模型转换为二维切割图案，通过智能工具提升设计的精准度，可为用户免费创建3D模型，可利用硬纸板、木料、布料、金属或塑料等低成本材料将这些图案迅速拼装成实物，从而再现原来的数字化模型，支持创建、导出和构造设计师的项目，其使用方法如下。

（1）下载完成后不要在压缩包内运行软件，先解压。

（2）软件同时支持32位和64位运行环境。

（3）如果无法正常打开软件，请右键使用管理员模式运行。

图4-5-3所示是用Insofta Cover Commander制作的包装效果图，如果用GIF动图上传会被压缩，可能会有点失真，使用原图的生成效果相对更好。

图 4-5-3　用 Insofta Cover Commander 软件制作的效果图

Cover Commander从3.0版开始就添加了输出动画和命令行、批处理模式等功能。输出动画的类型可以是SWF、GIF或AVI。用这个软件制作出来的三维包装盒效果图可以给人专业的感觉。

图4-5-4所示为Cover Commander 6.3.0中文版软件界面。

图 4-5-4　Cover Commander 6.3.0 中文版软件界面

图4-5-5为Cover Commander生成的包装盒设计效果图。

图 4-5-5　Cover Commander 生成的包装盒设计效果图

Cover Commander的特点如下。

（1）可应用于多个3D对象组合场景。

（2）3D模型包括3D基元（球体、圆柱体、锥体、金字塔、立方体）、盒子、光盘盒、光盘、截图、曲线截图、DVD盒、带光盘的DVD盒、平装书、带圆角的书、手动、Vista盒、卡片、螺旋书、笔记本计算机、iPad Pro、iPhone、iMac、三星、Nexus、iPad带盖、显示器、蓝光盒、蓝光带光盘、显示器、电视、CD盒、带光盘的CD盒。

（3）让内置的向导为设计师做复杂的工作，并专注于封面的艺术细节。

（4）使用单个命令或批处理模式创建多个项目，渲染多个图像。

（5）使用透明背景保存结果图像，并将图片用于复杂的Web或打印设计。

（6）将灯光、阴影和反射设置保存在唯一的名称下，并在其他项目中使用这些设置。

（7）设置结果图像大小（最大为4000×4000像素）和边距。

（8）通过动画（GIF、SWF、AVI）框、封面或屏幕截图吸引客户的注意力，不需要花费（免费创建）即可创造一个美观、经济、适用的封面。

4.5.3　包小盒实战案例

包小盒是国内著名的在线3D云包装设计工具，海量包装设计模板随心用，云端在线编辑，用户可自由调整包装盒尺寸，一键生成渲染效果图，只要会打字就能使用它，其特点如下。

（1）轻松设计：内置丰富的图片素材和字体，轻松拖曳进行排版即可设计出精美的包装。

（2）结构模型：拥有百款常用包装3D参数化模型（图4-5-6），针对不同的场景、用途，支持快速修改材质与长、宽、高，支持导出AI或CAD设计图纸源文件，参数化编辑结构和尺寸（长、宽、高），一键生成模板空白画布，每一款包装模型的材质及尺寸，都经过资深包装工程师工厂实测打样，确保生产及使用零误差，降低平面设计师包装结构学习门槛，避免包装工程师重复造轮子。

图 4-5-6　包小盒 3D 包装盒结构模型

（3）海量素材：内存数十万商用素材资源、高清无损图标、百款免费商用字体，让用户版权无忧。

（4）云端编辑：无须安装，在线编辑，实时自动保存，云端同步，随时随地高效沟通与协作。

（5）3D渲染：多端预览、分享3D效果，所见即所得，降低打样成本，沟通更直观。

（6）印刷生产：包装盒生成设计与生产制作密切结合，物美价廉，品质保证；最快24小时发货，在线客服退换无忧；会员专享免费打样。

包小盒编辑器页面增加了打印按钮，目前已支持印刷数量在100个以下的订单进行打样。包小盒和上游厂商达成合作，推出了一套高性价比的报价系统。以前商家为了打印一两个盒子测试效果，需要等待工厂端报价，费时、费力。包小盒的报价系统为用户实现类似在线购物体验，可以一秒了解印刷价格。另外，除了常规的立方体纸箱、纸盒模板，包小盒目前的编辑平台增加了圆柱形模板，如易拉罐、水瓶、水杯等，接下来平台将开发酒杯、酒瓶等更多设计样式。

包小盒和酷家乐合作推出了能够展示外包装效果的渲染视频功能（图4-5-7和图4-5-8），对以前图片展示的方式进行了升级。传统通过棚拍手段进行实景展示的方式成本较高，而渲染视频展示效果逼真，操作便捷，为品牌方节省成本。

图 4-5-7　包小盒 3D 包装盒效果

图 4-5-8　包小盒 3D 包装盒展开图

除了云端操作平台，包小盒推出了自己的微信小程序作为其引流平台，吸引大众用户进行操作体验。小程序虽然在功能操作方面还未实现闭环，但作为引流渠道，目前的获客成本非常低廉。包小盒目前仅支持计算机端在线创作，用户可打开浏览器进行设计；支持手机微信端H5和小程序分享3D包装预览效果，其操作步骤如图4-5-9至图4-5-14所示。

图 4-5-9　步骤 1：打开包小盒

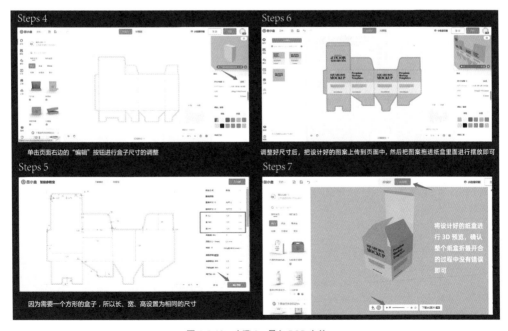

图 4-5-10　步骤 2：导入 PSD 文件

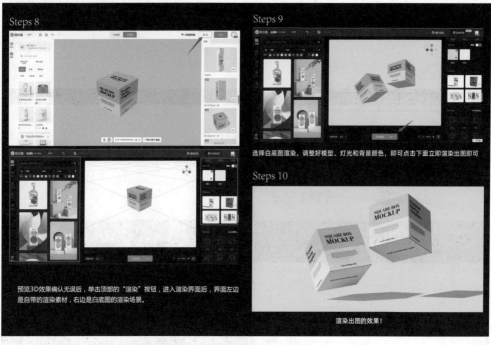

图 4-5-11　步骤 3：在线制作包装效果

图 4-5-12　步骤 4：导出图片

图 4-5-13　步骤 5：进行贴图

图 4-5-14　步骤 6：选择导出的格式，
导出效果图

4.5.4　DALL·E 3辅助包装设计实战案例

用户提问：请生成一套"某铁观音茶包装设计"方案，需要体现铁观音茶的特点、品牌定位、文化内涵，要求宽幅构图、高分辨率、绘制包装彩色效果图，以及标注包装盒尺寸（单位：毫米）的正面、平面展开图，并写出设计说明。

DALL·E 3：为了创建最合适的"某铁观音茶包装设计"方案，我需要先问您4个问题，以确保设计能完全满足您的需求。您希望设计风格是：A.生动活泼；B.中性简约；C.严肃正式；D.立即使用默认选项生成设计方案。默认选项是A。请问您选择哪一个？

用户提问：A。

DALL·E 3：了解了，您希望设计风格为中性、简约。在简洁与复杂之间，您希望设计的复杂程度是多少？请在1（极其简洁）到10（极其复杂）之间选择。默认值是3。请问您的选择是？

用户提问：3。

DALL·E 3：好的，您希望设计相对简洁。请问您希望的色彩搭配是什么？这里有一些建议供您选择：A.绿色和金色；B.棕色和米色；C.蓝色和白色；D.自定义调色板（请具体说明）；E.我无法选择，请您决定。问您的选择是？

用户提问：A。

DALL·E 3：明白了，您选择了棕色和米色的色彩搭配。最后一个问题，您希望生成：A.1个单一的设计方案（默认）；B.同时生成9个不同的设计方案。请问您的选择是？

用户提问：A

DALL·E 3：我理解您的需求是希望获得一个具有高分辨率、宽幅构图的包装彩色效果图，同时包含标注尺寸的包装盒正面、平面展开图。虽然我不能直接生成带有精确尺寸标注的设计图，但我尽力在设计中体现您的要求。对于具体的尺寸标注，我建议在生成的设计的基础上，使用专业的设计软件进行精确添加。

如果您有其他的设计要求或者需要进一步的调整，请告诉我！

用户提问：多出几种方案，包括乌龙茶。

如图4-5-15至图4-5-18为DALL·E3输出的设计方案。

图 4-5-15　DALL·E 3 和 MnseAI 生成的安溪铁观音茶包装设计图（1）

图 4-5-16　DALL·E 3 和 MnseAI 生成的安溪铁观音茶包装设计图（2）

图 4-5-17　DALL·E 3 和 MnseAI 生成的安溪铁观音茶包装设计图（3）

某铁观音茶包装设计说明:

主题与色彩:设计将融合深绿、金色和白色,象征茶叶的自然色泽、高贵与纯净。深绿色代表茶叶本身金色强调其尊贵品质,而白色则为背景色,使整体设计清新脱俗。

包装正面图:展示安溪铁观音的茶盅,作为设计的中心元素,周围装饰以茶叶和茶花图案,增加文化气息茶盅的细节将精细描绘,体现出铁观音茶的独特冲泡器具。

品牌与文化内涵:包装设计将融入中国传统文化元素,如云纹或波浪纹,象征茶文化的流传与恒久。同时,包装上会有简短的文字介绍,讲述安溪铁观音的历史和文化背景,加深消费者对品牌的认识和情感联系。

平面展开图:展示包装盒正面的平面展开图,详细标注尺寸、折叠线和粘合部位,为生产提供准确参考。

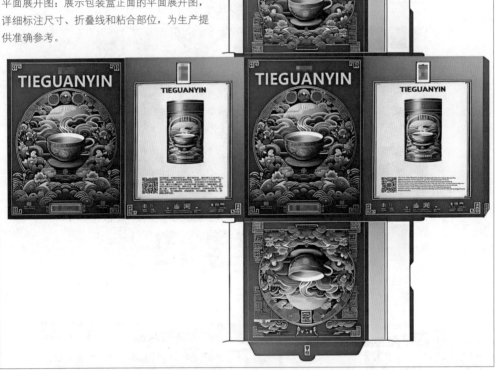

图 4-5-18　DALL·E 3 和 MnseAI 生成的某铁观音茶包装设计图(4)

4.6　AIGC辅助品牌策划设计实战案例

4.6.1　企业文创衍生品相关的系统设计概述

在企业品牌设计中,AIGC设计可以延展出一系列文创衍生品相关的综合性的设计。

(1)平面设计:标志图形设计、名片设计、包装设计、海报设计、图标设计、文本设计、印刷出版物设计、招牌设计、广告媒体设计、品牌形象设计、插画设计等。

(2)产品设计:文化用品设计、包袋设计、交通工具设计、服饰设计、礼品纪念品设计、

珠宝首饰设计、文创产品设计、小商品设计、鞋帽设计、家居设计等。

（3）环境设计：城市设计、建筑设计、室内设计、景观设计、陈列设计、展示设计等；

（4）信息设计：Web设计、App设计、H5设计、微信小程序设计、公众号设计、微博设计、微视频设计、网站设计、动漫设计、卡通设计、游戏设计、VR设计、AR设计、MR设计等。

4.6.2　企业文化符号内容创意的AIGC转译设计

企业品牌文创设计是一个综合性很强的设计领域，绝非各学科相融合就能解决，文创设计的创意首先是文化艺术内容，如设计符号、设计元素、设计基因等，经过转译设计会演变成为文创衍生品。

企业品牌文化符号是指能代表某品牌文化特征的文字、图案、色彩等，也是某品牌文化现象和文化内涵的重要载体和形式。

按照文化符号显性和隐性两种分类方式，某品牌最具代表性的文化符号分别是某品牌符号、艺术符号、生活符号和创意符号等。

图4-6-1所示为某品牌企业品牌文创设计信息可视化思维导图。

图 4-6-1　某品牌企业品牌文创设计信息可视化思维导图

4.6.3 企业品牌文化元素的视觉转译

为满足消费者群体对产品外观、功能、体验等多方面的需求，某品牌将文化元素应用于汽车文创衍生品设计中，通过AIGC设计法，将文化元素转译成设计要素的个性与共性，找出最符合所研究汽车文创衍生品样本特征的样本分析法进行分析，以获得汽车文创衍生品间的关联性及最具代表性的样本模型，并经AIGC自动生成汽车文创衍生品应用。

1. 品牌文字——视觉图像转译

（1）某品牌徽标图形Logo分析。

（2）品牌色彩采用特有色调红、黑、金。

（3）简洁、现代、动感的汽车车形设计风格。

（4）赛车造型和元素，以及车轮、方向盘等汽车部件款式。

（5）经典车形传统工艺历史与传承事件。

（6）某品牌汽车运动文化赛事。

（7）某品牌高端、奢华的生活理念以及有活力的生活方式。

2. 企业品牌文化元素的产品转译（图4-6-2）

企业品牌文创衍生品是运用AIGC从企业文化意象中抽象出具有一定造型特征的文化元素，并将文化元素转化为企业品牌文创衍生品设计方案的智能生成过程。它主要是先利用ChatGPT之类的AI写作助手、AI绘画、AI生成程序等对文化元素进行视觉转译，再采用AI生成方法实现产品造型、表面纹饰的设计和三视图制作，然后根据需要对意象与造型融合进行优化调整，最后完成文创设计的策划、产品设计、包装、展示、媒介和传播等工作。

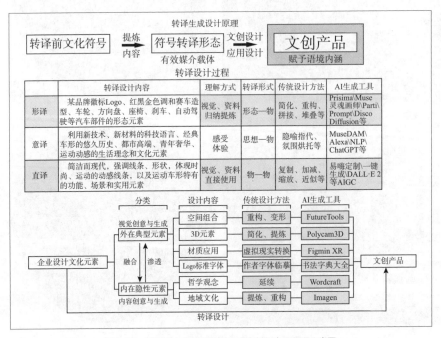

图 4-6-2　某品牌文化符号转译生成文创衍生品原理示意图

3. 品牌文化元素转译思维AIGC（ChatGPT）生成案例

提示词：某品牌汽车文化创意衍生品设计元素，用思维导图（或聚类图）表示（图6-4-3）。

（1）品牌标志性：某品牌徽标，品牌特有的红、黑、金色调。

（2）设计风格：简洁而现代，强调线条和形状的动感。

（3）汽车元素：赛车造型和元素，车轮、方向盘等汽车部件。

（4）功能性与实用性：高质量材料，注重产品的实用性和耐用性。

（5）创新与科技：利用新技术和新材料，以及具有科技感的设计语言。

（6）历史与传承：参考经典车形设计，结合传统工艺与现代设计。

（7）生活方式：高端、奢华的生活理念，以及有活力的生活方式。

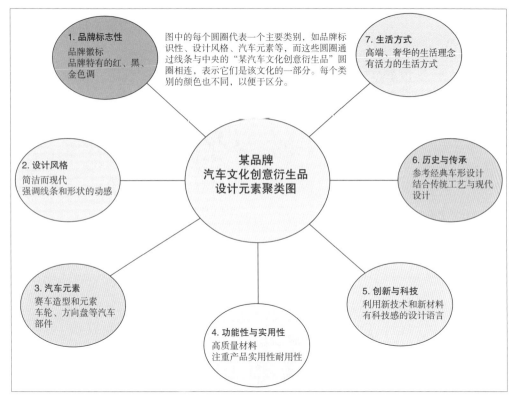

图 4-6-3　某品牌汽车文化创意衍生品设计元素聚类图

4. 文化元素生成方法

某品牌文创设计以德国风土人情为主要题材，融合西方文化艺术表现手法，大胆地运用艺术夸张和强烈的色彩反差，以拙胜巧。该品牌准备设计一套人机互动智能系统，引导用户参与汽车文创设计的创作，加深对某品牌文创设计的主题、元素、构图的认识。这个方案通过3个步骤来完成（图4-6-4）。

（1）通过对作品的智能检测分析，建立基于元素、风格、配色、构图的某品牌文创设计数据库。

（2）基于机器学习（Machine Learning），建立和训练某品牌文创设计的衍生生成算法（包括主题内容元素算法、图案造型元素算法、构图布局元素算法和画家风格元素算法等）。

（3）设计人机交互界面（包括选择、输入主题内容、手绘简单的符号草图、智能生成新作、一键优化等），让观众可以输入简单的草图让AIGC绘制和分享自己关于某品牌的文创设计作品。

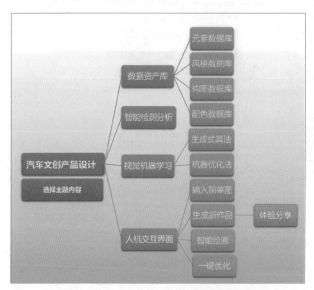

图 4-6-4　AIGC 数字技术介入文创设计的技术路线图

4.6.4　AIGC生成企业品牌文化衍生品综合设计案例1

某汽车企业品牌文化衍生品综合设计（DALL·E 3生成）。

案例1：《繁花》主题汽车文创衍生品生成设计方案（图4-6-5）。

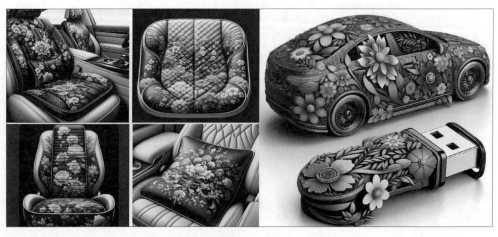

图 4-6-5　案例 1

案例2：服饰衍生品生成设计方案（图4-6-6）。

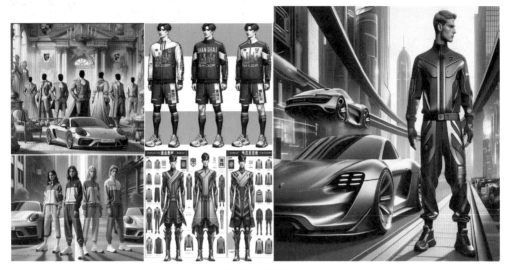

图4-6-6　案例2

案例3：箱包衍生品生成设计方案。

方案1提示词：某品牌、汽车文化衍生品、运动背包、智能功能、未来主义风格、效果图（图4-6-7左）。

方案2提示词：某品牌、汽车文化衍生品、运动背包、智能功能、简约主义风格、效果图（图4-6-7中）。

这是款灵感来源于某汽车品牌的简约主义风格和未来主义风格的运动智能背包的效果图。设计突出简洁、优雅的特点，同时体现某品牌的精致和实用性。

方案3提示词：某品牌、汽车文化衍生品、运动背包、智能功能、古典主义设计风格、效果图（图4-6-7右）。

设计说明：某品牌这款精美的背包设计，融合了经典的汽车品牌元素和奢侈的设计理念，采用了古典风格的设计，结合了某品牌形象的表现。

设计理念：背包结合了某品牌汽车的优雅和力量的特征，通过复杂的图案和装饰，如狮头和玫瑰花纹，展现出一种豪华和权力的象征。

款式形态：背包的形状传统而精致，类似于学院风格的圆顶书包但增加了更多的线条和细节，以突出其独特性。

材料工艺：这些背包看起来使用了高品质的皮革材料，可采用真皮或高级合成皮，以确保耐用性并提供高端的外观和感觉。精细的缝制和装饰工艺，如浮雕和金属配件的使用，表明这些背包是高度工艺化的产品，可采用手工制作或至少是在严格质量控制下生产的。

市场前景：目标消费者追求高端生活方式、注重品牌和设计。这类产品通常在限量发售或特定渠道中销售，以保持其独特性和价值。不过，市场接受度将取决于品牌推广、定价策略以及消费者对于奢侈品牌延伸产品的接受程度。

图 4-6-7　案例 3

案例4：某品牌汽车多功能智能旅行箱+豪华汽车品牌+智能化特点+新古典主义风格+效果图+三视图（图4-6-8）。

这款旅行箱展现了实用性，旅行箱可放置在汽车顶棚上，突出了它的便捷性和与豪华车品牌相匹配的优雅。整体上，这款旅行箱设计旨在结合豪华、实用和智能化，为驾车旅行提供极致的体验。

图 4-6-8　案例 4

案例5：某品牌汽车多功能智能旅行箱+豪华汽车品牌+中年情侣开车出行旅行多用途+智能化特点+简约主义风格+效果图+场景图+设计说明（图4-6-9）。

展示了旅行箱的细节设计。可以看到，这款旅行箱采用了简约而现代的设计风格，线条流畅，色彩搭配典雅。它具备智能分隔和多功能性特点，如内置的智能锁和分隔的储物空间非常适合中年情侣旅行使用。

图 4-6-9　案例 5

案例6：某品牌衍生品酒包装生成设计方案（图4-6-10）。

设计说明如下。

颜色方案：主要采用某品牌的经典黑色、白色和金色。黑色作为主色调，传达出高端、经典的感觉，金色用于突出品牌标识和文字；白色用于对比和强调信息区域。

图 4-6-10　案例 6 衍生品酒包装生成设计方案

前面板：包装盒前面板将展示某品牌标志和产品名称Porsche Black Beer，金色边框和字体在黑色背景上。

侧面板：一侧将展示某品牌车型轮廓图，采用金色线条绘制在黑色背景上，另一侧则留白，只放置必要的文字信息。

背面板：背面包含产品的介绍文本、成分列表和营养信息，文字采用白色和金色。

顶部与底部：顶部将有一个简单的开启指示标记，底部放置生产日期和批号信息。

包装盒尺寸：假设瓶子高度为220毫米，直径为60毫米，包装盒的内尺寸将略大于瓶子，以便容纳并保护产品。

专业的包装设计：需要考虑材料厚度、粘合边、切割线和折叠线。如果需要实际生产，还需要进行详细的工程设计。

案例7：某品牌联名款包装盒（图4-6-11）。

设计说明：此设计为某品牌联名款白酒的酒瓶与包装盒。整体风格奢华而优雅融合了古典元素，展现出高端的品质感。

酒瓶设计：酒瓶采用经典的线条与形状，色彩上以某品牌的品牌色彩为主，展现出联名品牌的特色与合作的和谐。酒瓶上印有某品牌的标志，彰显联名款的独特身份。

包装盒设计：包装盒的设计同样注重奢华与经典的结合。外观上采用了和酒瓶相协调的色彩与图案，同时也印有某品牌及联名品牌的标志。包装盒的展开图显示了所有面及折叠部分，每一部分都标注了详细的尺寸（毫米），便于生产制造时的精准裁剪与折叠。

图 4-6-11　案例 7 联名款包装盒

案例8：某品牌音乐盒汽车文创衍生品生成设计方案。

方案1（图4-6-12）提示词：生成某品牌音乐盒文创衍生品，要求有某品牌Logo、汽车元素、现代简约风格，画出效果图和标注尺寸（毫米）的三视图，并写出中文设计说明。

设计说明如下。

外观设计：音乐盒外观采用流畅的线条和简约的形状，体现出某品牌汽车的动感和优雅。颜色方案选用某品牌的标志性颜色，以呈现品牌的奢华感。

Logo运用：某品牌Logo置于音乐盒的显眼位置如盖子的顶部，保证品牌识别度。

细节处理：音乐盒的细节设计灵感来源于某品牌汽车的部件，如轮毂和车身线条，增加产品的独特性和识别度。

功能与实用性：除了作为音乐盒，还可以作为装饰品或收藏品，适合汽车爱好者和某品牌的粉丝。此设计结合了现代感与某品牌的经典元素，旨在创造一个既美观又实用的文创衍生品。

图 4-6-12　案例 8 方案 1

方案2（图4-6-13）提示词：请生成某品牌音乐盒文创衍生品要求有某品牌Logo、汽车车头造型、高贵典雅奢华的古典风格，画出效果图和标注尺寸（毫米）的三视图，并写出中文设计说明。

设计说明如下。

外观设计：音乐盒采用古典风格的设计，以奢华的细节和装饰来展现高贵气质。颜色和材质选择强调典雅与奢华感，音乐盒的装饰细节和图案采用古典风格，如雕刻、纹饰等，体现出精致的工艺。

某品牌元素：融合了某品牌汽车的标志性车头设计和Logo，增强了品牌识别度，同时展现了汽车文化的特色。

功能性：除了作为音乐盒，其独特的设计和高品质的制作也使其成为一件可收藏的艺术品。

图 4-6-13　案例 8 方案 2

方案3（图4-6-14）提示词：请生成某品牌音乐盒文创衍生品，要求有某品牌Logo、汽车车头造型、梦幻奇特的未来主义风格，画出效果图和标注尺寸（毫米）的三视图，并写出中文设计说明。

设计说明如下。

外观设计：音乐盒采用流线型的设计，体现未来主义的梦幻和奇特风格。设计中融合了光滑的曲线和动感的元素，展现出前卫和创新的感觉。

某品牌元素：音乐盒正面设计参考了某品牌汽车的车头造型，同时在显眼位置加入了某品牌Logo，确保品牌特色的传达。

颜色与材料：采用未来感强烈的色彩和材料，如金属质感、亮面处理等，强调设计的现代感和科技感。

功能与实用性：除了基本的音乐盒功能，其独特的设计也使其成为一件可展示的艺术品，适合汽车爱好者和某品牌的追随者。

图 4-6-14　案例 8 方案 3

方案4（图4-6-15）提示词：请生成某品牌音乐盒文创衍生品，要求有某品牌Logo、汽车文化元素、中国国潮风格，画出效果图和标注尺寸（毫米）的三视图，并写出中文设计说明。

设计说明如下。

外观设计：音乐盒融合了中国传统美学和现代设计元素，展现国潮风格。采用了中国传统的图案和纹饰，如云纹、龙凤等，体现出中国文化的丰富性。

某品牌元素：在设计中巧妙融入了某品牌Logo和汽车文化元素，如车模、车轮造型，保证了品牌的识别度。

色彩与材料：色彩上采用了象征中国传统的红色、金色等，结合现代感的金属质感材料展现出一种现代与传统结合的效果。

功能与实用性：音乐盒不仅具有传统的音乐播放功能，其独特的设计也使其成为一件兼具艺术价值和收藏价值的装饰品。

图4-6-15　案例8方案4

案例9：某品牌衍生品话滑板车生成设计方案。

方案1：品牌+滑板车+雪地靴+未来主义风格策划（图4-6-16）

设计语言：某品牌的设计通常强调流线型、优雅和动力。将这种设计语言应用到滑板车和雪地靴上，可能会采用流畅的线条、动感的轮廓以及极简主义的美学。

材料和颜色：未来主义风格倾向于使用高科技材料和大胆的颜色。滑板车和雪地靴可能采用轻质但坚固的合成材料，如碳纤维或高级合成皮革，颜色可能是光亮的银色、黑色或某品牌特有的红色和蓝色。

技术特点：结合某品牌对创新的追求，滑板车可具备先进的电动驱动系统，高效的电池，甚至是智能连接功能。雪地靴可具有温控系统、增强的抓地力以及与智能设备的互联性。

细节处理：某品牌对细节的关注可体现在滑板车的精致装饰和雪地靴的精细缝合上。标志性的某品牌徽标和专有的设计元素，如特有的车灯形状，能被巧妙地融入设计中。

环保理念:未来主义风格也强调可持续性。这意味着使用可回收材料，以及在生产过程中减少环境影响。将不单单是交通工具或服饰，而是代表着一种生活方式和前瞻性思维的象征。

图4-6-16　案例9方案1

方案2（图4-6-17）

滑板车设计说明如下。

轮廓：流线型，有着光滑的曲线和尖锐的角度，模仿某品牌汽车的经典设计。

颜色和材料：采用银色或黑色的高光泽金属材料，有碳纤维的细节。

技术特性：集成的LED灯，类似于某品牌汽车的前灯和尾灯，智能屏幕显示速度和电池状态。

品牌标志：显眼地展示某品牌徽标。

雪地靴设计说明如下。

外观：流线型设计，可采用与滑板车相似的颜色和材料，如高光泽的黑色或银色合成材料。

功能性：内置温控系统，防滑底部设计，以及自动紧固功能。

细节：某品牌徽标，以及LED灯条，增加未来感和可见性。

后续工作：为了将概念变为现实，可以将这些描述和灵感点提供给专业的工业设计师使用相应的设计软件调整设计效果。通过多次迭代和调整，可以得到一个既符合某品牌特色，又融入未来主义元素的独特设计。

图4-6-17　案例9方案2

案例10：某品牌钟表汽车文创衍生品设计（图4-6-18）。

提示词：某品牌智能手表+现代主义风格+运动型设计+某品牌的Logo

男款手表结合优雅和尖端科技，呈现动态且现代的外观。其高科技数字界面显示了先进功能，整体配色与某品牌身份相符，主要采用黑色、银色和一点红色。表带由高品质耐用材料制成，适合运动和豪华美学。

女款智能手表展现了豪华和现代的风格，融合了先进的技术特性。每款手表都有其独特的设计理念，旨在满足不同的场合和风格需求。

某品牌带项链的未来主义风格的挂表，展示了创新和奢华的美学，代表了先进技术和高端时尚的结合。

某品牌古典主义风格的挂表：巴洛克和洛可可风格的座钟，展示了奢华和宏伟的古典主义

图4-6-18　某品牌钟表汽车文创衍生品设计

案例11：某品牌灯具汽车文创衍生品AIGC设计（图4-6-19）。

图 4-6-19　某品牌灯具汽车文创衍生品 AIGC 设计

案例12：某品牌汽车文创衍生品食品AIGC设计（圣诞和中秋主题）（图4-6-20）。

图 4-6-20　某品牌汽车文创衍生品食品 AIGC 设计（圣诞和中秋主题）

案例13：某品牌汽车主题虚似衍生品数字人AIGC设计（图4-6-21）。

图 4-6-21　某品牌汽车主题虚似衍生品数字人 AIGC 设计

案例14：某汽车品牌衍生产品广告（图4-6-22）。

提示词：某品牌老爷车+浪漫情侣+老上海街景+花车+新古典主义风格+效果图。

图 4-6-22　某汽车品牌衍生产品广告

案例15：DELL·E 3拟定的某品牌汽车文创设计的提示语。

DALL·E 3是一个高级的图像生成模型，能够根据用户提供的文本提示创建图像。要有效使用DALL·E 3，可以考虑以下类型的提示语。

具体的物体或场景描述：如"一座坐落在山顶的古老城堡"或"一只在草地上跳跃的兔子"。

颜色和纹理：如"蓝色波纹纹理的布料"或"带有金色花纹的瓷器"。

艺术风格：如"印象派风格的风景画"或"像素艺术风格的角色"。

情绪或氛围：如"神秘森林中的幽灵"或"快乐的家庭聚会场景"。

历史或文化元素：如"古埃及风格的雕像"或"中世纪欧洲的市场"。

虚构或想象中的元素：如"外星风景"或"未来城市"。

组合不同元素：将多个元素结合在一起，如"穿着宇航服的猫在月球上行走"。

这些提示语可引导DALL·E 3创造出符合理想象的图像。

物体与场景：某品牌跑车行驶在未来都市街道、某品牌在雪山中的速度挑战、某品牌在古典欧洲城镇巡、某品牌在热带丛林探险。

颜色与纹理：某品牌跑车漆成炫目的星空蓝、某品牌车身带有碳纤维纹理效果、古铜色的某品牌车轮、某品牌车身上的流动光影效果。

艺术风格：某品牌车型以立体派风格描绘、某品牌以日本浮世绘风格呈现、抽象艺术风格的某品牌海报、某品牌车型在梵高星空背景中。

情绪与氛围：某品牌在梦幻般的紫色霓虹灯下、雨中的某品牌、展现速度与激情、某品牌在宁静的郊外道路上行驶、某品牌在夕阳的光芒中闪耀。

历史与文化：某品牌在古罗马竞技场的展示、某品牌与古埃及金字塔背景、某品牌在传统中国园林中展示、某品牌参加古典风格的赛车比赛。

虚构与想象：某品牌在科幻未来世界的设定、某品牌作为太空探险的载具、某品牌在幻想森林的探索、某品牌与神秘的时空门。

组合元素：某品牌驶过时间隧道、穿梭于不同年代、某品牌与骑士马匹的现代与古代结合、某品牌在潜水艇模式下探索海底、某品牌作为未来飞行器的概念设计。

4.6.5　AIGC生成企业品牌文化衍生品综合设计案例2

以下内容根据2024全国联合毕业设计某运动品牌中国美学主题工作坊的课件整理。

1. 某运动品牌标志的创新设计

使用AIGC工具可以生成多种某运动品牌标志设计方案。这些工具能够根据品牌的历史、愿景和目标市场的偏好，通过深度学习算法生成创意丰富的标志和图标。设计团队可以输入某运动品牌的核心价值，如创新、激情、动感等，AI则会输出一系列视觉元素的组合。

2. 辅助产品设计

AIGC技术能够在产品开发初期提供创意支持，比如，在运动鞋和服装的图案设计上。AI模型可以分析当前流行趋势和过往成功产品的数据，提出具有未来感和创新性的设计方案。例如，AI可以生成具有中国元素的运动鞋图案，吸引对传统文化感兴趣的年轻消费者。

3. 市场营销内容的生成

某运动品牌可以利用AIGC生成个性化的市场营销内容，如广告文案、社交媒体帖子或电子邮件营销材料。AI可以根据不同的消费者群体（如年龄、地理位置、购买历史）自动调整语言和内容。

4. 用户互动与定制服务

某运动品牌可以使用AI工具提供定制化的购物体验，例如，通过虚拟试穿功能让消费者在购买前试穿运动鞋和服装。此外，AI聊天机器人可以提供7×24小时的客户服务，回答产品相关问题，推荐商品，甚至处理退换货事宜。

5. 产品反馈和迭代

AI可以分析消费者的在线评论和社交媒体反馈，为某运动品牌提供产品改进的具体建议。通过自然语言处理（Natural Language Processing，简称NLP），AI工具能够识别出消费者的情绪和偏好，从而帮助品牌更好地理解市场需求。

通过这样的工作坊，我们可以看到AIGC技术从品牌标志设计到客户互动等多个层面的应用，为传统的运动品牌带来创新与效率的提升。

案例16：ChatGPT生成的设计提示思维导图（以某运动品牌为例）（图4-6-23至图4-6-25）。

主题提示：龙飞凤舞、成龙配套、龙飞凤翔、龙章凤彩、繁花繁华、七星伴月等。

元素提示：龙凤吉祥物、花卉植物、宝祥图案、皇冠霞帔、青春运动、科技标志等。

材质提示：粗布料、精细布料、涤纶、尼龙、氨纶、莫代尔、竹纤纤维、羊毛、麻布、丝绸、聚酯纤维、一次性布纸复合材料、仿金属布料等。

功能提示：装饰、纪念、收藏、馈赠、使用、食用、礼物等。

品种提示：功能性运动服、时尚运动服、专业运动服、儿童运动服、老年运动服、民族运动服、男运动服、女运动服、残障人运动服、团队运动服等。

定位提示：流行服饰、文化服饰、品牌服饰、个性化服饰、经典服饰、庆典服饰及前卫服饰等。

用途提示：保值服饰、馈赠服饰、装饰服饰、时装服饰、纪念服饰、婚礼服饰、概念服饰、日常服饰、展示服饰等。

风格提示：古典风、秦风、汉风、唐风、宋风、明清风、新古典风、皇庭风、新中式风、民国风、现代风、海派风、闽南风、岭南风、乡土风、民族风、民俗风、科技风、极简风、扁平化风、拟物化风、装饰风、波普风、极客风、工业风、自然风、抽象风、未来风、豪华风等。

图 4-6-23　ChatGPT 东方美学提示词

图 4-6-24 ChatGPT 运动服设计思维导图

图 4-6-25 ChatGPT 面料和品种提示词

案例17：科大讯飞生成的提示思维导图（以某运动品牌国潮风产品设计为例）（图4-6-26 至图4-6-28）。

图 4-6-26　科大讯飞东方元素思维导图

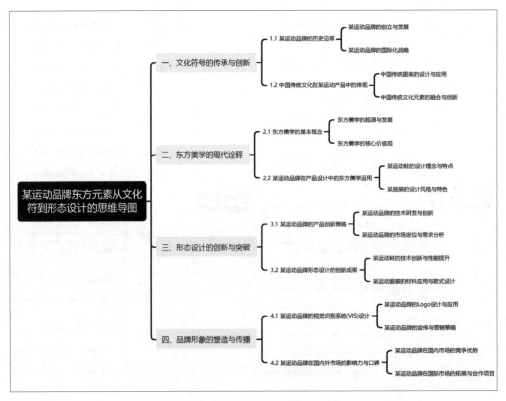

图 4-6-27　科大讯飞东方文化符号思维导图

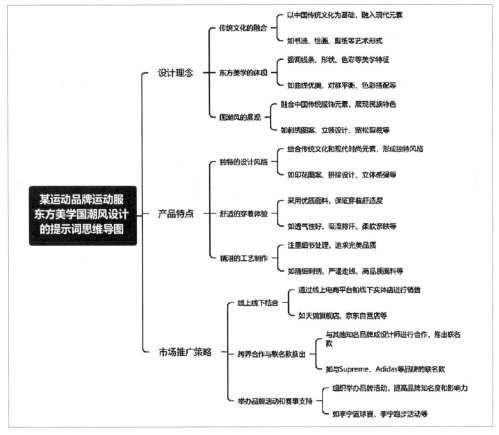

图 4-6-28　科大讯飞运动服提示词

案例18：MuseDAM生成的国潮风与某运动品牌运动服饰设计的提示词思维（图4-6-29）。

主题提示：龙飞凤舞、成龙配套、龙飞凤翔、龙章凤彩、繁花繁华、七星伴月等。

元素提示：龙凤吉祥物、花卉植物、宝祥图案、皇冠霞帔、青春运动、科技标志等。

材质提示：粗布料、精细布料、涤纶、尼龙、氨纶、莫代尔、竹纤维、羊毛、麻布、丝绸、聚脂纤维、一次性布纸复合材料、仿金属布料等。

功能提示：装饰、纪念、收藏、馈赠、使用、食用、礼物等。

品种提示：功能性运动服、时尚运动服、专业运动服、儿童运动服、老年运动服、民族运动服、男运动服、女运动服、残障人运动服、团队运动服等。

定位提示：流行服饰、文化服饰、品牌服饰、个性化服饰、经典服饰、庆典服饰及前卫服饰等。

用途提示：保值服饰、馈赠服饰、装饰服饰、时装服饰、纪念服饰、婚礼服饰、概念服饰、日常服饰、展示服饰等。

风格提示：古典风、秦风、汉风、唐风、宋风、明清风、新古典风、皇庭风、新中式风、民国风、现代风、海派风、闽南风、岭南风、乡土风、民族风、民俗风、科技风、极简风、扁平化风、拟物化风、装饰风、波普风、极客风、工业风、自然风、抽象风、未来风、豪华风等。

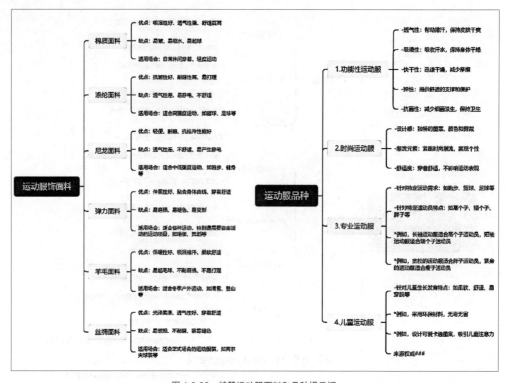

图 4-6-29　特赞运动服面料和品种提示词

案例19：某运动品牌和东华大学联名款中国风设计AIGC生成方案（图4-6-30）。

提示词：某运动品牌与某大学联名款校服，在设计中融合了双方的标志和校徽，展现现代、运动风格的设计，尊重了双方的品牌身份。

设计理念：这些校服是对某运动品牌与某大学合作伙伴关系的致敬，体现了传统与现代、力量与优雅、体育与学术的融合。红、白、黑的色彩方案不仅符合双方的美学偏好，还象征着大学的活力、激情与和谐。标志和校徽作为对归属感的自豪展示，而现代化的剪裁和面料选择，确保了校服不仅时尚，还具有日常穿着的实用性与舒适性。

男生校服。

夹克：黑色运动夹克，在胸部精致地放置了李宁标志，在袖子上缝制了某大学校徽。夹克沿着拉链和袖口加入了红白色点缀，增加了动感和视觉兴趣点。

T恤：夹克下面的是一件白色图案T恤，以艺术、抽象的方式混合了两个标志，展示了品牌间的统一。

长裤：搭配的黑色长裤简洁舒适，侧边有一条红色条纹，呼应了夹克的色彩点缀。在口袋附近巧妙地融入标志。

女生校服。

夹克：一件剪裁合体的黑色夹克，袖子上缝有某大学校徽，胸部绣有某运动品牌标志。夹克的翻领和袖口加入了红白细节，与男生款设计相呼应，但剪裁更为女性化。

衬衫：下面的现代白色衬衫，融合了两个标志的全印花设计，体现着两个身份的和谐融合。

　　裙子：一条黑色褶皱裙，裙摆边缘加入了红白色饰边，与上衣和夹克相衬。裙子在其图案中巧妙地融合了标志，增加了设计深度和质感。

图 4-6-30　某大学和某运动品牌联名款校服设计（ChatGPT+MuseDAM 生成）

案例20：某运动品牌运动鞋广告设计（ChatGPT和DALL·E 3生成）（图4-6-31）。

提示词：现代与传统结合、中国山水画、传统服饰、运动鞋、视觉冲击、文化融合。

设计说明：作品结合了传统中国画风与现代元素，图中展示了一位身穿华丽某运动品牌运动服饰的人物，服饰细节丰富，色彩鲜艳，正以轻盈而有力的步伐前进。背景是一幅典型的中国山水画，细腻描绘了山峰、流水、亭台楼阁，以及繁花似锦的景致。

图 4-6-31　某运动品牌运动鞋广告设计（ChatGPT 和 DALL·E 3 生成）

提示词：中国风、传统现代、运动、金色、红色、龙图案、山水画、财富、力量。

设计说明：这幅作品展示的是一系列服装设计，包含了中国风元素和现代运动服装的融合。设计中的每件衣物都以浓郁的金色和红色为主色调，这些颜色在中国文化中象征着财富、幸运和喜庆。服装上还绘有龙的图案，龙在中国文化中是力量和好运的象征。背景是传统的中国山水画风格，使用了金色的线条和山脉，以及飘扬的云彩和一个金色的圆形图案，类似于太阳或月亮。整体设计传达出一种传统与现代相结合的鲜明风格，强调运动与文化遗产的融合。

案例21：某运动品牌国风包装盒设计（DALL·E 3+MuseAI生成）（图4-6-32、图4-6-33）。

色彩选择：采用中国传统色彩，如大红、墨黑、玉白等，这些颜色在中国文化中有深厚的历史和象征意义。

图案装饰：使用中国传统图案，例如龙凤图腾、云纹、波浪纹、古典花卉和剪纸艺术等，这些都是中国文化中常见的符号。

字体设计：在包装盒上的文字设计可采用仿宋体或楷书等传统中国书法字体，以展现中国文化的书法美。

材质选择：选用质地和手感都极具东方特色的材料，比如丝绸质感的纸张或者竹纤维材料，增强国风的设计感。

结构设计：包装盒的结构设计可借鉴中国传统的收纳或首饰盒的造型，融合现代简洁的线条，既体现了传统美学，也符合现代审美。

故事传达：在包装设计中讲述品牌故事或中国的传统故事，如神话传说、历史典故等，增加包装的文化深度和吸引力。

图 4-6-32 某运动品牌综合设计（1）

图 4-6-33　某运动品牌综合设计（2）

第 **5** 章

AIGC辅助空间环境设计
应用实战

5.1 AIGC时代下空间环境设计发展概述

5.1.1 AIGC辅助建筑空间环境设计现状

在建筑设计领域，AI取代的主要是不需要创意思维、重复性的工作。建筑设计师的工作内容，分为偏机械化的重复性工作和创意性工作两类。根据业内对设计业务流程的时间统计来看，设计师约有73%的工作时间忙于处理前者，仅有27%用在意性工作上。比如，设计阶段的强排、渲染、审图、施工阶段的预测和能耗测算完全可以用AI来完成，AI也可以辅助绘图，或自动生成一些标准化程度高的模块。通过将AI算法模块嵌入CAD、建筑信息模型（Building Information Modeling，简称BIM）等信息化设计平台，头部建筑设计公司已初步实现了项目环节的自动化设计。比如，华设集团旗下的AIRoad，在进行桥梁结构的参数化建模，以及指定构件和起终点后，可自动创建桥梁模型，并生成高清渲染图，同时可与BIM等（专注投前方案设计的小库科技、聚焦施工图设计智能化的品览科技、提供施工图智能生成服务的第三维度科技、做云渲染的Arko AI、专注审图的万翼科技等）信息化平台互通，便于进一步深化设计（图5-1-1）。

目前，AI框架主要能实现图像识别、语音识别及推理分析等功能，图像识别又能衍生出诸如文字识别、人脸识别、物体检测等应用，这些应用目前已经有了比较成熟的体系，因此BIM技术可以尝试和AI的图像识别进行结合。

以BIM应用中最常规的净高分析图制作为例，目前净高分析图制作出来之后，需要一个有经验的人去判断某个区域净高能否满足要求，某些地方的净高经过造价、施工等方面的权衡后

可以适当放低，强调其经济适用性。

图 5-1-1　AI辅助建筑设计流程

目前的常规做法是先做出一份净高分布图的初稿，或者制作一份净高表，与会各方共同确认净高后，最终完成一份终版的净高分布图，这是一个经过多次讨论、多次修改调整的过程。而AI图像识别技术则可以替代这个有经验的人。

AI通过图像识别技术可以将净高分布图内的车道净高、电梯厅净高、设备走道净高等信息提取出来，再结合机器训练功能，通过多个项目的训练，告诉人们车道净高2.2米是不是满足规范要求，其他项目是不是只做到2.2米的净高，以及更高要求是多少等。

这样，BIM工程师可直接利用AI及工作经验去修改BIM模型与净高图来匹配大多数的需求。通过这样的做法可以减少很多会议讨论协调，降低沟通成本。

目前，BIM的一个新兴应用将BIM模型审查与人工智能进行结合。利用BIM模型的参数信息，可以写程序来判断其参数值是否满足规范要求。比如，公共建筑楼梯前室的面积不能小于6平方米；高层住宅栏杆高度不能低于1.10米等。

这类规范和要求都可以通过直接查询BIM模型进行判断。但另一种情况目前较难判断，如规范中的"任一""某某上方""某附近"等。此时可以考虑用AI的思路进行解决，通过AI的语言识别技术来进行判断，提高模型审核的准确性。

从深度看，AI目前仅能作为辅助设计工具，尚未实现完全自主性。

5.1.2　AIGC是空间环境设计的发展方向

当AI遇上立体空间设计，又将发挥出怎样的作用呢？随着运算力的增强，以及算法的迭代革新，AIGC在建筑、城市、室内、物理建造及虚拟空间领域发挥着更加重要的作用。例如，在传统的建筑设计流程中，我们需要进行实地调研与测量，并且需要一步一步地在纸面上进行图纸的绘制。但是在信息技术革命下，随着计算机技术的引入，人们将这种绘制从纸面转移到了具有更强存储能力，以及对形体具有更精准把控的计算机绘图软件中，使得人们可以用更高效的方式进行设计效果的呈现，并完成信息的传递与交流。这时，再结合AI的特征进行分析。根据第一章所提及的，机器具备了分类、匹配和决策这一系列设计师在为达成要求和目的所需要的

能力集合。此外，随着现有科技的快速迭代，人们可以较为容易地将前面所提及的设计要素进行数字化，作为数据并且为设计生产提供新的源泉。而设计师也会逐渐摆脱重复性任务，并且完成由设计任务的执行者向设计研究与决策者的过渡。

现阶段的生产模式正处于基于信息技术时代的自动化生产到AIGC时代的智能化生产转变时期，如汽车是通过人与汽车机械结构的行为沟通，将人从一个地点运送到另一个地点的。在此过程中，人对环境的观察和与机器的互动是必不可少的。但是无人驾驶、智能驾驶将这种互动模式变得更加简单，依赖数据和算法体系，仅需驾驶者简单地输入目的地指令作为互动信息，汽车利用AIGC技术就可以将人轻易地送达目的地。而人只作为辅助，并且可享受更加自由的驾驶氛围，这既简化了对人们驾驶技术水平的要求，又大幅度降低了驾驶者的疲劳感。

AIGC作为技术发展的延续，使空间设计有了更多可能性：建筑平面生成、城市大脑、空间生成设计等作为AIGC在三维空间设计中的探索与尝试，为设计带来了无限的发展可能性。这将激发人们对设计方法的新思考：设计概念将会有什么不同？设计流程又会有哪些不同？设计人才又该具备哪些素质？这些技术及人文因素会怎样影响人们对设计的认知及设计的结果和形式？

5.1.3　空间设计理论对AIGC的反思

AIGC在设计实战中的应用案例证实了AIGC正在逐渐走进立体空间设计领域的各个方面：城市、建筑、室内、虚拟空间，而且也因此产生了越来越多的数字化设计方法与工具。那么，哪些对立体空间设计实践具有革命性的意义呢？AI在本质上对传统设计又产生了怎样的影响？

1. 对设计的思维与方法的思考

科技变革促进了学科的交叉，将更多计算机相关学科纳入空间设计的实践范畴，如控制论、自动化、计算机图形技术研究、AI等。基于这些科技，建筑师更易于表达非标准的几何形态，例如，扎哈和弗兰克·盖里的作品就是计算机图形技术与建筑设计实践结合的代表。渐渐地，建筑师在建筑设计过程中也不再像过去一样，占据了中心的地位。取而代之，工程师、数学家等科学研究人员也相继加入以数据和算法为基础的建筑设计实践研究中。AI与人脑的结合产生的设计方案在效率和质量上都优于仅由人或计算机任意一方设计的成果，并且人、科技、设计也一直在不断相互促进与发展[1]。

计算机技术的出现，给设计师带来了更多表现复杂空间结构与形式的机会。形式的产生受到文化、经济、自然环境等诸多条件的限制，且每一种形式都不是唯一的解决方案。但是，在设计过程中，往往受到时间、人力、物力的限制，建筑方案的形式往往都是由某一个概念和形式推演来的。而AI的应用打破了这种局限，基于生成技术，为设计人员提供更多满足设计需求的全新形式方案。

除此之外，复杂任务中的人机辅助过程会使人对空间设计形成更加理性与客观的认识。基于计算机特定的任务执行环境和条件，需要人的参与将问题转化为计算机可执行的任务。这一过程也是将目标转化为机器可执行的任务，并需要对问题和限制条件进行客观和量化的定义，否则将无法通过机器生成预期的结果。因此，可以说AIGC技术在驱使设计师以一种客观、理性

❶ Molly Wright Steenson. Architectural Intelligence : How Designers and Archtiects Created the Digital Landscape (Cambridge, Massachusetts: The MIT Press, 2017), pp. xii, 312.

的方式去理解设计、分析设计、思考设计。

　　数字化时代下的建筑设计是趋于智能化发展的，而非局限于形式的表达。哈佛大学的皮孔（Antoine Picon）教授提到了数字文明促使建筑学科正向着具有无限潜力的方向发展。与此同时，计算机图像技术造就了一批推崇以形式营销自我的建筑师，这些基于形态运算的流体形态、折叠的平面和形态拓扑更像是时装的展示。真正的数字化的意义在于它对社会基础结构的影响与革新（如第二次工业革命一样）。正如他提到的，数字文化正在重塑设计，这种环境的改变影响了基于感官感知世界的人们理解世界的方式。同时，人与自然是相互影响的，因此建筑的物质性也是这种相互作用的结果。在装饰（Ornament）一书中，皮孔提到建筑的物质性并不是形式的本身，而是设计或艺术管理者与事物形式之间的关系以某种秩序呈现的结果。

　　卡耐基梅隆大学教授莫莉·斯廷森（Molly Steenson）撰写的《建筑智能》一书讨论了科技变革对传统建筑方法的意义与影响。信息化时代的科技革新解放了设计师，使其有更多机会投入到复杂设计问题关系的研究中。在《模式设计》（Design Patterns）一书中，作者将每种形式描述为环境中一次次出现的问题，同时详细叙述了解决问题途径的核心。如图5-1-2所示的设计形式间的复杂关系，每个要素间并不是一一对应的，让人可以用不同的方式来解决同样的问题。

图 5-1-2　空间设计形式关系（来源：Design Patterns）

在建筑中，塞德里克·普莱斯（Cedric Price）的欢乐宫（Fun Palace）概念项目（图5-1-3）说明了空间设计作为一种关系的调节。这个项目是针对一个自动化剧院的设想：空间可以学习使用者的行为，并会跟着他们的喜好和需求做出调整，同时人也可以去实时修改它。它被视为一个可以学习和体验的休闲中心，并且被人作为输入平台，在与这个巨大的机器交互后，输出发生了变化。它反映了机器在系统中发挥的调节复杂关系的作用。相当于为设计或艺术管理者定制的Facebook，也为不同社会角色的人也会有不同的偏好和需求，如分享信息、表达自己、营销等，相比于指定功能的产出，系统给予了足够的功能选择性，而输出的结果会随着用户的行为和意愿发生改变。总的来说，这些实战与概念给空间设计实战方法提供了新的发展方向——由形式向关系设计观念转变。

图 5-1-3 Fun Palace 项目（塞德里克·普莱斯）

2. 对设计职业结构的思考

AI技术的应用让更多的设计师开始深度地思考设计的概念、形式与人之间的关系。那么，在人机辅助过程中，机器完成了重复、范式的任务后，未来空间设计实践人员的去向又是怎样的？

乔纳森·福利特（Jonathan Follett）在《AIGC、建筑和生成式设计》一文中提到：机器在短期内无法承担人类的所有设计工作。在设计过程中，机器可以帮设计师做一些冗长的、体力的、平常的工作，但无法取代人的思想。对于设计师而言，生成式设计更像是一种不同的设计思考方式，一种可以再利用的设计系统，而非一次性设计。它可以看作是由多个部分构成的整体，且设计人员、工程师可以根据需求对每个部分进行修改、组合，以生成新的形式。未来，职业也会分化，这些代码模块由专业的编程人员完成，并以更加直观的形式进行呈现。这样一来，没有编程基础的人也可以使用这种"智能工具"辅助项目的设计。

《牛津研究》的作者之一丹尼尔·萨斯金德（Daniel Susskind），在《我们明天的工作方式》的研究报告中提到了这个问题。研究认为，当今建筑师所做的大部分工作，不应"按工作"而应该"按任务"划分。这样一来，算法的普遍应用将一部分任务自动化，与此同时，建筑师会专注于那些未被自动化的相关任务。例如，建筑知识数据集的构建、机器学习算法的开发等。长期以来，职业的界限往往是由技能和专长决定的，但是AI的发展与应用，削弱了这个

边界。因为算法系统往往专注于某项任务目标的达成，很少涉及软技能。这种特性创造了基于任务的划分，即计算机算法擅长复杂的、烦琐的、量化计算任务领域，以及质化的、定义模糊的任务领域。

那么，AI又是否会增强劳动力市场的竞争，导致对专业人才需求的下降呢？与20世纪制造业的劳工相似，今天的知识工人也会因为同样的原因，在市场中失去竞争力。因为规范化的、业务属性的和分析性的任务会由机器完成，所以对这类人力的需求也会被相应地削减，正如计算机辅助设计建模与渲染技术弥补了设计人员手绘技能的缺乏，一些设计公司就不再需要手绘效果图的人。

这种智能化发展对建筑师自主化的威胁也可以转化为发展的机遇。萨斯金德认为，AI的设计应用提升了各个设计环节的效率，值得人们思考的是要如何利用由先进技术节约的那些时间。此外，我们又能怎样通过专业人员的数字互联（萨斯金德称之为"专业社区"）来扩大知识的影响力，使其产生价值的总和要超过各个独立部分的相加之和。

今天，计算机本身并不擅长启发式学习和解决具有开放定义的问题，但是却可以凭借高效率解决那些被确切定义的问题。因为AI仍旧处于起步阶段，在设计实战中所需的知识框架和数据库均需要专业人员不断地完善和优化。这也给予了建筑、计算机技术和相关人文学科人才的发展机会。这主要体现在两个方向：一个是可以辅助、优化机器学习提升设计效率的部分，另外一个是针对社交发展的方向，这一方向的内容是相对模糊的、不易定义的，而这也是现阶段AI无法替代的一部分❶。

5.2　AIGC辅助空间设计

5.2.1　AIGC辅助空间设计概述

2014~2019年，AIGC在建筑领域的应用刮起了一股旋风，随着AI技术日渐成熟和建筑学者们的积极研究探讨，平面图自动生成程序终于面世。这次的技术进步不仅代表着AI技术在建筑领域的实践又提高了一个层次，而且可能给建筑实践中带来了革命性的转变。正如AI悄悄地改变人们的日常生活一样，计算机科学中AIGC的分支机器学习系统（Machine Learning System）和算法（Algorithm）也正在改变建筑领域。其中，自动生成技术（Automatic Generative Design）因为对建筑师构成了直接威胁，而在业界触发了极高的话题热度。那么，自动生成技术背后的理论基础是什么？我们将针对3项平面图自动生成程序做出分析，以了解其应用范围和操作原理，并探索目前在实践领域中的相关案例。

现阶段AIGC已经进行空间设计实践，提升了空间设计的效率，也逐步改变了传统空间设计的流程和方法。AIGC作为空间设计的最新技术，经历了模块化、计算机辅助设计、参数化设计和生成式设计等阶段（图5-2-1）。在这些阶段中，技术、知识及专业知识结构逐渐革新，为AIGC在空间设计领域的实践提供了技术条件。

❶ Phil Bernstein. How Can Architects Adapt to the Coming Age of Ai, *The Architects Newspaper*. on October 2, 2013.

图 5-2-1　空间设计中 AIGC 的发展历程

　　AIGC对设计流的助力，更多的是对概念的探索，以及对设计意向的选择上，主要功能如下。

　　在概念策划阶段，需要很多表达意向的图片，包括虚拟概念和实体概念。虚拟概念如共享、融合、拼贴等，实体概念包括仿生、文化符号等。以往人们找到一张合适的图片进行表达，需要大量的工作，而使用AIGC工具（如DALL·E 3），可以通过简单的语句，直接生成自己需要的内容（图5-2-2至图5-2-4）。

图 5-2-2　Midjourney 通过一句话生成中国古代地图风格（国匠城 AIGC 设计学社）

167

图 5-2-3　DALL·E 3 通过一句话生成《天福之州》建筑的未来风格

图 5-2-4　Midjourney 通过一句话生成沙漠迷宫的景观装置效果

5.2.2　模块化设计

模块化（Modularity）为AIGC在空间设计领域的应用提供了算法和数据基础。模块化是在1920年由瓦尔特·格罗皮乌斯（Walter Gropius）提的理论——以更简洁的结构和更亲民的价格建造大众可使用的住房。该理论引发了人们对材料限度、人的行为、空间尺度等要素的进一步研究，人们还总结出了一套关于结构、尺度、连接性的设计规范参数，并获得广泛使用。瓦尔特·格罗皮乌斯与阿道夫·迈耶（Adolf Meyer）一起提出了"积木（Baukasten）"是一个具有严格装配规范的模块案例（见图5-2-5），通过工业化生产和装配实现大规模的应用。在同一时期，理查德·巴克敏斯特·富勒（Richard Buckminster Fuller）的短程线穹顶（Geodesic dome）运用模块的思维提供了集成了管线、建筑结构件等工程构造要素，为方案落成提供了技术指导。又如勒·柯布西耶（Le Corbusier）的模数（Modular）体系（1945年），研究了人的活动尺度与空间环境之间的关系，为建筑空间提供了基于尺度的设计规则。这种参数的限制让后续不同的建筑提供了符合人类活动尺度的舒适空间环境。这一系列的模数原则在他的许多实战项目中均有体现，如马赛公寓（1952年）以及拉图莱特修道院（1959年）等。

图 5-2-5　"Baukasten"模块

设计中的标准化和量化为后续的建筑设计研究与实战提供了参数基础，增强了空间的可复制性。但是由于AIGC技术尚未出现，网络运算系统仍不完善，所以基于模数化的数据设计需要由人来完成，其中包括信息分析到模块数据的应用。

5.2.3　计算机协同空间设计

微型处理器、记忆存储、个人计算机和网络等方面的进步和革新为AIGC在空间设计领域的实践提供了技术基础。最早的计算机协同设计出现于1966年到1968年，是由雷诺的工程师皮埃尔·贝塞尔（Pierre Bezier）设计的名为UNISURF的计算机协同设计系统。该系统将汽车设计流程从原有的绘画纸转移到了计算机上，是之后出现的诸多计算机协同设计软件（如AutoCAD、SketchUp）的雏形。完整的计算机协同设计系统于20世纪70年代开始形成。后期出现了能产生逼真图形的光栅扫描显示器，以及手动游标、图形输入板等多种形式的图形输入设备。它们通过实现显示和输入的信息化，促进了计算机协同设计技术的发展。同时，模块化数据可以被储存、交换和共享，使设计的效率和质量得到了提高。具体来说，计算机协同设计在设计实战中为设计师提供了协同分析和空间效果呈现的功能，例如线框建模、实体建模、智能布线、与工业制造互联的数据库、图形表现系统、工程图纸、实时进程模拟等，给设计师提供了更直观的依据和结果。这些功能提供了更直观、便捷的空间规范评判依据，增强了人们对空间的感知力和交流效率，同时也为空间设计和工程标准的规范化、数字化提供了技术基础。

（1）实时物理环境模拟协同设计分析系统。

在传统的建筑建造设计中，往往需要设计师考虑自然环境对材料的影响。在没有虚拟分析技术之前，设计师需要根据工程知识判断和实践模拟来证实建造的可行性。但是，这种实践却

消耗了大量的人力、物力、财力，并且很难预测项目落成后环境对建筑结构的长期影响。而计算机协同设计技术会将系统的学科知识与空间设计实战综合起来，让设计师在设计过程中就可以基于已有的数据判断未来的效果。例如，DeST软件可以帮助建筑师和工程师更直观地进行住宅建筑热特性的影响因素分析、住宅建筑热特性指标的计算、住宅建筑的全年动态负荷计算、住宅室温计算等。因为这些学科的知识已经被整理并存储到软件系统中，作为设计的参数依据。这样一来，设计人员可在短时间内完成各项设计和技术指标，大大缩短了设计周期，提升设计效率和质量。

（2）计算机协同设计在虚拟环境呈现中的应用（场景渲染）。

计算机协同设计也增强了空间设计的呈现功能。在计算机协同绘图技术尚未出现时，设计人员需要投入大量的时间进行方案的绘制和修改，同时专业人员需要把控尺度、比例、构图、线宽、上色等一系列规范，而且纸面和绘制工具的特性造成了方案不易修改与传递，限制了设计效率的提升。但是，计算机协同设计的技术让人们以更清晰的三维模型进行方案的交流和修改，解决了传统图纸修改难、运输难的问题。例如，空间设计行业常见的3Ds Max，Vary，SketchUp等软件让设计人员在设计时不需要花大量时间在找透视、量尺寸这种技术问题上。这些设计工具让设计项目的参与者有了系统化的分工，如方案设计、建模、材质表现等，通过协作的方式提升设计效率与质量。

因此，计算机协同设计技术的普及，将模块化的标准规范整合到了软件的基本操作中，如平面绘图、三维建模、材质、模拟分析等。设计人员不需要花大量时间在这些参数的搜索和研究上，而是可以将更多的精力放在创意层面，而且设计规范数据的数字化降低了沟通中的不确定性，提高了设计沟通和产出的效率。

5.2.4 参数化设计

参数化设计是一种基于函数变量思考设计标准与呈现的方式，通过修改初始条件并经计算机计算得到工程结果的设计过程，实现设计过程的自动化。与协同设计技术相比，参数化系统更加擅长某项任务的重复执行，以及复杂几何形态的操控。在参数化设计过程中，每项任务被转化成可以用具体量化定义的规则与标准，并且任务之间以自变量和因变量关系相连，以串、并联的方式构成了一系列设计程序。建筑师可以对这个操作流程进行编程，使系统完成自动化演算、生成设计结果并输出形态。简单地说，如果某一项任务可以被拆解成计算机可以执行的命令，那么设计师的任务则是将任务传达给软件，同时提供影响到结果的关键参数。

说到参数化设计，不得不提到建筑师扎哈·哈迪德及其建筑事务所。听到她的名字，人们便会马上联想到非线性、曲面、未来主义、反传统建筑形态等描述特征。扎哈的建筑作品很好地例证了参数化设计在复杂建筑形式控制中的应用。她的作品融合了建筑与数学之美，形态是基于计算机通过一系列复杂的公式运算得出的结果。这些浮夸、反传统的"盒子"式的几何空间布局在建筑设计领域掀起了一阵争议和热潮，让更多人认识了这个技术，并投入到相关技术的实践中。

BIM作为一种参数化设计工具，也不仅仅局限于建筑形态的控制，另一个人们耳熟能详的应用是建筑信息模型系统。在建筑信息模型系统中，建筑结构件被视为属性参数变量。例如，一个建筑模型中的窗户包括多个参数定义：窗台高、双开门、嵌入墙体等，而这个定义决定了它的三维呈现效果。BIM利用数字化技术建立了虚拟的建筑工程三维模型，为用户提供了完整

的、与实际情况一致的建筑工程信息库。该信息库不仅包含描述建筑物构件的几何信息、专业属性及状态信息，还包含非构件对象（如空间、运动行为）等状态信息。BIM提高了建筑工程的信息集成化程度，为建筑工程项目的相关利益方提供了一个高效的工程信息交换和共享的平台。

近10年来，参数化设计在概念与技术层面都有飞跃式的发展，但是这种模式仍然无法在短时间内同时处理多个变量的综合影响和结果呈现，不能考虑标准的改变对结果的影响，也不能将抽象概念智能量化。详细地说，如果仅仅将建筑空间设计看作材料与结构的组合，则易于通过特定的函数关系进行——映射控制空间的形式，但是建筑设计并不仅仅是结构的搭建问题，而是关于协调人与空间关系的问题，因此需要设计人员考虑人与场地中的物的关系和影响。除此之外，人的活动不是一成不变的，会受到历史、社会、文化、环境等这些抽象要素的影响，因此这种抽象的概念和信息很难通过具体的数学关系进行映射和控制。

图 5-2-6　Lumion 5.0 制作的 HDRI 天空与真实的天空

图 5-2-7　Lumion 9 材质库中自然面板新的选项——可定制的 3D 草地

5.2.5　Lumion在空间设计上的应用

Lumion是一款广泛用于建筑可视化的3D渲染软件，尤其适合建筑师、设计师和景观设计师。它以其高效、易用的界面和逼真的渲染效果而著称，使用户能快速创建出逼真的建筑和景观场景（图5-2-6）。Lumion支持大量的材质、灯光、植物和人物资源库，帮助用户在短时间内生成高质量的静态图像和动态视频，并且具有实时渲染功能，让用户在编辑过程中实时预览效果（图5-2-7和图5-2-8）。

图 5-2-8　3D 毛发材质

其主要优势在于操作的便捷性、渲染速度和细节丰富的成品效果，使它在设计提案、客户展示和建筑可视化领域非常受欢迎。Lumion兼容多种设计软件（如Revit、SketchUp、3Ds Max等），通过插件和导入文件的方式实现无缝衔接，极大地提升了设计流程的效率。

Rhino也可以和Lumion联动（图5-2-9），同时进行建模和渲染，并实现实时可视化，同步摄像机视角和材质（图5-2-10）。

图 5-2-9　Rhino 和 Lumion 联动

图 5-2-10　快速生成城市体块的功能

Lumion 10的主要功能（图5-2-11）包括：112种真实的新材质、62种精细的自然模型、全新的汽车模型、全新的植被与树模型、全新的人物模型，图5-2-12为Lumion 10的界面。

图 5-2-11　Lumion 10 的主要功能

图 5-2-12　Lumion 10 的界面

运用Lumion 10的新功能可生成风中摇曳的叶子，并体现粗糙树皮的质感（图5-2-13）。

图 5-2-13　风中摇曳的叶子 + 富有质感的粗糙树皮

运用位移映射功能，木材或砖石的特有纹理可得到充分还原，提升了设计的整体质感（图5-2-14）。

图 5-2-14 位移映射：木材或砖石的特有纹理都得到了最大限度的还原

功能的适用方面，上传照片，单击相应的按钮，即可定位真实位置，并将其与设计师的3D模型匹配，呈现不错的渲染效果。

新的OSM高程图更新了地形可视化功能，设计师也可以根据要求重新创建项目周围的实际海拔高度，将现实中雄伟壮丽的群山带入用户的Lumion场景编辑器中（图5-2-15和图5-2-16）。

图 5-2-15 OSM 高程图

图 5-2-16　OSM 高程图的地形可视化

实验性神经网络功能，适用AIGC艺术家风格实现了艺术和建筑的融合（图5-2-17），使有趣的抽象元素成为设计的点睛之笔。

图 5-2-17　AIGC 艺术家风格实现了艺术和建筑的融合

新绘制工具——快速种树（图5-2-18），像刷子一样用鼠标扫过某个区域即可在场景中放置数百个自然对象，实现百万森林的效果。

<p style="text-align:center">图 5-2-18 新绘制工具</p>

5.2.6 AIGC+传统软件智能功能辅助设计的未来工作模式

AI技术的出现给这种无法用数学关系解决的、非线性的问题提供了可行的解决方案，它标志着设计由自动化向智能化转型。前面提到AI是一门融合了计算机科学、统计学、脑神经学和社会科学的前沿综合性学科，它的目标是希望计算机拥有像人一样的智力和能力，可以替代人类实现识别、认知、分类和决策等多种工作。因此，在参数化的基础之上，机器学习系统可以让计算机处理一些多变量与较为抽象和非线性的设计问题。在计算机面临一系列复杂的问题时，它会通过算法获取错综复杂的数据信息，然后根据它的"意识"体系生成可行的解决方案。与参数化设计中的确定性函数运算法不同（给定的变量与运算程序），AI基于中间端的预设参数并结合计算机从数据库或用户端收集到的数据信息进行有针对性的"学习"，一旦机器的"学习"阶段完成，机器可以根据学习阶段的信息统计分布结果模仿和生成解决方案。2014年，由Google Brain的研究人员伊恩·古德费洛（Ian Goodfellow）在理论上说明了神经网络模型具有图像生成的可能性，这包括建筑平面和建筑体量的生成等，且足以说明AI正在驱使着空间设计实践向着智能化的方向发展。

但AI技术仍然处于初级阶段，尚未在行业中建立较为完整的知识数据库和算法体系。空间设计实践包括很多基于个体、群体与事物间关系的抽象问题。这些问题涉及经济、文化、社会、心理等知识领域，因此对这些问题进行定义和定量的解释需要经历一个较长的研究过程。同时，这些问题解决方案的标准、设计方法往往会因场景的不同而改变，这种不确定性也给数据的处理带来了很大的难度。此外，还需要考虑数据的真实性和客观性，因为不确切的数据类型或算法会造成计算机生成的结果存在一定误区，所以AI在立体空间设计实践中仍有很长的路要走。

AI设计工具的出现给建筑领域带来了无限可能，也唤起了人们对未来工作模式的想象。建筑师罗恩·贝奇里（Rron Beqiri）是来自科索沃的建筑师，他在2016年就拟出了一个图示来形容

可能在未来会使用的工作模式。AI将成为设计师紧密的伙伴，从设计之初至获得设计成果将分为5个阶段进行（图5-2-19至图5-2-20）。

图 5-2-19 未来建筑设计 AI 生成设计过程 1

图 5-2-20 未来建筑设计 AI 生成设计过程 2

第一阶段：民众（Citizens）——从民众的日常使用设备如手机、笔记本、平板计算机等获取信息。

第二阶段：网络（Internet）——收集资料并上传到云端。

第三阶段：算法分类（Sorting Algorithm）——以计算机算法推算和过滤，提供有关联的资料。

第四阶段：分析（Analyse by AI Software AIGC）——利用AI进行分类和分析，并起草一个粗略的计划。

第五阶段：建筑师分析（Analyse by Architects）——建筑师和规划师改进该计划，输出一份经由AIGC和人类思考分析的完整计划。

通过以上分析可以看出，以目前数字技术和AIGC的增长速度和趋势，建筑师已经难以否认AIGC将会给建筑领域巨大的影响。AIGC使用的算法让设计过程从人与人之间的交互演变成为人与计算机之间的交互，这意味着只要是了解计算机工作规则的人都将拥有设计的自主权。这种

情况带给建筑师另一个关键问题,是否该重新考虑建筑师未来的角色?然而,要预测未来并不简单,只因它存在着太多的不确定性。目前可以确定的是,AI在建筑领域的前景是乐观的,甚至可以断言,它终究会成为唯一方法。也许当主流建筑学院的课程变成图5-2-21所示的内容时,人们才会确切地感受到自己进入了人机共存的时代,因为AIGC变得更切实了。

应用领域	应用场景	相关技术	应用剖析
设计生成	形态设计生成	CNN GAN ANN	通过神经网络模型依据场地周边数据和建筑师风格等输入数据进行建模,输出一系列优化的三维设计图,通常为网格状和流线型设计;通过神经网络根据主创设计草图快速落实成图
	结构材料生成	GAN RNN	使用GAN,生成复杂的建筑结构;利用RNN学习材料特性,从而根据初始材料数据生成结构
	住宅群体排布生成	CNN GAN 增强学习 集成学习	根据任务书的数据和指标要求,利用神经网络自动实现小区楼房排布,并利用增强学习、集成学习等算法优化方案
	车库排布生成	CNN GAN	指定出入口和排布方向后,利用神经网络智能生成车库排布图、车位总数量、地下车库和单车位面积估算
	平面图、室内布局和水电设计生成	CNN GAN	在建筑边界等约束条件下利用神经网络自动生成平面设计图或水电设计图
	渲染图生成	CNN GAN	训练CNN和GAN学习输入图像和目标渲染图,从而获得模型自动生成高质量渲染效果图

图 5-2-21　某主流建筑学院的课程

5.3　AIGC辅助建筑设计实战案例

5.3.1　AIGC辅助城乡建筑规划设计概述

建筑设计项目通常包括前期文件的准备、方案策划、施工设计和项目实施多个环节,其中研究分析、协调与沟通,以及设计方案的构思、呈现、更改等设计活动消耗了大量时间和人力成本。那么,AI是否可以根据有关限制条件进行综合分析,并生成满足多样化需求的设计结果呢?AI时代下的设计过程将会被怎样重新定义?设计方法又会向着怎样的趋势发展?本节将结合设计案例,探究AIGC辅助城乡建筑规划设计在实践中的潜力和发展。

城乡建筑规划设计是指为城乡发展制定的空间发展蓝图,是城乡建设和管理的重要依据。城乡规划涉及的范围很广,包括城市规划、城镇规划、乡村规划和村庄规划,以及区域规划、产业规划、基础设施规划、环境保护规划等。

城乡建筑规划设计的目标是促进城乡经济社会协调发展、改善人居环境、保护生态环境、实现可持续发展。

AIGC技术可以辅助城乡建筑规划设计,提高规划设计的效率和质量,主要应用于城乡建筑

规划设计的各个阶段。

（1）框架："建筑"在这里可理解为风格与组织的交集物。一方面，人们认为建筑物是具有文化意义的载体，通过几何学、分类学、类型学与装饰来表达某种风格——巴洛克、罗马、哥特、现代与当代，仔细研究平面图便可找到许多建筑风格；另一方面，建筑物是工程与科学的产物，遵循严格的框架与规则——建筑规范、人体工程学、能量效率、出口与程序等，这些都可以在阅读平面图时找到。这种组织要求会帮助人们完成对"建筑"的定义，并且推动人们的研究。

（2）生成：设计建筑平面图是建筑实战的核心。掌握平面图的设计是该学科的黄金标准。从业者加班加点、不断尝试通过技术的手段来提高这项实践存在3个方面的挑战：一是选择正确的工具集；二是分离正确的现象来展示给机器；三是确保机器正确地"学习"。生成对抗神经网络是我们选择的武器。在AIGC领域，神经网络是重要的研究领域。最近，生成对抗神经网络的出现证明了这种模型的创造能力。作为机器学习模型，GAN能在给定的数据中学习统计重要的现象。

（3）现状分析：AIGC技术可以利用自然语言处理、计算机视觉等技术，从大量数据中提取信息，快速分析城乡现状，为规划设计提供基础数据。

（4）方案生成：AIGC技术可以利用深度学习等技术，根据规划目标和现状分析结果，自动生成多个城乡规划方案。

（5）方案评估：AIGC技术可以利用仿真模拟、多目标优化等技术，对规划方案进行评估，选出最优方案。

（6）规划表达：AIGC技术可以利用三维可视化、虚拟现实等技术，生动形象地表达规划方案，方便公众参与规划决策。

将AI应用于建筑平面图的分析与生成，最终的目标分为3个方面。

（1）生成建筑平面图，如优化大量高度多元的平面图设计的生成；挑选合格的建筑平面图，如提供适当的分类方法；允许用户"浏览"生成的设计选项。这类生成有风格转变（图5-3-1和图5-3-2）、布局协同（图5-3-3）、生成流程模型Ⅰ to Ⅲ（图5-3-4）等。

图 5-3-1　生成——风格的转变（1）

图 5-3-2　生成——风格的转变（2）

图 5-3-3　生成——布局协同

图 5-3-4　建筑平面图生成流程模型 I to III

（2）增强设计反馈与评估，利用AI分析生成的平面图与设计标准、法规和用户需求的匹配度，提供实时反馈。通过智能评估工具，用户可以了解设计的优缺点，包括空间利用率、可达性、采光、通风等方面的分析，这可以帮助设计师快速调整方案。

（3）个性化定制与交互设计，允许用户根据个人或项目需求定制生成参数，进而生成个性化的建筑平面图。AI可以分析用户的偏好和历史数据，提供智能推荐，使用户在浏览生成的设计选项时，可以根据自己的需求进行深度交互和修改，最终形成符合用户需求的独特设计方案。

城市是立体空间设计的另一个尺度。一个城市不仅包括可见的建筑结构，更是人类群居栖息、生产、交易等社会活动的空间载体。因此，与其说城市设计是空间形式的设计，倒不如说是系统的设计，通过调节人、物、空间之间的关系解决多尺度的城市问题。

现阶段，有超过一半的人居住在城市中，而且这一数据还在继续升高，预计在2050年将会有2/3的人生活在城市中，随着城市化进程的加速，由人产生的问题也随之增加，城市的交通环

境、基础设施问题正面临着巨大的挑战。其中，交通拥堵问题首当其冲。据统计，静态交通问题带来的经济损失已占城市人均可支配收入的20%，相当于GDP损失5%～8%。AI在城市建设中依赖人们在生活和交流中产生的数据互联、存储，帮助城市管理者全方位分析与监督城市的发展。这一部分将结合阿里巴巴的城市大脑计划、吴志强教授的智能规划和Sidewalk Labs的案例，进一步讨论AI在解决复杂城市问题中发挥的作用。

5.3.2　AIGC辅助城乡规划策划设计案例

案例1：城市大脑——王坚。

近年来AI、互联网、大数据、云计算的快速发展为城市的系统化监控与管理提供了技术基础，中国工程院院士、浙江省之江实验室主任王坚博士提出了"城市大脑"概念（见图5-3-5），即通过对城市进行实时的全局分析、自动调配公共资源修整城市运行中的缺陷，打造管理城市的超级AIGC系统。这一构想利用AI、大数据、物联网等先进技术，为城市交通治理、环境保护、城市精细化管理、区域经济管理构建了一个后台系统，推动城市数字化管理。

图 5-3-5　"城市大脑"概念

"城市大脑"概念将城市看作一个整体。事实上，城市是由许多个元素共同组成的多元主体。过去人们提出"智慧城市"概念的时候，到最后都变成了很局部的东西，比如智慧停车场、智慧井盖、智慧楼宇等。慢慢地，一个城市的完整体系被打破了。尽管每年都有新技术出现，但城市问题仍然越来越严重，这说明人们对城市的认识是片面的、盲目的。理解"城市大脑"，首先就是要把城市看成一个完整的生命体，因为只有一个完整的生命体才能拥有大脑。"大脑"最重要的功能是协调，之后才是治理问题。就和人一样，手脚各司其职，大脑把它们协调起来，"城市大脑"也把各司其职的部门系统协调起来，共同维护和治理城市。

从功能上说，"城市大脑"是城市的数据引擎，具备感能、视能、图能、数能、算能和管能。其中，感能是接入各种场景的传感器；视能是摄像头和带有摄像头的无人机；图能是高分遥感、地理信息系统（Geographic Information System，简称GIS）；数能是来自政府、公共事业、互联网公司等机构的数据库；算能是计算能力，包括标准化计算和各种城市问题对应的算法；管能是城管执法、城域巡查，以及未来的无人机、无人车巡察技术。

拥有"六能"的"城市大脑"如同被赋予了生命，能够更快、更主动地发现城市运行中存在的隐患，甚至预判可能出现的突发情况，并给出正确的解决之道。社区就是神经元，从井盖到垃圾桶都有联网的传感器；街边、商店门口的摄像头不再是孤零零的，而是形成了一个信息

传感网络；无人机会将工地上的影像资料上传到服务器，同时还能沿着海岸线巡察。各种数据在临港的"城市大脑"汇集，AIGC会做出分析并指派有关人员进行处理。"城市大脑"使得城市巡察发现效率从20分钟提升到1分钟，其中主动发现率提升到70%以上；派单时间从原来的30分钟缩短到了5分钟，智能派单率超过90%；信息员培训时间从原来的1个月缩短到1周。

"城市大脑"的意义不仅在于高效解决已经存在的问题，更重要的是对突发事件的预判，提前帮助决策者做出相应的预案。例如，通过节假日、天气、节气、公园活动、周边活动等数据，对交通人流进行预测，提前准备设立应急停车场和交通诱导牌，增加运力，甚至推出临时封闭道路、优化红绿灯等应对之举以避免交通拥堵。在此，AI为系统化的城市管理体系提供了重要的技术基础，通过与云计算的协同，完成对数据中有效信息的提取、编辑和使用，进而从整体和局部实现城市的智能化管理。

案例2：智能城市规划——吴志强。

同济大学副校长、中国工程院院士吴志强教授带领着实验室成员从事着AI技术在智能规划中的实战应用。下面介绍其工作研究小组在智能数据捕捉、城市功能智能配置、城市形态智能设计等方面的实际应用案例。

（1）"城市树"案例。

吴志强教授及其工作小组的"城市树"城市研究项目通过追溯、分析整合城市数据，为城市规划和决策者提供了预示性参考。在40年的时间跨度内，研究人员对全世界所有城市的卫片（30米×30米）进行智能动态识别，如影像识别（图5-3-6），并建构了"城市树"概念，截至2017年10月，已完成了精确到建成区9平方千米以上9516个全球城市的描绘（图5-3-7）。例如，通过宁波的"城市树"（图5-3-8），可直观地观察城市增长的过程，辨识其增长点。

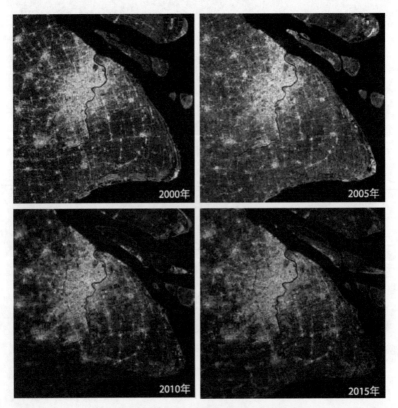

图 5-3-6　上海市不同年份建成区影像识别提取结果

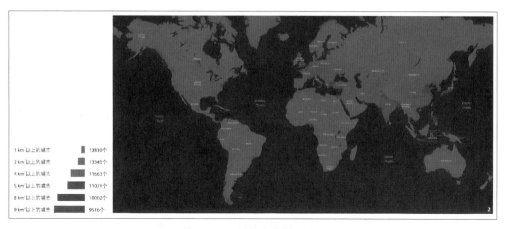

图 5-3-7　已绘制的全球城市树地图

图 5-3-8　宁波的"城市树"

通过对已绘制的世界城市增长边缘进行统计（图5-3-9），研究人员归纳出7大类城市发展的类型：萌芽型城市、佝偻型城市、成长型城市、膨胀型城市、成熟型城市、区域型城市、衰落型城市（图5-3-10）。如英国、德国和法国的城市，60%～80%的城镇呈现稳定的增长态势，属于增长型城市；发展中国家的增长曲线接近衰落型；过去40年内始终保持在10平方千米以下几乎没有增长的城市属于佝偻型城市，大量集中在发展中国家；城市面积达到100平千米方以上的膨胀型城市，在全球范围内比较少见，常出现于新兴经济体国家。

图 5-3-9　世界城市增长边缘图例

图 5-3-10　七大城市发展类型及分布

除了用于城市增长类型和城市增长趋势的分析，在城市研究中AI还可用于更快速、准确地观察城镇群汇聚的规律。以长三角城镇群汇聚的历程为例（图5-3-11），自1975年到2015年的40年间，其汇聚形式呈现了一定的均匀度，但各城市增长的中心具有规律的6个定点，形成了一个管理网络。从发展进程上可以看到，在改革开放初期，这些定点彼此相距40千米左右，在城市高度发展之后，6个定点周围又发展出更小的6个定点，如苏南地区已成为一个新的定点，整个网络更为密集，但仍然保持着这一增长规律。具体到城市，可以看到，相对于苏南地区来说，江苏省和安徽省的城市没有得到很好的发育；安徽省的发展都集中在省会城市，可以看到合肥呈大规模生长态势，这是安徽的行政动力造成的；武汉的发展问题在于其周边300千米之内没有可比的大城市；长三角城镇群的总量在扩大，苏州、上海联动，定点中心逐步连接。

图 5-3-11　苏州、上海、无锡、常州、南通城镇群集聚历程

现有的城市已经经过了长年累月的发展，具备了其特有的"骨肉"，例如交通、基础设施、用地等。而现阶段让城市具有自己的智慧就需要发展它的神经中枢。大数据、AIGC、移动互联网、云计算技术基础给予了城市良好的智能化技术基础。迄今为止，AIGC技术在城市规划方面的应用，主要集中于对城市生长规律和城市空间规律的机器学习和深度学习上。对这一人类在地球上创造的最大的复杂生命体的研究和探索，至今因其复杂性阻碍了规划学科的科学性发展。因此，面对这种限制，城市的智能化也需要更多相关领域的实践者、研究者协同构建可以处理这些复杂问题的数据集和算法系统。

（2）以人为本的智能城市评价指标体系。

智能评价指标体系能够对当前城市发展做出更加准确和恰当的判断和反应，引导城市进行反思学习和有序发展❶。智能城市评价指标体系运用了城市生命体理论，要求必须充分尊重城市规律，走智能城镇化道路。现有的研究大都局限于统计城市中物与人客观数据的收集和分析，并且也是通过判断和挖掘这些现象的数据发现问题、解决问题的，但是吴教授所带领的研究团队则在此基础之上创新地吸纳了"人类智商"的方法来评测城市的智能程度（图5-3-12）。通过接入网络社交媒体的舆情分析数据，研究团队建立了动态的智能城市评价数据库。借助自然语言分析系统，城市决策者可以实时直观地获得真实透明的民众对决策和现象的反馈与看法。总的来看，就是将城市视为有机体，充分利用舆情数据的大样本，其可获得性和实时性大大提升，可根据感知、判断、反应和学习的过程，体现城市智能化的动态发展过程。以市民主观感知性指标为主，更直观地反映智能城市建设运营的成效，体现出"智能城市，以人为本"的精神。

图 5-3-12　利用智能城市评价指标体系进行城市诊断的技术路线

案例3：Sidewalk Labs。

Sidewalk Labs是谷歌公司的城市创新组织，其目标是运用科技的方式改善城市基础设施，并解决诸如生活费用、有效运输和能源使用等问题。前不久，Sidewalk Labs发布了Delve系统，这一系统基于机器学习算法，帮助城市项目开发团队寻求更好的城市空间设计解决方案。系统

❶ 吴志强，李翔，周新刚，等．基于智能城市评价指标体系的城市诊断．城市规划学刊，2020.第2期

贯穿了项目的多个流程，包括场地选址、规划设计、审批、实施、阶段性开发。通过AIGC技术，建筑师团队可以获得更多的备选方案和参考依据，为场地的发展提供了更多的可能性。例如，在近期伦敦附近一块12英亩的地块的开发中，Delve为开发商提供了多种道路网络规划和住房单元的排布方案（图5-3-13），同时满足最初对开放空间和日光照射的需求（图5-3-14），而这些都是开发商原有方案没有考虑到的。

图 5-3-13　Delve 系统生成的空间排列方案

图 5-3-14　Delve 系统空间排列方案指标评估（来源：Sidewalk Labs）

此外，Sidewalk Labs团队在多伦多Waterfront Toronto的项目提案中以"智慧城市"这一概念为基础，提议通过数字基础设施的构建为人们提供高质量的数字化服务体系。这一庞大的数字化系统结构（系统分支、单元和服务功能）、场地内的数据收集设备（基础设施）和持续的运营更新为人们不断提供优质的生活服务[1]，如场地的概念图表（图5-3-15）呈现了多个协同工作的分支系统。但是，这一项目提案受到了当地民众对数据安全问题的质疑。

[1] Sidewalk Labs. Master Innovation & Development Plan Digital Innovation Appendix. June 2019.

图 5-3-15　交通管理系统呈现的皇后码头

（来源：Master Innovation & Development Plan Digital Innovation Appendix）

　　案例4：AI与伦敦城市街景分析。

　　斯蒂芬·洛博士（Dr Stephen Law）的研究使用AI算法来帮助人判断城市街道的活跃性。他首先将街景特征分成无建筑物、单面建筑物、双面建筑物、非城市街景4个类别（图5-3-16）。之后收集4种形式的街景图数据（Google街景），并进行人工标注（图5-3-17）。通过训练待评价的街景图数据集，得出了图5-3-18所示的结果，并且结果的准确率高达92.7%。这一系统的协同判断，可以帮助用户和研究人员发现街道的发展情况和可进行城市布局优化的位置。

图 5-3-16　建筑街道立面分类

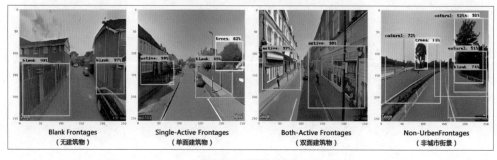

图 5-3-17　街景图的标注

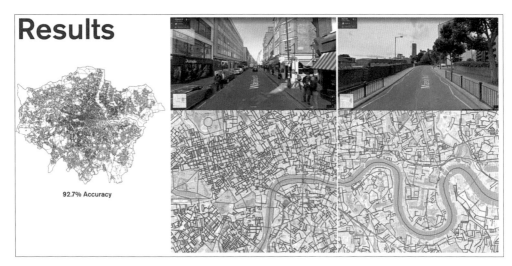

图 5-3-18　街景活跃度分析结果

5.3.3　Gemini+DALL·E 3生成新农村规划设计实战案例

以某乡镇新农村规划设计为例，介绍AIGC技术如何辅助某乡镇新农村规划设计。

1. Gemini生成新农村规划

（1）现状分析。

利用自然语言处理技术，从文本数据中提取乡镇的基本信息、自然资源情况、经济发展水平、人口分布情况等；利用计算机视觉技术，从遥感影像、航拍影像等数据中提取乡镇的土地利用情况、交通基础设施情况、建筑格局等；利用社交媒体数据分析乡镇居民的诉求和需求。

（2）方案生成。

根据乡镇的现状分析结果，确定规划目标；利用深度学习技术，自动生成多个满足规划目标的方案；每个方案包含空间布局、产业发展、基础设施建设、公共服务等方面的规划内容。

（3）方案评估。

利用仿真模拟技术，模拟实施每个方案后的经济效益、社会效益和环境效益；利用多目标优化技术，选出综合效益最优的方案。

（4）规划表达。

利用三维可视化技术，制作乡镇规划的3D模型，生动形象地展示规划方案；利用虚拟现实技术，让公众沉浸式体验规划方案。

（5）公众参与。

利用社交媒体平台，收集公众对规划方案的意见和建议；用AIGC技术，自动生成公众参与规划决策的报告。

通过以上步骤，可以高效、高质量地完成某乡镇新农村规划设计。

提示词：写一个乡村振兴工程"某乡镇规划的策划设计方案"（图5-3-19）。

图 5-3-19　Gemini 生成新农村规划设计方案

2. DALL·E 3生成的未来乡村规划设计图

DALL·E 3未来乡村规划设计案例1：生成新农村规划效果图（图5-3-20）。

请设计一幢新农村农家乐建筑，要求有生态、环保、健康的理念，有10个停车位，画出效果图和平面图、立轴图，写出设计说明。

（1）设计说明。

建筑理念：该农家乐建筑设计以生态、环保、健康为核心理念，利用天然材料，融合现代与传统元素，创造舒适和谐的居住环境。

结构布局：建筑采用开放式设计，增强自然通风和光照效果，减少能源消耗。屋顶安装太阳能板，收集自然能源供电和热水使用。

环保材料：主要使用本地可持续材料建造，如竹子、回收木材和天然石材，减少对环境的影响。

水系统：设计包括雨水收集系统和废水处理系统，用于灌溉园区内的植物，实现水资源的循环利用。

绿色植被：建筑周围种植本地树种和植物，提供自然阴凉，增加生物多样性，同时为客人提供新鲜的农产品。

停车位：设计包括一个能容纳10辆车的停车场，停车场采用透水铺装材料，减少雨水径流。

（2）效果图设计。

外观设计：建筑外观将展现现代与自然的和谐结合，使用大量的玻璃窗以增加透光性，木质结构和绿色植被的装饰突出生态环保主题。

内部布局：内部空间开阔，采用环保材料，搭配自然色彩，为客人提供健康舒适的居住环境。

图5-3-20　DALL·E 3生成的新农村规划效果图（1）

DALL·E 3未来乡村规划设计案例2：生成未来主义设计风格（图5-3-21）和新中式风格（图5-3-22）。

图5-3-21　DALL·E 3生成新农村规划效果图（2）

新中式风格设计说明如下。

建筑风格：采用新中式设计，融合传统元素（如飞檐、木格窗、院落）与现代建筑技术，展现中国传统美学与现代生活的和谐统一。

可持续性：建筑材料选择环保可再生资源，如竹材和再生木材；屋顶集成太阳能板，配备雨水收集系统，用于灌溉设计有本土植物的园林，旨在实现能源自给自足和水资源循环利用。

环境融合：设计强调自然与建筑的和谐共生，通过自然水系和植被的恢复，提升生物多样性，营造健康宜人的生活环境。

停车场设计：停车位采用透水材料铺设，减少雨水径流，与建筑风格和周围自然环境无缝融合。

这些建筑设计旨在通过现代技术和传统美学的结合，为乡村振兴贡献一份力量，同时给居民和游客提供一个可持续且充满文化魅力的生活空间。两层楼的新中式风格农家乐建筑，结合了传统中国建筑元素和现代可持续发展实战，设计突出了对环境的尊重和对传统美学的现代诠释，旨在促进乡村振兴和可持续发展。

图 5-3-22　DALL·E 3 生成新农村规划效果图（3）

DALL·E 3未来乡村规划设计案例3：请按这一主题再生成一个具有立面图和标注说明的立轴图（图5-3-23）。

图 5-3-23　DALL·E 3 生成新农村规划效果图（4）

5.3.4　DALL·E 3辅助未来建筑概念设计实战案例

DALL·E 3建筑概念设计案例1：未来城市的黎明（纯属虚构主题，图5-3-24）。

提示词：未来城市建筑、强调立体感、铅笔画风格、史蒂文·霍尔的建筑风格、照片质感。

生成的图片描绘了一个由浅棕色和白色调构成的未来城市景观，采用了详尽的铅笔画技术。设计灵感来源于美国当代著名建筑师史蒂文·霍尔的建筑风格，以其创新性的手法积极探索立体空间的多种表现形式，在创作中强调对立体空间的体验和感知，融入了未来感和现代感。整个作品力图表达感光度（ISO）200级别的照片质感，着重展现细致的线条和清晰的视觉效果。本案例生成的图片适用于展示未来科技与建筑设计的融合，适合用作科技、建筑设计或者未来研究领域的视觉空间设计。

图5-3-24　DALL·E 3生成的未来城市建筑铅笔效果图

DALL·E 3建筑概念设计案例2：新中式风格的东方明珠塔设计（纯属虚构主题）。

提示词：上海东方明珠塔、优化造型、传统中国建筑与现代美学融合。

本设计提案为上海的标志性建筑——东方明珠塔提供了一种全新的视觉演绎。该设计融合

了新中式的建筑元素，将传统中国建筑的精致图案与现代美学完美结合。使用了木材和石材这类优雅的自然材料，强调了文化丰富的细节。新塔在上海天际线中矗立，保留了原有的多球体结构，但在细节上进行了丰富的现代化改造。整个作品以摄影级的真实感展现了这一标志性结构的宏伟与创新（图5-3-25上）。

DALL·E 3建筑概念设计案例3：都市玻璃艺术博物馆（纯属虚构主题）。

提示词：大都会艺术博物馆建筑、新型材料、具有现代感和视觉冲击力。

图中展示了一座位于城市环境中的艺术博物馆，其结构由小块彩色玻璃和白色混凝土构成。设计灵感来源于赫斯维克工作室（Heatherwick Studio）的建筑风格，注重创新和细节。图片采用宽角镜头拍摄，强调了建筑在柔和的自然光照和戏剧性灰色天空背景下的视觉冲击。窗户散发出柔和的光芒，增添了画面的温暖和活力。整个作品保持了色彩鲜明的真实感，适合用作展示现代建筑和艺术融合的未来建筑（图5-3-25下）。

图 5-3-25　DALL·E 3生成的新电视塔与艺术博物馆设计

DALL·E 3建筑概念设计案例4：新故宫博物院设计（纯属虚构主题，用同类提示语，不同的设计风格）。

提示词1：请用贝聿铭设计风格，设计一个新中式的故宫博物院建筑，要求画出平面图和立轴图，并写出标题与设计说明。

设计说明：本设计将现代建筑元素与传统中国元素融合，风格接近著名建筑师贝聿铭。设计体现了对称的布局和仿故宫风格的屋顶。平面图展示了精细的内部结构，包括多个房间和庭院，立面图则突出了具有代表性的几何形态和大面积的玻璃面板，体现了透明与开放的现代感，以及对经典中国建筑创新且尊重的再解释。此设计旨在将传统文化精髓与现代建筑美学完美结合，平面图展示了多个相互连接的亭阁，而立面图则展现了老与新的和谐融合，整体设计旨在通过现代材料（如玻璃和金属）的使用，呈现出清晰的线条和未来感，为参观者提供一个既充满历史氛围又不失现代感的空间体验（图5-3-25上、中图）。

本设计采纳未来新中式风格，将传统中国建筑元素与现代设计理念巧妙结合。设计强调对称性和自然元素的整合，如水景和绿化，营造出和谐且富有现代感的空间环境。

图 5-3-26　DALL·E 3生成的新"故宫博物院"设计

提示词2：请用未来主义设计风格，设计一个梦幻般的新故宫博物院建筑，要求画出平面图和立轴图，为参观者提供一个兼具梦幻与前卫设计的博物馆体验，写出设计说明。

设计说明：这两张图展示了未来新故宫博物院的设计方案（图5-3-26），它呈现出一种流动性和未来感十足的建筑风格。左图采用了大胆的、线条流畅的结构，具有强烈的视觉冲击力，表面覆盖着细腻的网格图案，这样的设计不仅提供了丰富的室内光线，同时也创造出连续的空间流动感，建筑被设计成多个层次，形成开放式的广场和室内外交错的空间。右图更侧重于表现这些建筑的结构细节和设计思路，它包含了建筑的透视图、立面图和剖面图。这些图纸详细展示了建筑的复杂性和动态形态，包括连绵起伏的屋顶和墙面，还有交错的楼层。图中的文字标注为中文，表明这是针对中文使用者的设计说明，进一步凸显出设计方案的专业性和细节考量。

5.3.5　Midjourney辅助未来建筑概念设计案例

以Midjourney为代表的AIGC工具带来的技术井喷惊艳了众人。输入一系列关键词，任何人都可以随心所欲地控制算法获得精妙的画面。

Midjourney建筑概念设计案例1：英国GetAgent的房地产专家团队重新构想的世界标志性建筑。

英国房地产集团GetAgent的房地产专家团队于2023年推出了一系列以各种不同建筑风格重新构想的世界上最具标志性的建筑。该系列包含使用AIGC工具Midjourney创建的15个可视化效果，让人以独特的方式一窥这些虚构的结构在不同时代建造或由不同建筑师设计时会是什么样子的。

运用Midjourney重获新生的概念建筑，包括以包豪斯风格进行改造的帕特农神庙、以都铎风格重新设计的悉尼歌剧院、被赋予哥特式风格的印度泰姬陵、用现代风格重新设计的巴塞罗那圣心大教堂、以及用洛可可风格重新设计的埃菲尔铁塔、以拜占庭风格重新设计的白金汉宫、以新古典主义风格重新设计的故宫、以罗马式风格重新设计的埃及大金字塔、以野兽派风格重新设计的新天鹅堡、以巴洛克风格重新设计的哈利法塔、以希腊复兴风格重新设计的帝国大厦、以工业风格重新设计的大笨钟（图5-3-27）。

虽然可能有人会说，这种重新构想的标志性建筑是由人工智能生成的可视化效果图，纯粹是推测性的，没有实际应用，但GetAgent的项目展示了AI辅助设计的潜力，可以突破建筑中可能的界限，尤其是随着像Midjourney这样的工具变得越来越复杂，生成的图像也极富创意，为建筑师和设计师提供了一种新工具，可以对设计概念进行迭代探索。

图 5-3-27　Midjourney 生成的现有世界著名建筑再生优化设计效果图

Midjourney建筑概念设计案例2：自然艺术家有恩·斯特（Yani Ernst）的音乐生态建筑。

有恩·斯特与家人一起生活在充满自然气息的巴厘岛，用音乐、冥想和建筑设计寻求内心的宁静。追求返璞归真的同时，Yani也是一个难得的科技试验者，他利用Midjourney持续性地设计生态建筑（Bio-architecture），在世界各地发掘本地文化特色，探究和谐共处的有机未来。在马来西亚探索生态建筑概念时，他将蘑菇与椰子进行融合作为建筑灵感，创造一种与自然环境和谐共处的生活空间。从委内瑞拉的森林到法国的葡萄园，挑战绿色建筑和可持续建筑技术方面的可能，创造与自然环境无缝融合的空间（图5-3-28上两图）。

Midjourney建筑概念设计案例3：都市街头别出心裁的摩登店铺。

印度建筑师夏·帕达（Shai Patel）用Midjourney设计了一系列奇妙的百货公司（图5-3-28下两图），颠覆着人们对"购物"的想象。

图 5-3-28　Midjourney 生成的生态建筑效果图

5.3.6 MuseAI辅助城乡建筑设计案例

MuseAI是一款能够根据一组设计参数生成图像的人工智能工具，它是国产AIGC工具能够创建类似Midjourney创意构想的混合型工具。

MuseAI挑战了人们思考建筑的传统方式，并探索不同风格和设计方法结合时碰撞出的可能性。通过以新的方式重新构想这些标志性建筑，希望激发更广泛的对话，讨论建筑在塑造人们的生活环境中的作用，并鼓励采用更具想象力和实验性的设计方法。

MuseAI城乡建筑设计案例1：MuseAI乡村规划平面图与效果图转译（图5-3-29）。

提示词：将乡村规划平面图转译生成乡村规划效果图。

图 5-3-29 MuseAI 转译生成的新农村规划图

MuseAI城乡建筑设计案例2：从白纸团、粽子到沙漠中的未来建筑的联想设计（图5-3-30）。

中文提示词：将揉成一团的白纸，生成用荷叶包着的粽子，在沙漠中生成弗兰克·盖里风格的未来建筑。

这是一个对建筑艺术设计创作旅程的联想：白纸象征着原始状态的想法，它的皱褶可能代表初步尝试后的失败或放弃，这是创作过程中的一个常见阶段，象征着思考和尝试的起点。

荷叶里的粽子代表想法的孕育和文化的包容。粽子的制作需要精心包裹和烹饪，正如一个成熟的想法需要时间来培育和完善。荷叶不仅起到保护内部食材的作用，而且为粽子增添了独特的香气，这象征着传统和文化不断深化和丰富的过程。

沙漠中弗兰克·盖里风格的未来建筑是实现梦想和创意的最终体现。它不仅反映了将一个概念转化为现实的大胆尝试，还象征着创新如何超越现有环境的限制。这座建筑独特的设计和其与环境的融合展现了从原始想法到成熟构想，再到具体实现的全过程。这个从纸到粽子再到建筑的联想过程，展现了一个从草稿的思想碰撞，到文化和传统的熏陶淬炼，再到最后实现一个具有创新性和未来感的构想的创意历程。

图 5-3-30　MuseAI 生成从白纸团、粽子到沙漠中的未来建筑的联想设计

MuseAI城乡建筑设计案例3：湖景生态酒店（图5-3-31）。

提示词：依山傍水的山水湖景，绿树成荫的生态酒店。

（1）体现了现代乡村环保的主题。通过使用太阳能光栅节能幕墙，这座建筑大幅减少了对传统能源的依赖，提高了能源效率。楼顶的瀑布不仅美观，还有助于调节建筑内部的温度和湿度，创造更舒适的工作环境。

（2）建筑设计考虑到与周围环境的和谐共处，彰显了与自然的和谐共处。建筑背靠大海，面对群峰，利用自然景观创造宁静的工作环境。同时，道路两旁春意盎然的绿植不仅美化了道路，也提醒人们自然与城市生活的平衡。

（3）这座建筑体现了现代建筑技术和创新设计的结合。太阳能光栅不仅提供能源，还赋予了建筑独特的外观。楼顶瀑布的设计展示了对传统元素的现代诠释，同时也是乡村对现代技术的运用。

图 5-3-31　MuseAI 生成的湖景生态酒店效果图

MuseAI城乡建筑设计案例4：生成的未来建筑。

提示词：未来旋转式智能高层建筑，节能环保，建筑阳台上有水景、树荫、休闲吧和路灯，四季如春。

这4幅图像展示了一种未来感十足的旋转式智能高层建筑设计，其主要设计理念如下。

节能环保：建筑采用了高效能材料和技术，如智能玻璃、太阳能板等，以实现能源自给自足和降低对环境的影响。

双子座旋转设计：双子座联合体（图5-3-32上）和双子座独立体（图5-3-32下）建筑具有旋转功能，这不仅提供了动态视角，还可能用于最大化自然光照射和风能利用。

阳台水景和绿化：每层阳台配备了水景和茂密的树木，创造出宜人的自然环境。这些绿化空间不仅美观，还有助于空气净化和提高生物多样性。

休闲吧和路灯：设计中包含休闲吧和路灯，增加了夜间的使用功能和安全性，同时也为居民提供了社交和放松的空间。

四季如春的氛围：通过综合利用建筑设计和植被配置，为整个建筑营造出一种常年春意盎然的感觉。

图 5-3-32　MuseAI 生成的未来主义双子座建筑

MuseAI Studio在建筑、景观和室内设计方面有独特的优势，研发团队中相当一部分骨干来自世界名校的建筑与环境设计专业。下面两个案例使用MuseAI Studio进行设计。

MuseAI城乡建筑设计案例5：沙漠中的金砖酒店（图5-3-33左）。

提示词：在沙漠中建造的现代水泥建筑酒店、32K、UHD、融合扎哈设计风格、豪华纹理、户外场景、现代极简主义设计、装饰绿色植物、由纯金砖色彩制成、非常豪华。

MuseAI城乡建筑设计案例6：极简主义酒店（图5-3-33右）。

提示词：逼真详细的铅笔风格组成的酒店建筑、未来的设计、史蒂文·霍尔风格、浅棕色和白色、ISO 200、详细的草图。

图5-3-33　MuseAI Studio 生成的金砖酒店和极简主义酒店效果图

如图5-3-34所示为MuseAI模拟DALL·E 3和Midjourney风格生成的未来建筑效果图。

图 5-3-34　MuseAI 模拟 DALL·E 3 和 Midjourney 风格生成的未来建筑效果图

5.4 AIGC辅助室内设计实战案例

5.4.1 AIGC辅助室内设计应用概述

AIGC现在也逐渐被应用于室内设计实践。通过AIGC工具对大数据进行分析，优化空间规划、材料选择和色彩搭配，可以提高设计效率和质量，提供创新性设计方案，从而在竞争激烈的市场中获得竞争优势，助力设计师接单。例如，使用MuseAI，只需将毛坯房照片上传到AI家居设计软件，添加复古、温馨等描述词，几张逼真的装修效果图就出现在面前（图5-4-1）。除此之外，还可以调整色彩搭配、灯光类型、外景类型、添加家具，这个过程就好像在玩换装小游戏。又如建筑平面空间布局的生成，在传统设计过程中，设计师需要分析场地和需求方的诉求，并以此为基础进行空间形式的构想、参考形式意向、进行案例研究等一系列工作。应用AI接管一些模式化、重复的任务可以大幅度缓解这一流程中设计人员的压力。通过在人机交互系统中输入限制参数，计算机会根据特定的算法进行数据的学习、分析与判断，并快速生成一系列方案供设计人员选择使用。这大大减少了设计人员与项目方沟通的时间，提升了设计效率，并且设计师可以将更多的时间投入审美、风格方面的创意中。AIGC在室内设计实战中的应用有基于生成对抗网络的平面布局生成技术、酷家乐、Planner 5D设计系统等。

图 5-4-1 MuseAI 生成的从室内概念草图到效果图的效果

生成对抗网络是非监督式学习的一种方法。生成对抗网络包括一个生成器G（Generator）和一个判别器D（Discriminator），机器学习中的训练则处于一种G与D对抗博弈状态中的系统（图5-4-2）。

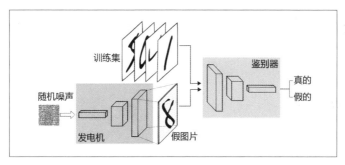

图 5-4-2　生成对抗网络模型

在这种逻辑下生成的建筑平面图被当作二维图像，并且被分成G和D两组用于生成和判定。在斯坦尼斯拉斯·夏洛（Stanislas Chaillou）的室内平面生成研究中，计算机通过学习数据集中经过特殊格式处理的建筑平面图，生成并判断新的平面图（图5-4-3），呈现给设计人员。

图 5-4-3　基于 GAN 生成的平面

生成流程大致分为3个部分，即建筑体量生成、功能分区、家居的格局分配。首先，通过场地形状，确定楼层平面边界。斯坦尼斯拉斯·夏洛使用了波士顿市的地理信息系统（Geographic Information System，简称GIS）数据训练了一个模型，来生成典型的占地面积和围合形式

（图5-4-4）。在训练过程中，以适合Pix2Pix的格式，将成对的图像馈送到网络进行计算。

图 5-4-4　基于算法生成的建筑覆盖区域

接下来系统进行功能分区和门窗位置的排布。该网格基于上一步输出的建筑轮廓，将入口门（绿色正方形）的位置和用户指定的主窗户的位置作为输入信息，训练网络中800多个已标注的公寓平面图，并得到彩色的功能分区图、墙壁结构和开口位置图（图5-4-5）。

图 5-4-5　平面布局生成案例

最后，该模型训练成对的图像，将房间的不同色块映射到适当的家具布局，并保留墙壁结

构和开窗位置，得到了图5-4-6所示的结果。

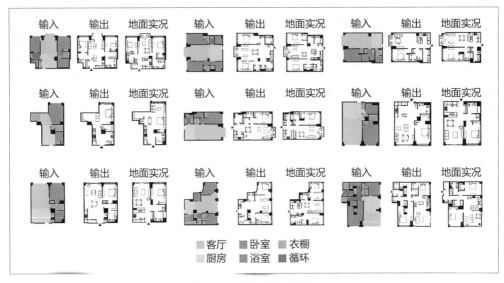

图 5-4-6　家具布局生成案例

5.4.2　酷家乐室内设计平台

在国内设计行业中，应用较多的是酷家乐这个AI软件。它是以分布式并行计算和多媒体数据挖掘为技术核心推出的VR智能室内设计平台。通过它的ExaCloud云渲染、云设计、BIM、VR、AR、AI等技术，用户可以在线完成户型的搜索、绘制、改造，以及拖拽模型进行室内设计和快速渲染出图（图5-4-7和图5-5-8）的全流程。

图 5-4-7　AR 街景环境体验

图 5-4-8　VR 街景环境体验

　　同时，平台上有大量3D户型图、商品模型和设计方案可供用户选择，并且系统支持CAD文件的导入和导出、样板间一键套用、生成VR全景图等功能，提升了用户的便捷性，丰富了用户的体验。凭借便捷、实用的功能体验和高效的效果呈现，酷家乐快速积累起大量用户，除了装修业主，还吸引了室内设计师、家居品牌商和家装企业。AIGC技术的使用也大幅度缩短了传统设计周期，降低了室内设计的技术门槛。据统计，酷家乐每天产出60万张装修效果图，几乎等于一家大型家装企业全年的出图量，如图5-4-9所示为酷家乐软件界面。

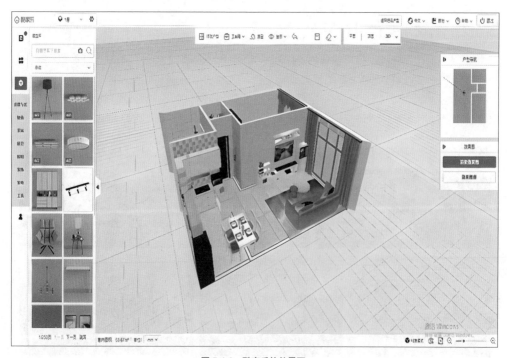

图 5-4-9　酷家乐软件界面

5.4.3 DALL·E 3辅助室内设计实战案例

DALL·E 3室内设计案例1：新古韵的国潮风。

提示词：室内设计、180平方米新中式风格大宅、国潮传统色、新中式风格融入生活、青碧色绽放古韵。水墨山水背景墙，宛如画卷展开，勾勒出千山万水间的宁静。淡雅之风，彰显文化深蕴，传承千年风华。静谧之中，品味传统之美，新中式生活，怀旧与创新和谐共舞。

这两幅室内设计作品（图5-4-10上）都呈现了一种新中式风格，将古典美学与现代生活方式完美融合。在第一幅作品中，设计师巧妙地将墨色与青碧色相结合，创造出一种宁静古雅的氛围。背景墙上的水墨山水画成为空间的视觉焦点，带有浓厚的东方文化韵味。在第二幅作品中，空间色调更加明亮，以青碧色为主导，搭配温暖的木质元素和细腻的线条设计，展现了一种简洁而优雅的风格。墙面上的大型山水画作为背景，令人感受到一种淡淡的文艺气息和对自然美景的向往。这两个设计都体现了新中式设计的核心特点，在现代生活的基础上，尊重传统，突出自然和谐与宁静，同时展现了对细节的精致追求和对传统文化的传承。

DALL·E 3室内设计案例2：古典与现代的和谐共舞。

提示词：室内设计、180平方米新中式风格大宅、欧洲古典色、巴洛克风格融入生活、青碧色绽放古韵。油画背景墙，宛如画卷展开，勾勒出千山万水间的宁静。淡雅之风，彰显文化深蕴，传承千年风华。

此设计（图5-4-10中）呈现一个180平方米的大宅，融合了新中式风格与欧洲古典色彩。该设计巧妙地将巴洛克风格融入日常生活，通过青碧色的运用增添了一抹古韵。空间的主要特色是一面油画背景墙，其设计灵感来源于古代山水画卷，展现了深远的山水间的宁静与美丽。整个空间体现了淡雅且文化底蕴深厚的设计风格，传承了千年的文化风华。

DALL·E 3室内设计案例3：欧洲古韵之美。

提示词：室内设计、180平方米欧式风格大厅、欧洲传统色、洛可可风格融入生活、青碧色绽放古韵。印象派绘画背景墙，宛如画卷展开，勾勒出欧洲田园间的宁静。

本设计（图5-4-10下）展示了一个180平方米的欧式风格大厅，采用欧洲传统色彩，融入了绝美的洛可可风格。大厅的亮点是一面印象派绘画背景墙，如同画卷般展开，描绘了欧洲田园间的宁静景象。这种设计不仅彰显了淡雅的风格，还深深植根于丰富的文化传统中，传承了欧洲千年的艺术风华。在这片静谧的空间中，怀旧与创新相融合，为居住者提供了一个既古典又现代的生活空间。

图 5-4-10　相同题材不同风格的室内设计

5.4.4　Midjourney辅助室内设计实战案例

在室内设计中，灵感和创意是将平凡的空间转变为艺术作品的关键。如今，随着AIGC技术的飞速发展，Midjourney为室内设计师们提供了全新的创作工具，能够通过简单的提示词，让人们想象中的空间以惊人的逼真度呈现在眼前。不必等待漫长的装修过程，就可以预览到最终效果。

Midjourney室内设计案例1：卧室设计（图5-4-11左上）。

提示词：舒适的卧室，四柱床和软装的室内设计摄影，具有乡村风格，可选的附加风格细节包括壁炉和木梁、温暖的棕色和奶油的调色板，高质量，超现实主义，专业摄影效果、大距离拍摄（A Cozy Bedroom, with a Four-Poster Bed and Soft Furnishings for interior design photography, In a style of rustic charm, Optional additional style details include a fireplace and wooden beams, Color palette of warm browns and creams, High-quality, hyper-realistic, Professional photography, Large distance shot）。

Midjourney室内设计案例2：客厅设计（图5-4-11右下）。

提示词：现代客厅，极简家具，用于室内设计摄影，斯堪的纳维亚极简主义风格，可选的附加风格细节包括自然光和植物，以及白色、米色和绿色的调色板，高质量，超逼真，专业摄影效果，大距离拍摄（A Modern Living Room, With Minimalist Furniture, for interior design photography, In the style of Scandinavian minimalism, Optional additional style details include natural light and plants, Color palette of white, beige, and green, High-quality, Hyper-realistic, Professional photography, Large distance shot）。

Midjourney室内设计案例3：浴室设计（图5-4-11左下）。

提示词：一个宽敞的浴室，有一个独立的浴缸和双梳妆台，室内设计摄影、现代奢华的风格，可选的附加细节包括大理石表面和大镜子，以及白色、黑色和灰色的调色板，高质量，超逼真，专业摄影效果，大距离拍摄（A Spacious Bathroom, with a Freestanding Tub and Double Vanity, for interior design photography, in the style of contemporary luxury, Optional additional details marble surfaces and large mirrors, Color palette of white, black, and grey, High-quality, Hyper-realistic, Professional photography, Large distance shot）。

Midjourney室内设计案例4：厨房设计（图5-4-11右下）。

提示词：复古厨房，带有复古电器和方格地板，用于室内设计摄影，采用中世纪现代风格，可选附加细节包括柔和的色调和胶木台面，以及薄荷绿、黄色和奶油色的调色板，高质量，超逼真，专业摄影效果，大距离拍摄（A Vintage Kitchen, with Retro Appliances and Checkered Floor, for interior design photography, in the style of mid-century modern, Optional additional details pastel colors and formica countertops, Color palette of mint green, yellow, and cream, High-quality, Hyper-realistic, Professional photography, Large distance shot）。

图 5-4-11　Midjourney 生成的欧式家庭装饰室内设计

5.4.5　MuseAI辅助室内设计实战案例

MuseAI室内设计案例1：复古欧式风格的客厅设计（图5-4-12）。

提示词：客厅室内设计、有天花板灯、棕色皮革沙发、黑色和金色桌子、毯子、花瓶、装饰画、深绿色背景墙、背景光、白色和灰色过渡的地毯、绿色植物、壁橱、复古欧式风格、前视图、室内摄影、模型室、自然光、虚拟引擎、OC渲染、C4D、HD 8K

图 5-4-12　MuseAI 生成的复古欧式风格客厅设计

MuseAI室内设计案例2：AI科技馆室内设计（图5-4-13）。

提示词：AI科技美术馆，空间设计为蓝色，反映了一种整体的技术感和智慧感，顶部表面是一个黑色的方形管，地面是深灰色的地板。墙面展览项目包括互动多媒体和展板信息。整体风格现代、简单、品质高、质地坚固。

图 5-4-13　MuseAI 生成的科技馆室内设计

5.5　AIGC辅助人造景观环境设计中的应用案例

5.5.1　AIGC辅助景观设计应用概述

近年来，随着AIGC技术的快速发展，其在景观设计领域的应用也越来越广泛。AIGC技术可以辅助人们进行景观设计，快速生成设计方案。设计师只需输入场地信息、设计要求和艺术风格等，AIGC就可以自动生成多个符合要求的景观设计方案。这对时间紧、任务重的设计师来说非常有帮助。

利用AIGC技术可以提高设计效果。AIGC可以生成不同季节、不同时间段的景观效果图，帮助设计师评估设计方案的整体效果。此外，AIGC还可以生成VR或AR效果图，让设计师和业主更加直观地体验设计方案。

AIGC可以根据用户的个性化需求，生成定制化的景观设计方案，这可以提高景观设计的用户满意度。例如，AIGC可以分析用户的社交媒体数据，了解用户的兴趣爱好和生活方式，并在此基础上生成个性化的景观设计方案。此外，AIGC还可以根据用户的实时反馈，对设计方案进

行调整。

AIGC还可以利用其强大的数据分析能力，协同设计决策，帮助设计师做出更合理的决策。例如，AIGC可以分析场地周围的环境数据，如日照、风向、噪声等，并根据这些数据提出设计建议。此外，AIGC还可以分析用户对不同设计方案的反馈，帮助设计师选出最优的设计方案。

AIGC技术在景观设计中的应用已有许多成功的案例，如华南农业大学SCUrban Lab团队利用Stable Diffusion模型，生成城市公园的景观效果图；北京林业大学利用生成对抗网络模型，生成园林植物的图像；清华大学利用AIGC技术，开发了一款智能景观设计系统，可以自动生成景观设计方案。随着AIGC技术的不断发展，未来将会出现更多更有趣的AIGC技术在景观设计中的应用案例。

5.5.2 DALL·E 3辅助景观设计实战案例

DALL·E 3景观设计案例1：屋前花园景观设计（图5-5-1）。

提示词1：请设计一个10×10米的屋前花园景观，要有小山石、花圃、水景，江南园林风格，画出平面图、效果图。

提示词2：江南园林风格，10×10米，小山石、花圃、水景、亭子、竹子、小桥、蜿蜒小径。

（1）设计说明。

设计理念：本设计灵感来源于江南园林的传统美学，旨在创造一个宁静、和谐的屋前小花园。通过巧妙地利用水景、小山石与花圃，营造出一种自然而又精致的空间感受。设计中应避免使用亭子，以保持开阔的视野和简洁的布局，更加强调自然元素与人的亲密接触。

（2）用材。

山石：选用自然形态的山石，以增加景观的自然野趣。

水景：采用循环水系统，模拟小溪流水的自然声响。

花圃：使用透水性好的土壤，辅以栅栏或低矮的石墙。

小桥：使用防腐木或石材建造，与周围环境和谐统一。

铺路材料：灰砖或鹅卵石，营造古朴自然的步行路径。

（3）绿化。

树木：选择竹子、梅花等具有江南特色的植物，四季常绿，为园林增添诗意。

地被植物：使用耐阴植物如铜钱草、石竹等，填充在石缝和水边，增加层次感。

花卉：选择季节性花卉，如牡丹、荷花等，既可以美化环境，又能吸引蝴蝶和鸟类。

（4）施工要求。

水景建设：确保水循环系统安全、隐藏，避免电线外露。

石材选择：山石应自然堆叠，避免显得过于人工。

植物栽培：在选择植物与栽种时考虑季节变化和生长习性，保证园林四季有景。

维护管理：定期修剪植被，保持园林整洁；水景部分需定期检查水质和设备运行状况。

通过上述设计与施工要求，可以打造一个既富有江南传统韵味，又满足现代审美和使用功能的屋前花园。

图 5-5-1　DALL·E 3 生成的屋前花园景观

5.5.3 MuseAI辅助景观设计实战案例

MuseAI景观设计案例：屋前花园景观设计（图5-5-2）。

提示词：请设计一个10×10米的屋前花园景观，要有小山石、花圃、水景，江南园林风格，画出平面图、效果图。

图 5-5-2 MuseAI 生成的屋前花园景观

5.5.4　Stable Diffusion辅助景观设计实战案例

Stable Diffusion景观设计案例1（图5-5-3）。

提示词：园林景观、城市景观、水上乐园（Landscape, City landscape, and water park）。

图 5-5-3　Stable Diffusion 生成的景观效果图

根据需要的风格类型，Stable Diffusion也可以配置更多种类的LoRA模型来限制输出风格，作为添加LoRA之后风格的参照。

Stable Diffusion景观设计案例2（图5-5-4左）。

提示词：园林中的红色空间、直线水景、长廊（Red space in the garden, Water features, Long corridor）。

Stable Diffusion景观设计案例3（图5-5-4右）。

提示词：在荒野中孤独的心情、森林花园、白墙、弯曲的水泥路（Lonely mood in the wilderness, Forest garden, White walls, Straight cement road）。

图 5-5-4　Stable Diffusion 生成的园林景观设计图

Stable Diffusion景观设计案例4（图5-5-5）。

提示词：东方园林的曲直变化、平面图表现（The twise and turns of Oriental gardens, Planer representation）。

图 5-5-5　Stable Diffusion 生成的东方园林景观设计概念图

5.5.5 其他数字化AI技术辅助景观设计案例

科技的发展催生了大量的数字化建造与设计。算法和机器人建造技术作为辅助设计的工具，增强了人的设计与造物的能力。例如，过去需要雕塑家手工雕刻的建筑构件，现在可以直接通过打印呈现并使用。相应地，设计师也不需要过多担心自己的方案无法实施落成。数字建造从某种程度上解放了人的想象力和创造力，一些主要的数字建造技术有：增材制造、减材制造和机器人操控。

其他案例1：砖艺迷宫花园。

砖艺迷宫花园（图5-5-6）是由徐卫国教授带领的清华大学中南置地数字建筑研究中心的数字化设计与建构尝试。该项目使用了AIGC算法和机器人建造技术，实现计算机设计与施工的完美对接。该项目使用了"机器臂自动砌筑系统"，与业内现有砌砖系统不同，它将机器臂自动砌砖与3D打印砂浆结合在一起，形成全自动一体化的建造系统，并将其运用在实际的项目施工现场。

图 5-5-6 砖艺迷宫花园

其他案例2：MX3D不锈钢桥（图5-5-7）。

荷兰的MX3D机器人公司进行了更具挑战性的数字化建造，荷兰设计周中展出的不锈钢桥。经过与设计师约里斯·拉尔曼（Joris Laarman）合作设计与建造，这座桥被放置在阿姆斯特丹市中心一条古老的运河上展示。结构由通过程序控制的6轴机器人手臂堆叠可溶性钢进行自动焊接建造。并且设计人员在桥上置入传感器系统，用于监测桥梁和收集压力、负载、震动等数据。

图 5-5-7　MX3D 不锈钢桥

因此，AI不仅可以用于虚拟呈现，在实体建造中也发挥着重要的作用。据统计，全球约有7%的劳动力从事建筑行业。但是，由于人口结构老龄化，从业人员的总量也在逐年减少。此时，将AI技术集成到建筑建造中有很大的潜力，它可以将建筑的建造成本降低多达20%，并且有助于缓解人力资源缺乏的问题。砌砖机器人SAM在建造过程中表现出的高效性，也预示着数字建造将会出现在越来越多的建造工作中，实地指导项目方案的落成。

现阶段的数字建造技术更多地体现在形式的表现上，并且忽略了结构与人之间不断变化的关系对结构的影响，因此现阶段数字化技术在实体建造层面仍处于由人主导的"自动化"向人机协同的"智能化"建构的过渡中。

5.5.6　AIGC辅助虚拟空间设计应用概述

在虚拟空间设计中，AIGC往往与AR技术结合，为用户创造更真实的体验。增强现实技术，是一种将虚拟信息与真实世界巧妙融合的技术，其广泛地运用了多媒体、三维建模、实时跟踪及注册、智能交互、传感等多种技术手段，将计算机生成的文字、图像、三维模型、音乐、视频等虚拟信息模拟仿真后，应用到真实世界中。真实与虚拟两种信息互为补充，实现对真实世界"增强"的效果。例如，在游戏精灵宝可梦出发（Pokémon Go）中，真实的部分是用户行走的环境，而虚拟部分则是游戏中的地图。此外，真实世界的地标性建筑是客观存在的，但是"宝可梦"们却不是，这也营造了一种这些虚拟的小生物活在真实世界的一种假象。这种技术，通过连接现实与虚拟世界，增强用户在游戏中的体验感。

虚拟空间生成设计案例1：基于AI+AR技术的应用Lapse。

基于AI+AR技术，应用Lapse让用户以艺术的眼光去看待身边的事物。这个应用基于实时场景的艺术化编辑和呈现。该应用包括6个部分，分布在迈阿密城市中的多个区域。用户只需将智能手机的摄像头对准环境中的事物，就可以获得一种全新的艺术体验（图5-5-8）。作者把艺

术、设计、建筑和科技融合在自己的创作中，使人们即使在面对最普通的生活场景时，也可以从一种艺术的视角去观察和体验世界，从而让每个人都具备艺术家的潜质。

图 5-5-8　Lapse 应用中的 AR 环境艺术街景体验

通过使用Lapse，用户可以在Locust Projects外部看到虚拟壁画《视野》（图5-5-9）。在迈阿密戴德县（Miami-Dade）公共图书馆的文化广场上，用户可以看到这种壁画。当用户开启这个应用，并用手机摄像头对着一面墙时，屏幕中就会呈现大量的像素、线、形状和文字。这些要素在不断地闪烁，象征着不被察觉的数据网络其实与人们的生活紧密相连。其余的几个部分基于同样的技术，根据环境表达了不同的主题和观点。这些作品包括《写作》《声音》《时刻》❶。

图 5-5-9　Lapse 的作品《视野》

❶ ANNE TSCHIDA. Ivan Toth Depeña's Mind-Bending Augmented Reality Art, July. 2016.

虚拟空间生成设计案例2：地铁朝阳门站AR老城门环境艺术体验（图5-5-10）。

在国内，百度也在设计中运用了类似的技术。2018年12月21日，不少地铁乘客发现，早已消失在地标上的朝阳门在地铁朝阳门站内又"活"了过来。这是一场由百度发起的基于AR技术复原朝阳门的行动。途经现场的乘客可利用手机对准墙面或地面上的巨幅朝阳门手绘图拍照，利用AR技术"唤醒"老城门，并与其"零距离"互动。老北京当年的民俗生活通过此次复原行动得到了再现，人们能充分感受老城门的历史文化。

图 5-5-10　AR 老城门环境艺术体验

5.6　AIGC辅助展览展示系统设计实战案例

5.6.1　AIGC辅助展览展示设计概述

展览展示系统设计是一门综合性的设计学科，它以空间为载体，通过视觉、听觉、触觉等多种手段，将展览主题、展品信息等有效地传递给观众，达到预期的展览目的。展览展示设计涉及建筑、环境、平面、工业、灯光、多媒体等多个专业领域，是一项复杂的系统工程。

展览展示系统设计包括以下基本要素：

（1）展览馆设计：展览馆的核心和形态，是承载所有展示内容和装置的物理空间。

（2）展品设计：展览的核心和灵魂，是展览内容的载体。

（3）展示空间设计：展品的陈列场所，是展览主题和氛围的营造者。

（4）展示设备设计：承载展品和协同展示的装置和设施。

（5）视觉传达设计：通过平面设计、灯光设计、多媒体设计等手段，将展览信息传达给观众。

（6）观众体验设计：展览的最终目的是让观众获得良好的体验，从而达到预期的展览效果。

（7）AIGC互动展示设计：包括人机互动与交互等。

AIGC的出现，为展览展示设计领域带来了新的机遇和挑战，它协同展览展示设计的各个环节，具体操作方式如下。

（1）前期策划：AIGC工具可以帮助设计师快速生成展陈方案、效果图等，提高工作效率。

（2）空间设计：AIGC工具可以帮助设计师进行虚拟仿真，提前预览展厅效果，优化设计方案。

（3）展品设计：AIGC工具可以帮助设计师进行3D建模、渲染，制作逼真的展品模型。

（4）视觉传达：AIGC工具可以帮助设计师进行平面设计、灯光设计、多媒体设计等，创作出更加生动、震撼的视觉效果。

（5）观众体验：AIGC工具可以帮助设计师设计互动体验、虚拟现实等，提升观众参与度。

5.6.2　DALL·E 3辅助展示设计实战案例

DALL·E 3展示设计案例：以铂尔曼酒店与哈根达斯企业联名产品陈列展示馆设计为例（纯属虚构，文图方案均用AIGC生成）。

项目背景：铂尔曼酒店与哈根达斯企业合作，打造联名产品陈列展示馆，旨在提升品牌形象，推广联名产品。

设计目标：打造沉浸式体验空间，让观众充分感受品牌文化和产品特色；突出联名产品的独特魅力，吸引消费者购买；提升品牌形象，强化品牌认知度。

预期效果：通过AIGC技术的应用，使该联名产品陈列展示馆更加生动、震撼，能够有效吸引观众注意力，提升品牌形象，促进联名产品销售。

提示词：请以某酒店与某冰激凌品牌联名款冰激凌月饼产品陈列展示馆设计为例，画出陈列馆设计的平面布置图、效果图和三视图，以及联名款月饼造型设计、海报和展示柜设计等。要求①体现现代简洁风格，采用流畅的线条和高质感的材料，确保与某酒店和某冰激凌品牌的品牌形象相契合；②位置选择上，方案设计考虑将展示安置在酒店大堂或零售空间的高流量区域，以最大化产品的曝光率和互动概率。

（1）AIGC技术应用

①前期策划阶段：用AIGC工具帮助设计师快速生成多个展陈方案，并通过虚拟仿真技术进行对比筛选，选出最优方案。

②空间设计阶段：用AIGC工具帮助设计师创建虚拟展厅模型，并模拟不同的灯光效果，优化空间布局和照明设计。

③展品设计阶段：用AIGC工具帮助设计师快速制作联名产品的3D模型，并生成逼真的产品展示效果图。

④视觉传达阶段：用AIGC工具帮助设计师创作生动有趣的平面设计、灯光设计和多媒体展示内容，吸引观众注意力。

⑤观众体验阶段：用AIGC工具帮助设计师设计互动游戏、虚拟试吃等体验环节，让观众沉浸在品牌文化和产品特色中。

（2）设计说明

这个设计概念是为了展示某酒店与某冰激凌品牌联名推出的限量版冰激凌月饼。设计中包括以下几个部分。

①平面布置图：展示了整个展览空间的布局，包括展示台和座位区的位置，通过合理的空间规划，优化游客流动并增强参观体验。

②效果图：艺术性的效果图展现了展览空间的整体视觉效果和品牌元素。采用了现代且优雅的设计风格，并使用豪华材料和精致的色彩配色方案来反映两个品牌的高端属性。

③三视图：这三个不同的视图提供了对展览空间布局和顾客互动点的更多细节展示。设计考虑了用户的视线和行走路径，以确保展览的互动性和信息的传达性。

④互动数字屏幕：屏幕能够显示滚动的产品信息和促销视频，吸引顾客的注意力，并提供实时的用户互动体验。屏幕旁边设有触摸功能，让顾客能够更深入地了解产品详情。

⑤LED照明与数字面板：周围装配了LED照明和动态变换内容的数字面板，增强整体的视觉吸引力。这些元素设计用于创建一个沉浸式的视觉体验，通过变化的光影和色彩吸引和维持顾客的兴趣。

通过这种设计，该展示不仅是一个信息传递工具，更是一个通过高科技和互动性来提升顾客体验和品牌形象的多媒体平台。整体设计旨在创造一个吸引人且功能性强的展览空间，通过精心的布局和高级感的美学设计，有效地展示产品，同时提供舒适的观展体验。

如图5-6-1和图5-6-2所示为某酒店与某冰激凌品牌联名款冰激凌月饼AIGC空间设计方案。

图 5-6-1　某酒店与某冰激凌品牌联名款冰激凌月饼 AIGC 空间设计方案（1）

图 5-6-2　某酒店某冰激凌品牌联名款冰激凌月饼 AIGC 空间设计方案（2）

如图5-6-3和图5-6-4所示为某酒店某冰激凌品牌联名款冰激凌月饼AIGC空间设计实景。

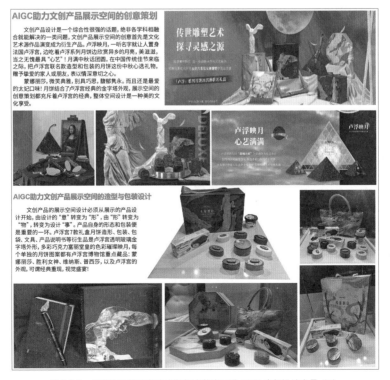

图 5-6-3　某酒店与某冰激凌联名款冰激凌月饼 AIGC 空间设计实景（1）

AIGC助力文创产品展示空间的平面设计

文创产品展示空间和海报招贴等需要用一些特殊的操作来处理已经数字化的图像，它是集计算机技术、数字技术和艺术创意于一体的综合内容。文创产品设计的重点是物，主要着眼点在于产品的实用性。因此，依凭技术的成分和要素更多一些。但它自身和传媒宣传都强调形式上的、感性的、精神上的特殊需要，更多的是按照审美的需要，采取平面设计的一般方法去创意和创作。文创产品与平面设计结合已经成为趋势，因此我们不能孤立地强调功能主义，而忽略平面设计的设计思维、形式美法则和设计方法对文创产品本身的影响。

AIGC助力文创产品的展示空间的展柜道具设计

文创产品展示空间设计是指零售商透过视觉效果，包括文创产品店内货架、陈列柜、橱窗、道具、展板、室内环境及展示方式等设计，达到促进销售的目的。文创产品专卖店空间的商品展示多以静态为主，消费者购买商品，能否清晰、准确地感知商品形象获得良好的情绪体验，很大程度上取决于商品的陈列状况。要使商品陈列做到醒目、便利、美观、实用，具体可采用开放陈列、节令陈列、重点陈列、场景陈列、互动陈列、顺序陈列等方法。每种静态陈列法都有各自的特色，在商业展示中往往是各种方法的综合运用，所做的商品展示设计才能有效地促进商业空间的营销力。

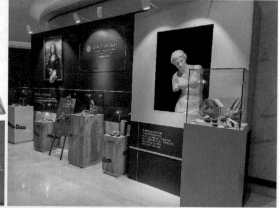

AIGC助力文创展示空间的媒体设计

在新媒体时代背景下，许多设计都发生了巨大的变革，文创产品的展示也已运用AIGC、VR、AR、MR、H5、3D打印、图像识别、信息交互等新技术，丰富文创产品的外延和内涵，避免产品同质化、需求模糊化、创新低质化等突出问题。因此，文创产品的展示空间应当根据新媒体时代发展的要求，运用新媒体技术进行创新设计，丰富其文化内涵，提高其技术含量，把握新媒体环境下艺术衍生品表现形式多样化的新发展，为文化创意产业的发展注入新的生命力。

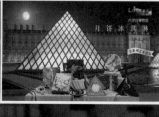

图 5-6-4　某酒店某冰激凌品牌联名款冰激凌月饼 AIGC 空间设计实景（2）

5.6.3 ChatGPT+MuseAI辅助展馆展示设计实战案例

ChatGPT+MuseAI展馆展示设计案例：MuseAI辅助镇江香醋博物馆展馆展厅展品展柜产品系统设计。

提示词1：请生成一个民国风格镇江醋文化博物馆的展馆展厅设计，基础面积20×30米，层高5米，要求画出彩色效果图和标注尺寸的平面图和立轴图。

设计概念生成：设计民国风格的镇江醋文化博物馆展厅可以使用传统的中国建筑元素，如飞檐、斗拱，以及木材和砖石结构。内部装饰可能包括黑、白、灰色调，以及一些红色和金色装饰，体现出镇江醋的传统和文化特色。墙上可以挂着关于镇江醋制作工艺和历史的展览板。如果需要一个更具体的视觉效果图，可以生成一张概念艺术图。如图5-6-5所示为ChatGPT生成的镇江醋文化博物馆展馆展厅系统设计思维导图。

图 5-6-5 ChatGPT 生成的镇江醋文化博物馆展馆展厅系统设计思维导图

设计说明如下。

风格定位采用民国时期风格，结合传统中式建筑元素，如飞檐、斗拱，以及木材和砖石结构，营造出古典文化氛围。

颜色方案方面，内部主色调为黑、白、灰，配以红色和金色点缀，反映镇江醋的传统色彩和质感。

展示布局上，展厅内部设有多个展示区，以展示镇江醋的制作工艺、历史和文化。展板和展示柜应采用高级木材，表面处理精细，以适应整体风格。

施工要求如下。

（1）材料选择

结构材料主要使用木材和砖石。木材需经过防腐、防虫处理，保证建筑的耐久性。

装饰材料斗拱和飞檐部分要使用经过精雕细琢的木材，表面应涂保护漆以展现木材自然纹理。

（2）建筑技术

保证所有的传统建筑元素如斗拱、飞檐的承重和稳固性，同时符合现代建筑安全标准。室内布线应隐藏，确保安全的同时不影响美观。

（3）环境控制

室内需安装现代化的温湿度控制系统，确保适宜的展览环境，保护展品不受损害。

照明应使用LED灯，光线柔和且均匀，要特别注意对展品的照明要求，避免直接的光照造成损伤。

这份设计说明和施工要求将帮助确保展厅的建设和装修能够精确地反映出设计意图，并符合实用与审美的需求。

如图5-6-6所示为民国风格镇江醋文化博物馆展厅与展板版面设计效果图和带尺寸标注的平面图，包括丰富的色彩，展示了关于镇江醋的历史和文化信息，以及传统的中式图形和字体。展板布局在展厅中的位置也已清晰地标注出来了，整个设计既有组织又具有教育意义。

图5-6-6　MuseAI生成的镇江醋文化博物馆展厅与展板设计图

图5-6-7上图是展示民国风格镇江醋文化博物馆展厅的立面图。图中展示了飞檐和斗拱等传统中式建筑元素，以及木材和砖石的使用细节。这些插图详细展现了建筑的正面视图，包括结构和装饰细节。

图5-6-7是民国风格镇江醋文化博物馆展厅的三视图，包括正面立面图、侧面立面图和平面图。这些图纸详细展现了建筑的不同视角和内部布局，体现了传统中式建筑元素如飞檐、斗拱及木材和砖石的使用。

图 5-6-7　ChatGPT 生成的镇江醋文化博物馆展馆建筑设计图

如图5-6-8所示为MuseAI生成的镇江醋文化博物馆展厅平面图与立轴图。

图 5-6-8　MuseAI 生成的镇江醋文化博物馆展厅平面图与立轴图

如图5-6-9所示为MuseAI生成的镇江醋文化博物馆Logo设计图。

图 5-6-9　MuseAI 生成的镇江醋文化博物馆 Logo 设计图

如图5-6-10所示为ChatGPT生成的镇江醋文化博物馆产品广告与包装设计图。

图 5-6-10　ChatGPT 生成的镇江醋文化博物馆产品广告与包装设计图（1）

如图5-6-11所示为ChatGPT生成的镇江醋文化博物馆多媒体展示设计与酒柜陈设柜效果图。

图 5-6-11　ChatGPT 生成的镇江醋文化博物馆多媒体展示设计与酒柜陈设柜效果图

如图5-6-12所示为ChatGPT生成的镇江醋文化博物馆文创产品设计效果图。

图 5-6-12　ChatGPT 生成的镇江醋文化博物馆文创产品设计效果图

第**6**章

AIGC辅助信息交互设计
应用实战

6.1 AIGC在信息交互设计领域的应用实战

近年来，AIGC技术发展迅速，在信息交互设计领域得到了广泛应用，为设计师提供了新的工具和方法，可以使设计师更加高效地完成设计工作，并创造出更加个性化、智能化的用户体验。

6.1.1 AIGC技术在信息交互设计中的应用

1. 创意辅助

AIGC技术可以帮助设计师快速生成各种创意素材。首先是图像生成。AI绘画工具可以根据设计师的描述或草图，自动生成各种风格的图像，例如插画、风景画、人物肖像等，这可以帮助设计师节省大量的时间和精力，并激发他们的灵感。其次是文案生成。AI文案工具可以自动生成各种类型的文案，例如广告文案、产品说明、新闻稿件等，这可以帮助设计师提高工作效率，并确保文案的质量和专业性。再次是音乐生成。AI音乐工具可以自动生成各种风格的音乐，例如背景音乐、主题曲、音效等，这可以帮助设计师为产品或服务营造更加合适的氛围。

案例1：58同城利用AIGC技术为设计师提供了一个创意素材库，其中包含海量的图片、图标、字体等素材。设计师可以使用这些素材快速完成设计工作，并提高作品的质量。

案例2：百度AI推出了"文心·百搭"AI创作平台，该平台提供了多种创意辅助功能，例如AI绘画、AI文案、AI音乐等，设计师可以使用这些功能来创作更加个性化的作品。

2. 个性化推荐

AIGC技术可以帮助设计师根据用户的数据和行为特征，为他们提供个性化的推荐。例如在个性化界面设计方面，AIGC技术可以根据用户的喜好和使用习惯，自动生成个性化的界面布局和配色方案，这可以提高用户界面对用户的吸引力，并提升用户体验。又如，在个性化

内容生成方面，AIGC技术可以根据用户的兴趣爱好，自动生成个性化的内容推荐，如新闻推荐、商品推荐、视频推荐等，这可以帮助用户发现他们感兴趣的内容，并提高内容的点击率和转化率。

案例1：淘宝利用AIGC技术为每个用户生成了个性化的首页推荐。根据用户的浏览记录和购买历史，淘宝会给用户推荐其可能感兴趣的商品，这提高了用户的购物体验，并促进了商品的销售。

案例2：抖音利用AIGC技术为每个用户生成了个性化的视频推荐。根据用户的观看历史和点赞记录，抖音会给用户推荐其可能感兴趣的视频，这提升了用户的使用时长，并增强了用户对平台的黏性。

3. 智能交互

AIGC技术可以帮助设计师创建更加智能的交互界面。①语音交互：AIGC技术可以识别用户的语音指令，并自动执行相应的操作，这可以使人机交互更加自然流畅，并降低用户的操作成本。②肢体交互：AIGC技术可以识别用户的肢体动作，并根据肢体动作控制界面元素，这可以使人机交互更加直观易用，并为用户提供更加沉浸式的体验。③虚拟助手：AIGC技术可以创建虚拟助手，为用户提供个性化的服务，例如回答问题、完成任务等，这可以提高用户服务的效率和质量。

案例1：讯飞听见推出了"讯飞小飞侠"智能语音助手，该助手可以识别用户的语音指令，并提供各种语音服务，例如打电话、发短信、播放音乐等。

案例2：小米推出了"小爱同学"智能语音助手，该助手可以识别用户的语音指令，并控制智能家居设备，例如开关灯、调节空调温度等。

4. 辅助决策

AIGC技术可以帮助设计师分析用户数据，并根据分析结果做出更优的设计决策；AIGC技术可以自动生成多个设计方案，并对每个方案进行测试，以选出效果最好的方案，这可以帮助设计师提高设计效率，并确保设计方案的有效性；AIGC技术可以分析用户的使用行为数据，发现用户在使用过程中遇到的问题和障碍，这可以帮助设计师改进设计，并提升用户体验。

案例1：滴滴出行利用AIGC技术，对不同颜色的导航界面进行A/B测试，以选出用户最喜欢的颜色。

案例2：美团利用AIGC技术，分析用户在订餐过程中遇到的问题，并改进订餐流程。

AIGC技术为信息交互设计领域提供了新的工具和方法，可以帮助设计师更加高效地完成设计工作，并创造更加个性化、智能化的用户体验。在个性化学习平台的设计中，AIGC技术可以发挥重要作用，帮助学生获得更加有效的学习体验。

6.1.2 利用AIGC技术策划信息交互设计实战课题

实战课题1：利用AIGC技术策划个性化学习平台（讯飞星火生成）。

（1）背景分析：随着教育技术的不断发展，个性化学习越来越受到重视。个性化学习是指根据每个学生的学习特点和需求，为他们提供定制化的学习方案。传统的教学模式往往无法满足学生的个性化学习需求，因此个性化学习平台的开发具有重要意义。

（2）目标：利用AIGC技术设计一个个性化学习平台，该平台可以根据每个学生的学习特点和需求，为他们提供定制化的学习方案。

（3）功能需求：平台可以根据每个学生的学习基础、学习风格、兴趣爱好等信息，为他们生成个性化的学习计划。平台可以提供丰富的学习资源，包括文本、图片、音频、视频等。

平台支持多种学习方式，例如自学、互动、协作等，还可以提供智能化的学习评估，帮助学生了解自己的学习进度和效果。

（4）技术方案：AIGC可以生成个性化的学习计划，提供丰富的学习资源。例如，利用AI文案工具可以生成个性化的学习目标、学习任务和学习资源推荐；利用AI绘画工具可以生成个性化的学习图片；利用AI音乐工具生成个性化的学习音乐等。AIGC支持多种学习方式。例如，可以利用语音交互技术实现语音教学，利用手势交互技术实现互动教学。AIGC可以提供智能化的学习评估。例如，利用自然语言处理技术分析学生的学习记录，并根据分析结果生成学习评估报告。

（5）预期成果：设计一个个性化学习平台原型，该平台可以根据每个学生的学习特点和需求，为他们提供定制化的学习方案。一份详细的设计报告包括平台的功能设计、技术方案和预期成果等。

（6）实施步骤：①收集和分析用户需求，确定平台的功能需求，进行需求分析；②技术选型方面，选择合适的AIGC技术，并制订技术方案；③设计开发方面，根据设计方案，开发平台原型；④测试评估方面，对平台原型进行测试和评估，并根据测试结果进行改进；⑤发布上线方面，将平台发布上线，并提供用户支持服务。

（7）案例分析。

① 网易云课堂：网易云课堂是一个在线教育平台，该平台利用AI技术为每个学生生成个性化的学习计划，并提供丰富的学习资源和智能化的学习评估。

② 猿辅导：猿辅导是一个K12教育平台，该平台利用AI技术为学生提供个性化的辅导服务，并帮助学生提高学习成绩。

③ 学而思：学而思是一个教育科技公司，该公司利用AI技术开发了多个个性化学习平台，例如学而思网校、学而思培优等。

AIGC技术为信息交互设计领域提供了新的工具和方法，可以帮助设计师更加高效地完成设计工作，并提供更加个性化、智能化的用户体验。在个性化学习平台的设计中，AIGC技术可以发挥重要作用，帮助学生获得更加有效的学习体验。

实战课题2：设计个性化新闻推荐界面。

（1）背景：新闻网站的用户数量庞大，用户的兴趣爱好各不相同。传统的新闻推荐方式往往是根据新闻的发布时间或点击率进行推荐，这无法满足用户的个性化需求。

（2）任务：利用AIGC技术，设计一个个性化新闻推荐界面，为每个用户推荐他可能感兴趣的新闻。

（3）要求：界面设计要简洁美观，易于使用；推荐算法要准确、高效，能够根据用户的兴趣爱好进行个性化推荐；界面要支持多种交互方式，例如语音交互、手势交互等。

（4）评价标准：界面设计的美观性和易用性；推荐算法的准确性和高效性；交互方式的丰富性和易用性。

实战课题3：构建智能语音购物助手。

（1）背景：随着移动互联网的发展，越来越多的人选择通过手机进行购物。传统的购物方式往往需要用户手动输入搜索关键词，这对不会使用智能手机的老年人来说比较困难。

（2）任务：利用AIGC技术，构建一个智能语音购物助手，帮助用户通过语音进行购物。

（3）要求：智能语音购物助手能够识别用户的语音指令，并准确理解用户的购物需求；能够提供多种商品搜索方式，例如语音搜索、条形码扫描等；能够帮助用户完成购物流程，例如下单、支付等。

（4）评价标准：智能语音购物助手识别语音指令的准确性和流畅性；提供商品搜索方式的丰富性和便利性；完成购物流程的效率性和安全性。

实战课题4：设计虚拟家居交互系统。

（1）背景：随着智能家居技术的普及，越来越多的人开始使用智能家居设备。传统的智能家居往往需要用户通过手机或遥控器进行交互操作，操作上往往比较烦琐。

（2）任务：利用AIGC技术，设计一个虚拟家居交互系统，让用户可以通过语音或手势与智能家居设备进行交互。

（3）要求：系统能够识别用户的语音指令和肢体动作；控制各种智能家居设备，例如灯、空调、电视等；提供个性化的交互体验，例如根据用户的喜好调整灯光亮度、空调温度等。

（4）评价标准：系统识别语音指令和肢体动作的准确性和流畅性；能够控制智能家居设备的效率性和安全性；能够提供个性化交互体验的丰富性和实用性。

6.1.3 AIGC技术辅助信息交互设计实战案例

MuseAI信息交互设计案例1：基于未来多场景交互背景设计的模块化智能可穿戴产品（图6-1-1）。

提示词：请设计一款基于未来多场景交互背景设计的模块化智能可穿戴产品。通过AIGC图像捕捉和投影界面，用户可以借由手边任意具有足够几何特征的物体进行有形交互，利用人工智能的图像识别算法作为数据接口，配合投影用户界面（User Interface，简称UI）实现对环境内的智能设备进行隔空操作。这样的交互逻辑允许用户将环境内的一切物品转化为与信息世界沟通的媒介，将计算机界面更好地与人们的生活结合。同时，模块化和可穿戴的设计特征也让AIGC能适应多种不同的未来智能场景，为将要来到的多场景设备互动控制提供了无屏幕的交互解决方案。要求画出一张马克笔未来风格的彩色效果图和标注尺寸的三视图（单位：毫米）。

MuseAI信息交互设计案例2：自动驾驶汽车座舱交互式设计（图6-1-2）。

请设计一个L3级自动驾驶汽车座舱，当自动驾驶功能开启时，系统可以承担全部驾驶任务。而当车辆离开自动驾驶可运行的区域后，自动驾驶功能将会退出，用户需要及时接管车辆的驾驶任务。

座舱内会有一个环绕式的屏幕，作为用户与自动驾驶系统交互的接口。此时屏幕左边是驾驶工作页面，包括导航信息，以及导航地图的可视化、车速挡位等信息。屏幕中间部分是功能菜单，右边靠近副驾驶的部分是放大的娱乐功能，方便副驾驶用户使用。要求画出马克笔未来风格的彩色效果图和标注尺寸的三视图（单位：毫米）。

图 6-1-1　MuseAI 生成的多场景交互背景设计的模块化智能可穿戴产品概念设计图

图 6-1-2　MuseAI 生成的自动驾驶汽车座舱交互式概念设计图

MuseAI信息交互设计案例3：移动房车工作者设计一个未来的交互式工作舱（图6-1-3）。

提示词：请为未来移动房车工作者设计一个交互式工作舱，该工作舱以数字移动房车工作者为目标用户，以数字移动房车工作者社区为使用场景。要求融入多模态交互、车外交互等先进技术，以实现灵活、互动、亲自然、给予归属感的工作和生活方式。要求画出马克笔风格的设计效果图和标注尺寸的三视图（单位：毫米）。

图6-1-3　数字移动房车工作者设计方案（MuseAI中的Muster生成）

MuseAI生成的设计说明如下。

本设计充分考虑了数字移动房车工作者的工作和生活需求，以期为用户提供一个舒适、高效、便捷的工作和生活环境。

多模态交互：工作舱内部采用了多模态交互技术，用户可以通过语音、手势、眼动等多种方式与设备进行交互，提高工作效率和生活便捷性。

车外交互：工作舱外部设计了车外交互模块，用户可以与其他工作舱或外部设备进行连接，实现信息共享和资源共享，拓展人际交往和合作的机会。

灵活性：工作舱采用了可折叠、可移动的设计，用户可以根据需要随时调整工作舱的大小和位置，满足不同场景和任务的需求。

亲自然：工作舱的外观和内部装饰采用了自然元素，如植物、山水等，让用户在忙碌的工作之余，感受到自然的宁静和舒适。

给予归属感：工作仓内部设计了社交区域和共享空间，用户可以在这里与同行交流、分享心得，形成紧密的社区关系，增强归属感。

尺寸标注：由于无法绘制图纸，因此需要提供一份标注尺寸的三视图（单位：毫米）。正面视图：长1800毫米，宽1200毫米，高2000毫米；侧面视图：长1800毫米，高1200毫米；俯视图：长1800毫米，宽1200毫米。

如图6-1-4所示为智谱清言生成的数字移动房车工作者设计方案。

图 6-1-4　数字移动房车工作者设计方案（智谱清言生成）

6.2　AIGC辅助UI设计

6.2.1　AIGC辅助UI设计概述

用户界面（User Interface，简称UI）指的是用户与计算机系统或软件之间进行交互的界

面。在数字化时代，UI设计师的角色变得越来越重要，因为他们不仅需要关注美学，还要考虑到用户的操作习惯和心理预期，以及如何使产品的界面设计更加人性化和高效。因此，UI设计不仅是关于外观的设计，更是关于如何让用户与产品之间的交互变得更加顺畅和愉悦的过程。UI设计的AIGC工具主要包括ChatGPT的DALL·E 3、Figma（Wireframe Designer插件）、Midjourney、智谱清言、MuseAI、即时设计等。

UI设计的核心目的是通过图形化的界面元素，如图标、按钮、菜单等，来提升用户的使用体验。它关注的是产品的视觉风格、页面布局、色彩搭配、字体选择等方面，以确保用户界面既美观又实用，UI设计的关键要素有四点。

（1）视觉设计：包括颜色方案、字体选择、图像和图标的设计，以及整体的视觉风格。

（2）界面布局：涉及如何组织和排列界面上的各种元素，以便用户能够直观地找到他们需要的功能。

（3）交互反馈：对用户操作后的即时反馈进行设计，例如单击按钮后的变化，以增强用户体验。

（4）适应性：确保UI设计在不同的设备和屏幕尺寸上都能保持良好的可用性和视觉效果。

在UI设计中，AIGC工具的应用可以极大地提升设计效率和用户体验。具体来说，这些工具能够帮助设计师进行更加智能化的设计操作，例如自动生成与应用风格一致的图像或文本内容，以及提供丰富的文字信息，辅助设计师快速确定设计方向。

1. AIGC在UI设计中的应用载体

AIGC在UI设计中的应用载体类型如图6-2-1所示。

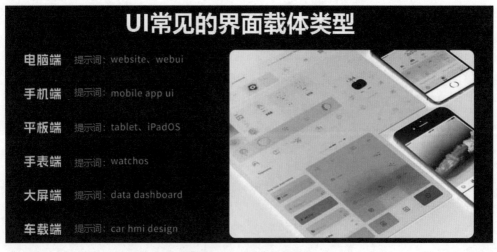

图 6-2-1　UI 的 6 种界面载体

2. AIGC在UI设计中的应用场景

（1）AI绘画实战案例：AI技术可以帮助设计师提高出图效率，例如赶集直招通过AI提高了83%的出图效率。

（2）一致性与风格化的AIGC：AIGC能够生成与应用风格一致的图像或文本，保证整体风

格的一致性。

（3）反馈与交互式AIGC：使用AIGC实时生成反馈内容，比如在一个线上教育平台中，学生提交答案后，AI立即生成个性化的反馈和建议，增强学习体验。

（4）多端界面设计参考：在手表端、大屏端、车载端等不同设备的UI设计中，AIGC可以生成设计样式与布局的参考，提供更多的视觉效果选项。

AIGC工具不仅能够帮助设计师提高设计效率，还能够在保持界面元素一致性、增强用户交互体验等方面发挥重要作用。随着AI技术的不断进步，未来AIGC在UI设计中的应用将会更加广泛和深入。

3. AIGC在UI设计中的应用流程

现在越来越多的行业都在尝试着接入AI，用AIGC技术做界面设计也不例外。AIGC的快速出图能力大大提高了设计师的出初稿效率，其充满想象力的画面大大扩宽了设计师的思路，其多领域专精的特点成为设计师跨领域作战的利器。

利用AIGC辅助UI设计出图，可以从如图6-2-2所示的5个步骤着手。

图 6-2-2　AIGC 辅助 UI 设计出图的 5 个步骤

首先确定界面载体。U1或用户体验（User Experience，简称UX）接触的硬件界面载体繁多。C端领域常见手机、计算机、平板计算机、手表端，B端领域除了计算机端，还有大屏、车载系统等。

（1）计算机端：常见界面类型有网页设计与客户端设计。以网页端为例，Midjourney绘制的网页包含Logo、导航栏、广告位、主商品，且各模块之间的间距比较规整，乍一看美观性也足够（图6-2-3）。在原型阶段，可以作为结构参考。

图 6-2-3　计算机端网页模板

（2）手机端：一般AIGC大模型工具可以做到，包括但不限于Icon、App UI、宣传运营类插图、Logo、吉祥物设计等，常见App界面如图6-2-4所示。

图 6-2-4　手机端电商 App

（3）可穿戴端、平板计算机端与手机端的展现形式、设计样式与布局大体类似（图6-2-5左侧两图）。

（4）车载端人机界面（Human Machine Interface, HMI）、大屏端作为一个视觉成像的效果。具体应用场景暂时还比较有限。（见图6-2-5右侧两图）尤其是大屏用AIGC辅助设计时，由于国内外对界面设计的要求不太一致，所以选择垫图的方式，能生成更符合我们需求的效果。实际工作中，大屏的设计与布局更受限于具体需求，AI地图仅作为一定的样式参考。

可穿戴端App　　　　电脑 平板端App　　　车载端显示器界面及App　　　大显示器界面及App

图 6-2-5　其他类型 UI 界面 APP

其次指定界面类型。在日常的UI中，有多种内容需要进行设计。以移动端界面为例，一个App，涉及App图标、启动页、界面、广告位、状态插图、吉祥物、徽标等多项内容（图6-2-6）。

添加元素并选定配色后，可以选择设计风格，各种AIGC工具都能生成多种风格的图标。如扁平风、轻拟物、拟物风和游戏风等。

再次，确定界面类型是关键一步。在UI设计中，使用AIGC技术可以有效提升工作效率和创意表达。设计师需要根据项目需求选择适合的界面类型，例如移动端应用、网页设计、桌面应用和可穿戴设备等。每种类型的界面都有特定的设计要求，移动端通常注重用户交互和操作的便捷性，而网页设计则需兼顾响应式布局，以确保在不同设备上的良好体验。

接下来，添加合适的元素。添加元素是构建界面的基础。设计师可以利用AIGC生成基础组

图 6-2-6 UI 的 6 种指定界面类型及模板

件，如按钮、输入框和滑块等，确保功能齐全。同时，多媒体内容（如图像、视频和音频）的使用可以增强用户体验。此外，动态效果的引入使界面更加生动，信息架构的合理设计则确保用户能快速理解和使用界面。

接下来，需要选定角色。这是一个非常重要的步骤，设计师需明确目标用户的特征和需求，进行用户角色分析，并在设计过程中考虑不同角色的操作流和使用习惯。通过AIGC模拟用户行为，设计师可以更好地调整界面，确保满足多样化的用户需求。

最后，确定设计风格。这是提升界面视觉效果的关键环节。设计师应根据品牌形象和目标用户的偏好选择合适的风格，包括扁平化、拟物化或极简风等。同时，色彩搭配和字体选择也需与风格保持一致，以增强界面的协调性和吸引力。通过这一系列步骤，设计师可以充分利用AIGC技术，实现高效且富有创意的UI设计流程。

通过以上步骤，设计师可以充分利用AIGC技术，实现高效且富有创意的UI设计流程。

6.2.2 Midjourney辅助UI设计实战案例

Midjourney生成的图像具有科技感、仪表盘、图表、数据可视化等属性，在辅助设计UI方面也有独具一格的特点，用户可以根据提示词直接生成包含4种风格的UI。

Midjourney辅助UI设计案例：不同色彩的UI。

（1）蓝绿浅色调的简约风格。

浅色主题更能凸显高级感，是当前大多数产品优先选择的设计风格。使用Midjourney生成浅色调金融类产品UI的提示词包括科技、现代、简约、干净、流行、白色背景等。

提示词1（图6-2-7左）：高质量的设计、运动蓝白色主题的移动应用程序、运动趋势、彼罕思、简约（High-quality design, Mobile app for sports blue and white theme , Trending on Dribbble, Behance, Simplicity）。

提示词2（图6-2-7右）：运动应用程序、蓝色调色板、白色背景（Sports app, Blue color palette, White background）。

图 6-2-7　Midjourney 生成的蓝绿浅色调简约风格的手机端 UI

（2）蓝绿深色调的生态科技风格。

蓝绿色也是生态环保型科技产品中常用的颜色，能让界面效果更醒目，更有生态文明感。绿色科技风金融类产品提示词包括科技、概念、生态、环保、和平等，也有金融、银行、股票等行业的风格。

提示词1（图6-2-8左）：手机运动绿色应用UI或UX（Mobile sports green APP UI、UX）。

提示词2（图6-2-8右）：应用程序的界面应显示具有不同农副产品电商、环保、生态功能的农业科技状况，如健康、零糖、营养管理和无害化生产（The interface of the application program displays the agricultural technology status with different agricultural and sideline product e-commerce，environmental protection and ecological functions, such as health, zero sugar, nutritional management, and harmless production）。

图 6-2-8　Midjourney 生成的蓝绿深色调生态科技风格的手机银行 UI

（3）黑金色调的商务风格。

黑金是最能体现产品商务属性的配色，能让产品看起来稳重、可信赖。使用Midjourney生成黑金风格的金融类产品UI提示词包括财务、管理、银行、货币、金融等。

提示词1（图6-2-9左）：App UI设计、财务、仪表板、管理、租赁、调色板、彼罕思设计网、缤图（Pinterest）设计网、Dribble设计网（App UI design, Finance, Dashboard, Management, Renting, Color palette, Behance, Pinterest, Dribble）。

提示词2（图6-2-9右）：金融应用移动UI（Finance app mobile UI）。

图 6-2-9　Midjourney 生成的黑金深色调金融怀旧风格的手机银行 UI

Midjourney辅助UI设计案例：不同造型的UI。

（1）立体视觉风格：UI是未来UI产品很重要的组成部分，利用多种立体样式来可视化地展示数据。

提示词1（图6-2-10左）：移动应用程序UI、个人统计学管理、电子跟踪器、储蓄管理、添加日常开支屏幕、查看饼图、UI、UX、8K、高清（Mobile App UI, Personal Statistician management, Emi tracker, Savings management, Add daily expenses screen, Review pie charts, UI, UX, 8K, HD）。

提示词2（图6-2-10右）：一款关于设计的棱镜类型的安卓应用程序（An Android App about designs which designed in prisma type）。

图 6-2-10　Midjourney 生成的虚拟三维造型的统计或设计工作特性的手机端 UI

（2）科技图表风格：图表界面是财务类产品很重要的组成部分，利用多种图表样式可视化地展示数据信息。财务类产品中的图表AI提示词包括财务管理、饼图、仪表板、金融等（图6-2-11）。

提示词1：财务用户的极简手机应用程序（Minimalist mobile App for finance users）。

提示词2：财务应用程序、蓝色调色板、白色背景（Financial application, blue palette, white background）。

图 6-2-11　Midjourney 生成的科技风格和财务统计特点的手机端 UI

6.2.3　智谱清言辅助UI设计实战案例

提示词：请生成适合教师用的手机UI，体现园丁工作特色，现代主义风格。

设计说明（图6-2-12）：左图为教师设计的现代风格的手机UI，体现了园丁的工作特色。界面中包含教育元素，如书籍、黑板和植物图标，与流畅的现代设计风格相结合。颜色既专业又温馨，融入了代表成长和学习的绿色调。布局友好，便于用户导航，清晰的视觉元素满足了教师的需求，包括日程规划、学生管理和教育资源。右图为教师设计的现代风格手机UI，同样体现了园丁的工作特色。这个界面融合了教育元素和现代设计，颜色既专业又温馨，非常适合教师使用。

图 6-2-12　智谱清言 CogView 模型辅助设计的手机端 UI

提示词：未来主义、高科技、创新性、现代美学、先进的界面、视觉吸引力、超现代、复杂性、创意工具、动态布局。

设计说明（图6-2-13和图6-2-14）：界面的色彩和图形设计都极具未来感，使用了鲜明的对比和流畅的线条，以及动态的元素来增加视觉的活力和吸引力。界面的布局既实用又富有变化，能够适应不同的设计需求和工作流程。在功能上，界面集成了各种先进的创意工具和应用程序，如矢量图形编辑器、颜色选择器、图层管理工具等，使得设计师能够更加高效地完成复杂的图形设计任务。同时，界面还支持多种文件格式和跨平台工作，方便设计师在不同设备上无缝衔接地工作。

图 6-2-13　智谱清言 CogView 模型辅助设计的电脑端 UI（1）

图 6-2-14　智谱清言 CogView 模型辅助设计的电脑端 UI（2）

6.2.4　MuseAI辅助UI设计实战案例

1. MuseAI辅助设计新古典主义田园风格的UI（图6-2-15）

提示词：为教师设计一个新古典主义田园风格的智能手机UI，反映园丁工作的特点。该设计应将传统和优雅的美学与适合教学环境的功能相结合（Please design a neoclassical style smartphone UI for teachers, reflecting the characteristics of gardener work. The design should integrate traditional and elegant aesthetics with functionality suitable for the teaching environment）。

图 6-2-15　MuseAI 生成的新古典主义田园风格带有教师教育特点的手机 UI

2. MuseAI辅助设计现代主义极简风格的UI（图6-2-16）

提示词：平面UI、平面设计、干净、极简、现代、卡通、几何、抽象手绘图形、多色抽象几何图形App（Flat screen UI, flat design, Clean, minimalist, Modern, Cartoonish, Geometric, Abstract freehand graphic App, Multi-color abstract geometric graphic App）。

图 6-2-16　MuseAI 生成的现代主义极简风格的电脑端 UI

3. MuseAI辅助设计未来主义风格的城市大脑超级大屏的UI（图6-2-17）

提示词："城市大脑"的超大屏显示器UI，未来主义风格，蓝绿色调（A large screen display UI interface for the "City Brain" in a futuristic style with a blue-green tone）。

图 6-2-17　MuseAI 生成的未来主义风格的城市监控大屏 UI

6.3　AIGC辅助网页设计

6.3.1　AIGC辅助网页设计概述

随着不断向前的网页设计发展的大潮，设计师认为的最好的作品永远是下一个。如今AIGC的发展如日中天，AIGC彻底改变了网页设计师的工作方式。凭借AIGC，网站可以变得非常敏锐，并具有相应的能力，即理解和响应网页访问者的需求。为此，网页设计者必须了解如何最大限度地利用AIGC。

1. 探索参数，理解算法

在决定使用AIGC技术设计网页之前，一般人都会做一些前期调查。比如，AIGC作为设计师能提供什么。虽然AIGC的一些基本功能为人们熟知，但可以从这里了解更为详细的信息，确保用户有一个整体的了解，也可以进行个性化设置。在个人博客和公司网站上均可以使用AIGC，但使用的参数在这些平台上都会不同。

2. 找一个网页设计平台进行个性化体验

设计师可以使用AIGC提供的所有技能创建网站，系统被AIGC赋予担得起数字助理工作的能力。系统能够通过回答一系列问题调整关键参数，从而轻松创建网页布局、内容和品牌。WIXADI和Grid两个平台从其他网站脱颖而出，并成为基于AIGC的优秀网站，用户可选择免费使用AIGC创建一个基本网站。

网页设计师可以使用AIGC为那些访问网站的人创造个性化的体验。另外，AIGC还可以根据用户的喜好来改变颜色或布局，帮助网页设计师为用户创造卓越的体验。

3. 节省成本和留住网友

AIGC的优势在于所有人都可以使用它创建网站，其成果令人惊叹。随着AIGC的出现，任何有创意的人都可以创建自己的网站。因此内容成为开发者关注的焦点。网站上的机器人能够确定目标受众的情绪，并根据他们在网站上的各种操作，创建弹出消息，与使用网站的人进行情感交流。这样做的优势在于，目标受众可以传递消息并接收消息，使得通信的障碍大大减少。

4. 提升用户体验和设计

与用户建立更好的联系可以通过借助AIGC来实现。这是因为系统能够在网站上跟踪用户的行为和举止，从而对他们的情绪和喜好有所了解。AIGC有助于减少用户在网站上发现的错误，使其更具价值。在极短的时间内，它还可处理大量的数据，帮助网页设计者提升他们设计的效率和效果。随着AIGC被网络设计者继续使用，设计者们也能训练出拥有越来越高生成水平的AIGC大模型。

5. 网页设计创新和激活声音功能

AIGC能通过了解用户的兴趣使网站变得生动有趣。人们可以通过AIGC在网站上创建工具，从而为有相同需求的用户群体生成智能答案。因此，使用AIGC可以提升用户体验。比如，AIGC把声音服务纳入网站，用户在寻求帮助时，不是在网站上阅读标准的回应，而是会有一个声音来解释应该怎么做。总体而言，这将有助于确保无缝沟通，提升目标受众的满意度。

6. AIGC生成网页设计载体的方法

（1）使用否定描述。

在AIGC工具中，生成网页设计通用的提示词描述包括"Web design for…""Beautiful website for…"例如，设计一个航班网站，若想在网站中使用简单的图形和插画，可以使用提示词"Web design for a flight discount service"（网页设计的航班折扣服务）；AIGC工具出图的默认风格更倾向于写实，若不加否定提示，生成的网页会带有很多细节和阴影。使用同样的描述，再加上否定提示，生成的图片会更符合要求，即提示词为"Web design for a flight discount service –no shading realism photo details"（网页设计的一个航班折扣服务，没有阴影的现实主义照片细节）（图6-3-1左）。

（2）注意比例的调整和标注。

在进行网页设计时，还需要考虑网页的比例，可以使用"--ar"参数来控制生成图像的比例。例如，使用"--ar 3:2"或者"--ar 16:9"的宽高比，会使生成的图更符合网页比例。

对比使用相同的提示词，会发现正方形的构图看起来更像是信息图表。当增加宽高比时，图像的内容也会发生变化。可以使用提示词："Web design for a plant database, Minimal vector flat –no photo detail realistic"（为植物数据库的网页设计，最小矢量平面－没有真实的照片细节）。或注意比例的提示词："Web design for a plant database, Minimal vector flat –no photo detail realistic –ar 3:2"（为一个植物数据库的网页设计，最小的矢量平面－没有真实的照片细节-ar3：2），如图6-3-1中所示。

（3）使用计算机样机和模板。

为了让生成的网页效果更好，可以使用样机和模板对页面进行包装，在AIGC工具中可以使用"行业或网站样机样式+网站样机+描述"形式来描述。例如，输入酒店网站描述时，默认不带样机的Web design for a hotel website –no shading realism details（一个酒店网站的网页设计，没有阴影现实主义细节）；如果想要一个带有样机的酒店网站，需要输入提示词描述：Web design for a hotel website MacBook m1 mockup–no shading realism details（酒店网站MacBook m1模型，没有阴影现实主义细节），如图6-3-1右所示。

图 6-3-1　AIGC 生成的网页设计载体的示例

6.3.2　Midjourney辅助网页设计实战案例

Midjourney网页设计案例："未来节水"活动移动网页设计。

1. 概念草图设计（图6-3-2）

提示词：为未来的节水活动设计一个现代网站的登录页面，蓝色的阴影为水元素，辅以绿色，代表可持续性和自然，干净的白色为一个新鲜的外观，导航菜单（Sketch design of a modern website landing page for future water conservation activities, Shades of blue for water element, Complemented by green for sustainability and nature, clean white for a fresh appearance, Navigation menus）。

图 6-3-2　Midjourney V4 生成的设计草图

如果对生成的图片不满意，可以再生成一组或几组图片进行选择。即以相同的提示词，用不同版本的Midjourney，可以生成几个不同的草图版本。

2. 确定的网页风格和布局（图6-3-3）

在网页设计这个应用场景，用户可以选择喜欢的页面，如色调偏向冷淡风或偏向温暖风的网页。对不同主题、不同风格的网页，或许两个版本各有特色，在实际应用中，也可以多生成几个版本做比较。如紫色和蓝色的配色感觉太重，可以换成绿色和蓝色再生成一个版本。

由于垫图在不同环境中生成的链接有所差异，为描述得更加清晰，以下垫图生成的链接均用"垫图链接"来表示。

提示词：（垫图链接），为未来的节水活动设计移动应用，UX，UI，绿色、蓝色、金色、

黄色，导航菜单，视频播放器，美丽的设计，风格化程度为500（Mobile app design for future water conservation activities, UX, UI, Green and blue and gold and yellow colors, Navigation menus, Video player, Beautiful design, --stylize500）。

图 6-3-3　Midjourney V6 生成的设计风格

3. 设计合成

在草图阶段之后，从客户那里获得反馈，确定构图后，下一步就是使用客户喜欢的风格作为参考，利用更为真实的网页设计稿进行再次生成。在Midjourney的输入框中上传草图，获取URL，然后修改提示词。它捕捉了水流的灵动和美感，并用简单干净、颜色完美的水滴做导航标志。这种扁平化设计（Flat Design）风格，强调简洁的图形和有限的阴影、纹理或渐变，使页面看起来更加现代和直观（图6-3-4）。

图 6-3-4　经过选择和渲染修改后确定的设计页面

提示词：（垫图链接），现代网站登录页面为未来的节水活动、现实主义、网页设计、用户体验、用户界面、绿色和蓝色、风格化程度为1000（Modern Website landing page for future water conservation activities, Realistic, Web design, UX, UI, Green and blue colors, --stylize 1000）。

4. 用HTML构建一个网页（或移动页面原型）设计

对于专题页面，同样把前面确定的网站页面设计图上传到Midjourney的输入框里，获取URL，并以此为基础进行设计（图6-3-5）。

图 6-3-5　Midjourney V5 生成的移动页面设计图

中文提示词：（垫图链接），为未来节水活动设计的移动应用程序，UX，UI，绿色、蓝色、金色和黄色，导航菜单，视频播放器，美丽的设计，风格化程度为500（Mobile app design for future water conservation activities, UX, UI, Green and blue and gold and yellow colors, Navigation menus, Video player, Beautiful design, -stylize 500）。

6.3.3　DALL·E 3辅助网页设计的实战案例

DALL·E 3网页设计案例：可持续设计网站的网页设计方案（可持续设计、未来设计、简约风格、蓝绿色调）。

提示词：为一个可持续设计网站创造一个设计概念，体现了未来主义和极简主义美学，蓝绿色主题。这种视觉效果旨在让人了解布局、调色板和元素如何结合在一起，以强调可持续的主题，并提供直观的用户体验（Created a design concept for a sustainable design website that embodies a futuristic and minimalist aesthetic with a blue-green color scheme. This visual is intended to give an idea of how the layout, color palette, and elements could come together to emphasize sustainability themes and offer an intuitive user experience）。

设计说明如下。

方案1：该设计方案旨在为一个专注于可持续设计的网站创建一个既具未来感又简约的网页视觉效果。采用蓝绿色调，体现出清新与生态友好的理念。布局设计力求简洁流畅，通过大胆的视觉元素强调循环利用、绿色能源和环保材料等可持续发展主题。网站导航设计直观易用，通过干净、无杂乱的菜单轻松访问网站的不同部分，如首页、关于我们、项目案例和联系方式。同时，设计中融入互动元素，如悬停效果和动态内容加载，以增强用户的参与度。整体美学传达出创新和环保意识，吸引对可持续设计实践感兴趣的观众（图6-3-6左）。

方案2：这一次融入了自然元素的现代简约风格，以大地色调和绿色的点缀展现可持续概念。设计强调宽敞的布局和充足的空间，旨在创造出一种宁静的感觉，同时通过互动元素和精选的视觉内容激发用户对可持续生活方式的兴趣（图6-3-6中）。

方案3：根据要求调整了设计方案，采用了浅绿色或果绿色调来展现网站的清新与活力，同时保持了现代简约的美学。这种颜色方案旨在传达更新和环保的概念，同时通过互动动画和细腻的悬停效果提升用户体验，使可持续性既引人入胜又易于接近（图6-3-6右）。

图6-3-6　DALL·E 3生成的不同风格的电脑端与移动端网页页面设计图（1）

方案4：设计一幅同一主题现代主义风格的移动端网页页面，强调功能性和简洁性，采用了清晰的几何布局和鲜明的绿色调，旨在突出生态友好的主题。为了适应小屏幕，设计中包含了大胆的无衬线字体、平面图标和充足的白空间，确保内容易于理解。通过这种方式，该设计将现代主义美学与可持续的理念相结合，为移动端用户提供吸引人且易于访问的内容（图6-3-7左）。

方案5：设计一幅同一主题新古典主义风格的网页，适用于电脑端界面。该设计融合了新古典主义的对称、简洁和优雅的装饰图案等元素，并采用了象征生态友好的绿色调及中性色调，以维持一种宁静与优雅的感觉。布局平衡和谐，包含了新古典时期的柱子、饰带等建筑细节，但以适合数字格式的方式重新想象，展现了历史的优雅与现代的功能主义设计思维的结合，强调了可持续性的永恒吸引力（图6-3-7中）。

方案6：根据要求设计了一个融合了未来主义元素和北欧风格的可持续设计网站网页效果图，采用了浅蓝色调，旨在营造出既现代又温馨的氛围。设计强调简洁和功能性，体现了北欧设计的核心原则，同时通过清晰的线条和自然光效，以及可持续材料的使用，展示了可持续生活的优雅与效率（图6-3-7右）。

图6-3-7　DALL·E 3生成的不同风格的电脑端与移动端网页页面设计图（2）

6.3.4 智谱清言和文心一言辅助网页设计实战案例

智谱清言网页设计案例：可持续设计网站的网页效果图（图6-3-8）。

提示词：设计一个可持续设计网站的网页设计方案，并画出其效果图，未来设计和简约风格，蓝绿色调。

设计说明：这个设计融合了未来主义元素和北欧风格，采用了浅绿色调，既现代又温馨，反映了北欧设计的简洁和功能性。

图 6-3-8 智谱清言生成的电脑端网页页面与应用场景图

文心一言网页设计案例的提示词同上（图6-3-9）。

图 6-3-9 文心一言生成的电脑端网页页面与应用场景图

6.3.5 DALL·E 3辅助UI界面设计实战案例

DALL·E 3 UI界面设计案例1：古典主义风格。

提示词：为教师设计一个古典风格的智能手机UI界面，反映出园丁工作的特点。设计应融合传统的、优雅的美学与适合教学环境的功能性。

设计说明：这是一个具有古典主义设计风格和教师教育特点的智能手机UI界面（图6-3-10）。设计元素主要是象征园艺和养育的元素，如带有复古账本外观的成绩簿、类似旧日记的课程计划器，以及使用经典植物插画风格的学生成长追踪器。色彩调色板使用了柔和的、来自大地的色调和粉彩的颜色，以唤起一种永恒的智慧和耐心感。确保设计在古典之美与现代可用性之间取得平衡，融入如卷轴工艺或复古植物绘画等装饰性元素。

图 6-3-10　DALL·E 3 生成的古典主义风格具有教师教育特点的智能手机 UI 界面

DALL·E 3 UI界面设计案例2：现代主义风格（图6-3-11）。

提示词：请生成适合教师用的手机UI界面，体现园丁工作特色，现代主义风格。这个界面设计应为教师提供一个简洁、直观且功能丰富的工具，帮助他们更好地管理日常任务和提醒。颜色的选择和图标的设计都旨在使用户感到愉悦并提高其使用体验。

图 6-3-11　DALL·E 3 生成的现代主义风格具有教师教育特点的手机 UI 界面

（1）主屏幕。

提示词：教师（Teacher）

设计说明：主屏幕显示了各种与教学相关的图标，这些代表不同的教学模块或任务。中央的植物图标代表教育或生长的概念。

（2）侧边栏。

提示词：花园（Garden）

设计说明：显示了天气和日历信息，旁边有各种图标，用于快速访问各种功能或应用。

（3）底部工具栏。

提示词：植物护理（Plant Care）

设计说明：包括浇水、施肥、修剪等植物护理的相关功能，适合教师在忙碌的教学生活中快速查看和管理植物。

（4）其他图标。

设计说明：沙滩、浇水、育苗、枇杷、向日葵、大象、自行车、柠檬水、树、花、滴管、吸入器（Beach、Watering、Seedling、Loquat、Sunflower、Elephant、Bike、Lemonade、Tree、Flower、Droplet、Inhaler）等图标代表了各种不同的事物，从自然元素到日常用品。它们为教师提供了一个直观且易于理解的方式来管理他们的任务和提醒。

DALL·E 3 UI界面设计案例3：现代主义风格。

提示词：为教师设计一个未来风格的智能手机UI界面，体现园丁工作的特征。

设计说明：这个设计结合了先进的、光滑的美学元素，以及象征园艺的元素，如学生发展的成长追踪器、创新教学方法的种子库和管理课堂环境的气候控制。使用结合霓虹灯与土壤色调的色彩调色板，创造出技术与自然的融合。界面还应包括未来派的图标和小部件，如全息植物或数字土壤健康指示器，以保持专业而又富有远见的外观（图6-3-12）。

图6-3-12　DALL·E 3生成的古典主义风格具有教师教育特点的智能手机 UI 界面

6.4　AIGC辅助虚拟现实设计

6.4.1　腾讯QQ的 AIGC+AR开放平台

增强现实技术是一种将虚拟信息与真实世界巧妙融合的技术，它广泛运用了多媒体、三维建模、实时跟踪及注册、智能交互、传感等多种技术手段，将计算机生成的文字、图像、三维模型、音乐、视频等虚拟信息模拟仿真后，应用到真实世界中，两种信息互为补充，从而实现对真实世界的"增强"。产品包装设计不只是平面设计，而是逐渐发展成为一种增强用户体验

感的工具。我们正处于产品经济向体验经济过渡时期，传统的包装设计理念已经很难吸引客户和增加他们的购买意愿了。AIGC+AR技术在产品包装设计中的应用则可以在视觉交流的基础上，增强用户与产品的互动感和体验感，为产品带来更多的附加价值。AR包装与传统包装形式最重要的区别是产品的互动性。在运用AR后，包装除了原有保护产品、防腐、介绍产品等基本功能，还作为一个媒介、一个承载着品牌和产品信息的载体、一个与用户建立紧密关系的平台。由此可见，AIGC+AR技术的应用让包装与用户的沟通不仅仅停留在视觉认知层面，当用户通过扫描进入信息世界中以后，用户就会进入一个沉浸式故事体验中，与产品和品牌进行互动，并对产品建立更深的记忆。

腾讯QQ-AR是对全社会开放的AR平台（图6-4-1）。QQ-AR有三大优势，第一是零技术门槛，需要很简单的配置提供很简单的素材，第二是不需要下载额外的应用，第三是有稳定成熟的技术。

QQ-AR提供了免费的AR体验，还可以提供更厉害的体验方式，但是要跟QQ-AR进行深入的开发，包括图像识别、人脸识别、手势识别、文字识别。QQ-AR提供的不仅仅是一段视频，还可以是一个3D模型，像在现实世界中一样，无论它怎么走、怎么旋转，跟手机在现实世界中一样，这就是3D模型。除此之外，还有抢红包功能，能够帮助品牌企业做活动。

QQ-AR正在成为一个新的连接方式，它连接线上与线下，连接品牌、服务、内容与用户。QQ-AR跟百事可乐进行合作时，扫描百事可乐的瓶身就会出现表情，表情会动起来，而且有音乐，整个活动的扫描次数超过两亿。现在消费者在消费过程中不仅进行买卖，更注重消费体验，特别是年轻人。

通过AR技术，本来是静态的封面，通过QQ-AR扫一扫，会使静态的画面动起来，包括以后扫报纸、杂志的内容，配图都可以变成视频动起来，这个是很炫很实用的科技。当在书刊、包装、服装、海报、杂志或者报纸中运用QQ-AR时，可以让图片动起来，变成一个视频。

QQ-AR非常简单，如图6-4-1所示，用户用手机进行扫描，就可以看到这个包装里边的QQ能动起来，这是很炫的效果，而且看完视频之后点击还可跳转到H5网页进行相应的推广促销。

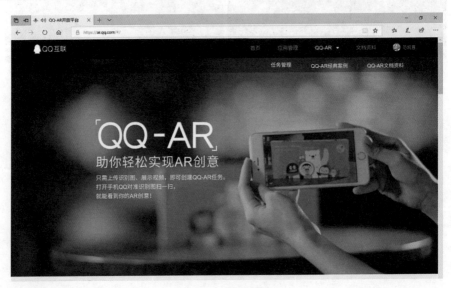

图 6-4-1　QQ-AR的界面

QQ-AR用户不需要额外下载其他应用，QQ有大量的用户，在QQ-AR平台上有上亿人次的智能端月活跃用户，在使用的时候不需要先下载其他的应用，直接用手机QQ即可，使用起来非常方便。

6.4.2　百度的AIGC+VR开放平台

VR可以应用在很多不同的行业中，优势就是让设计师身临其境，720度无死角看到周围的一切，有强烈的代入感。其实，VR很早就出现在我们身边了，比如百度地图的全景街道、景区的全景展示、房产网上的全景看房等，都是VR技术在行业中的应用。常见的VR制作平台有：百度VR制作全景视频SDK（图6-4-2）、全景图片SDK、iMAX影院模式SDK。

直播解决方案的主要设备是：Insta360 ONE X2全景相机（图6-4-3）一台和隐形三脚架（图6-4-4）一个。将拍摄好的全景照片导入百度VR编辑系统，使用百度VR编辑系统来完成。要使用百度VR编辑系统，直接注册即可使用，其免费功能有一定限制，付费用户拥有500GB的储存空间，可以修改版权、图标等（图6-4-5）。未来，VR技术将会在更多行业中投入使用。

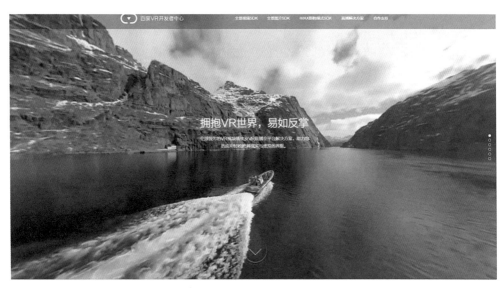

图 6-4-2　百度开发者 VR 平台界面

图 6-4-3　Insta360 ONE X2 全景
　　　　　相机

图 6-4-4　隐形三脚架

图 6-4-5 百度 VR 操作界面

（1）环物：即环物摄影，就是运用摄影技术把一件产品拍摄成多个画面，再将多个画面用三维技术制作成一个完整的动画，并通过相应的程序进行演示，客户可以随意拖动鼠标，从各个角度观看产品的每一个部位和结构。通过编辑一组以不同角度拍摄的商品图片，生成可以旋转的具有三维效果的商品展示视频。环物系列包括上传环物素材、上传方式、本地素材上传规范、创建环物作品、编辑面板功能介绍、工具栏功能介绍等，如图6-4-6为百度VR技术在丽江牦牛巧克力包装中的应用效果。

（2）全景图：通过编辑多张全景图，生成让人身临其境的三维空间展示效果。通过广角的表现手段，以及绘画、相片、视频、三维模型等形式，可以让全景图尽可能多表现出周围的环境。360全景，即使用专业相机捕捉整个场景的图像，或者使用建模软件渲染图片，照片使用软件进行图片拼合，并用专门的播放器进行播放，从而将平面照片或者计算机建模图片变为360度全景照片，用于VR浏览，把二维的平面图模拟成真实的三维空间，呈现给观赏者。全景图系列包括上传全景图素材、创建全景图作品、编辑面板功能介绍、工具栏功能介绍等。

（3）全景视频：通过编辑全景视频素材，生成上、下、左、右可自由查看的沉浸式展示视频。全景视频是一种用3D摄像机进行全方位360度拍摄的视频，用户在观看视频的时候，可以随意调节视频上、下、左、右进行观看。常有人将全景视频与VR技术混淆，其实两者的概念有一定的差别。VR技术更多的是体现互动，而全景视频则体现观赏。目前，全景视频大多用于旅游展览、城市概览或者产品介绍等。全景视频系列包括上传素材、创建作品、工具栏功能介绍等。

（4）景深漫游：基于三维建模场景采集的景深全景图素材，编辑生成线上虚拟展厅的沉浸全景作品。三维带景深的全景漫游是当前最新的全景展示技术，是全景展示技术一次质的飞跃，是在传统全景的基础上，加上三维信息，把数张全景图片构建到一个统一的三维模型中，让浏览者可以在三维场景中自由行走和切换，告别传统全景展示单一的单点漫游模式，让用户真实感受完整的三维空间。景深漫游系列包括制作和上传素材、创建作品、编辑面板功能介绍、工具栏功能介绍等。

图 6-4-6 百度 VR 在丽江牦牛巧克力包装中的应用

（5）VR直播：通过提供硬件拍摄、推流、分发、播放等全套VR直播解决方案，支持VR场景下的3D直播和全景直播。如图6-4-7所示为百度VR直播的技术架构图。

图 6-4-7 百度 VR 直播的技术架构图

6.4.3 全景720 YUN的VR平台

720 YUN是国内优质的全景互动在线编辑工具，为全景创作者或其他用户提供可视化编辑界面，为"全景漫游H5"添加各类交互、介绍功能，生成H5链接，支持转发到微信等社交应

用，用户也可通过网页浏览器、嵌入App、嵌入微信小程序进行观看。另外，该工具支持生成H5离线包，私有化部署到自己或甲方的服务器上。触摸屏、平板计算机等设备也可以在无网络的情况下，访问观看全景漫游。

（1）720 YUN的基础设置（图6-4-8）主要包括以下几项。

① 封面：在微信分享全景H5时，分享卡片上显示的小图。

② 作品分类：有助于作品快速进入分类频道，当人们在网站搜索相关作品时，作品分类可帮助作品在相应的频道下显示出来。

③ 作品标题：H5显示的网页标题；微信分享卡片上的标题（大字部分内容）。

④ 作品简介：界面按钮"简介"中的内容；微信分享卡片上的描述语部分（小字部分内容）。

⑤ 添加标签：为作品添加标签，可帮助人们在网站上搜索关键词时，在搜索结果中出现该作品。

⑥ 公开作品：控制该作品是否在账户的个人主页上进行展示、在搜索结果中出现，但是获取到该作品链接的人，仍可正常访问。

图 6-4-8　720 YUN 的基础设置操作界面

（2）720 YUN的全局设置主要包括以下内容。

① 开场提示：用于提示该场景如何进行交互；设计师可以换成自己的Logo、露出品牌等图片，设计师也可以拖拽右侧的控制条控制它的显示时间。

② 开场封面：设计师可以设置一张平面图（JPG、PNG、GIF格式）作为H5的开场封面，建议用PNG格式，背景色选用系统提供的纯色，这样可以让封面图片适配到各类屏幕上，不被拉伸变形，影响观看。

③ 开场动画：切换全景的开场动画效果，或者关闭开场动画效果。

④ 自定义按钮：可为作品添加全局显示按钮，最多支持3组，每组5个，共计15个自定义按钮。按钮类型支持：链接（一键跳转到指定网页链接）、电话（手机号码、固定电话号码）、导航（一键进入地图导航，地图接口由高德地图提供）、图文（图文音频结合展示）、文章（支持文字、图片、视频等内容）、视频（支持第三方HTTP协议视频分享通用代码、本地上传视频）。

⑤ 访问密码：观看作品，需填写密码。

⑥ 界面模板：更改H5界面的UI样式。

⑦ 自动巡游：设置全景画面在没有交互的情况下，指定时长后，画面开始自动巡游展示，在大屏展示设备上这是一个很重要的功能。

⑧ 其他设置还有标清或高清、手机陀螺、自定义右键等。

（3）720 YUN 的全局开关主要包括以下内容。

① 创作者名称：控制是否显示账号昵称。

② 浏览量：控制是否显示作品人气数。

③ 场景选择：控制是否在初始加载页面后，默认展开全景缩略图列表。

④ 足迹：控制是否显示全景图片的拍摄位置。

⑤ 点赞：控制是否显示点赞功能。

⑥ VR眼镜：控制是否显示切换作品VR状态，而双目模式，则用于搭配VR Box使用。注意：苹果手机的微信浏览器不支持该功能，可用外部浏览器打开。

⑦ 分享：控制是否显示提示分享的按钮。

⑧ 视角切换：控制是否显示切换观看全景画面的视角状态，在不同的视角状态下，画面会进入不同畸变模式，在某些场景下，可能会有意想不到的画面效果。

⑨ 场景名称：控制是否显示在每切换到一个新的全景场景时，屏幕上方是否临时显示该场景的名称。

（4）720 YUN 的底部场景选择主要包括以下内容。

① 该部分为场景的缩略图列表控制区，用户可通过添加分组对全景图片进行分组、重命名场景名称、替换缩略图封面，甚至隐藏部分缩略图（可通过场景切换热点访问到隐藏场景，加强引导性）操作。

② 用户也可为"场景选择"控制按钮更换图标，并重命名图标文字。

如图6-4-9所示为720 YUN在中国织里童装设计中心电脑端VR浏览中的运用。

如图6-4-10所示为童装设计中心手机端VR室内外浏览。

图 6-4-9　720 YUN 在中国织里童装设计中心电脑端 VR 浏览中的运用

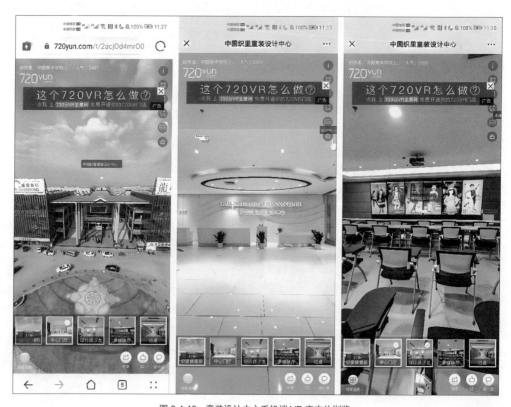

图 6-4-10　童装设计中心手机端 VR 室内外浏览

6.4.4　蛙色VR平台

蛙色VR是一款可以随时随地在各种设备上使用的VR全景分享及创作的智能应用软件（图6-4-11）。它基于720全景技术，提供VR直播、VR景区、VR全景城市、VR全景逛街等平台方案。蛙色VR平台有6万多个VR全景漫游作品、60多万张全景图、2万多名全景摄影师（其中商业付费的1000多名）、2万多张自有版权的航拍全景图、已航拍近300个城市的VR全景。

蛙色VR的设置主要包括基本设置、界面设置、标签设置、优化加速、鼠标手势、快捷键、高级设置、实验室、安全设置等。基本设置有启动设置、搜索引擎、浏览器设置、下载设置、地址栏设置、连接设置等。

蛙色VR平台全景作品已支持生成独立的抖音小程序。抖音作为当今市场上流量最大的传播平台之一，借助抖音增强VR全景作品内容分发，凭借字节系精准匹配算法，可将内容推荐至潜在客户，沉淀更多有价值的用户，触达用户感知，实现增强商业变现能力的目标。

图 6-4-11　蛙色 VR 平台界面

马斯洛需求理论认为，人类的需求是以层级的形式构建的，由低到高分别是：生理需求、安全需求、感情需求、尊重需求、自我实现需求。当较低一级的需求得到满足时，这组需求就不再成为人的激励因素了。因此，在物质极度丰富，以及产品种类极度分化的今天，人们的消费和购买欲望已经超出了生理需求层面，并开始寻求满足个人的精神情感需求。此时，品牌、文化消费意识逐渐增强，人们不仅是为了产品本身的功能配置和占有价值消费，而是通过产品这一媒介，来购买一种观念、一种文化、一种意识，使得自己的精神世界得到满足。相应地，各个企业也努力构建企业和品牌形象，并打造相关的文化社群，建立与客户持续沟通的桥梁。例如，苹果公司建立了一种格调精致、崇高与奢华的形象；红牛则象征着挑战极限的心态。在这种社会环境下，如果产品包装仍是紧紧堆叠着产品说明、Logo、基本信息等平面要素的话，这些产品将会被埋没在无数平面信息中，并逐渐在市场中失去竞争力。

6.4.5　AIGC+AR或VR在产品包装设计中的应用实战案例

1. 某巧克力的AR包装案例

某巧克力基于品牌包装打造了一款AR游戏，当消费者把手机摄像头对准某巧克力包装时，屏幕中会出现以产品包装为掩体的打鸭子游戏（图6-4-12）。通过应用AR技术，创造一个以产品为关键道具的游戏，使品牌形象更生动地传递给消费者的感官，增强产品和品牌在消费者心中的形象认知。此外，为了刺激消费者的挑战欲望，在未来的产品AR包装中，每一个包装都可能作为一个游戏关卡，去刺激消费者一直买下去。只要类似"愤怒的小鸟""植物大战僵尸"的AR游戏关卡够多，且一个包装可以解锁一个关卡，商家便可以此来吸引消费者不停地购买，从而创造一种边吃边玩的用户体验。

图 6-4-12　某巧克力的 AR 包装

2. 某矿泉水品牌AR包装设计实战案例

某矿泉水品牌的AR包装基于网易云App的AR扫描功能，当用户扫描完成后，一片星空海洋将出现在屏幕中，点击每一个星球屏幕中都将会出现不同的乐评（图6-4-13）。此时用户可以拍照，将被拍摄对象与星空、乐评呈现在同一画框内，并作为即时感受进行分享。此外，某矿泉水品牌的产品特点在互动中得到了突出表现，这不仅提醒消费者要做一个偶尔抬头仰望星空的人，还让消费者在潜意识里植入了某矿泉水品牌是来自大自然的这一观念。此外，某音乐APP通过与快消品品牌合作，将音乐的魅力渗透到饮用水这一领域，使得双方的品牌影响力通过互动都得到了增强。

在AR包装与用户互动的过程中会产生新的数据，这些数据则会作为产品设计和迭代的新驱动力。如静态的说明书，对年纪大的人来说，阅读十分不便，若以后在包装上直接使用AR扫描即可

观看视频演示，这样的阅读就比较方便。不仅方便消费者，而且在用户扫描AR后，后台会记录用户行为相关数据，如通过使用行为判断有多少人会由于视觉问题使用此功能，又有多少是因为趣味性和好奇心等。这些数据有利于企业有针对性地开发新产品，并为用户提供更好的消费体验。

图 6-4-13　某矿泉水品牌的 AR 互动应用与界面

3. 上海AR艺术铅笔包装设计实战案例

如图6-4-14所示为运用QQ-AR生成AR艺术铅笔包装设计，设计师结合增强现实技术与传统铅笔的功能，将产品呈现得更加生动和互动。创造了一个富有创意的多媒体展示，旨在提升用户的参与感。

QQ-AR平台作为增强现实的主要应用工具，让用户通过扫描包装上的特定图像，立即查看"海上情怀"图案与上海四高建筑的动态动画。当用户用手机扫描这些图案时，实时生成的动画展示了建筑的独特设计和历史背景，使用户能够更深入地了解这些标志性建筑。这种沉浸式体验不仅吸引了用户的注意力，还激发了他们的探索欲望，增强了产品的文化内涵。

720YUN全景VR技术则为用户提供了全方位的视觉体验。用户可以通过微信扫描二维码，进入720全景VR环境，全面欣赏上海的城市风光与建筑美学。在这个虚拟环境中，用户可以自由导航，查看不同角度的建筑，甚至通过交互式元素了解每座建筑的详细信息。这种技术的结合，使得用户在了解建筑的同时，能够在虚拟空间中感受到身临其境的体验。

这不仅丰富了用户的视觉享受，还为品牌赋予了更深层次的文化与情感联系，提升了用户对产品的认同感和参与度。这样的创新展示，不仅符合现代消费者的需求，也为未来的产品营销提供了新的思路和方向。

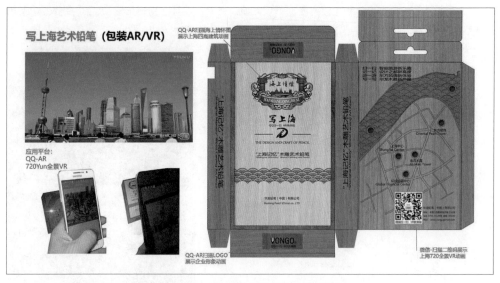

图 6-4-14　QQ-AR 写上海 AR 艺术铅笔包装

4. Nutella Unica包装实战案例

某可可酱品牌是奥美（Ogilvy & Mather）公司使用AIGC打造的系列外包装设计。设计团队使用生成式算法，生成了700万个具有独特图案和颜色的包装样式（图6-4-15），并将其投入市场。相比于传统的白色经典包装，这种五颜六色的包装样式不仅使产品看起来更具艺术感，还给产品赋予了不同的意义。这样一来，这些具有不同样式的包装能够吸引更多不同性格和色彩偏好的消费者，间接地增加目标客户群体，提升了产品力。

图 6-4-15　基于算法生成的某可可酱品牌包装样式

5. 特赞智能包装实战案例

特赞智能包装跨界营销打入了年轻消费市场。特赞用互联网智能技术解决了设计、创意、营销、体验需求。图6-4-16所示是特赞携手某洁浴品牌和Hello Kitty倾情合作专为力士小晶钻独家定制的穿裙凯蒂猫动态，姿态各异，深受年轻人的追捧。

图6-4-17所示是特赞携手IDEA设计维他音乐盒，奇妙的跨界"化学反应"，让人们可以一边喝着柠檬茶，一边感受音乐的魅力。

图6-4-16 特赞的某洁浴品牌智能包装设计

图6-4-17 特赞的某营养奶智能包装设计

6.5 AIGC多模态设计智能体

AIGC多模态设计智能体（Artificial Intelligence Generated Content Multimodal Design Agent）是一种结合多模态人工智能（Multimodal AI）与生成式AI技术，能够自主理解、融合及生成跨模态设计内容的智能系统。它通过整合文本、图像、音频、视频、3D模型等多种数据类型，实现从创意输入到设计输出的全流程自动化与智能化，显著提升设计效率与创新性。

6.5.1 技术架构与核心模块

1. 多模态感知与理解

利用视觉模型（如CLIP）、语言模型（如GPT）、音频模型（如Wav2Vec）等，实现对不同模态输入的深度解析。

2. 跨模态对齐技术

建立文本描述与图像特征、声音情感之间的语义关联，例如通过对比学习（Contrastive Learning）对齐图文特征空间。

3. AIGC引擎跨模态生成

基于扩散模型（Diffusion Models）或Transformer架构，实现"文本→图像""草图→3D模型""语音→动画"等跨模态内容生成。

4. 迭代优化

结合强化学习（RL），根据用户反馈或预设评价标准（如美学评分、功能性指标）自动调整设计细节。

5. 协同创作系统

人机交互界面支持自然语言指令、手势控制等多通道输入，例如设计师口述"调整海报色调为复古风格"，系统实时修改并展示效果。又如设计历史回溯与版本管理，支持多方案并行生成与效果对比。

6.5.2　典型应用场景

1. 广告与品牌设计

输入品牌理念文本，自动生成Logo、VI系统、宣传视频及广告语，并通过多模态A/B测试优化用户点击率。

案例：某快消品牌使用智能体在24小时内产出500组包装设计方案，效率提升90%。

2. 游戏与影视制作

根据剧本生成角色原画、场景3D模型及分镜动画，同步合成背景音乐与音效。Unity引擎集成智能体后，场景建模耗时从2周缩短至8小时。

3. 工业设计与建筑规划

结合工程参数（如材料强度、能耗数据）与美学需求，生成符合规范的建筑外观或产品结构图。

案例：汽车厂商利用智能体在风洞测试前预测空气动力学性能，减少原型制作成本40%。

4. 个性化智能体设计和设计教育平台生成

用户上传照片并描述风格（如赛博朋克），系统生成定制化真实头像（或虚拟形象）和用户名的APP、微信小程序、API、二维码等网络接口链接。

案例：某智能体设计平台或设计教研平台（社交平台）集成该功能后，用户创作活跃度可提升300%，用户利用率、扩散力和影响力可以大幅提升。如一个班级30位学生可以用教师个人的智能体设计平台或设计教育平台同时回答学生的提问。

6.5.3　技术优势与挑战

1. 效率革命的优势

传统需数周的设计流程可压缩至分钟级，如电商详情页设计从8小时/页降至15分钟/页。

2. 创意扩展的优势

通过风格迁移、组合创新（如"凡·高风格+未来城市"）突破人类思维定式。

3. 成本优化的优势

企业设计成本降低50%～80%，尤其在小批量定制化生产中优势显著。

4. 质量控制的挑战

生成内容可能偏离品牌调性或存在逻辑错误，需人工审核（当前自动化质检准确率约85%）。

5. 版权风险

训练数据中的版权素材可能引发法律纠纷，需采用差分隐私（Differential Privacy）或合成数据。

6. 算力需求

4K分辨率视频生成需单次调用千亿级参数模型。

6.5.4 前沿发展与未来趋势

1. 实时交互设计

结合AR或VR技术，设计师可通过手势实时修改3D模型材质，系统同步渲染光影效果。

2. 进展

DeepSeek已实现毫秒级响应延迟。

3. 情感化设计增强

通过生理信号（如脑电波、心率）捕捉用户情感倾向，动态调整设计元素。

4. 实验数据

麻省理工学院（Massachu-setts Institute of Technology，简称MIT）团队验证，情感适配设计可使用户留存率提升27%。

5. 分布式创作网络

多个智能体协同工作，如一个生成建筑结构，另一个优化能源布局，再一个评估美学价值。
案例：ChatGPT推出的AI协作平台支持1000+智能体并行作业。

6.5.5 代表性工具与平台

AIGC多模态设计智能体正在重塑设计行业的底层逻辑，它不仅将重复性工作自动化，更通过跨模态创意融合拓展人类想象力的边界。尽管面临质量控制与伦理规范等挑战，但其在个性化生产、实时协作等领域的潜力已引发工业设计、数字娱乐等行业的范式变革。未来，随着脑机接口、量子计算等技术的融入，设计智能体或将成为人类创造力的"超级外脑"，如图6-5-1所示。

工具名称	核心技术	应用领域	特点
智谱清言	扩散模型+多模态控制	视频生成与编辑	支持文本/草图驱动视频合成
DAEE-E3	生成式 AI+设计知识图谱	平面设计	与 Photoshop 深度集成
Blender AI	神经渲染+物理仿真	3D 建模与动画	实时材质生成与光影优化
Figma AI	协作式生成设计	U或UX设计	自动生成可交互原型

图 6-5-1 部分智能体平台工具的技术与应用特点

6.5.6　设计智能体的种类

多模态的智能体包括建立在大模型平台技术基础上的个性化智能体AIGC应用。目前主要包括：Chatbot、DeepSeek（聊天机器人）、AI Agent（代理机器人）、Copilot（智能助理）等。

1. 代理人AI（AI Agent）

"Agent"在技术领域通常指的是"代理"或"智能体"，它是一个能够感知环境、进行决策并执行动作的实体。具体地说，AI Agent包括软件程序（例如网络爬虫，它可以自动浏览网页并收集信息；或者邮件过滤器，它可以根据预设规则自动过滤垃圾邮件）、硬件机器人（例如自动驾驶汽车，它可以感知周围环境并做出驾驶决策；或者仓库机器人，它可以自动搬运货物）。

Agent的核心特征是自主性，Agent能够独立运作，无需人工干预；Agent的行为是为了实现特定的目标具有明确的目标导向；Agent可以感知周围环境，例如通过传感器获取数据；Agent可以执行动作，具有很强的执行力例如移动、发送信息或改变环境；一些Agent能够从经验中学习，并改进其行为，具有较强的学习能力。

AI Agent技术的应用领域广泛，包括：多智能体系统、强化学习等人工智能；Agent可以用于构建各种自动化系统的软件工程（例如网络管理、电子商务等）；机器人技术（用于控制机器人行为的Agent，例如导航、物体识别等）；用于创建非玩家角色(NPC)的游戏开发，使游戏更具挑战性和趣味性。

AI Agent常见类型有：简单反射 Agent（根据当前感知到的信息做出反应，没有记忆能力）、基于模型的反射 Agent（维护一个内部状态，并根据模型预测未来情况）、基于目标的 Agent（拥有明确的目标，并选择能够实现目标的动作）；基于效用的 Agent:（不仅要实现目标，还要最大化效用，例如效率、成本等）；学习 Agent（能够从经验中学习，并改进其行为）。

2. Copilot

Copilot是一款由微软开发的人工智能助手，集成了自然语言处理和机器学习技术，旨在通过人工智能技术提升用户在各种软件应用中的工作效率。Copilot可以通Microsoft Edge浏览器的侧边栏，在智能手机、平板和电脑上使用。

Copilot在多个软件中都有应用，例如在Word中，用户可以输入关键词或指令，Copilot会生成相应的文档内容，帮助用户写出各种类型的文档，如简历、报告、信件等。在Excel中，Copilot可以创建和编辑各种类型的表格，生成合适的公式和图形，并提供相关的解释和建议。此外，Copilot还可以在PowerPoint中制作和演示各种类型的幻灯片，提供合适的标题、内容和动画效果。

Copilot的功能特点包括智能对话问答、代码自动补全、设计辅助等。用户可以通过自然语言与Copilot交互，获取快速、准确的响应和建议。对于开发者来说，Copilot可以提供智能的代码提示和补全，支持多种编程语言，大大提高了编程效率。此外，Copilot还集成了GPT-4和DALL-E 3等先进的人工智能技术，支持文本生成和图片创作等功能。

目前，Copilot已经在Microsoft的应用中集成，用户可以通过安装并启动Copilot来使用这些功能。需要注意的是，由于版权和地区限制，Copilot在国内的使用可能受到一定限制，用户可能需要通过特定的方法或替代网站来使用（图6-5-2）。

图 6-5-2　MuseAI 的 Copilot 个人和个性化智能体生成的图文内容创意

3. Chatbot

Chatbot中文通常称为聊天机器人，是一种模拟人类对话的计算机程序。它可以通过文字或语音与用户进行交互，并根据用户的输入提供相应的回复或执行特定的任务。

Chatbot 的核心功能：一是交互式的对话管理流程，例如识别用户的意图、跟踪对话状态等；二是丰富的自然语言生成的自然流畅回复，并以文本或语音的形式输出；三是浩瀚的数据知识库存储大量的知识和信息，用于回答用户的问题。

Chatbot 有基于规则的 Chatbot（根据预先定义的规则进行回复，例如简单的问答系统）的类型、基于检索的 Chatbot（从知识库中检索相关信息进行回复，例如常见问题解答系统）、基于生成式的Chatbot（利用深度学习技术生成自然流畅的回复，例如 GPT 模型）。

Chatbot 的应用场景有：多元化的客户服务（自动回答用户的问题，提供 24 小时在线服务）、交互式的营销（与潜在客户进行互动，推广产品或服务）、游戏化的娱乐（提供聊天陪伴、游戏互动等娱乐功能）、辅导式的教育（辅助教学，提供个性化学习体验）和个性化的助理（帮助个人和用户完成日常任务，例如设置提醒、查询信息等）。

Chatbot 的优势在于：提高工作效率，可以自动处理大量重复性任务，节省人力成本；提升

273

用户体验，提供即时、个性化的服务，增强用户满意度；全天候服务，可以 24 小时不间断地提供服务；数据分析可以收集用户数据，用于改进产品或服务。

Chatbot 是一种模拟人类对话的计算机程序，它可以应用于各种场景，为用户提供便捷、高效的服务。随着人工智能技术的不断发展，Chatbot 的功能将会越来越强大，应用范围也会越来越广泛（图6-5-3）。

图 6-5-3　ChatGPT 的 Chatbot 机器人智能体的聊天场景

4. 智能体辅助设计师工作的具体场景

（1）设计辅助：AI Agent可以自动生成设计草图和模型，帮助设计师快速实现创意。例如，通过分析大量的设计作品，AI可以识别出流行趋势和常用元素，为设计师提供灵感和方向。这样，设计师可以更快地完成初步设计，将更多精力投入创意和细节上。

（2）数据分析：AI Agent能够分析用户的行为数据和市场趋势，为设计师提供有价值的信息。通过预测未来的设计趋势，设计师可以提前做好准备，确保作品符合市场需求。这种数据驱动的设计方法，有助于提高设计的准确性和成功率。

（3）图像处理：在图像处理方面，AI Agent可以自动进行图像编辑、分类和标注等操作。例如，AI图像处理工具可以帮助设计师对图像进行分类、自动标注、生成矢量图形等操作，AI图像排版工具则能提供版式排版的快捷方法，缩短设计周期。

（4）项目管理：AI Agent可以辅助设计师进行项目进度的管理，预测项目风险，优化资源分配，确保设计项目的顺利进行。此外，AI技术还可以帮助设计师实现版本控制，确保团队成员都能访问到最新的设计文件，减少因版本不一致而导致的错误和延误。

（5）技能提升：通过结合Adobe国际认证体系，AI Agent还可以为设计师提供系统的学习资源和认证服务。设计师可以通过参加产品技能认证和职业技能认证，掌握专业的设计知识和技能，提高自己的职业竞争力。

AI Agent在工业设计领域的应用，不仅能够帮助设计师提高工作效率，还能提升设计质量和创新能力。通过充分利用AI工具的优化能力，设计师可以更好地应对各种挑战，实现更高的职业成就，智能体辅助设计师工作的功能与方式见图6-5-4。

应用领域	具体功能	提升效率的方式
设计辅助	自动生成设计草图、模型	减少重复性劳动，加速设计过程
数据分析	分析用户行为数据、市场趋势	提供设计灵感，预测未来趋势
图像处理	自动化图像编辑、分类	提高图像处理速度，节省时间
项目管理	辅助项目进度管理、版本控制	确保项目顺利进行，减少错误和延误
技能提升	结合认证体系，提供学习资源	提高设计师的专业技能和竞争力

图 6-5-4　智能体辅助设计师工作的功能与方式

6.5.7 设计智能体与设计教育智能体的生成

2024年底，微软在官网发布了2025年六大AI预测，分别是：AI模型将变得更加强大和有用、AI Agent将彻底改变工作方式、支持日常生活、更高效、测试与定制将加速科学研究突破。微软特意提到了AI Agent，将以自主、自动的方式完成更多的复杂工作流程，提升工作、家庭方面的效率。放眼更广阔的应用领域，AI Agent都将发挥着重要作用。

在设计技术领域，AI智能体在设计与教研中的应用正成为热门话题。随着生成式人工智能的飞速进步，基于大模型的AI智能体已经发展出多模态感知、检索增强生成、推理与规划、交互与进化等能力。这些能力让AI智能体在设计与教研领域扮演着越来越关键的角色。

现在，全国的设计师们对AI技术的了解和应用能力有了显著提高，许多设计师已经能够熟练使用豆包、Kimi、即梦、讯飞星火、文小言、通义等软件。设计师们为什么需要自己构建和应用智能体技术呢？尽管大模型具有较强的通用性，但在特定学科的专业问题上，它可能无法提供精确的答案。因此，通过创建专注于设计内容的设计智能体，可以更精确地辅助设计工作，并通过人机协作的方式，引导创作者独立思考，防止过度依赖人工智能，从而提高设计效果（图6-5-5）。

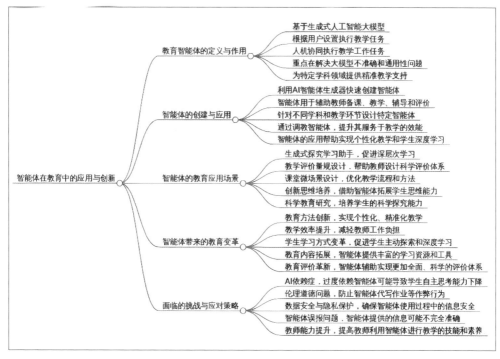

图 6-5-5 文小言生成人工智能教育智能体应用与创新系统图

设计智能体是一种基于生成式人工智能大模型的程序，它允许用户设定角色、技能、任务和具体说明，以实现人机协同完成设计任务。其目的是帮助设计师更有效地利用人工智能技术，提高教育设计的质量。在构建智能体时，设计师们是如何确定设计内容的精细程度的呢？我们通常建议以一节课或一个单元作为智能体的设计内容来创建，这样可以确保内容的集中和

操作的精确便捷。通过将设计内容定位在一节课或一个单元上，描述将更加精确，智能体所需的计算资源更少，响应速度也会更快。

那么，设计师如何构建自己的课程设计智能体呢？可以遵循以下构建智能体的六个阶段步骤：

1. 共享阶段

设计师通过网络搜集并保存现有的智能体，以掌握其功能和用途；在创建阶段，设计师根据设计需求自行打造定制化的智能体；在调教阶段，对智能体进行个性化调整和训练，以优化设计服务。

2. 明确需求与目标

在构建设计智能体之前，设计师需要明确具体的需求和目标，例如希望解决的设计问题、预期的设计效果等。有了明确的目标，才能选择恰当的工具和平台，并设定合理的期望，从而提升智能体的实用性。

3. 选择合适的平台与工具

市场上存在多种工具和平台，如智谱、文心、星火、通义、豆包等，它们各有特色。设计师应根据自己的技术背景和设计需求来选择（图6-5-6）。

图6-5-6　讯飞星火、智谱清言、豆包生成的个性化智能体 API 接口图标

（1）智谱清言智能体平台：一个无需编程即可创建智能体应用的一站式AI开发集成平台，支持多种AI模型和算法，适合初学者。

（2）文心智能体平台：易于使用，提供丰富的开发套件，包括链、模型、提示词等，可自由组合，界面友好，适合无编程经验的设计师。

4. 配置与训练智能体

选定平台后，设计师需根据需求配置和训练智能体。配置包括设定智能体的名称、简介、开场白、指令等。训练则需要提供充足的数据和样本，确保智能体能准确理解复杂问题，并给出合理回应。

5. 优化与测试

智能体配置和训练完成后，设计师应进行测试和优化。测试时模拟学生提问，检查智能体回答的准确性和效率。根据反馈不断优化智能体的回应，以提供最佳的学习体验。

6. 设计与应用设计智能体

设计师还需设计智能体的设计用途、设计策略、问答方式、知识库以及使用边界等。

（1）设计用途：明确设计智能体在设计中的应用方面，设计出能实现对应设计任务的智能体。

（2）设计策略：结构化地阐述实现设计任务的方法和路径，让智能体清楚地了解"做什么、怎么做"。

（3）问答方式：决定哪些问题由智能体直接回答，哪些问题需要引导学生自行思考得出答案。

（4）知识库：将设计文档整理为结构化的知识库文档，确保智能体明确课程内容。

（5）使用边界：设定智能体的功能限制，防止学生将其用于非学习相关事务。

通过这些步骤，设计师可以创建出满足自己设计需求的课程设计智能体，为学生提供更加个性化、高效的学习支持。

6.5.8　设计智能体生成案例分析

如何进行智能体的搜索和定位？如何借助AI智能体生成器来创建智能体？如在智谱平台，设计师可利用首页搜索框输入智能体名称进行查找，并依据访问量排序挑选优质智能体。打开"智谱清言"APP搜索框输入"AI智能体生成器"，选择官方选项，按提示输入关键词描述和设置，例如"创建一个设计教育研究智能体"，AI将自动为你生成相应主题的智能体。

使用AI智能体生成器有哪些优势？AI智能体生成器使设计师能在一分钟内完成智能体创建，简化了创建流程，让每位设计师都能轻松制作满足设计需求的智能体，显著提升设计效率和品质。在智能体应用中，如何理解并处理"调教"问题？调教智能体意味着在智能体创建后，需通过持续训练和指导来提升其服务用户的能力。例如，在设计领域，可能需要输入大量内容来教会智能体如何辅助设计，这被称为"一分创建，九分调教"。对于缺乏明确教材指导的新技术，可以直接与智能体对诘，从而训练自己的大模型。如何利用智能体研究来应用到设计教育微场景？研究教育微场景时，需要关注具体的小场景，针对设计流程中的一个完整小环节进行研究，明确问题并设计所需的小智能体。智能体的使用应集中于提高设计质量、减轻设计师负担和促进学生个性化发展，并不断迭代与反思，以优化和创新教育活动。

智能体如何协助设计师改进设计和促进学生学习？智能体可以设计为辅助设计师的小任务智能体，如备课、批改作业等；同时也可以作为辅助学生学习的小智能体，促进学生的能力发展。通过实际案例展示，智能体能在设计流程中找到具体小场景并解决问题，实现设计活动的创新，包括微创新（提升工作效率）和颠覆性创新（提供全新的设计体验）。

如何将智能体应用于高校人工智能+专业课课程的设计实战中？通过智能体可以获取和理解诸如人工智能课程指南等内容，智能体还能协助设计教案，例如某老师利用智能体完成了标志设计+人工智能课程的第一课"AIGC初探标志设计"的教案设计。这表明智能体能有效帮助解决标志设计教材缺乏、设计准备等问题，成为设计师备课的有效助手。此外，智能体还能将联合国教科文组织的相关文件转化为易于理解的形式，帮助设计师和学生理解和应用人工智能能力框架。设计作品的量化评价在设计中有哪些难点？量化在设计中的难点主要包括设计师难以掌握如何设定评价标准，因为这需要对行为进行分解评价，而设计师通常缺乏这方面的能力。智能体如何帮助解决量规制作难题？智能体能够帮助老师设计和生成设计量化评价，例如"文小言"网站上的工具，输入课程名称即可生成相应的量化评价模板。通过智能体，老师可以更便捷地定制适合自己学科和单元作业的量化评价，并根据需求进行调整。

智能体的一个重要用途是作为设计师思维方式训练的载体，特别是在设计教育中，通过模拟科学研究方法的过程，培养设计师的科学创新思维。例如，可以利用智能体来帮助设计师完成探究性设计任务，养成科学的工作习惯，甚至协助完成设计说明、设计研究报告、绘制设计效果图、设计工程图和设计模型等（图6-5-7）。

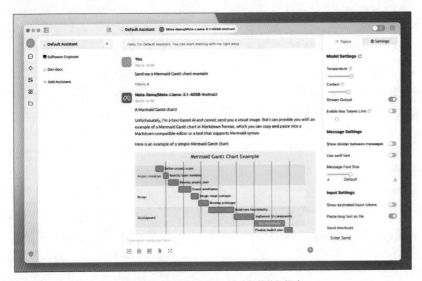

AI Agent生成的100个设计领域常用的涵盖视觉、交互、风格等多个维度提示词,适合用于激发创意或指导设计方向:

1. 极简主义	21. 低多边形	41. 自然材质	61. 圆角设计	81. 极光色系
2. 未来感	22. 毛玻璃效果	42. 折叠元素	62. 动态数据可视化	82. 环境光遮蔽
3. 复古风格	23. 剪纸层次	43. 光感渐变	63. 品牌一致性	83. 实时渲染
4. 赛博朋克	24. 全息投影	44. 粒子效果	64. 视觉层次	84. 拓扑结构
5. 扁平化设计	25. 微交互	45. 流体动画	65. 留白呼吸感	85. 数据驱动
6. 渐变色彩	26. 响应式布局	46. 微动效	66. 图标系统	86. 可访问性
7. 不对称布局	27. 网格系统	47. 模块化	67. 插画叙事	87. 多模态交互
8. 动态模糊	28. 黄金比例	48. 可拓展性	68. 动态时线	88. 智能响应
9. 负空间	29. 视差滚动	49. 用户流	69. 变量字体	89. 语义化设计
10. 几何图案	30. 悬浮效果	50. 信息架构	70. 超宽比例	90. 情感映射
11. 3D渲染	31. 动态排版	51. 情感化设计	71. 镜像对称	91. 动态阈值
12. 手绘质感	32. 自适应图标	52. 无障碍设计	72. 景深控制	92. 量子化元素
13. 霓虹光效	33. 极窄边框	53. 触觉反馈	73. 空间分割	93. 元界面
14. 故障艺术	34. 无限滚动	54. 骨骼动画	74. 动态捕捉	94. 全息交互
15. 等距投影	35. 卡片式设计	55. 视差分层	75. 参数化设计	95. 神经网络美学
16. 液态效果	36. 沉浸式体验	56. 抽象几何	76. 数字孪生	96. 生成式艺术
17. 像素艺术	37. 暗黑模式	57. 有机形态	77. 增强现实	97. 折叠空间
18. 超现实主义	38. 高对比度	58. 噪点纹理	78. 虚拟空间	98. 动态蒙版
19. 孟菲斯风格	39. 单色调	59. 半透明显示	79. 生物形态	99. 能量流动
20. 蒸汽波	40. 双色调	60. 锐利边缘	80. 解构主义	100. 跨维度叙事

这些词汇可以用于多个分类,通过组合使用即可生成具有独特的创意方向,如需进一步分类或示例说明,可提供具体需求实现您的信息。

图 6-5-7　AI Agent 生成的 100 个人工智能教育智能体提示词

6.5.9　DeepSeek R1 + 个人智能体知识库的建立

DeepSeekR1 + 个人智能体知识库打造,除了硅基流动,还要用到另一个比较火的第三方客户端:Cherry Studio(图6-5-8)。

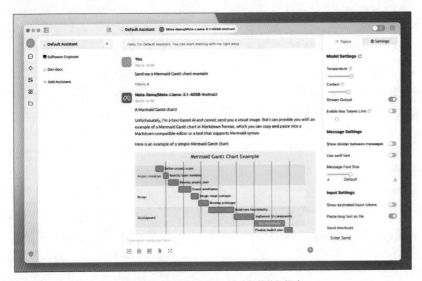

图 6-5-8　DeepSeek R1 + 个人智能体知识库

建立DeepSeek R1 + 个人智能体知识库的方法(图6-5-9):

1. 下载安装:作为一个完全开源的项目,除去UI设计、功能不谈,Cherry Studio很值得推荐的一点是作者活跃在各大平台、论坛,积极听取用户反馈的同时,更新相当及时。

2. 模型配置:安装好Cherry Studio后,首先需要配置模型。搭建个人智能体知识库,仅硅基流动的模型就足够了,所以只需点击左下角的设置>选择硅基流动>打开开关>填入硅基流动的API key。接下来,把需要用到的模型添加上。下拉到最下面,点击绿色的管理按钮。

3. 常规模型中,推荐添加下面三个模型:推理模型DeepSeekR1、通用模型DeepSeekV3,以及视觉模型JanusPro7B。嵌入(Embedding)模型,推荐添加下面两个完全免费的BAAI、bgem3和付费的Pro、BAAI、bgem3。一般说来,免费的BAAI、bgem3模型就够用了。

图 6-5-9　DeepSeek R1 + 个人智能体知识库硅基模型的创建

4. 创建知识库：配置完模型，就可以开始创建知识库了。点击左侧菜单栏的知识库图标>点击左上角的添加按钮>在弹窗里输入你的知识库名称，输入一个方面查找的名称即可，接下来选择嵌入模型。嵌入模型选择上一步中添加的免费模型BAAI、bgem3。接下来就可以往你创建好的知识库里添加资料，Cherry Studio支持各种类型的资料，比如文件、网址、笔记等等。以最常见的文件资料为例，直接把PDF拖拽进去，当看到文件右边的状态符号变为绿色的对号，就说明该文件已经向量化完毕（图6-5-10）。

图 6-5-10　DeepSeek R1 + 个人智能体知识库的创建过程

5. 和知识库对话：添加完资料，就可以开始检索你的个人智能体知识库了。有两种方式。一种是直接在知识库最下面的搜索知识库，点击后进行搜索。 输入你想搜索的内容，点击搜索按钮。 第二种方法则更为实用，直接在问答的过程中选中知识库，相当于给大语言模型（Large Language Model，简称LLM）添加了额外的上下文信息。在Cherry Studio的输入框下方，有一个知识库的图标，点击选择你创建好的知识库。选中后，知识库的图标会变成蓝色。这里我默认的模型是DeepSeekR1。回答前，会先对知识库进行检索，然后把搜索结果投喂给DeepSeekR1，由模型进行整理、分析，再生成最终的答案。可以看到，DeepSeekR1的回答结果是基于知识库内容产生的，同时附上DeepSeekR1的思考过程，一如既往地给力。

MuseAI工具中的"专属模型建立"通常指为用户定制化训练一个AI模型，以满足特定需求或任务，以下是建立专属模型的一般步骤与方法（图6-5-11）。

图 6-5-11　教师个人智能体知识库硅基模型的创建和使用案例

6.5.10　MuseDAM专属模型设置步骤与方法

在MuseDAM平台中，建设"专属模型"主要围绕数字资产管理的需求，结合AI技术实现个性化功能，以下是建设MuseDAM平台中属于自己设计理论、实践和风格的专属模型的关键步骤（图6-5-12）。

1. 需求分析与规划

明确模型的应用场景，如设计素材管理、AI生成图像、智能搜索等；确定模型的功能目标，例如支持多格式预览、智能标签、协作共享等。

2. 数据准备与整合

收集并整理相关数据，输入包括自己的和自己喜欢的设计素材、源文件、字体、图标等资料；确保数据质量，进行清洗和分类，便于后续模型训练和使用。

3. 模型选择与开发

根据需求选择合适的AI模型架构，如基于Transformer的图像生成模型或自然语言处理模型；开发模型功能，例如支持70多种文件格式的在线预览、基于颜色或标签的智能搜索等。

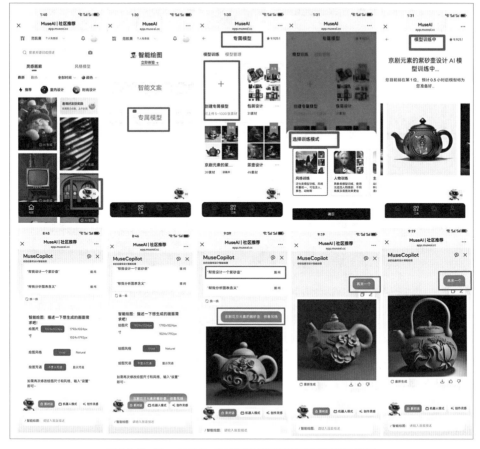

图6-5-12　MuseAI 的 Copilot 智能体知识库专用模型的创建与使用

4. 模型训练与优化

使用平台提供的AI工具进行模型训练，例如通过MuseCopilot生成图像或文本摘要；根据用户反馈和性能评估，持续优化模型，提升准确性和效率。

5. 部署与应用

将训练好的模型集成到MuseDAM平台中，支持实时协作和资产管理；提供API接口，方便用户调用模型功能，实现高效的数字资产管理。

通过以上步骤，MuseDAM平台能够为用户提供高度定制化的专属模型，满足创意团队在数字资产管理中的多样化需求。

MuseCopilot的AI 智能解析 + 内容创作 + 搜索的创建如图6-5-13所示。该功能可对素材或文件夹进行智能解析，生成画面描述、主体、配色方案等，帮助用户快速理解艺术作品、创意设计、数据图表等分析；解析出的内容也可用于智能搜索，语义化模糊搜索；只需将素材或文件夹拖拽至右侧 MuseCopilot 智能助手，即可一键实现内容总结、互动对话和全新文章生成，轻松创作，释放灵感。

图 6-5-13　MuseAI 的 Copilot 智能体的智能解析＋内容创作＋搜索专用模型素材库的创建

MuseCopilot的智能搜索无需对素材进行打标，经过智能解析的素材，都可根据画面内容、情绪氛围、配色方案等多维度进行智能搜索；还可通过 MuseCopilot 进行语义化搜索，如帮我找找穿红色衣服的女孩、帮我找找网站截图、帮我找找海报设计灵感等。

6. MuseCopilot的智能分析案例

印刷设计（图6-5-14左上）AI 智能解析：书籍封面设计色彩丰富，包含红色、蓝色和橙色的抽象图案。封面上有三位作者的名字：阿道夫·比奥伊·卡萨雷斯（Adolfo Bioy Casares），豪尔赫·路易斯·博尔赫斯（Jorge Luis Borges），西尔维亚·奥坎波（Silvina Ocampo），以及书名《奇幻文学选集》（*Antologia da Literatura Fantástica*）；可用作书籍封面设计、艺术参考或者烘托梦幻、奇幻的氛围。

3D 渲染图（图6-5-14右上）AI智能解析：图像展示了一个现代室内设计的场景，包含一个圆形平台，上面有沙发、植物和装饰灯。背景使用紫色和蓝色的渐变色调，搭配几何形状的装饰元素，如拱门和球体，营造出一种时尚而富有艺术感的氛围；光线柔和，营造出温馨的氛围，阴影与高光相互交错；材料质感丰富，包括光滑的金属、柔软的布料和粗糙的石材；色彩方案以紫色、蓝色和米色为主，形成对比鲜明且和谐的组合。

室内设计平面图（图6-5-14左下）AI智能解析：这是一张室内空间的平面布局图，展示了一个开放式厨房和客厅的设计。左侧是厨房区域，配有灶台和水槽。右侧是客厅，摆放着一张黄色沙发和两把椅子，中间有茶几，上方是餐桌区域，周围有四把椅子，房间角落和边缘处装饰有绿色植物；空间布局方面，采用开放式厨房与客厅相连，形成一个流畅的生活空间；功能分区方面，采用厨房区域位于左侧，客厅区域在右侧，餐桌位于中央；动线设计方面，人们可以从厨房轻松进入客厅和餐区，动线顺畅。

商品摄影（图6-5-14右下）AI智能解析：一只棕色和白色的运动鞋放在森林中的木头上，背景模糊；应用与广告设计领域的产品展示，烘托自然、冒险的氛围。

图 6-5-14 MuseCopilot 智能体的智能解析 + 内容创作 + 搜索案例

7. MuseCopilot内容创作方法

内容创作上可将素材和文件夹直接拖入右侧 MuseCopilot 中可进行智能解析和内容创作；可对素材或文件夹进行内容总结；可根据素材或文件夹内容进行文章撰写；可根据素材或文件夹内容，与 Copilot 机器人进行问答及对话（图6-5-15）。

图 6-5-15 MuseCopilot 智能体的内容创作

主要参考文献

尤洋 . 实战 AI 大模型 . 北京：机械工业出版社，2023. 1.

李彦宏 . 智能经济 . 北京：中信出版社，2020. 9.

杜雨 . 张孜铭 AIGC：智能创作时代 . 北京：中译出版社，2023. 2.

丁磊 . 生成式人工智能 . 北京：中信出版社，2023. 5.

李寅 . 从 ChatGPT 到 AIGC：智能创作与应用赋能 . 北京：电子工业出版社，2023. 5.

范凌 . 设计人工智能应用 . 上海：上海交通大学出版社，2019. 9.

范凌 . 从无限运算力到无限想象力：设计人工智能概览 . 上海：同济大学出版社，2017. 8.

范凌，等 . 人工智能赋能传统工艺美术传承研究：以金山农民画为例 . 装饰，2022（7）.

范凌 . 艺术设计与人工智能的跨界融合 . 人民日报，2019.09.15（08）.

范凌 . 设计和人工智能报告 . 世界经济论坛 . 哈佛中国论坛 . 2020-2021.

范凌 . 神奇的模仿 . 上海：上海教育出版社，2019. 9.

范凌 . 小智的诞生 . 上海：上海教育出版社，2019. 9.

范凌 . 小智的难题 . 上海：上海教育出版社，2019. 9.

郭全中，张金熠 . AI + 人文：AIGC 的发展与趋势 . 新闻爱好者，2023（3）：8-14.

李白杨，白云，詹希旎，等 . 人工智能生成内容（AIGC）的技术特征与形态演进 . 图书情报知识，2023，40(1): 66-74.

郑凯，王莳 . 人工智能在图像生成领域的应用——以 Stable Diffusion 和 ERNIE-ViLG 为例 . 科技视界，2022(35): 50-54.

黄贤强 . 交互设计在工业设计中的应用研究 . 济南：齐鲁工业大学，2014.

赵荀 . 基于 UGC 的实时互动绘画平台 . 工业设计，2017（11）：69-70.

Russell S, Norvig P. Artificial Intelligence: A Modern Approach. Pearson Education. December 2015.

McCormack J, d'Inverno M (Eds.). Computers and Creativity. Springer Berlin Heidelberg. July. 2012.

Arnheim R. Art and Visual Perception: A Psychology of the Creative Eye. University of California Press. 1974.

Cross N. Design Thinking: Understanding How Designers Think and Work. Berg. October 2011.

Goodfellow I, Bengio Y, Courville A. Deep Learning. MIT Press. Case studies on DALL·E and Midjourney platforms from their official blogs and documentation. November 2016.

Tariq S. Python for Data Science and Machine Learning Bootcamp. Udemy course. 2020.

Chollet F. Deep Learning with Python. Manning Publications. November 2017.

"The Next Rembrandt" project by Microsoft and ING，exploring how data and AI can mimic the style of Rembrandt. April 5, 2017.

Bostrom N, Yudkowsky E. The Ethics of Artificial Intelligence. Cambridge Handbook of Artificial Intelligence. June 2014.

Crawford K, Calo R. There is a blind spot in AI research. Nature. October 13, 2016.